U0367942

Research on
the Overseas Promotion of

Chinese

Film

in a Globalized World

上海市「晨光计划」资助项目（项目编号：18CG36）
上海市浦江人才（C类）计划项目（项目编号：21PJC100）

全球化背景下 中国电影 海外传播 研究

高凯 著

上海交通大学出版社
SHANGHAI JIAO TONG UNIVERSITY PRESS

内容提要

 中国电影海外传播研究一直受到国内外学术界与业界的关注,虽然目前研究已具一定规模,且取得一些成果,然而全面、系统的研究尚不足,尤其利用量化数据进行实证研究的并不多见。本书作者经过在美国长期实地考察,结合对 20 余位外国知名专家学者及实践经验丰富电影人的深度访谈,运用定性与定量相结合的研究方法对中国电影海外传播内容特征、推广模式等进行研究,并通过对海外观众进行调查问卷的方式展开了中国电影海外传播满意度实证研究。最后作者基于研究结果,深入分析中国电影海外传播过程中所遇到的问题及造成这些问题的原因,进而提出了提升中国电影海外传播能力的对策和建议。

 本书可作为新闻传播学领域研究人员的学习参考用书。

图书在版编目(CIP)数据

 全球化背景下中国电影海外传播研究/ 高凯著. ——
上海: 上海交通大学出版社,2023.7
 ISBN 978 - 7 - 313 - 22563 - 4

 Ⅰ. ①全… Ⅱ. ①高… Ⅲ. ①电影文化-文化传播-
研究-中国 Ⅳ. ①J909.2

 中国版本图书馆 CIP 数据核字(2019)第 294082 号

全球化背景下中国电影海外传播研究
QUANQIUHUA BEIJING XIA ZHONGGUO DIANYING HAIWAI CHUANBO YANJIU

著　者:高　凯
出版发行:上海交通大学出版社 地　　址:上海市番禺路 951 号
邮政编码:200030 电　　话:021 - 64071208
印　制:上海文浩包装科技有限公司 经　　销:全国新华书店
开　本:710 mm×1000 mm　1/16 印　张:14.5
字　数:250 千字
版　次:2023 年 7 月第 1 版 印　次:2023 年 7 月第 1 次印刷
书　号:ISBN 978 - 7 - 313 - 22563 - 4
定　价:68.00 元

序　言

　　高凯曾是我的研究生，后来又师从李本乾教授在上海交通大学完成了博士阶段的学习。我很高兴他的著作要出版了，在此向他表示衷心的祝贺。

　　高凯是一位青年学者。他们这一代人天然地具有许多优势，成长环境好，学术视野宽，外语能力强，再加上学习勤勉，思维敏捷，这决定了他们有更少的思想羁绊，较师长一辈也更有冲劲和后劲。记得高凯早在读研究生时，他和我一起做过"中美电影新政的影响及其对策研究""新时期中国电影理论批评的发展"等几个课题，表现出良好的学理基础和学术修养。他后来一步一个脚印，可以说他的进步是顺理成章、水到渠成。看到曾经的学生行远自迩，我的内心是自在和宽慰的。

　　本书的主旨是研究中国电影的海外传播。作为近年的一门"显学"，该课题的研究越来越受到国内外学术界与业界的关注。然而实事求是地说，此课题全面、深入、系统的研究尚显不足。从这个意义上说，高凯选择这样一个选题是很有意义和价值的。他运用定性与定量相结合的研究方法，借助量化数据进行实证研究，并结合对 20

余位外国知名专家学者和实践经验丰富电影人的深度访谈,以及海外观众的问卷调查,对中国电影海外传播的内容特征、推广模式、观众满意度、遇到的问题及成因等进行了研究,进而提出了提升中国电影海外传播能力的策略和建议。因为立论明晰,方法新颖,数据真实,并充分融入了作者本人在海外访学的一些亲身经历,周匝缕述,丰赡充裕,这就使本书具备了一定的独特价值。

众所周知,文化竞争力是一个国家重要的软实力。在全球化背景下,国际传播能力直接关系到国家利益、形象与安全。真正具有全球影响力的中国符号,必然植根于中国优秀传统文化的土壤。因此推动中国电影海外传播,必须跳出电影看电影,注重传承和弘扬民族共同的情感价值和理想精神。回溯过往百多年,在世界电影长期演化发展过程中,中国电影在与他国电影的交流互鉴中汲取了丰富的营养,也为世界电影的进步发展作出了自己的贡献。伴随中国综合国力与国际地位的日益提升,中国与世界关系正在发生深刻变化,中国也正由电影大国向电影强国迈进。面对新时代、新语境、新态势,中国电影的海外传播必须抓住历史机遇,充分汲取和借鉴世界优秀文化传播的成功经验,树立全球视野,创新传播理念,提升传播竞争力,扩大传播渠道,在讲好中国故事、传播好中国声音、构建中国话语体系上花大力气,在地缘布局、顶层战略设计上下真功夫,努力推动中国电影文化走向世界,并勇于和善于在激烈的国际市场中提高自己的实力和竞争力,这无疑是一个相当艰巨和繁重的任务。

正因为责任如此重要而工作又如此艰难,就需要我们群策群力,就要求我们持之以恒。正如杜维明先生曾经提出的:"一个国家的学术地位和国家的世界地位密切相关,也是这个国家学术人的共业,这需要几代人持续的努力。"那样,中国电影的老中青三代都义不容辞地肩负起共同的责任。

让我们和"高凯们"一起共勉!

李建强

上海交通大学教授

中国电影评论学会副会长

目　录

第一章

导论：中国电影·全球竞争

第一节　全球电影市场中的中国电影

对中国电影海外传播的研究，主要基于以下背景。

一、全球电影产业竞争愈演愈烈

制片、发行与放映三个环节一起构成完整的电影制片系统。"从爱迪生开始，人们就承认电影是一种商业活动"[①]，"电影制作从一开始首先并且首要的就是一个商业性的工业，尽管就电影作为一种艺术形式的身份曾在理论家和哲学家之中引起了很大的争论。"[②]在全球化背景下，国家之间的竞争早已不局限于经济领域，更多是综合国力的较量。综合国力所含内容是多元化的，既有科技、军事、经济等"硬实力"元素，也有意识形态、文化等"软实力"元素。文化已经成为衡量一个国家综合国力的重要指标，对提升综合国力有不可忽视的影响。伴随经济全球化的发展，电影贸易壁垒逐渐降低，电影资本跨国流动频繁，全球电影权力竞合加速，电影作为全球文化竞争中的重要构成部分，不仅可以带来外汇，而且可以传播本国文化，增强国家软实力。如今世界电影市场充斥着"好莱坞模式"，好莱坞"不宣而战"且在全球

① 黄文达. 世界电影史纲[M]. 上海：上海古籍出版社，2003：60.
② 托马斯·沙兹. 旧好莱坞·新好莱坞：仪式、艺术与工业（修订版）[M]. 周传基，周欢，译. 北京：北京大学出版社，2013：1.

文化战争中接连取得胜利。

"世界电影业,在资本、数字化和互联网技术的推动下,加速着全球化的进程。这种全球化首先表现在市场格局的变化上,尽管好莱坞仍然保持着电影业的领军地位,但中国、韩国、印度等新兴电影工业正在快速崛起,它们不但成为全球电影市场增长的重要引擎,也从本土市场的扩张中迸发出更强的资本力量,树立起进军海外、与好莱坞共舞的信心,越来越多来自这些国家的电影企业开始了国际化的步伐,甚至收购大型的好莱坞电影公司。"①中国、韩国和印度等国家凭借本国电影市场高速增长,开始实施"走出去"战略,积极走向全球市场与美国正面竞争。

二、中国电影产业持续高速发展

近年来,中国电影产业呈现井喷式增长态势,无论是从电影产量、电影票房、放映场次,还是从观影规模、影院建设或电影投融资等方面来看,均取得了不错的成绩。

2018 年,中国电影票房进入 600 亿元时代,电影市场稳定增长,增速高于北美及全球市场。2018 年,全国电影总票房达 609.79 亿元(见图 1-1),同比增长 9%(全球票房 417 亿美元,同比增长 2.7%;北美票房 119 亿美元,同比增长 7%),而国产电影票房为 378.97 亿元,占全国票房总额的 62.15%。全国共生产故事片 902 部(见图 1-2)、动画电影 51 部、科教电影 61 部、纪录电影 57 部、特种电影 11 部,全年电影总产量达到 1 082 部,比 2017 年增长 11.5%。城市院线观影人次达 17.16 亿,同比增长 5.93%。全国新增影院 1 120 家,新增银幕 9 303 块。

可喜的是,一方面我们可以看到国产电影在全球电影产业竞争中实力逐渐凸显;另一方面可以发现,诸如《我不是药神》《无名之辈》等"叫好又叫座"的优秀电影出现代表着国产电影质量有显著的提升。根据 Box Office Mojo 数据显示,截至 2019 年 10 月 15 日,国产电影《战狼 2》与《哪吒》分别位列全球电影历史票房榜第 69 位和第 117 位,国产电影加入了"全球最卖座电影"行列。然而仔细观察其票房构成不难发现,这两部电影的国内票房贡

① 尹鸿. 世界电影发展报告[M]. 北京:中国电影出版社,2014:26.

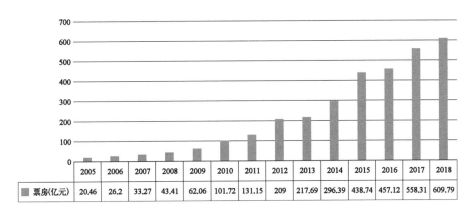

图 1‑1 2005—2018 年中国电影国内票房

资料来源：艺恩数据

	2005	2006	2007	2008	2009	2010	2011	2012	2013	2014	2015	2016	2017	2018
票房(亿元)	20.46	26.2	33.27	43.41	62.06	101.72	131.15	209	217.69	296.39	438.74	457.12	558.31	609.79

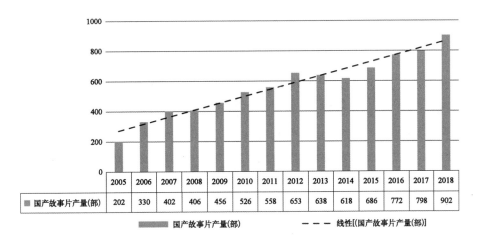

图 1‑2 2005—2018 中国国产故事片产量

资料来源：艺恩数据

	2005	2006	2007	2008	2009	2010	2011	2012	2013	2014	2015	2016	2017	2018
国产故事片产量(部)	202	330	402	406	456	526	558	653	638	618	686	772	798	902

■ 国产故事片产量(部)　　— — — 线性[(国产故事片产量(部)]

献比重都超过 99.5%，由此可见，其海外票房收入基本可以忽略不计。"墙内开花墙外不香"的瓶颈依旧难以突破，中国电影海外传播任重道远。

　　然而在中国电影高速发展的同时，我们可以发现 2007 年中国电影海外销售额仅为 20.2 亿元(见图 1‑3)，十年间，这个数字增幅缓慢，甚至从 2010 年起呈现明显下降趋势。尤其在 2012 年跌至 10.6 亿元，下降幅度达到 50%。对比美国，其电影产量比重大约占全球电影总产量 6%，但其海外营销额占电影产业总产值 50%，全球电影市场的占有率高达 80% 以上。电影产业不仅是美国的经济支柱产业，对美国 GDP 贡献显著，美国电影更成

为美国"铁盒子里的大使",携带美式文化观念畅行全球,助力美国国家形象全球传播。

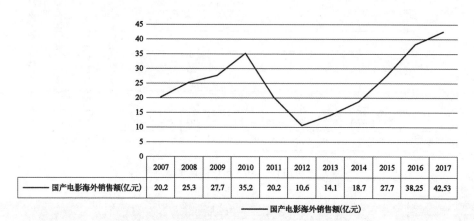

	2007	2008	2009	2010	2011	2012	2013	2014	2015	2016	2017
国产电影海外销售额(亿元)	20.2	25.3	27.7	35.2	20.2	10.6	14.1	18.7	27.7	38.25	42.53

——— 国产电影海外销售额(亿元)

图1-3　2007—2017年国产电影海外销售额

资料来源:艺恩数据

由于文化差异、中国电影产业自身问题、美国好莱坞电影对全球市场的强势把控等因素,中国电影海外传播备受制约,中国电影海外传播步伐缓慢,甚至滞留不前。基于此,如何提升中国电影海外传播能力已是中国电影发展面临且亟待解决的现实问题。

三、提升国际传播能力迫在眉睫

在全球化背景下,国际传播能力直接关系到国家利益、国家形象与国家安全。伴随中国综合国力与国际地位的日益提升,中国与世界关系发生了历史性变化,面对新语境、新形势,中国在全球范围内不仅需要做到自身利益维护,还需把握大势、胸怀大局,打开全球视野,创新国际传播理念、内容、形式与途径,积极建立有效的、外向型的国际传播机制,讲好中国故事,传播好中国声音,不断提升国际传播能力及加强对外话语体系建设,推动中国文化走向世界,从而实现中华民族伟大复兴的中国梦。

进入新时代,我国越来越关注国际传播能力的提升。2016年2月19日,习近平总书记在党的新闻舆论工作座谈会上发表重要讲话,指出要加强国际传播能力建设,增强国家话语权,讲好中国故事,传播好中国声音。然

而，目前中国国际传播能力虽有一定提升，总体依旧不强，更难谈其有效性。在掌控国家话语权方面，与西方国家相比尤其是英美等国尚存在显著差距，国际传播能力"西强我弱"的格局尚未扭转。由此，我们应该更加重视中国国际传播能力的提升。

国际传播能力的建设涉及对象广泛，而文化产品是其中重要一环，而在所有文化产品中，电影在全球的流动中除了实现其自身经济价值创造以外，还可以输出其背后所蕴含的价值观念、生活方式等"软元素"。美国电影产量约占世界电影产量的 6%，然而美国电影票房却占据全球电影市场份额达 80%。很明显，这与中国电影的收入主要依赖国内市场票房不同，美国电影的海外市场票房及其他形式的产业收益为其贡献更大利润。美国电影的全球输出潜移默化地影响世界观众，一系列有关"美国梦"的故事在世界各国的银幕上熠熠生辉，这无疑为美国文化在国际竞争中取得主动地位提供巨大便利。

以中美电影交流为例，时间最早可以追溯到 19 世纪末。在电影产生阶段，"西洋影戏"便出现在当时仍处半殖民地半封建社会状态的中国。据记载，1897 年 7 月，就有美国放映商人带着电影到上海，在同庆茶园、奇园等地方公开售票、放映电影。1897 年 9 月 5 日，上海《游戏报》刊登《观美国影戏记》一文，详尽记叙了电影的内容以及作者在观影时候的感受，这篇文章被看作中国的首篇影评。自第一次世界大战以后，美国电影取代法国电影在中国的市场地位，几乎形成垄断局面，甚至在某些年份放映电影的平均频率接近一天一部。比如，1933 年有 355 部美国电影在中国上映，1934 年是 345 部，1936 年是 328 部，而 1946 年更是猛增达到 881 部，即平均每天有 2.4 部美国电影在中国上映。"美国出口到中国的胶片从 1913 年的 189 740 英尺增加到 1918 年的 323 454 英尺。'一战'过后，好莱坞继续加大对中国的出口，到 1925 年达到了 5 912 656 英尺（价值 151 577 美元）。"[1]"早期中国的民族电影业虽然也有发展，但中外电影交流呈现严重不均衡态势。因为没有进口电影配额限制，挟技术、资金优势的好莱坞电影也就长驱直入，如入无人之境。"[2]美国电影在中国顺利传播，获得巨大商业利益同时也

① 杨远婴. 中国电影专业史研究（电影文化卷）[M]. 北京：中国电影出版社，2006：89.
② 李建强，高凯. "中美电影新政"的影响及对策研究[J]. 电影新作，2012(3)：2.

在进行文化传播。

爱迪生影片公司于 1898 年派出摄影师到上海、香港拍摄风光风情片，摄制《上海街景》《上海警察》《香港总督府》和《香港商团》等短片。由此，美国电影流入中国，中国的风情样貌也开始作为美国电影的取材资源，有关中国的影像也得此机会浮现在西方银幕上。早期中国电影在美国的传播情况仍难以乐观审视，这当中比较有代表性的作品可属 1913 年第一次登陆美国的张石川导演的《难夫难妻》及 1923 年第一部在美国上映的由任彭年导演的长故事片《莲花落》。《莲花落》也是第一部在美国放映的商业性电影，此后亦有《三个摩登女性》《姊妹花》等少数电影进入美国，这些电影当时在国内备受好评，然而在美国上映后均遭遇票房失败，且无法被观众理解和接受。

后来中美电影博弈进入新时期，一批邵氏出品电影不仅享誉东南亚，更远渡重洋得到美国观众赞许，之后李小龙功夫片凭借其动作元素、类型特征在美国电影市场撕开更大突破口，并为中国国家形象正名，在一定程度上扭转了"东亚病夫"刻板印象。而后随着第五代导演横空出世，一批民俗特色浓郁、文化批判深刻的中国电影相继推出，并在各大国际电影节（展）惊艳亮相、收获奖项，助推中国电影进入西方观众视野，使其获得全球关注。2000年以后，中国电影以商业大片姿态试图在美国主流商业市场打开全新局面，尤其以《英雄》为代表的电影，主动寻求出击，实现了一次"成功的文化输出"。然而始终无法扭转的现实是，在近百年的中美电影交流过程中，中国电影在美国商业市场持续受挫（当然不乏极为个别的案例）的同时，中国电影始终难以得到恰当的跨文化理解与接受。作为希冀借以塑造国家形象、提升国际话语权的重要文化产品之一，中国电影所能发挥的功能远远落后于我们的想象与期待。

第二节　写作缘起

一、研究目的

（一）研究中国电影海外传播的现状

通过分析中国电影海外传播内容特征，在海外英文影评原文基础上了

解外国影评人对中国电影代表性作品评价，初步了解中国电影的海外传播状况，并结合中国电影进入海外的主要推广模式，分析论述当下中国电影海外传播的主要路径与策略。

（二）对中国电影海外传播满意度进行实证研究

在文献分析、外国专家咨询基础上，选用市场营销学中经典的顾客满意度理论进行分析，构建中国电影海外传播满意度概念框架，通过实证研究，着重分析海外观众对中国电影满意度的影响因素及其之间的相互关系。

（三）进行中国电影海外传播效果评估

通过外国专家访谈、个案研究、数据统计分析等方法，对中国电影海外传播面临的现实问题及其形成原因进行详尽解析，完成对中国电影海外传播效果的评估。

（四）就中国电影海外传播能力的提升提出对策与建议

依据中国电影海外传播效果的评估结果，就中国电影海外传播能力的提升提出有针对性和可实践性的对策与建议。该对策与建议的提出与前文在逻辑线索上密切关联。

二、研究意义

本研究的意义主要体现在政策与现实意义、理论意义两方面：

（一）政策与现实意义

2001年12月，中国加入世界贸易组织以后，国家广电总局发布了第一个明确提出文化产品"走出去"的专项文件——《关于广播影视"走出去工程"的实施细则》，旨在提升中国影视产品的国际竞争力。2007年10月召开的中共十七大会议上，胡锦涛代表中共中央作报告，明确提出"提高国家文化软实力"，并强调文化在民族凝聚力、创造力与综合国力竞争中的重要作用，由此"提升文化软实力"被提升到国家战略层面高度。2009年7月，国务

院常务会议在时任总理温家宝主持下召开,会上讨论并通过《文化产业振兴规划》,其中明确进一步扩大对外文化贸易,落实对文化产品与服务的政策,并加以鼓励与支持。① 2010 年 1 月,为加快文化产业发展,贯彻落实党的十七大有关社会主义文化大发展大繁荣的战略部署,促进中国电影产业发展,国务院办公厅发布《关于促进电影产业繁荣发展的指导意见》,意见明确"走中国特色电影发展道路,以丰富产品和加快产业发展为主题,以改革创新为动力,以数字化技术为支撑,以现代化基础设施为依托,以科学化管理为保障,以满足人民群众日益增长的精神文化需求为出发点和落脚点,大力推动我国电影产业跨越式发展,实现由电影大国向电影强国的历史性转变"②的总体要求,提出加快中国电影产业繁荣发展的十项主要措施,其中包含积极实施电影"走出去"战略,通过加快培育海外营销的市场主体,加大中国电影海外推广营销的力度,进一步办好"上海国际电影节"等一系列举措,努力提升中国电影国际影响力。2011 年 10 月,中共十七届中央委员会上通过了《中共中央关于深化文化体制改革推动社会主义文化大发展大繁荣若干重大问题的决定》,提出推动文化产业成为国民经济支柱性产业。2012 年 2 月,中共中央办公厅、国务院办公厅印发《国家"十二五"时期文化改革发展规划纲要》,明确提出实施"文化走出去工程",加强对外文化交流与合作。2013 年 12 月,习近平总书记在中央政治局第十二次集体学习时指出"提高国家文化软实力,关系我国在世界文化格局中的定位,关系我国国际地位和国际影响力,关系'两个一百年'奋斗目标和中华民族伟大复兴中国梦的实现。"③2016 年 11 月,全国人民代表大会常务委员会发布《电影产业促进法》,并于 2017 年 3 月实施。作为我国文化产业领域的第一部法律,为中国电影产业未来的可持续健康发展提供了有力的法律保障,以往的电影产业改革经验亦上升至法律制度层面,这对中国电影产业长远发展意义重大。

　　一系列的宏观政策的发布与战略的实施,将激励、推动中国电影的海外传播,然而在具体落实上尚且存在诸多问题,并且面临变化的且复杂的现实

① 中国政府网.《文化产业振兴规划》全文发布[EB/OL]. http://www.gov.cn/jrzg/2009-09/26/content_1427394.htm,2009 - 9 - 26/2017 - 1 - 17.

② 就《指导意见》答记者问[N]. 中国电影报,2010 - 2 - 4(3).

③ 中共中央宣传部. 习近平总书记系列重要讲话读本[M]. 北京:学习出版社,人民出版社,2014:102.

困境，当下中国电影依旧难以"走出去"，而部分"走出去"的中国电影也并没有"走进去"。相比外国电影，尤其是好莱坞电影在中国电影市场的火爆，中国电影难以在海外市场收获票房，而相比第五代导演横空出世时在世界影坛的辉煌战绩，当下许多中国电影在世界影坛上风光不再，常常铩羽而归，而即便个别影片获得荣耀，却因为题材等问题无法契合海外观众主流审美，并且因为外语片在国外，尤其是在美国一直都是被自动归入"艺术电影"，难以在商业院线大规模上映。加上中国电影自身从创意到发行的整个产业链条尚不完善，这无疑都影响了中国电影海外传播的实际效果。

从现实意义上来看，作为文化产业的重要组成部分，电影产品的输出一方面可以提高中国文化国际影响力，另一方面可以增加外汇收入。本研究结合相关理论基础，通过案例分析、实证分析等，发现了影响中国电影海外传播满意度的因素，解析了中国电影海外传播所面临的风险与问题，并对结果进行分析，结合中国电影海外传播的现实情况，为中国电影海外传播能力的提升提供了有针对性的策略与建议。

（二）理论意义

迄今为止，有关中国电影海外传播的研究已经有一定规模，并取得了一定成果，然而现有研究主要集中于理论观照、文本分析或者产业数据解读等方面，实际指导性意见略显不足，不少研究处于基础概念描述层面。现在越来越多经管学科领域学者介入研究，引入实证研究，丰富了研究方法，然而在政策建议层面与影视学欠缺深入联系。本研究运用综合方法，经过长期实地考察，定量与定性研究结合，对国外知名专家学者及经验丰富的电影人进行直接深度访谈，并对较大规模海外观众进行调查问卷，在综合数据与资料分析基础上对中国电影海外传播进行系统解析。

本研究借鉴市场营销研究经验，将顾客满意度理论引入中国电影海外传播评价与效果研究，对中国电影海外传播满意度进行实证研究，丰富了满意度理论研究内容。在研究方法上，采用电影学、跨文化的定性分析方法，同时采用统计学、市场营销学的定量研究方法，定性与定量相结合，由此构建全面、深入的研究体系，为中国电影"走出去"研究提供新的研究视角，推动电影学、跨文化传播与媒介经济管理的交叉学科研究。

第三节　研究价值与方法

一、研究方法

（一）统计分析法

目前涉及中国电影海外传播研究采用实证研究的相对较少,本研究在进行文献分析、专家访谈之后,已经初步把握了中国电影海外传播现状及存在的问题,并在此基础上就中国电影海外传播满意度问题展开实证研究。经过专家咨询、焦点小组访谈等形式确定了概念模型的相关维度。经过专家审核、预调研等形式,最终形成所需调查问卷。经发放纸质问卷,完成了对来自46个国家的789名在华留学生及外国游客的有效调研,并利用SPSS软件对数据进行分析,包括描述性统计分析、相关分析和回归分析等,经拟合程度测量,完成了子假设验证和模型验证,并在此基础上展开归纳总结。

（二）深度访谈法

为本研究提供支持的20余位被深度访谈的对象有来自美国、英国、加拿大、澳大利亚等国家的知名电影学、媒体研究、国际政治或东亚文化研究的教授,有来自这些国家实践经验丰富的电影从业人员,例如导演、制片人、发行人、电影发行公司的首席执行官或首席运营官等,也有国际权威学术期刊的主编。他们在自身所属领域相当有名气,凭借深厚的专业背景及从业经验不仅能发现、分析专业领域中存在的问题,更能为本研究提出宝贵的具有代表性、建设性的策略与意见。采用专家深度访谈的形式虽然采访数量有限,然而从获得的信息质量来看,可能要比大范围地对普通调查对象进行简单访谈得来的结果还要精确、丰富、可靠得多(见图1-4)。

本研究在拟定项目主题以后,经过文献搜索,对所获得学术文献进行阅读分析,设计了访谈提纲,并在正式进行专家访谈之前,找了三位美国电影学研究领域教授进行咨询,经其修订后,形成本研究最终所采用的专家访谈提纲。而为了确保本次专家访谈的有效性,预先对一位美国教授与一位美国电影发行人进行了单独的深度访谈,并根据访谈过程出现的问题及其回答内容,对访谈提纲再次进行修正或补充。最终访谈提纲确定了26个基本

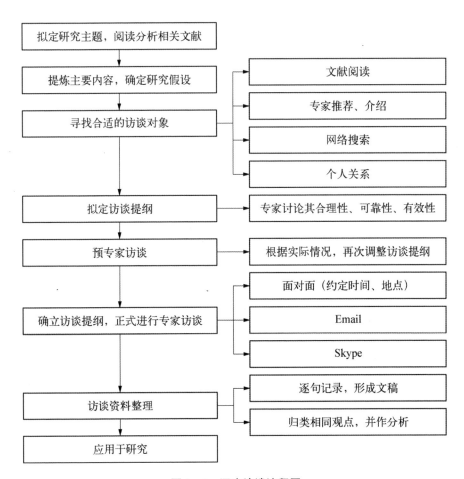

图 1-4 深度访谈流程图

问题,同时可以根据每次采访对象及其回应的不同而进行随机调整。考虑到专家的权威性,以及希望从专家处获得更多有助于研究的信息,提问不设立选项,皆为开放式问题,尽量使其畅所欲言,分享自己的独特见解,最大化地保留专家自由表达的话语空间。

（三）案例分析法

在涉及本研究的主要内容时,例如对中国电影海外传播的主要输出内容及海外推广模式等问题研究时,都作具体案例分析,以期通过对反映理论的案例进行分析时,对所观察到的电影现象进行学理分析,从而理论联系实

际,并对理论进行论证。

二、研究框架及章节说明

本书的研究焦点为全球化背景下中国电影海外传播研究,章节架构总体受传播学经典"5W"传播模式启发,即按照"内容分析—渠道分析—受众分析—效果分析"流程层层推进,并遵循"内容—渠道—绩效—建议"的逻辑。本书研究内容逻辑见图1-5。

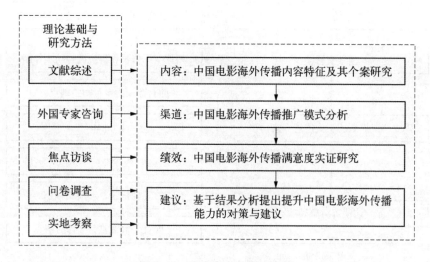

图1-5　研究内容逻辑示意图

本书共分七章,各章节主要内容如下:

第一章　导论:中国电影·全球竞争。本章节主要介绍本研究的背景,探讨全球化背景下中国电影海外传播研究的目的与意义,最后介绍了本研究的研究方法、研究框架与可能的创新点。

第二章　中国电影海外传播研究基础与反思。本章节主要对研究对象做出界定。另外对全球化、跨文化传播与顾客满意度等相关理论做介绍,并对现有的国内外相关学术文献进行综述,并做述评,为下文提供理论基础。

第三章　中国电影海外传播内容特征及个案研究。本章节主要聚焦中国电影海外传播的内容。首先,以张艺谋的电影为代表,对其电影海外传播的历程做梳理,并对电影《长城》的海外评论与研究展开分析。其次,根据中

国电影在北美市场票房表现，大致将当下中国电影海外传播内容特征划分为三类，即"奇观中国""社会政治"与"爱情喜剧"。结合具体电影案例和《纽约时报》(*The New York Times*)、《洛杉矶时报》(*Los Angeles Times*)、《好莱坞报道者》(*The Hollywood Reporter*)等海外权威期刊、报纸影评，分析海外影评人对中国电影的态度与评价，从而初步辨识中国电影海外传播内容与状况。

第四章　中国电影海外传播推广模式分析。本章主要介绍了中国电影海外传播三大推广模式，并从政府、商业和网络三个方面对此模式进行分析。其中基于对北美华狮电影发行公司副总裁、首席运营官罗伯特·伦德伯格的专访，分析其公司的经营模式，并以其公司为代表，具体探讨了中国电影在北美地区发行存在的问题。经过综合分析，得出了中国电影海外传播推广模式。

第五章　中国电影海外传播满意度实证研究。本章节主要以中国电影海外传播满意度为切入口，对中国电影的海外观众进行分析，构建中国电影海外传播满意度概念模型，并进行实证研究。先基于文献分析、专家咨询的形式，确立中国电影海外传播满意度的相关维度，构建概念模型。然后通过对调查问卷所收集数据的统计分析，得出了子假设验证结果和模型验证结果，并在此基础上展开分析讨论。

第六章　中国电影海外传播能力提升未来之路。本章节主要从中国电影海外传播所遭遇问题及成因出发，分析了中国电影海外传播的效果。中国电影海外传播面临的困境可谓"内忧外患"，阻碍重重。基于以上分析，提出提升中国电影海外传播能力的关键策略。

第七章　结语：走向全球的中国电影。本章节主要对本书的主要研究内容予以总结性回顾，对研究的局限性与不足进行了说明，并对中国电影海外传播的前景以及相关研究进行展望。

三、研究创新点

本研究紧紧围绕中国电影海外传播这一研究中心，结合相关的理论、专家访谈、问卷调查等，对中国电影海外传播的主要内容、推广模式及效果进行了全面而系统的研究，力求做到研究整体结构紧密相连，逻辑层层递推，

具体创新点如下：

（1）定性研究与定量研究相结合，对研究主题进行全方位、多层次的深入分析。本研究的主要数据来源为调查问卷收集所得，保证了研究数据的原始性。而主要研究资料及论据则是作者经过与外国相关专业的知名教授、期刊主编、电影制作人、电影公司高层领导等深度访谈获得，他们功底深厚、实践经验丰富，为研究提供了独家、独到且具有权威性、可实践性的宝贵材料与建议。另外，作者为本研究主题赴美进行一年实地调查，通过实地观察等方法为本研究积累宝贵素材。以上皆为本研究全面、深入、系统地开展提供了支持与保障。

（2）对中国电影海外传播满意度进行实证研究，扩大和深化了中国电影海外传播的观众与效果研究。在研究海外观众时，不同于以往单纯依靠"想象"，或者凭借二手数据与资料进行评价分析，而基于文献分析、专家咨询提出概念模型，设计调查问卷，搜集有关海外观众对中国电影满意度的一手数据与资料，经统计分析予以验证，检验了文化价值与感知绩效对观众满意度的影响。经验证的概念模型在本领域研究中具有一定借鉴意义。

（3）提出提升中国电影海外传播能力的关键策略。基于深度访谈、问卷调查等方法，细分中国电影海外传播问题，并对其成因进行详尽分析，进而为如何有效提升中国电影海外传播能力提出有针对性、可操作性的对策建议提供基础，该对策与建议的提出与前文在逻辑线索上密切关联，且就具体问题进行具体分析。

第二章
中国电影海外传播研究基础与反思

本章主要对研究对象做出界定,另外对全球化、跨文化传播与顾客满意度等相关理论做介绍,并对现有的国内外相关学术文献进行综述,并做述评,旨在为下文提供理论基础。

第一节 核心词释义:全球化·中国电影·海外传播

一、全球化

正如哈罗德·詹姆斯(Harold James)所提及的——The world transformed,again①(世界,又变了)。诚然,今天的世界早已进入全球化的进程。全球化最先出现在经济领域,其具体表现为生产及销售的全球化等,跨国公司处于经济全球化主导地位,在产品资源配置、生产加工及销售服务等方面进行跨国分工合作。资本的全球流动使得世界各国之间的经济联系日益密切而不可分。英国社会学家安东尼·吉登斯(Anthony Giddens)对全球化的分析除了关注到信息革命及经济因素的影响外,还注意到苏联解体、国际政府及非政府组织等政治因素的推动。在全球化进程下,国家之间往来愈加频繁,文化传播也打破地缘壁垒,加快了传播速度。"简而言之,全

① James,H. The Late,Great Globalization,*Current History*,2009,108(714),22.

球化就是关于全球不同地区从文化到犯罪、从经济到环境等方面的联系以及伴随着时间带来的变化。"①全球化使信息便利、高效传播成为可能,这是本书的重要研究背景。具体关于全球化的概念、起源及主要理论等,将在下文理论基础部分具体阐述,在此不多赘述。

二、中国电影

在传统的七大艺术门类中,电影是唯一的可以让我们准确知道其诞生地点、日期的艺术形式。"电影艺术的产生增强了人的理解能力,因而揭开了人类文化历史的新的一页。"②1895 年 12 月 28 日晚,法国的卢米埃尔兄弟在巴黎卡普辛路 14 号的大咖啡厅地下室的印度沙龙里正式公映了《工厂大门》《火车进站》《婴儿喝汤》和《水浇园丁》等短片,这成为世界电影史上有记录的第一场电影放映活动,标志着电影的诞生。电影发明后不久便传入中国,1897 年 5 月 22 日,美国的电影放映商在礼查饭店(今浦江饭店)的 Astor 厅放映了《沙皇在巴黎》等短片,成为迄今为止中国有史可考的最早电影放映纪录。③ 就这样,电影作为一种"新奇的玩耍"来到中国,并且很快在这片历史传统悠久、文化积淀深厚的土地上扎根、萌芽。

本研究在最初定题时,在有关"中国电影""华语电影"等词汇的使用上也存在犹豫,通过向上海戏剧学院孙绍谊教授咨询,又鉴于本书的研究背景为"海外传播",如果用"华语电影"一词,诸如新加坡、马来西亚等地的中文电影亦属于"华语电影"之列,而这类电影已经属于"海外",更谈不上"海外传播"。因此,本研究使用"中国电影"提法。

当然,考虑到不同的语境范围和程度上的使用,中国电影也是一个复杂的概念。例如,从时间跨度方面来说,"中国电影"的界定需要考虑到 1949 年的分期;从涵盖范围方面来说,"中国电影"除了大陆电影,还有香港电影、台

① Held, D., McGrew, A., Goldblatt, D., & Perraton, J.. Globalization, *Global Governance*, 1999, 5(4), 484.

② 巴拉兹·贝拉. 电影美学[M]. 何力,译. 北京:中国电影出版社,2003:21.

③ 对于中国最早的电影放映纪录,目前存在争议,一些学者认可中国电影最早的放映是 1896 年 8 月 11 日在上海徐园"又一村"放映"西洋影戏"的记载;另有学者则认为,1897 年 5 月,上海礼查饭店(Astor House)的电影放映为中国最早的电影放映。经与有关电影史学者咨询,本书选用后者的提法。

湾电影、澳门电影等。在本研究中所使用的"中国电影"概念主要是指 1949
年后的,尤其是改革开放(1978 年)以后的中国大陆电影。

三、海外传播

"海外"主要指中国大陆、港澳台之外的地区。就传播这一概念而言,目前
为止国内外学者对其定义繁多,归纳下来主要有如下类型:① "影响说",强调
传者想要通过劝服对受者施加影响的行为,如美国学者露西与彼得森认为的:
"传播这一概念,包括了人与人之间相互影响的全部过程"①;② "符号说",强
调传播过程中符号或信息的流动;③ "共享说",强调传者与受者对符号或信
息的共享。简言之,"所谓'传播',即传受信息的行为(或过程)。"②

在本研究中,中国电影海外传播主要指中国电影面向中国大陆、港澳台
以外的地区观众所进行的超越国家边界的文化交流。

第二节　理论基石:全球化·跨文化·满意度

一、全球化理论

作为资本在全球扩张的过程和结果,全球化概念及现象的兴起并非偶然,
早在一百四十多年前,马克思与恩格斯就曾预言:"不断扩大商品销路的需要,
驱使资产阶级奔走于全球各地。它必须到处落户,到处创业,到处建立联
系。"③"资产阶级,由于开拓了世界市场,使一切国家的生产和消费都成为世界
性的了。"④作为当下一项重要议题,一般认为,"全球化"一词的使用缘起于提
奥多尔·拉维特(Thedore Levitt)于 1983 年发表在《哈佛商业评论》(*Harvard
Business Review*)的文章——《全球化市场》(*The Globalization of Markets*)中。

① 张国良. 现代大众传播学[M]. 成都:四川人民出版社,1988:6.
② 张国良. 传播学原理[M]. 上海:复旦大学出版社,2014:6.
③ 周永生,刘锦明. 经济外交与"经济全球化":机遇与挑战、竞争与合作[J]. 外交学院学报,2003
(4):58.
④ 周永生,刘锦明. 经济外交与"经济全球化":机遇与挑战、竞争与合作[J]. 外交学院学报,2003
(4):58.

作者因而被当作"全球化"一词的发明者,这篇文章也成为全球化一词的原始出处。① 但也有证据表明"全球化"一词的使用可以追溯到 20 世纪 20 年代。然而无论如何,无可争辩的是,全球化从 20 世纪 80 年代早期开始最先受到经济学研究领域的关注,而后扩散至其他社科研究领域。到 20 世纪 90 年代末期,全球化的概念已经渗透到公众意识当中。可以这么说,全球化是世纪交替最具代表、最令人瞩目的时髦现象之一。时至今日,全球化已成为学术研究、商业领域、政治经济等方面所使用的热门关键词汇,也成为当下谈论任何话题的一个重要语境。

信息技术革命克服了全球信息传播障碍,使地球变成"地球村"。"'地球村'的标志是国际传播正变得越来越快捷和方便,其影响力(不管是正面影响还是负面影响)开始波及全球每一个国家、机构和个人,其影响面包涵国际社会中政治、经济、文化等各个方面。"②市场经济原则在世界各国得以普及,而在各国的市场经济改造过程中,各国都把融入国际市场作为主要改革内容之一,以上因素无疑都对全球化浪潮有所助推。对于全球化的界定,不同领域、不同学者、不同书籍/文章等都有不同定义。由于适用范围不同,观察角度不同,全球化的定义存在差异也显得"合理"。简而言之,"全球化指的是社会交往的洲际流动和模式在规模上的扩大、在广度上的增加、在速度上的递增,以及影响力的深入。它指的是人类组织在规模上的变化或变革,这些组织把相距遥远的社会联结起来,并扩大了权力关系在世界各地区和各大洲的影响。"③它本身是一个深刻分化的并且充满激烈斗争的过程,而其带来的影响,尤其是对文化带来的影响持续地成为争议的话题。

有消极者将全球化视作强势文化对弱势文化的控制与压制,甚至更为直截了当地认为全球化就是"美国化",其后果是一种趋同式的文化全球化。而同样不可忽视的是,全球化隐含着一种"逆向流动"或"双向流动"的观念,"因为全球化的过程始终是与另一种力量并行不悖的:本土化。在世界文化的进程中,时而全球化显得强大有力,时而本土化又制约了它的权利。"④全球化为文化的发展提供

① 王洛林. 全球化与中国[M]. 北京:经济管理出版社,2010:103.
② 郭可. 国际传播学导论[M]. 上海:复旦大学出版社,2004:1.
③ 戴维·赫尔德,安东尼·麦克格鲁.全球化与反全球化[M]. 陈志刚,译. 北京:社会科学文献出版社,2004:1.
④ 王宁. 全球化时代中国电影的文化分析[J]. 社会科学战线,2003(5):187.

的是一种双向渗透的过程,一方面是"普遍主义(universalism)特殊化",另一方面就是"特殊主义(particularism)普遍化"。① 可以发现,全球化的影响有两条路径,一条是从西方流向东方,另一条是从东方逆流到西方,这便如詹明信(Fredric Jameson)所称:"我们通过具体案例发现认同与差异所对立的抽象性被赋予了一种整体与多样所对立的具体的内容。"② 由此,有学者认为:"文化上的全球化可以同时带来文化趋同性和文化多样性,而且后者的特征更加明显。"③

相较其他文化形式,电影是更加容易受到全球化浪潮影响的形式。约瑟夫·奈(Joseph Nye)强调美国应该通过软实力(soft power)重新确立其全球领导地位,并使全世界其他国家心悦诚服地接受。如果说,在美国的全球化战略中,文化产业扮演着重要角色,那么电影尤其是好莱坞电影无疑是其中的主角。好莱坞已经绝非一个简单的地理学概念,而是与现代科技、传媒产业高度结合的具有强大国际传播力、国际影响力的大众文化代码,是全球最完备的现代电影工业体系,其背后隐含着美国国家文化安全及全球化战略。据20世纪90年代一份华纳的年度报告称,好莱坞早已进入一个全球化的时代,并且希冀几个电影巨头(top players)一方面稳固美国国内市场,另一方面在世界其他重要市场上亦有主导表现(major presence)。在此战略下,好莱坞一直致力于制作文化障碍最小且最具国际传播力的产品。好莱坞电影作为"铁盒子大使"在全球巡回,赚取外汇,传播美国文化、价值观念,提升美国国家形象,从而获得经济与文化的双重收益。

在全球化浪潮下,中国电影产业发展受制于内部诸多因素(如网络、电视的冲击,创作质量的问题等),更加面临外国电影尤其是好莱坞电影的侵袭。面临如此境况,我们不得不考虑应采取的对策。研究中国电影海外传播,全球化是不可回避的重要语境。

二、跨文化传播理论

"文化不是一种事物,而是多种事物。"④ 跨文化传播作为人类传播活动

① R Robertson. Globalization Social Theory & Global Culture, Sage, 1992, 100.
② Jameson, F. Notes on Globalization as a Philosophical Issue. In F. Jameson & M. Miyoshi (Eds.). *The Cultures of Globalization*, Duke University Press. 1998, 73.
③ 王宁. 全球化时代中国电影的文化分析[J]. 社会科学战线,2003(5):187.
④ 爱德华·霍尔. 无声的语言[M]. 刘建荣,译. 上海:上海人民出版社,1991:206.

的重要组成部分,是人与人、族群与族群、国与国之间不可或缺的活动。它的开拓离不开来自语言学、社会学、心理学、文化人类学等不同学科学者的贡献。而这些学科亦是跨文化传播研究的理论来源。"跨文化传播研究为全球化趋势直接推动,并与殖民、世界大战及战后改制、后殖民、现代化等深刻和广泛的变迁密切联系""对于观察和指导不同文化与社会各个层面的文化实践都有不可替代的学术意义,有益于不同文化间的相互理解和宽容,也决定了人类在 21 世纪的集体命运"①。

在英语表达中,跨文化传播主要有如下表述,即 intercultural communication, trans-cultural/cross cultural communication。在中文表达中,也有"跨文化交流""文化间传播""跨文化传播"及"跨文化交际"等不同表述。对于跨文化传播的界定,虽定义不同,角度不同,但是大致可以概括以下三类:① 拥有不同文化背景的人们之间的交往与互动行为;② 来自不同语境(context)的个体或群体对信息进行编码(encoding)、解码(decoding)而进行的传播;③ 传播因参与者彼此之间符号、信息系统存在差异,由此成为符号、信息交换的过程。

跨文化传播研究所使用的理论比较庞杂,但是大致有以下三个来源:① 将传播学的理论予以拓展,而形成跨文化传播理论;② 直接借用其他学科的理论作为研究依据;③ 基于跨文化传播现象的专门研究而单独发展的理论。在此,结合本研究主题,把主要的跨文化传播理论分为三个方面。

(一)文化传播与文化差异理论

比较有代表性的文化传播与文化差异的理论见表 2-1。

表 2-1　代表性文化传播与文化差异的理论

代　表　人　物	理　　　论
詹姆斯·阿普盖特(James Applegate)	传播与文化建构理论 (Constructivist Theory of Communication and Culture)

① 孙英春. 跨文化传播学[M]. 北京:北京大学出版社,2015:13-14.

续　表

代　表　人　物	理　　论
巴尼特·皮尔斯(Barnett Pearce)	意义协同管理理论 (Coordinated Management of Meaning)
欧文·戈夫曼(Erving Goffman) 丁允珠(Stella Ting-Toomey)	面子-协商理论 (Face-Negotiation Theory)
朱迪·伯贡(Judee Burgoon)	预期违背理论 (Expectancy Violation Theory)

　　詹姆斯·阿普盖特等将传播与文化引入建构主义中,发展出传播与文化建构理论,其核心是文化与传播的关系,传播的过程是目标驱动,个体将根据其想法来完成目标。巴尼特·皮尔斯通过考察文化在意义的协同管理中所发挥的作用,提出意义协同管理理论,该理论主要有三个目标:"第一,尝试去理解:我们是谁? 生活的意义是什么? 当这些问题关乎特定的传播事例时,情况又该如何? 第二,在承认文化异质性的同时,寻求不同文化的可比性。第三,寻求对包括研究者自身在内的各种文化实践的启发性评论。"①基于此理论,可以发现语境(context)是阐释与行动的参考框架,并且传播参与者对意义会有不同的理解、接受。对于由东方与西方之间文化差异问题而造成的传播差异,面子-协商理论可以提供独特解释,该理论的核心观点是文化的规范与价值观会影响并改变文化成员对自己面子②的管理与所面临冲突情境的应对。此外,该理论受到爱德华·T. 霍尔(Edward Twitchell Hall)在《超越文化》(Beyond Culture)中提出的"高语境-低语境理论"(High Context-Low Context Theory)③影响,将面子分为"消极面子"(negative face)与"积极面子"(positive face)两类,前者包括要求自我空间、自由,并表现出对他人空间、自由的尊重等,但不对他人有控制、支配作用;后者认为面子具有很高价值,所以群体生活中的人们有被容纳、保护的要求,并且鼓励和支持他们被容纳、保护的需要。预期违背理论

① 孙英春. 跨文化传播学[M]. 北京: 北京大学出版社,2015: 63.
② 在此,"面子"主要指有他人在场的时候,一个人的自我形象。
③ 该理论的提出在于根据高低语境的差异来说明世界文化的多样性。高语境文化代表如:中国、日本、印度、朝鲜、非洲、阿拉伯地区、法国、希腊等;低语境文化代表如:美国(美国南方文化属于较高情景文化)、英国、德国、爱尔兰、新西兰等。

侧重于关注参与者在传播过程中信息、符号处理与接受之间的冲突,它是一种有关人际传播中预期与回应关系的理论,通过回答人们对他人无法预期的行为的反应,以期人们对于他人侵犯自己个体空间行为所赋予的意义。

(二)有效传播及认同的协商与管理理论

比较有代表性的有效传播及认同的协商与管理理论见表2-2。

表2-2　代表性有效传播及认同的协商与管理理论

代　表　人　物	理　　　论
劳伦斯·金凯德(Lawrence Kincaid)	文化趋同理论 (Cultural Convergence Theory)
约翰·奥策尔(John Oetzel)	有效决策理论 (Effective Decision-Making Theory)
威廉·库帕克(William Cupach)	认同管理理论 (Identity Management Theory)
迈克尔·赫克特(Michael Hecht)	认同的传播理论 (Communication Theory of Identity)

文化趋同理论,又称文化辐合汇聚理论,该理论核心观点认为传播是参与者经过两个以上的参与者在信息分享以后达到各自意义及所属文化背景逐步走向彼此理解的过程。文化趋同理论还受热力学启发,提出一项假设,即假定传播是在一个封闭系统中不停歇进行,随着时间推移,所有传播的参与者都会向着"平均的集体模式"汇聚。然而,这个封闭系统之外被引入的信息将会延缓或者改变这个趋同的过程。有效决策理论包含14个命题,大部分的命题关注同质群体(homogeneous group)与异质群体(heterogeneous group)的差异,主要命题如:"如果群体成员能够理解存在的问题,为之建立'适当的'标准,提出一些备选的决策,并分析这些备选决策的正/负效果,那么,这些群体做出的决策就会更为有效。"[①]认同管理理

① 孙英春. 跨文化传播学[M]. 北京:北京大学出版社,2015:67.

论以人际传播能力为主要研究对象,其核心观点主要有:认同的"经验"会提供一种解释框架,认同提供对行为的预期,并对个体行为有激励作用;个人虽然有多种认同,但是文化认同与关系认同在认同管理中占据核心位置。根据认同的传播理论,作为传播过程的一类因素,认同在其传播过程中是会发生变化的,并且可以被维持、建构与调整。认同的实现与交换可以在传播过程中得到。认同有四个层次,分别是个人层次、表现层次、关系层次和共有层次。尤其是在共有层次方面,强调群体的成员通过分享共同的集体记忆,更容易产生相同的认知与价值倾向,进而形成共同的认同——群体认同。

（三）跨文化调整与适应理论

比较有代表性的跨文化调整与适应理论见表2-3。

表 2-3　代表性跨文化调整与适应理论

代 表 人 物	理 　 论
休伯·埃林斯沃斯（Huber Ellingsworth）	跨文化适应理论 （Intercultural Adaptation Theory）
霍华德·贾尔斯（Howard Giles）	传播适应理论 （Communication Accommodation Theory）
理查德·布里斯（Richard Bourhis）	互动适应模式 （Interactive Acculuration Theory）

根据跨文化适应理论,不同程度的文化差异会存在于一切传播活动中,所以跨文化传播的研究应该兼顾人际传播及相关文化要素。传播适应理论关注的是特定的社会情境中人们传播行为的变化以及变化的动机。传播适应理论有三个基本假设:"首先,传播互动深嵌于既定的社会历史语境之中;第二,传播不止涉及相关的意义交换,还是个人和社会认同的协商过程;第三,根据感知的个人和群体特征,传播双方得以利用语言、非语言等调整手段实现传播的信息功能和关系功能。"[①]互动适应模式其前身是约翰·贝

① 孙英春. 跨文化传播学[M]. 北京:北京大学出版社,2015:73.

里(John Berry)针对移民文化适应而提出的二维调整模式(Bidimensional Model of Acculturation),在跨文化传播研究中,互动适应模式可以作为预测东道国居民与移民之间关系是否和谐的预测工具,该模式的核心观点是:东道国居民与移民之间的关系是在国家整合政策的影响之下彼此适应趋向共同作用的一个结果。

　　跨文化传播研究的核心在于研究传播参与者之间文化背景的差异。就跨文化传播模式而言,比较有代表性的是借用传播学经典的拉斯韦尔"5W"模式(见图2-1)和布雷多克的"7W"模式(见图2-2)。

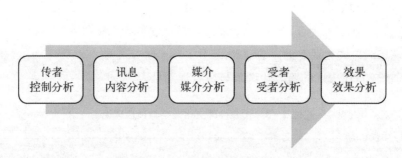

图2-1　拉斯韦尔的"5W"模式

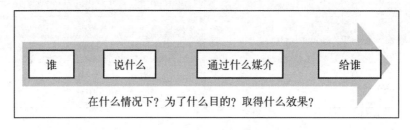

图2-2　布雷多克的"7W"模式

　　拉斯韦尔的"5W"模式是一个非常简单且明晰的传播模式,包含传者(who)、信息(says what)、媒介(in what channel)、受者(to whom)和效果(with what effect)。其意义在于第一次比较详细、科学地分解了传播的结构与过程,并明确传播学的研究领域,即从"5W"着眼,划分为:控制分析、内容分析、媒介分析、受者分析及效果分析。后来,布雷多克在"5W"模式基础上,增添了情境(where)、动机(why)两个环节,被称为"7W"模式。本书的章节架构思路也受到这两种模式启发。

三、顾客满意度理论

作为企业所生产产品与提供服务的最终消费者,顾客满意在任何行业领域都对企业的成功发展意义重大。科罗斯·费耐尔认为:"满意的顾客可能是所有经济资产中最重要的部分,他们可能会是所有其他经济资产组合的代理。"[①]企业的市场竞争在一定程度上可以看作是顾客对其所提供产品及服务满意度的竞争,提升顾客满意度是企业保持长期竞争优势的关键所在。

顾客满意度(consumer saticfaction index)理论强调"以人为本",这与管理科学本质契合,即以顾客满意为管理目标,其产生源于产品观念、经营战略环境、服务方式、市场供求结构等的剧烈变化。就顾客满意度的概念而言,国内外学者提出诸多不同的理解与认识,虽然不统一,然而大部分学者都较为一致地强调顾客满意度是顾客对某产品消费过程的期待(expectation)与实际消费感知加以比较,即企业所提供的产品或服务是否满足顾客期待。

顾客满意度理论是在实验心理学与社会学基础上提出的,早在20世纪30年代,霍普(Hoppe)和列文(Levin)就首次发现了满意感知与自尊、信任以及忠诚的关联性。卡多佐(Cardozo)于1965年首次将此概念引入市场营销领域。之后,更多的市场营销研究者、消费心理学研究者等对顾客满意度进行了更为广泛、深入的研究,并取得一定成果。主要的顾客满意度测评模型如下。

(一) 瑞典顾客满意指数模型

伴随顾客满意理论的推进,顾客满意指数测评日益受到关注。瑞典顾客满意指数模型(Sweden customer satisfaction barometer),简称为SCSB模型,是世界上第一个从国家层面创建的顾客满意指数模型(见图2-3)。

感知绩效与顾客期望是SCSB模型的两个前置变量,顾客抱怨与顾客忠诚则作为两个结果变量,其中顾客忠诚是该模型的最终因变量。并且,该模

① Fornell C. The Science of Satisfaction, *Harvard Business Review*, 2001, 79, 120-121.

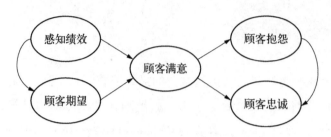

图 2-3　瑞典顾客满意指数模型

型提出顾客满意弹性概念,即顾客忠诚对顾客满意的影响,如此一来就可以将两者关系予以量化。

　　SCSB 模型设计简洁,界定合理,为顾客满意指数测评提供依据,然而它也存在一定问题,例如,从 SCSB 模型可以看出,感知绩效必然影响顾客满意度,但是价值与质量双因素相比较而言,哪个更为显著则不明晰。

（二）美国顾客满意度指数模型

　　美国顾客满意度指数模型(American customer satisfaction index),简称为 ACSI 模型,是在对 SCSB 模型修正基础上得来,其主要突破在于增加了一个潜在变量,即感知质量。就增加这一变量及相关路径的主要优势而言,科罗斯·费耐尔等人指出,一方面,可靠性、定制性对顾客感知质量变化作用的不同可以通过质量的 3 个标识变量清晰看出;另一方面,对于究竟是质量还是成本更能优先影响顾客满意方面,可以通过比较感知质量(偏向质量评测)与感知价值(偏向价格评测)对顾客满意度的影响分析获得,从而方便企业管理者决策。ACSI 模型包含 6 个结构变量的 9 组关系,其具体形式见图 2-4。

（三）欧洲顾客满意度指数模型

　　欧洲顾客满意度指数模型(European customer satisfaction index),简称为 ECSI 模型。该模型是基于 SCSB 模型和 ACSI 模型的基本构架及个别核心概念基础上发展而来的。ECSI 模型包含 5 个前置变量和 1 个结果变量,共 10 组关系。5 个前置变量分别是感知软件质量、感知硬件质量、预期质量、形象和感知价值,1 个结果变量是顾客忠诚。感知软件质量主要指顾客

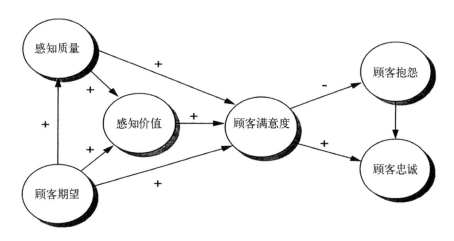

图 2 - 4　美国顾客满意度指数模型

通过企业沟通达到顾客需求的程度等对企业沟通质量的感受。感知硬件质量是指顾客对产品或服务的实际感受。预期质量是指顾客对产品或服务的期望,直接影响顾客满意度与感知价值(见图 2 - 5)。

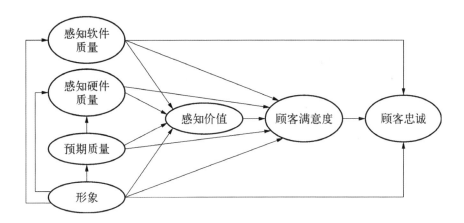

图 2 - 5　欧洲顾客满意度指数模型

"感知价值的测量与 SCSB 和 ACSI 一样有两个指标,但内容有别。在 ECSI 模型中,感知价值的两个测量变量是以货币衡量的价值和同竞争者比较后衡量的价值。"[①]顾客忠诚是顾客对产品或服务的偏好程度,并通过顾客

① 霍映宝. 顾客满意度测评理论与应用研究[M]. 南京:东南大学出版社,2010:24.

再次购买的意愿以及向他人推荐的可能性表现出来。ECSI 模型相较 ACSI 模型,最明显的变化是增加了形象,删除了顾客抱怨。

除了以上主要顾客满意度指数模型,另有 1980 年奥利弗·理查德 (Oliver Richard)提出的"期望-实绩"模型、查克希尔·吉尔伯特(Churchill Gilbert)等提出的顾客消费经历比较模型、Kano 模型等,国内也有清华大学提出的中国顾客满意度指数模型(CCSI)等。鉴于 SCSB、ASCI 和 ECSI 三个模型比较有代表性,在此不再对其余模型做更多介绍。

而通过以上分析可以得出:"构建 CSI 模型要充分挖掘和发挥相关学科理论的力量,既要考虑不同行业和不同产品满意度模型的差异性,还要考虑模型之间的可比性问题,真正建立合理可靠有用的 CSI 模型。"[①]

第三节　中国电影海外传播研究文献脉络

一、国内相关研究综述

基于中国知网(CNKI)对目前国内相关研究文献的总体情况进行初步概括梳理,以"中国电影""走出去""海外传播""国际传播""跨文化传播"为关键字进行文献检索,经过精确匹配与跨库搜索,本研究共获得561篇文献。在此,对文献检索结果做计量可视化分析如下:

第一,从发表年度趋势来看,文献发表年度分布范围从 2004 年起至今。2004 年到 2009 年,发文量较低,平均每年 4～5 篇,且无明显增幅。而从 2010 年开始,发文量趋势线开始上扬,尤其是 2010 年到 2012 年上扬趋势剧烈(见图 2-6)。

第二,从基金分布来看,依托国家社科基金项目的文献数量占据绝对优势,达到 27 篇,其次是依托北京市人才优秀基金、国家留学基金等文献(见图 2-7)。

第三,从研究层次来看,内容覆盖社科基础研究、大众文化、社科行业指导、文艺作品、社科职业指导、社科政策研究等(见图 2-8)。

① 霍映宝. CSI 模型构建及其参数的 GME 的综合估计研究[D]. 南京:南京理工大学,2004.

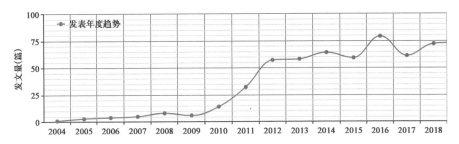

图 2-6　文献发表年度分布图

资料来源：根据 CNKI 数据统计整理

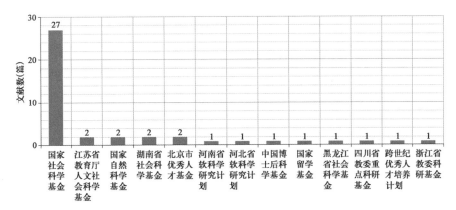

图 2-7　研究基金来源分布图

资料来源：根据 CNKI 数据统计整理

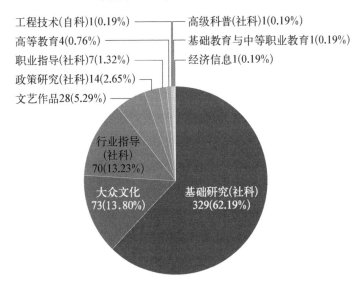

图 2-8　研究层次分布图

资料来源：根据 CNKI 数据统计整理

　　第四,从作者分布来看,黄会林、李亦中、饶曙光、胡智锋、丁亚平、封继尧、陈林侠等学者贡献率较高,位居前列,这与其研究方向有关。同时,他们主持相关课题研究项目①,并配备一定规模的科研团队,研究优势突出(见图2-9)。

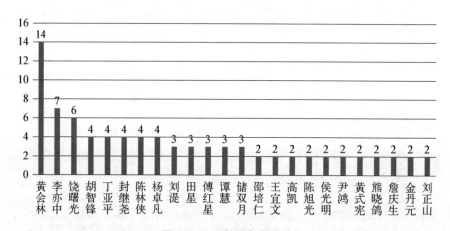

图 2-9　研究作者分布图
资料来源:根据 CNKI 数据统计整理

　　第五,从机构分布来看,北京师范大学、中国传媒大学、上海大学与上海交通大学排名靠前,中央民族大学、浙江大学、北京电影学院、郑州大学、中国艺术研究院等高校、机构贡献率也较高(见图2-10)。

　　第六,从研究学科来看,主要包括戏剧电影与电视艺术、文化经济、文化、新闻与传播、外国语言文字、市场研究与信息、中国语言文字等学科。由此,我们可以发现就中国电影海外传播的研究存在多重研究视角,涉及戏剧影视学、文化学、新闻传播学、经济学与语言学等(见图2-11)。

　　第七,从文献来源分布看,除了学术期刊《当代电影》《现代传播》外,《中国电影报》《中国文化报》《中国艺术报》《人民日报(海外版)》《人民日报》等也刊发了相当数量文献(见图2-12)。

① 黄会林主持2016年度国家社科基金重大项目《当代中国文化国际影响力的生成研究》;李亦中主持2009年度国家广电总局部级社科研究重点项目《中国电影"走出去"路径与策略研究》;饶曙光主持国家广电总局部级社科项目重大课题《中外合拍片与中国电影走出去工程》;胡智锋主持2014年度国家社科重大项目《中国影视文化软实力提升的战略与策略研究》;丁亚平主持2013年度国家社科基金艺术学重大项目《中国电影海外市场竞争策略可行性研究》;陈林侠主持2016年度国家社科基金项目《基于海外动态数据库的中国电影竞争力研究(1980—2014)》。

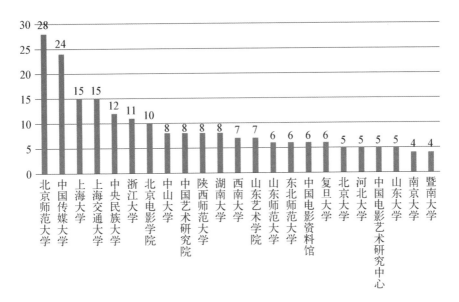

图 2-10　研究机构分布图

资料来源：根据 CNKI 数据统计整理

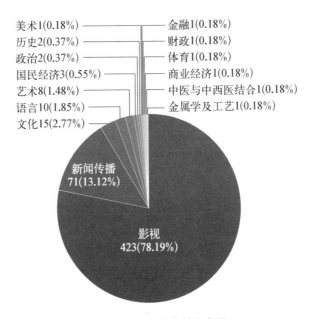

图 2-11　研究学科分布图

资料来源：根据 CNKI 数据统计整理

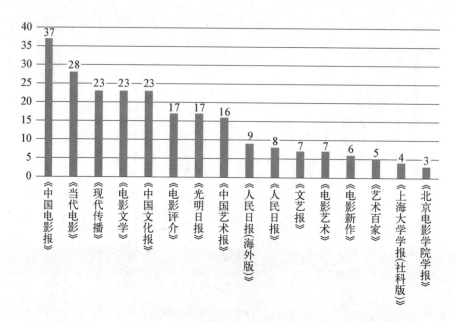

图 2－12　研究文献来源分布图

资料来源：根据 CNKI 数据统计整理

第八，从关键词分布来看，统计情况见表 2－4。

表 2－4　研究关键词情况

关　键　词	文献数（篇）	关　键　词	文献数（篇）
跨文化传播	64	中国元素	11
中国电影	59	软实力	10
电　影	27	好莱坞	10
全球化	17	好莱坞电影	9
走出去	16	文化传播	9
国际传播	15	华语电影	9
跨文化	14	国家形象	8
策　略	12	走出去	8

关　键　词	文献数（篇）	关　键　词	文献数（篇）
文化折扣	7	民族性	4
电影产业	7	功夫熊猫	4
传　播	6	文化产业	4
合拍片	6	武侠电影	4
海外传播	6	文化差异	4
文化融合	5	文化冲突	4
中国文化	5	对外传播	4
意识形态	5	中国电影走出去	3
国产电影	5	文化帝国主义	3
新世纪	4	商业电影	3
传播策略	4	中国电影产业	3
电影艺术	4	文化自觉	3
翻　译	4	电影节	3
电影市场	4	功夫片	3
李　安	4	美国电影	3
文　化	4	中国梦	3
文化符号	4	文化软实力	3

资料来源：根据 CNKI 数据统计整理

　　经过以上分析，对国内相关研究总体趋势可以有直观的把握。以下将进一步深入文本做归纳分析。考虑文献分析的有效性、可靠性以及权威性，主要基于 CSSCI 期刊论文做进一步的内容分析，并以其他关键性文献为辅（尤其是一批相关硕、博士论文），分析如下。

（一）中国电影海外传播研究的维度与意义

改革开放以来，随着中国综合实力提升、国际地位提高，文化"走出去"越来越得到国家的重视，中国电影海外传播自然成为中国电影产业发展的重要驱动力量。作为一种视听结合的综合艺术，电影天然具备跨文化传播优势，因此电影始终是国际传播重要的特殊载体，与国家形象塑造及软实力提升密切相关。如何使中国电影提质升级，推动其以更加积极、开放的姿态参与到对外传播交流中，向海外观众传递积极的中国形象及文化价值，自然成为当下中国文化软实力提升的一项重要任务与目标。

中国电影的海外传播历经了不同阶段，但总体步伐十分迟缓。究其原因，"既受制于各个时期特殊的历史境遇，也折射出迥然有别的驱动因素及文化心态。"[1]李亦中认为中国电影海外传播的进程可以分为四个不同阶段，即在1949年以前，中国电影仅有零散个案流向海外；1949年以后的17年，计划经济时代的国产电影具有"内向型"特征；改革开放以后，中国电影频繁亮相国际电影节展，然而却难以避免"墙内开花墙外香"的尴尬处境；自21世纪初，伴随中国加入世贸组织，中国电影产业首当其冲地面临好莱坞电影压境，开启"与狼共舞"时期。"抚今追昔，中国电影走向世界的历史机遇和历史担当，已经实实在在降临当代电影人眼前，我们不是应该而是必须有所作为了。"[2]

综合分析，在全球化语境下，中国电影海外传播具有三个层面的意义：首先，在政治上有利于国家形象的提升，同时是一种重要的外交手段；其次，在经济上作为一种文化产业，其自身发展及其规律符合市场的内在要求；最后，在文化上电影不仅是一种产品，更具备意识形态属性，肩负中国文化全球传播的重要使命，有利于促进跨文化沟通。所以，中国电影的海外传播应该成为多方高度重视与研究的重要议题。

当前，国内对于中国电影海外传播的研究比较热门，数量较多，通过梳理，主要有三个研究维度。

首先，以外国电影尤其是好莱坞电影作为参照研究中国电影海外传播。伴随社会进步与经济全球化发展，文化的跨地域传播越来越便捷、快速，电

[1] 李亦中. 中国电影"走向世界"动因与文化心态考[J]. 上海大学学报（社会科学版），2012(1): 14.
[2] 李亦中. 中国电影"走向世界"动因与文化心态考[J]. 上海大学学报（社会科学版），2012(1): 21.

影则是最直观、最生动的跨文化传播媒介。美国电影工业体系完善,各个环节高度成熟,美国电影的跨文化传播更是多层次、全方位的。美国电影对全球大众文化影响深刻,甚至掌控了世界电影市场。

马隽认为,鉴于美国电影的高速发展,中国电影"应积极寻求本土文化与异文化的契合点""关注人类文化共性,遵循普世价值原则""电影制作上采取联合制片、最大限度地共享资源"①,将"中国梦"作为文化内核,从而实现有效的跨文化传播,向世界输出正面积极的国家形象。周菁通过分析合拍片"走出去"的困境与挑战,对电影《2012》所隐含的"走出去"策略做出解析:"热门题材大受欢迎""电影语言震撼人心""包装宣传贴近海外市场。"②因此,合拍片乃至国产电影想要"走出去","产业壮大是基础""技术提升是条件""题材贴近是根本"③。

尹鸿、萧志伟指出,好莱坞电影为美国创造外汇的同时,向世界传播美国式趣味,其在美国全球化战略中地位关键。好莱坞电影无处不在,世界正在变成一个好莱坞星球。当下的中国是好莱坞最为看重的国际市场,美国正通过多种策略培育和开拓中国市场。然而面临好莱坞大片压境,中国电影不能丧失发展信心,并且应该看到诸如生产成本低、文化交流空间广泛等发展利好,而积极努力谋取发展并走向国际。

孙绍谊对世界电影版图的"权利"不平衡问题予以关注,提出"世纪之交中国电影在商业和艺术两翼出现的跨国、全球性制作模式以及叙事、影像风格等方面的'世界性',为我们超越'支配/抵抗'的两元模式提供了可能。"④沈莹在论及新时期好莱坞电影的中国策略时,分"政治策略""全方位合作策略""中国元素策略"和"多产品多渠道策略"⑤四方面进行论述。

其次,以具体成功实现海外传播的中国电影作为案例研究,分析其海外传播的经验与存在的问题。这类研究主要立足于具体导演及电影作品的成功海外传播经验,通过解读,以期对中国电影的后续创作及生产提供

① 马隽. 跨文化视域下美国电影在全球的传播及其启示[J]. 北京邮电大学学报(社会科学版),2016(6):22.
② 周菁. 论《2012》隐含的"走出去"策略及启示[J]. 艺术评论,2010(5):96.
③ 周菁. 论《2012》隐含的"走出去"策略及启示[J]. 艺术评论,2010(5):98.
④ 孙绍谊. 权力格局中的"普适性"策略:好莱坞与作为"利益相关者"的中国电影[J]. 电影艺术,2006(5):47.
⑤ 沈莹. 新时期好莱坞电影业的中国策略[J]. 世界电影,2016(3):173-179.

参考。

　　李安导演的电影可谓中国电影海外传播成功的典型代表。在业内,张艺谋等大导演都曾向其"取经",而每次接受访谈时,李安本人也无法避免地被问到有关"中国电影走出去"的问题。在研究领域,李安导演的电影也是相当一部分学者研究关注的重点对象,而其中最多的则是基于"跨文化传播"的视角对其电影进行分析,进而希冀为中国电影"走出去"提供启示。张晓基于文化人类学家爱德华·霍尔提出的"高-低语境文化理论",对李安导演的电影尝试文化解读,通过对《色戒》《断背山》等电影的分析,探究中美观众由于文化差异而导致的不同观感,认为中国电影需要寻求文化契合点,而非一味模仿和复制,才能更好地借由电影实现民族文化的传播。程敏、王冠认为,中西文化差异巨大是因为其源头不同,由此在文化交流过程中必然产生冲突,面临好莱坞大片压境以及"文化帝国主义"的强势来袭,中国电影在文化软实力以及国家形象提升方面尚未起到充分作用,而李安导演电影的成功给予的启示就是中国电影除了注重技术提升及学习西方电影经验以外,更需要明确文化身份,打造适宜于全球传播的具有中华民族传统的电影。陆敏以李安导演的《喜宴》为例,论述了电影在跨文化传播中"谁说""怎么说"以及"说了什么"等问题,进而分析观众反馈,进行文化心理分析,认为李安充满人文关怀,懂得通过电影表达他对于"作为文化的人"的内心关注,以及对其如何摆脱迷茫与寻找出路的关注。而这正与跨文化传播的本质目的(即通过跨文化交流,实现不同文化间的意义共享、自我更新与超越,从而使得文化保持生机)一致。[①]

　　除了李安导演的电影,张艺谋导演的电影也是这类研究关注的热点,或者说从目前所获得文献数量来看,其研究热度比李安电影更高。高凯认为,张艺谋导演的电影可谓是中国电影国际化程度最高的代表,而且张艺谋导演的电影在不同阶段都获得不同程度的成功与认可,并将其电影国际营销策略分为"披一件东方外衣"和"踩着好莱坞影子"两种方式,并基于《英雄》和《金陵十三钗》两部电影的国际营销手段进行分析,总结为通过"张艺谋导演品牌""明星效应""大投入和大制作""大规模宣传造势""有针对的海外营

① 陆敏. 电影的跨文化传播叙事策略与效果分析:以李安电影《喜宴》为例[J]. 新闻界,2012(21):35.

销"和"目标市场准确"等方面将其电影"卖给世界"。① 杨旸对电影《十面埋伏》在海外市场的表现及营销方式做了介绍,并从专业评论和观众网络舆论两方面探讨电影的海外反应,认为中国电影想要走向世界,需要平衡艺术与商业,除了注重打造创意性电影元素之外,还应重视电影的海外营销。② 丁亚平点评张艺谋的《长城》时认为,这部电影遵循了电影工业化流程的规范,"学习好莱坞去拍给全世界观众看的电影,所交出的这份答卷并不算差。至少,达到了及格水准。为尝试一种新的合拍模式,为争取更多合拍片话语权,将目标市场定位全球,张艺谋说他是在率先挑战,这种勇气足以让人尊敬"。电影《长城》是"'走出去'的又一次重大尝试,承载着成为电影强国的念想。"③陈林侠指出:"张艺谋是考察当下中国电影竞争力的最佳案例之一",并通过分析张艺谋电影在北美的票房数据,发现影响电影海外竞争力的权重因素,依次是"性、欲望与权威主义密切相关的审美意识形态""突出的美学形式"以及"视觉奇观"。④ 而2006年以后,张艺谋导演的电影乃至中国电影在海外的竞争力日趋衰落,从张艺谋个人来看,其创作力显露衰竭态势,为此,陈林侠认为张艺谋需要从"准确定位身份,摆脱观念的束缚""增强电影的微观力量""丰富电影的现代内涵""突出叙事形式的创新"和"增加必要的叙事修辞"⑤五个方面努力。肖鹰则立足中国电影发展的全球化语境,将电影《金陵十三钗》与《一次别离》做比较分析,认为张艺谋电影在当下存在"误区",并指出"走出张艺谋电影误区的途径是:电影家要培养应对全球化挑战的国际文化视野,以切入现实和揭示人生问题的诚意创新电影。"⑥

最后,基于产业研究视角的中国电影海外传播研究。对比以上两个研究维度,基于产业研究视角的中国电影海外传播研究相关文献数量相对较少。唐榕基于产业竞争力的理论体系,对美国等其他国家电影产业竞争力进行比较,分析了中国电影产业目前的竞争力状况,依据波特的竞争力研究

① 高凯. 张艺谋电影"走出去"策略论[J]. 东南传播,2015(6):33-35.
② 杨旸. 走出去的中国电影:《十面埋伏》案例分析[J]. 电影艺术,2006(6):75.
③ 丁亚平. 从商业到国家:典型的文本影片《长城》及其意义[J]. 北京电影学院学报,2017(1):16.
④ 陈林侠. 北美外语片市场与张艺谋电影的竞争力[J]. 中州学刊,2016(3):154.
⑤ 陈林侠. 北美外语片市场与张艺谋电影的竞争力[J]. 中州学刊,2016(3):160.
⑥ 肖鹰. 中国电影:要国际化视野,不要全球化模式:《金陵十三钗》与《别离》的比较研究[J]. 贵州社会科学,2012(3):10.

分析框架理论,基于组织团队、研究观众、加强合作、集团建设、政府支持、市场规范等提出打造中国电影产业核心竞争力的对策性建议。① 刘正山、侯光明通过构建"电影产业指数理论框架",计算了从 2009 年到 2014 年中国电影产业综合与分项指数,并预计到 2024 年,中国电影综合指数排名会提升至世界第二。②

　　21 世纪的国际竞争核心是基于文化软实力的竞争,而电影则是文化软实力竞争的核心内容。客观、全面的评价中国电影国际竞争力现状关系到中国软实力的提升。李晓玲、王晓梅借鉴国际竞争力及其评价方法,并结合中国电影产业特性,构建了"中国电影国际竞争力评价体系类地球结构模式",以期为评估中国电影国际竞争力提供启示。③ 李太斌从加强创意、突出融合、打造品牌三方面提出中国电影产业整体规模与核心竞争力提升策略。④ 杨柳在其博士论文《电影产业国际竞争力评价研究》中,引入电影技术链、文化链和价值链作为分析视角,结合国际竞争力理论,对电影产业国际竞争力的形成机理、概念模型及评价体系进行研究。⑤ 杨越明依据菱形理论,对影响中国电影国际竞争力的要素进行全面分析,"从中国文化符号的提炼与表达、中国电影企业国际市场策略的激活与优化、中国政府电影扶持政策的多样化角度为中国电影国际市场竞争力的提升提出可行性建议。"⑥

(二)中国电影海外传播的问题与挑战

　　贾冀川依据 2003 年到 2013 年间电影总票房、年度票房增长率、进口电影票房等数据,分析中国电影"走出去"的现状,指出中国电影海外收入下降的原因在于"武侠片热的落潮""单向的文化隔膜""竞争惨烈的北美电影市场"及"技不如人"⑦四个方面。对于中国电影"走出去"的问题还应该平和对

① 唐榕. 电影产业国际竞争力:国内现状·国际比较·提升策略[J]. 当代电影,2006(6):8-14.
② 刘正山,侯光明. 电影产业指数及国际比较研究(2009—2014)[J]. 当代电影,2016(1):22.
③ 李晓灵,王晓梅. 软实力竞争浪潮下中国电影国际竞争力评价体系的建构[J]. 北京电影学院学报,2011(1):37.
④ 李太斌. 创意·融合·品牌:中国电影产业核心竞争力提升策略[J]. 新闻界,2012(23):71-74.
⑤ 杨柳. 电影产业国际竞争力评价研究[D]. 上海:上海交通大学,2013.
⑥ 杨越明. 中国电影国际市场竞争力的关键要素与提升策略[J]. 当代电影,2015(11):85.
⑦ 贾冀川. 现状与路径:对当代中国电影走出去的思考[J]. 艺术百家,2014(6):61-62.

待,使其真正回归文化交流本体意义层面,在文化全球化浪潮中既要竞争也要合作。

李亦中、赵菲在《纽约时报》所刊登有关中国电影的 89 篇影评文本分析基础上,分析美国影评人对中国电影的评价与态度,探究中国电影在美国的反馈信息及"走出去"的实际成效。[①] 李亦中在《意识形态化刻板成见:中国电影海外传播壁垒》中明确指出,虽然中国电影市场被世界看好,然而中国电影中无论是人物还是国家形象的传播都受到"刻板成见"的影响,欠缺客观评价,中国电影"被构建为一种意识形态化的异国电影,缺乏文化亲缘性和感召力"。[②]

陈谊聚焦于国际营销审视中国电影海外传播所面临的障碍,主要体现在以下方面:首先,中国电影行业缺乏高端人才,人才培养方式欠缺体系化,尤其是通晓中西文化、可以平衡艺术性与商业性的电影制作人员不足;其次,中国电影的特效、数字技术水平与国际先进水平尚存相当差距,而且很多电影在字幕翻译等方面都无法达到国外放映的质量要求,无法得到在国外放映的机会;最后,中国电影在国际营销方面缺乏强有力的国内市场支撑。[③]

汪少明、唐宏认为,中国电影海外传播除了面临好莱坞电影等外国电影的挑战,自身的不利原因也十分明显,主要体现在:文化折扣影响中国电影对不熟悉中国文化的观众的吸引力和亲和力;近年来,虽然有一些相关政策出台,然而操作上缺乏实际有效指导,亦缺乏对中国电影海外传播的具体扶持;中国电影当前海外传播的渠道主要是依靠个别传媒巨头,辅之国际电影节展及电影交易市场,同时缺乏专业国际营销人才;中国电影目前缺乏创新与想象,制作水平较低,精品电影缺乏;另外,在海外传播的过程中,中国电影面临其他国家的文化壁垒等问题。[④]

（三）中国电影海外传播的路径与策略

李亦中认为,中国电影"走出去"的有效路径可分为"国际电影节路径"

① 李亦中,赵菲. 中国电影在美国的口碑与传播:基于对《纽约时报》中国电影影评的分析[J]. 现代传播(中国传媒大学学报),2015(12):78.
② 刘晓静,李亦中. 意识形态化刻板成见:中国电影海外传播壁垒[J]. 当代电影,2015(12):138.
③ 陈谊. 中国电影国际营销中面临的挑战及策略[J]. 企业经济,2011(7):86－89.
④ 汪少明,唐宏. 中国电影对外输出的困境及对策[J]. 当代电影,2015(9):185－188.

"华语电影明星与名导演效应""国际合拍片路径""内容吸引力策略""国际市场营销策略"。① 此外,"重点辐射亚洲地区",国产商业大片也要敢于硬碰硬地"与狼共舞"。② 而且,需要重视国外普通观众的反馈,从而知己知彼,有效实现海外传播。

闫玉刚、李怀亮从长效机制构建、中国电影品牌打造、海外营销渠道完善、市场需求指向、国际电影人才培养、加强中外合拍等方面提出推动中国电影"走出去"策略。③

饶曙光指出中国电影已经初步实现"走出去"战略,但是依然面临国内市场蓬勃与国际市场萧条的尴尬境地,存在结构性障碍。对此,我们需要拓展传播渠道、降低文化折扣,从而更好地将中国电影海外传播落到实处。④

杨越明认为,中国电影实现海外成功传播,一方面需要提升自身品质,另一方面,中国政府在电影海外传播层面需要起到积极作用,从而激发影视企业"走出去"的积极性。⑤

随着全球化程度的加深以及 2012 年"中美电影新政"的签订,中美电影竞争进入新的阶段,其电影博弈更具经济、政治、文化上的宏观意义,在此语境之下,高凯基于跨文化传播层面,提出中国电影应"立足本土文化、保持中国特色","民族元素、国际表达"以及"善用'他者'元素"⑥等策略,从而推动中国电影有效跨文化传播。

戴元光、邱宝林认为中国电影在跨文化传播层面,从传播内容、传播方式到传播效果等方面都存在严重的"失语症"问题。由此,中国电影需要一改以往被动接受的现象,主动参与国际传播,研究传播策略,保持文化传统,与时俱进,从而推动中国电影更加快速、从容地走向全球。⑦

丁亚平等人指出,当前中国电影的海外市场发展较为滞后,拓展中国电影的发展空间是亟待解决的问题。中国电影如何借助市场机制与新型战略

① 李亦中. 中国电影的国际传播路程与路径[J]. 现代传播(中国传媒大学学报),2011(3):56-59.
② 李亦中. 为中国电影"走出去"工程解方程[J]. 当代电影,2011(4):120.
③ 闫玉刚,李怀亮. 中国电影"走出去"的问题与对策探析[J]. 现代传播(中国传媒大学学报),2010(10):10-11.
④ 饶曙光. 中国电影对外传播战略:理念与实践[J]. 当代电影,2016(1):7.
⑤ 杨越明. 中国电影国际市场竞争力的关键要素与提升策略[J]. 当代电影,2015(11):85-89.
⑥ 高凯. 全球化语境下的中国电影跨文化传播思考[J]. 浙江万里学院学报,2014(5):84-87.
⑦ 戴元光,邱宝林. 全球化语境下中国电影文化传播策略检讨[J]. 现代传播,2004(2):53.

走向世界,寻求中国电影的海外发展空间与潜力,密切关系着中国电影"国际化转型"的实现。①

陈旭光从文化和产业两个方面论述中国电影海外传播的意义,然而目前中国大片无论在票房还是国家形象等方面都不尽如人意。并且,有些中国电影国内反响好,在国外却受冷遇,另有些中国电影在国外电影节展受到肯定,回到国内却遭遇"票房滑铁卢"。由此,中国电影目前面临"受众定位"还是"市场主打"与"主打对内"还是"主打对外"的"二元对立"难题。经过梳理从 1980 年到 2005 年中国电影在美国市场的票房情况,归纳出美国观众对于中国电影的三种期待视野:第一是"奇观化中国类"的影片,第二是"文化冲突类"的影片,第三是"当下或近现代中国政治想象类"的影片。有鉴于此,中国电影的海外推广应采取如下策略:首先,将中国电影分流,各种类型的影片各司其职;其次,中国古装题材的电影依旧有国际号召力,需要下大力气继续做;最后,现实题材与近现代历史题材因为没有与现代拉开太长的时间距离,文化符号性不足,并不十分适合影像化表现。②

赵卫防认为,中国电影海外传播的实现主要依靠海外传播产业策略的实施,该策略既有"依托于中国电影优质资源的推广、依托海外影人和海外流行文化的区域影响力的借力推广、利用海外销售代理商进行的国际营销等等。此外,还有电影节和电视平台的文化推广等"③主体路径,亦有重点辐射亚洲主体区域,尤其抓住当下"一带一路"战略机会,积极向亚洲推广中国电影。

（四）小结

通过以上论述可以发现关于中国电影海外传播国内的相关研究取得一定成绩,并且研究的维度较为全面,覆盖中国电影海外传播研究的意义、现状、问题、途径及策略等方面。但经过梳理分析,可以发现当前的研究主要存在四个方面的不足。

① 丁亚平,储双月,董茜. 论 2012 年中国电影的国际传播与海外市场竞争策略[J].上海大学学报(社会科学版),2013(4):19 - 46.
② 陈旭光. 中国电影大片的海外市场推广及其策略[J]. 现代传播(中国传媒大学学报),2011(3):59 - 63.
③ 赵卫防. 中国电影海外推广的路径与主体区域研究[J]. 当代电影,2016(1):12 - 17.

　　第一，不少研究单纯聚焦于个案，而对于电影产业的全球传播这样复杂的问题来说，无论是只单纯剖析已经走向海外的个别中国电影，或者集中在像《阿凡达》《摔跤吧！爸爸》《花木兰》等在全球获得成功的外国电影，都显得以偏概全，无力支撑中国电影海外传播如此宏大命题。

　　第二，从研究方法来看，定性分析是绝大部分研究所依赖的一种方法，缺乏从定量数据与实证研究层面切入研究。值得肯定的是，鉴于电影产业的特殊属性，定性分析是重要的基础研究方法，然而电影的海外传播涉及观众评价、产业数据、竞争力分析等内容，经济管理、市场营销、统计学及心理学中的科学、实证的研究方法应该得到重视，并且需要将其积极引入到该领域的研究中。

　　第三，欠缺对海外观众的研究。一部电影发展史也是一部电影观众史。电影从其诞生便与其观众密不可分。观众对于电影评价所形成的"观众力"，为完善电影产业价值链条贡献独特智慧。"电影并不存在于银幕之上，也不存在于胶片之上，而只是存在于观众的注意、记忆、想象和情感活动等心理现实中"[①]。探究中国电影海外传播，其本质在于探究中国电影海外观众对中国电影的接受与评价，从而尽可能降低中国电影海外传播的风险。所以对于中国电影海外传播研究，无视海外观众研究是注定行不通的。

　　第四，从研究成果来看，当前关于提升中国电影海外传播能力的策略研究虽然取得了一定成果，然而相当部分为泛泛而谈，没有从研究结果与实际情况出发，缺乏针对性、实践性。然而中国电影海外传播研究的最终落脚点应该是提出切实可行的战略方向及策略路径。

　　总体看来，中国电影要实现"走出去"，需多方努力。同时，好莱坞电影成功的海外传播经验值得深入研究借鉴。当下对中国电影"走出去"的研究，国内学者多从传播学、文化学、营销学、电影学等学科视角展开对中国电影海外传播的规律探讨，为研究提供了重要的素材基础。目前国内该领域研究虽已起步，然而研究课题的数量仍旧有限，尤其是研究质量有待提高。对好莱坞海外传播策略的借鉴其实包括两个方面：一是它"走出去"（对世界其他国家），二是它"走进来"（对我国）。从历时和共时两个角度切入研究，

① 章柏青，张卫. 电影观众学[M]. 北京：中国电影出版社，1994：19.

视野可更开阔,而当下的研究在此方面较缺乏,因此我们现在的研究还较为表面。介绍好莱坞经验虽有一定成果,但梳理后发现很多研究处于一种"描述"甚至"想象"的层面,呈"隔岸观火"态势,不够深入、系统,说服力不强,欠缺对研究对象的深入把握。虽有一些译介丛书,却缺乏与中国电影现实联系及对中国电影的关注。

二、国外相关研究综述

国外学者对于中国电影的研究兴趣与中国国际地位的提升及中国电影全球化发展的程度密切相关。伴随中国电影市场的繁荣,国外有关中国电影的研究也愈加丰富,角度也逐渐多元化。

国外对中国电影的研究最早的成果是在史论研究领域,而且作者多与中国有联系和往来。美国学者陈力(Jay Leyda)于 1959 到访中国,并为中国电影资料馆的外国电影编目,后来回到美国以后出版了《电影:中国电影与中国电影观众》(*Dianying: Electric Shadows*,*An Account of Films and the Film Audience in China*)。伯格森(Bergson)于 1959 年至 1961 年在北京大学教授法国文学,后来他的《中国电影:1905—1949》(*Chinese Cinema:1905—1949*)一书在法国出版。这些著作问世之前,西方世界对于中国电影知之甚少,它们在为西方介绍中国电影及文化、政治、历史和社会等方面起到重要的开拓作用。

20 世纪 80 年代,以陈凯歌、张艺谋为代表的中国第五代导演扬名世界影坛,吸引更多欧美学者参与到中国电影的研究,并且从此开始,越来越多的海外华人学者也积极参与并开始争取学术话语权。至今,欧美有关中国电影的研究主要可分为几类:学术专著、学术论文、电影节出版物等。主要代表性研究有:康浩(Paul Clark)的《中国电影:1949 年以后的文化与政治》(*Chinese Cinema: Culture and Politics since 1949*)和《重新创作中国》(*Reinventing China: A Generation and its Films*);裴开瑞(Chris Berry)的《中国电影视角》(*Perspectives on Chinese Cinema*);约翰·阿兰特(John A. Lent)的《亚洲电影工业》(*The Asian Film Industry*);迈克尔·科廷(Michael Curtin)的《中国影视全球化:为世界最大观众群放映》(*Playing to the World's Biggest Audience*:*The Globalization of Chinese*

Film and TV）；胡敏娜（Mary Farquhar）、张英进（Yingjin Zhang）的《中国电影明星》（*Chinese Film Stars*）；乔治·桑塞尔（George S. Semsel）、夏红的《中国电影理论》（*Chinese Film Theory: A Guide to the New Era*）；蔡秀妆（Hsiu-Chuang Deppman）的《银幕改编：现代中国小说与电影的文化政治》（*Adapted for the Screen: The Cultural Politics of Modern Chinese Fiction and Film*）；白睿文（Michael Berry）的《用影像发声：与中国当代电影制作人访谈》（*Speaking in Images: Interviews with Contemporary Chinese Filmmakers*）；傅葆石（Poshek Fu）的《上海与香港：中国电影的政治》（*Between Shanghai and Hong Kong: The Politics of Chinese Cinemas*）；任格雷（Gary D. Rawnsley）、蔡明烨（Ming-Yeh T. Rawnsley）的《全球中国电影：〈英雄〉的文化与政治》（*Global Chinese Cinema: The Culture and Politics of "Hero"*）；张英进（Yingjin Zhang）的《影像中国》（*Screening China*）；鲁晓鹏（Sheldon H Lu）的《跨国华语电影：身份认同、国家、性别》（*Transnational Chinese Cinemas: Identity, Nationhood, Gender*）；朱影（Ying Zhu）与骆思典（Stanley Rosen）主编的《中国电影的艺术、政治与商业》（*Art, Politics, and Commerce in Chinese Cinema*）以及 2017 年出版的孔安怡（Aynne Kolas）的《中国制造好莱坞》（*Hollywood Made in China*）等。

　　这些出版物为海外的中国电影研究铺平道路，在分析阐释等方面的高度日益提升，对中国电影的剖析及评价也逐渐全面、客观，并且在研究角度层面也更加丰富。此外，我们也有更多机会听到"他山之声"，了解海外学者对于中国电影的评价，并且为中国研究者提供不同研究视角，整体有利于丰富中国电影研究。

　　骆思典是有名的"中国通"，并致力中国电影研究。在其文章《中国电影国际市场》（*Chinese Cinema's International Market*）中，他注意到自 1994 年好莱坞电影《亡命天涯》（*The Fugitive*）引进中国以来，中国政府与电影人都在寻求一种"互惠互利"（reciprocity）的方式，从而与好莱坞抗衡，使中国电影取得在国内与国外的双重胜利。中国也越来越注重"软实力"提升，希冀将中国文化传向世界，而中国电影就是"走出去"战略（"go abroad" strategy）中最为关键的环节。但中国电影与好莱坞抗衡困难重重，虽然在 2001 年，得益于电影《卧虎藏龙》的成功，西方有关中国电影的报道有所

增加,可是在短暂热度之后,依旧归于平淡。① 最后,骆思典认为,想在北美或世界市场赶超好莱坞电影票房,无论对于中国还是其他国家来说都不切实际。但是如果把目标放在其他一些国家,中国还是存在实现这一目标的可能性。② 在其另一篇文章《中国进入好莱坞》(*China Goes Hollywood*)中,他得出结论:"纯粹的,没有跨国吸引力(transnational appeal)的国产电影注定要在空荡无人的影院上映。"③

朱影与中岛圣雄(Seio Nakajima)将研究视角放在中国电影演化史上,指出"中国电影产业演化进程的每个阶段都是基于宏大政治背景",具体划分为以下阶段:初期,世纪之交到 20 世纪 20 年代初;"盈利"(profitable)与"爱国"(patriotic)双重属性产业时期,20 世纪 20 年代中期到 20 世纪 40 年代末;"中心化"时期,20 世纪 50 年代初到 20 世纪 80 年代初;"市场化"时期,20 世纪 80 年代中期到 20 世纪 90 年代初;"全球化"时期,20 世纪 90 年代中期至今。④ 中国政府尝试中国电影产业市场化改革基于在全球范围内提升产业竞争力与牢牢保持自身文化在国内的主流地位的两个目的,而得益于中国市场的规模与发展速度优势,以及有效的政策制定(effective policy-making),改革取得一定成绩。

金麦克(Michael Keane)的《赶超邻邦:中国的软实力抱负》(*Keeping Up with the Neighbors: China's Soft Power Ambitions*)开篇从 2008 年张艺谋导演的北京奥运会开幕式谈起近年中国的软实力建设,并且指出软实力建设也已经成为中国文化、媒体与文化产业转型中的重要议题。⑤ 戴乐为(Darrell William Davis)指出"市场化是一种平衡市场开放与计划经济的手段,其目的在于预测(predictability)、控制(control)和集中(convergence)。'中莱坞'(Chinawood)希望既能在国际层面追赶好莱坞又能在国家层面为政党服务。"⑥

① Rosen, Stanley, and Ying Zhu. *Art*, *Politics*, *and Commerce in Chinese Cinema*, Hong Kong University Press, 2010, 35.

② Rosen, Stanley, and Ying Zhu. *Art*, *Politics*, *and Commerce in Chinese Cinema*, Hong Kong University Press, 2010, 51.

③ Rosen, Stanley. China Goes Hollywood, *Foreign Policy*, 2003(134), 94 - 98.

④ Nakajima, Seio. *Art*, *Politics*, *and Commerce in Chinese Cinema*, Hong Kong University Press, 2010, 17 - 34.

⑤ Keane, Michael. *Cinema Journal*, 2010, 49(3), 130 - 135.

⑥ DAVIS D. Market and Marketization in the China Film Business, *Cinema Journal*. 2010, 49(3), 121 - 125.

　　柏铭佑(Yomi Braester)在分析贾樟柯的电影《海上传奇》时,认为这部电影让中国及世界各国重新思考"大片模式"(blockbuster model),尤其在当今数字技术背景下,这部电影在叙事等方面都值得被关注。[①] 另外,他也注意到了在"文化经济"(cultural economy)崛起背景下,中国电影创作及产业发展面临新语境,中国电影制作者日渐成为文化经纪人(cultural broker),他们的电影目标不仅在于追求票房的效益,也在于塑造经济议程、视觉体验、社会网络与审美环境。[②]

　　孔安怡在其著作《中国制造好莱坞》中指出,伴随着中国 2001 年加入世贸组织,中国争夺全球媒体观众的信念也被点燃。越来越多中国投资者积极在全球范围内发展娱乐产业,并对好莱坞大亨产生浓厚兴趣,从主题公园到电影大片都在寻找与之合作的机会。中国渴望创造"全世界观众都想看中国电影"奇迹,想要实现这一宏愿,中国传媒公司应该珍惜钱财,而非肆意挥霍,更不要在好莱坞或者其他地方出丑。[③]

　　以上对主要代表性国外研究者的观点做了简要介绍。国外对于中国电影的研究内容整体趋于丰富,而具体涉及中国电影海外传播研究的相关有效文献则相当有限。考虑到所收录学术文献的研究价值,通过 EBSO、JSTOR 等数据库,以"Chinese film & Globalization""Chinese film & Internationalization"与"Chinese film & Cross-cultural Communication"为关键字进行文献检索,可以发现对此问题的研究作者可分为两类,分别是海外华人学者与外国学者。这些研究者多为"老面孔",且多为国外大学东亚系、政治系或对中国抱有兴趣的学者,更多是一批华人学者。

　　海外华人相关研究者主要代表有朱影、张英进、萧志伟、吕彤邻、周蕾和鲁晓鹏等,外国学者主要代表有骆思典、裴开瑞、戴乐为、柏佑铭、詹姆斯·特维迪、白睿文、蒂娜·耶尔丹诺娃、雷勤风、朱利安·斯金格、金麦克以及孔安怡等。研究的主题主要集中在文化、民族主义、艺术以及个别中国导演和电影作品等上面(见表 2 - 5)。

① BRAESTER Y. The Spectral Return of Cinema: Globalization and Cinephilia in Contemporary Chinese Film, *Cinema Journal*, 2015, 55(1), 29 - 51.
② Braester, Y. Chinese Cinema in the Age of Advertisement: The Filmmaker as a Cultural Broker, *The China Quarterly*, 2015, (183), 549 - 564.
③ Aynne Kokas. *Hollywood Made in China*, University of California Press, 2017.

表 2-5 国外相关研究文献关键词

文 化	全球化	历 史	《卧虎藏龙》
民族主义	武 术	贾樟柯	《英 雄》
民 族	政 治	王小帅	《十面埋伏》
流 散	社会生活	张艺谋	国际关系
风 俗	经 济	中 国	政 府

资料来源：根据 EBSCO 外文数据库统计整理

经过检索梳理分析，当前国外学者对于中国电影的研究较为丰富，然而具体到"中国电影海外传播研究"则十分有限，而较为有限的一系列相关研究的视角也比较集中。可以发现国外对该主题研究一部分基于历史、政治、文化分析等视角，探讨中国电影及中国电影产业化改革与政府政策等方面的关系，以及全球化背景下中国电影面临的问题与出路；另一部分研究多对准具体案例，尤其是第五代、第六代导演及其电影作品。

当然，不乏国外学者从产业、营销、市场等角度研究中国电影，诸如骆思典、孔安怡等。但是更多国外学者习惯将中国电影放置于意识形态语境下做分析探讨，过于强调电影的意识形态与社会政治功能，过于看重中国电影与政治、社会的关系，而忽略中国电影文本内在结构及其特殊美学维度。加上很多研究缺乏与中国具体实际相结合，进而难以做到对中国电影问题的深度研究，难以提出客观的发展建议。

第三章
中国电影海外传播内容特征及个案研究

作为中国电影第五代导演的代表人物之一，张艺谋及其导演的电影可谓是中国大陆地区最令人瞩目的文化奇迹，在大陆地区、港澳台等华语文化区及西方世界均受到关注。本章主要对张艺谋电影的海外传播状况及海外电影人对中国电影的基本认知做了介绍。

第一节　民族性、世界性的银幕写作：
张艺谋电影海外传播与接受

在与外国专家学者进行访谈时，张艺谋是唯一被他们所有人都会提及的名字，而他们也都看过几部或至少一部张艺谋电影，并且被纳入他们最喜欢的中国电影片单之列。张艺谋电影"走出去"的历程，一定程度上可被视为中国电影"走出去"历程的缩影，可以借此反映中国电影在不同阶段"走出去"的步伐特征以及输出内容的变化。

张艺谋"如走马灯般地获得着各种各样的奖，在东西方的大众传媒中扮演着一个凯旋者的角色。而他由摄影师'玩'成了演员、导演的传奇，他的私生活都已成为中国大陆流行文化的重要组成部分。张艺谋本人似乎也被传媒界确认为中国的'国际性'大导演。"①而事实上，在中国大陆，张艺谋电影就是中国电影国际化最高程度的代表。

张艺谋的《长城》未映先火，而在电影上映以后，也延续了以往只要张艺

① 张颐武. 全球性后殖民语境中的张艺谋[J]. 当代电影，1993(3)：18-19.

谋拍电影,大家就都来"找茬"的"惯性"。而与电影热映形成反差的是,虽然"豆瓣"上有超过 20 万网友评价,但其豆瓣评分只得到 4.9 分(10 分满分),结果被评价为仅仅"好于 7%动作片/奇幻片"。对于《长城》的骂声不断,甚至在新浪微博上还掀起了一场乐视影业与影评人之间的口水战。① 但也有不少专业人士对张艺谋表示力挺。作者本人也偏认同,尤其从中国电影产业及国家化发展维度审视,张艺谋及其电影都有卓著贡献。

一、张艺谋电影海外传播历程

王一川、陈墨、张颐武等学者都曾从不同的角度对张艺谋的电影创作阶段进行划分,这些划分也因为其依据标准不同,结果也不尽相同。北大教授张颐武认为张艺谋电影可分为三个阶段:出口转内销时期、内销期和内外通吃期。也有学者基于张艺谋电影的拍摄技巧及内容题材等,将其电影类型划分为:"现实生活虚构型、历史故事虚构型和现实生活虚构纪实型。"②在此,本节将主要基于张艺谋电影在不同创作时期的电影内容特征及其海外传播的进程,将其电影划分如下三个阶段。

(一)民俗寓言时期:"走出去"的开始

20 世纪 80 年代末至 20 世纪 90 年代初是张艺谋电影海外传播的起步阶段。20 世纪 80 年代,我国各方面政策开始放宽松,伴随着改革开放,人们思想面临强烈碰撞,同时也开始反思。

在这一阶段,张艺谋电影以"民俗寓言"为特征。初登银幕,张艺谋电影背景设置于苍凉莽原的红高粱地上,灰瓦青砖的深宅大院里,镜头对准被欲望与人性纠结的主人公,通过"铁屋子"意象,表达对封建中国劣根性的批判。这一时期西方文化大量侵入中国,对国人传统思想意识和社会主义意识形成冲击,从而引起意识形态冲击裂变的思考。在这一阶段,张艺谋除了民族文化反思和历史宏大叙事之外,也积极着重于"意义构建",努力打造自

① 《长城》上映后,社交平台相关话题迅速登上热门头条,而最受关注的则是乐视影业首席执行官张昭在微博与两位网络影评人"毒舌电影"和"褒渎电影"因电影差评问题发生"论战",而且后者还收到乐视影业的警告函。

② 邓立平. 张艺谋电影探索的得与失[J]. 电影文学,2007(10):6-7.

己的"视听奇观特色",使得内容、形式和意义完美结合。

这一阶段的代表作品主要包括以下几部影片:《红高粱》(1988)、《菊豆》(1990)、《大红灯笼高高挂》(1991)、《活着》(1993)等。

《红高粱》是中国第五代电影人崛起之后的代表作之一,也是改革开放之后第一部在美国院线上映的中国电影。《红高粱》是张艺谋由摄影师转为导演的第一部作品,也是第一部真正意义上成就张艺谋的影片。凭借此片,张艺谋斩获 1988 年第三十八届西柏林国际电影节最佳故事片奖的熊奖、第五届津巴布韦国际电影节最佳影片奖等在内的八个国际奖项,同时获得 1988 年金鸡奖最佳故事片奖和百花奖最佳故事片奖。有影评人认为《红高粱》是中国电影走向世界的新开始,犹如一声惊雷惊醒西方观众,改变了他们对中国电影所持的蔑视态度,掀开中国电影创作崭新篇章。"张艺谋"及"张艺谋电影"作为一种中国文化品牌在西方世界得以树立。

(二) 现实关怀时期:"走出去"的过渡

20 世纪 90 年代初至 20 世纪 90 年代末是张艺谋电影海外传播的过渡阶段。20 世纪 90 年代以来,中国改革开放进一步发展,随着贫富差距扩大,中国出现了"弱势群体""留守儿童"等群体。从政府到媒体,全国上下都在呼吁关注这样的特殊群体,自此社会上出现了对这类特殊群体的关怀热潮。此背景下,张艺谋适时捕捉到所需艺术素材,拍摄了电影《秋菊打官司》(1992)、《一个都不能少》(1999)和《幸福时光》(2000)。

"今天,只要谈到电影,'商业''娱乐''挣钱'已经成为我们主要的话题。在我们的物质生活大幅度提高的同时,我们似乎也添了许多的浮躁。《一个都不能少》是一部从内容到形式都平实、简单、传统、司空见惯,甚至非常老套的电影,这恰巧是我们的一个目的:在习以为常中拍出一份真切和力量来。我们拍电影的人,在今天电影市场的需求下,当然要把电影拍得好看。所以,我们的另外一个目的就是,电影除了好看以外,还能告诉大家什么,让大家想什么,关心什么,爱什么……"[①]张艺谋在这一时期的电影创作,除了体现了他作为艺术大师的人文关怀,也体现了他强烈的、持续的艺术探索精神。在这些电影中,张艺谋不仅遵循了早期的现实主义和象征主义原则,而

① 张艺谋.《一个都不能少》影片评析[J]. 当代电影,1999(2):4.

且在拍摄的时候还尽量启用非职业演员，采用实景拍摄，讲究自然光效，画面虽然有些粗糙，但却颇具有质感，对生活予以最大程度还原，与电影的朴实情感相得益彰，使影片显得真实可信。罗杰·伊伯特（Roger Ebert）对该电影不吝赞美，并指出"对于中国观众而言，《一个都不能少》这部电影是一出人生正剧（human drama），正如影片名称提到的，这部电影讲了每年中国有多少儿童会失学的问题。对于西方观众而言，对银幕上的故事、背景、事件以及当下中国人日常生活的展示同样会产生同样的兴趣（equal interest）。"[1]而在这段评价中，我们看到了有关中国电影海外传播受众接受的最重要字眼，即"equal interest"（同样的兴趣/同等兴趣）。怎样把中国的故事讲得让海外观众有"同样的兴趣"，是中国电影海外传播能力提升的关键，这个问题将在之后的相关章节做具体分析论述。

以电影《一个都不能少》等为代表的这一类影片，不仅赚取了观众的眼泪，更获得国外各大电影节、影评人、学者和观众的好评，为张艺谋积累了口碑，巩固了"张艺谋电影品牌"。然而，这一类电影无论在国内还是国外的票房都表现平平，甚至张艺谋"四平八稳"的创作令不少人开始对其导演才华产生质疑。

这个阶段可谓是张艺谋电影海外传播的过渡时期，继《红高粱》等电影获得西方称赞之后，《秋菊打官司》等电影为张艺谋实现了在海外的口碑维护。而接下来张艺谋电影向商业转型，其目的则是奋力出征国外，主动叩开海外电影市场的大门。

（三）商业大片时期："走出去"的主动出击

从 2002 年至今可谓是张艺谋电影海外传播的主动出击阶段。改革开放 40 余年，中国市场开放程度进一步加深，经济飞速发展。伴随着中外电影交流深入，好莱坞电影的强势竞争，国内电影市场处于低谷，中国电影亟待寻求一条出路，从而获得票房价值来巩固本土电影市场，再谋扩大海外电影市场份额，增强中国电影国际影响力。此背景下，电影《英雄》应时而出，张艺谋迎来了不仅属于他自己的，同时属于中国电影的"大片"时代。

[1] Roger Ebert. Not One Less[EB/OL]. http://www.rogerebert.com/reviews/not-one-less-2000, 2000 - 3 - 17.

　　如果说张艺谋拍摄《活着》是为了追求事业,拍《红高粱》是为了追求艺术的话,那么张艺谋拍摄《英雄》《十面埋伏》《满城尽带黄金甲》《三枪拍案惊奇》《长城》《影》等电影则是彻底开始追求商业和利润的最大化。

　　从电影《英雄》开始,张艺谋一改文艺气息,讲究"奇观"效果,拍起武侠电影。《十面埋伏》《满城尽带黄金甲》紧随其后,凭借导演自身品牌效应、商业宣传及明星效应等,这批电影票房飙升,激活了多年近乎"一潭死水"的中国电影市场。更为难得的是这批电影在国外产生一定话题效应,尤其是《英雄》还实现了中国电影一直以来梦寐以求的海外票房的成功,直至如今看来,都可谓是一次"成功的文化输出"。

　　与在国内被贬低的情况不同,《英雄》在海外无论市场或者口碑均取得难得一见的成功与肯定。《英雄》经由米拉麦克斯(Miramax)影业公司发行,于2004年8月27日至2004年11月25日在北美地区2 031家影院大规模上映,首周便获得1 800万美元票房,在126部同期上映电影中脱颖而出,成为当年北美电影周票房冠军,最终《英雄》在北美收获约5 371万美元的票房成绩,15年之后的今天,《英雄》依旧位列北美外语片历史票房榜单的第3名。①《洛杉矶时报》首席影评人肯尼斯·图兰(Kenneth Turan)对《英雄》评价:"张艺谋导演,杜可风摄影,制作团队制作出了迄今为止最美轮美奂、成熟精致的武侠艺术片。"②《旧金山纪事报》影评人卡拉·梅耶(Carla Meyer)称《英雄》是一部"颇具野心的皇家史诗巨作,色彩为王"③。并且,《英雄》还获得奥斯卡最佳外语片提名。

　　之后的《十面埋伏》自2004年12月3日起,在美国进行为期126天上映,获得1 105万美元票房,至今位居外语片在北美票房榜单第28位。④ 再到《满城尽带黄金甲》于2006年12月21日至2007年1月12日在北美上映,获得657万美元票房,至今位居外语片在北美票房榜单第55位。⑤ 由

① 截至2019年8月13日,外语片在北美票房榜前5名分别是:《卧虎藏龙》(1.28亿美元)、《美丽人生》(5 756万美元)、《英雄》(5 371万美元)、《非常父女档》(4 447万美元)和《潘神的迷宫》(3 763万美元)。数据来源:Boxoffice Mojo.

② John Campea. Hero Reviews Come Rolling In … [EB/OL]. http://www.themovieblog.com/2004/08/hero-reviews-come-rolling-in/, 2004 - 8 - 27.

③ Carla Meyer. The martial-arts movie "Hero" kicks butt, but it's also beautiful. In director Zhang Yimou's latest, an ambitious royal epic, color is king[EB/OL].http://www.sfgate.com/movies/article/The-martial-arts-movie-Hero-kicks-butt-but-2698616.php, 2004 - 8 - 27.

④ 截至2019年8月13日,数据来源:Boxoffice Mojo.

⑤ 截至2019年8月13日,数据来源:Boxoffice Mojo.

此,外语片在北美票房榜单前 60 名中,张艺谋一人导演电影就占据三席位置,实属难得。

在《英雄》大卖之后,张艺谋的商业电影在北美市场反应每况愈下,古装、武侠已经不再是话题与票房的"灵药"。但张艺谋及其团队没有停止"走出去"的进击。2011 年的《金陵十三钗》积极与好莱坞一线影星合作,在商业宣传上下足功夫,这是一部开拍时就明确瞄准了票房,瞄准了"冲击奥斯卡"的电影。

2016 年投资额高达 1.5 亿美元的《长城》,开拍之初就明确要做一部大制作的"全球电影"。张艺谋曾在中美电影高峰论坛发表演讲时表示:"这部电影将为中美电影文化交流和电影产业的全球化开启更广阔的大门。"①《长城》由中国电影股份有限公司(中国)、乐视影业(北京)有限公司(中国)、传奇影业(美国)和环球影业(美国)联合出品,由传奇影业(美国)、亚特拉斯娱乐(美国)联合制作,并由乐视影业(北京)有限公司(中国)、中国电影股份有限公司(中国)、五洲电影发行有限公司(中国)、环球影业(美国)、联合国际影业(阿根廷)、联合国际影业(新加坡)、环球影视家庭娱乐公司、环球电影国际公司(荷兰)、索尼电影国际发行公司(比利时)和环球电影国际公司(德国)等联合发行。不同于以往中美合拍片,《长城》真正做到了中国方面主导创意,电影从武器设计、怪兽设计、颜色运用、战略、战鼓和宫殿设计等方面全都展现独特的中国元素,尝试用好莱坞技术讲述中国故事,并由中美两国实力演员马特·达蒙、刘德华等出演。中美之间电影产业如此深度合作尚属首次。张艺谋为了做出这部面向全球市场的全球电影,可谓铆足了功夫。据张艺谋本人介绍,他在电影制作的每一个环节都努力考虑中美两国观众的接受程度,并且《长城》也是第一部他在创作过程中将世界不同国家、地区的观众心理纳入重点研究的电影。

2019 年电影《影》经由美国灰狗扬声公司(Well Go USA)在北美发行,5月 3 日在北美上映。这部表现导演东方美学追求的风格化作品,以黑白为主色调,中国风浓重,非常体现张艺谋对色彩运用的功力,其创作隐约有《英雄》的影子。有国外影评人看到了张艺谋的努力,评价"《影》是张艺谋在令

① 深圳新闻网娱乐头条.《长城》开启全球化征程 张艺谋获终身成就奖[EB/OL]. http://www.sznews.com/ent/content/2015-11/09/content_12455015.htm, 2015-11-9.

人失望的《长城》这样的武术与怪兽混搭的电影之后,重新回归《英雄》和《十面埋伏》那般恢宏而又情感充沛的质感的创作。"①然而事实上《影》的表现与当年的《英雄》根本无法相提并论,而即便电影本身的"国际化卖相"也不如之前的《长城》。

转型商业、制作大片阶段是张艺谋电影海外传播的全新时期,是真正意义上主动寻求全面走出国门、走向世界的重要时期。

二、《长城》海外评论与研究

作为中国电影标志性人物力推的中美合拍的史诗大片,《长城》在国内上映后引发强烈关注和巨大争议。总体来说,国内对其评论应该是"差评压过赞美"。根据作者查阅的海外评论原文来看,《长城》在海外可以说是近些年中国电影知晓度与关注度均较高的电影,然而对其评论却毁誉参半。

在《长城》片头,乐视影业的蝴蝶标志首先映入眼帘,后来依次出现环球影业(Universal)和传奇影业(Legendary)的标志,全球性意味已然浓郁。2017年2月17日,《长城》在北美3 326家影院隆重上映,而此前李安的《卧虎藏龙》上映影院数量仅为16家,周星驰的《功夫》仅7家,《英雄》达到2 031家,王家卫的《一代宗师》是804家,相较而言,《长城》在北美的上映规模可谓宏大。电影上映首日获得590万美元票房,居《乐高蝙蝠侠》与《五十度黑》之后,首周末三天(2017年2月17日到2017年2月19日)凭借1 847万美元票房在同一周上映的79部电影中排名第3。截至2017年3月14日,《长城》收获票房4 491万美元,位列北美2017年已经上映的112部电影的第10位。而在美国影评网站Metacritic上,截至2017年3月,《长城》是"2017的热门话题电影第9位"(♯9 Most Discussed Movie of 2017)和"2017年分享最多电影第7位"(♯7 Most Shared Movie of 2017)的电影。由此可见,《长城》的北美票房表现并未如国内部分学者所"预言"的那般糟糕。而在《长城》北美上映以前,作者在与曾担任美国华纳兄弟娱乐公司(Warner Bros.)高级行政制片人的彼得·埃克斯利(Peter Exline)访谈

① Demetrios Matheou. Rousing-and typically beautiful-"wu xia" action from China's Zhang Yimou [EB/OL]. https://www.screendaily.com/reviews/shadow-venice-review/5132355.article, 2018 - 9 - 6.

时,谈及中国电影在美国市场的表现。他表示,张艺谋的《长城》还是可以期待的,有火爆的可能。《长城》2017 年 6 月 1 日在北美完全下线,上映时长 105 天,总计获得票房约 4 554 万美元,而这个票房成绩也创下张艺谋电影近年在北美地区的最好成绩。

作为一部标准的电影工业流水线下的产品,且在创作起初就意欲争夺全球票房的《长城》,对其海外票房的表现自然应该格外重视。然而有关电影在海外的评价与口碑更加不能忽略。《长城》一方面在海外票房表现上令国人欣慰,另一方面在海外评价上,《长城》所遭受质疑与贬低远远大于对其的肯定与欣赏。

口碑方面,《长城》在影评网站烂番茄(Rotten Tomatoes)上新鲜度为 35%,属于"腐烂"电影;其在 Metacritic 的权衡分数为 42,如果按照四星满分算,相当于 1.5~2 星范围的"C-"级电影。

《村声》(*The Village Voice*)首席影评人比格·艾比利(Bilge Ebiri)虽用电影内容"无意义"(meaningless)、剧情"陈腐"(corn)等字眼形容《长城》,然而还是对电影的视觉奇观表示感叹。"作为纯粹的视觉奇观,《长城》绝对是令人眼花缭乱的。这部电影尽管是一个大制片厂的流程作业,然而不乏创新发明,唯美错综的战争场面让人感到中国式动作奇幻电影的气息。在过去的十几年,张艺谋导演历经了从一个批判社会负面现象者(如《菊豆》《大红灯笼高高挂》)到记录国家辉煌的受人民热爱的艺术家(如《英雄》)的转变。他对构图、光线还是有超乎自然的独到见解,同样还有对强烈节奏感的把握。"[1]比格·艾比利对电影视觉呈现持肯定态度,然而其评论字里行间也流露出对电影的不满,认为电影把绝大部分精力都花在了如何营造奢华的战争场面,把军队与饕餮的对抗展现得十分磅礴,电影含括以景甜饰演的林将军所代表的集体主义、牺牲精神与马特·达蒙饰演的威廉所代表的个人主义的冲突,然而"当银幕上的画面如此引人入胜,让人眼花缭乱的时候,谁还会在意什么'个人主义'? 对于《长城》,越是不动脑子,越是能享受这场视觉盛宴。"[2]对于电影

[1] Bilge Ebiri. In Praise of "The Great Wall" and Its Gorgeous, Meaningless Spectacle [EB/OL]. http://www. villagevoice. com/film/in-praise-of-the-great-wall-and-its-gorgeous-meaningless-spectacle-9689004,2017 - 2 - 17.

[2] Bilge Ebiri. In Praise of "The Great Wall" and Its Gorgeous, Meaningless Spectacle [EB/OL]. http://www.villagevoice.com/film/in-praise-of-the-great-wall-and-its-gorgeous-meaningless-spectacle-9689004,2017 - 2 - 17.

如此的批评态度,也同样体现在其评论开篇所提及的"也许《长城》教会我们的是不要依靠市场营销去评价一部电影"(Maybe this'll teach us not to judge a movie by its marketing campaign)以及评论的标题"美轮美奂的然而却毫无意义的奇观"(Gorgeous,Meaningless Spectacle)中。① 《长城》除了虚有其表,并无真正内容含量。

　　如果说《村声》的比格·艾比利对《长城》的态度尚且算偏向积极,那么《赫芬顿邮报》(The Huffington Post)的影评人杰基·库伯(Jackie Cooper)的评论则是除了对马特·达蒙时而苏格兰、时而英格兰的口音吐槽以外,明确表明了对电影的喜爱,评论更多是溢美之词,毫不吝啬地使用了"十分精彩"(pretty amazing)、"很有趣"(a lot of fun to watch)、"印象深刻"(impressive)、"视觉盛宴"(visual treat)等词汇形容电影,就连电影的英文名字 The Great Wall 中的 Great 也拿来做文章:"任何电影名字中有'伟大'(great)的都是一种冒险,而对《长城》确实恰如其分。"② 即便在被其他影评人或观众吐槽古代中国人竟然可以讲美式英语这一点上(那时候美国还没建国),杰基·库伯也把这看作是一种"幸运",因为这样的处理使得女主角可以跟两个外国人对话交流。杰基·库伯认为该电影是一部值得观看的电影,并列出三大推荐理由:精彩视觉呈现、宏大的军队排兵布阵和马特·达蒙的明星魅力。③ 在结尾亦对电影打出 7 分(满分 10)的"非常棒"(pretty good)的高分。

　　相比影评人比格·艾比利与杰基·库伯的温和与赞美,更多外国影评人对《长城》给予差评,甚至全面否定。《滚石》(Rolling Stone)的影评人彼得·崔弗斯(Peter Travers)对电影"火力全开",在开篇提及电影的摄制队伍由好莱坞一线明星马达·达蒙跟世界级大师(a world class master)张艺谋导演组成,提及张艺谋之前导演的《大红灯笼高高挂》在北美颇受好评,《十面埋伏》也收获不错票房,而张艺谋更是中国 2008 年北京奥运会开幕式、闭幕式的总导演,由

① Bilge Ebiri. In Praise of "The Great Wall" and Its Gorgeous,Meaningless Spectacle [EB/OL]. http://www.villagevoice.com/film/in-praise-of-the-great-wall-and-its-gorgeous-meaningless-spectacle-9689004,2017-2-17.

② Jackie K Cooper. "The Great Wall" Takes Audiences On a Fast Paced Action Adventure in China [EB/OL]. http://www.huffingtonpost.com/entry/58aa6739e4b0fa149f9ac840,2017-2-19.

③ Jackie K Cooper. "The Great Wall" Takes Audiences On a Fast Paced Action Adventure in China [EB/OL]. http://www.huffingtonpost.com/entry/58aa6739e4b0fa149f9ac840,2017-2-19.

此对电影有所期待,然而事实令人失望。在他看来,电影最后的呈现是相当糟糕的。电影的 3D 效果杂乱,创作思想落后,就连中国本土的大牌明星刘德华也让位成配角,让马特·达蒙这样的好莱坞白人演员充当救世主的角色。古老的长城智能化,而电影故事情节更是让人摸不着头脑。包括马达·达蒙等外国演员在内,所有演员的英语听起来都很怪异、生硬,有点像配音的效果。"整个电影就像是电子游戏,在规定时间内要尽力杀掉更可能多的绿血怪物。看 10 分钟还是有意思的,再之后慢慢地就越来越单调乏味。"①总体来说,彼得·崔弗斯认为《长城》虚有其表、虚张声势,看上去华丽而实则空洞无物。这样的总结,也与《村声》的影评人比格·艾比利的论点一致。

马特·普雷斯伯格(Matt Pressberg)从中美电影产业交流层面审视《长城》,"一些好莱坞电影在中国取得巨大票房成绩,比如环球影业的《速度与激情 7》和派拉蒙的《变形金刚 4:绝地重生》,均取得 3 亿多美元票房,但是中国电影在北美的表现则很难如此。"②《长城》试图取悦大洋两岸的观众,然而故事情节与人物角色都相当薄弱,有时候"试图两边都讨好,反而会以两边都不满意告终"。对此评价,想必张艺谋导演本人是深有感受的。在一次访谈时,他也曾表达过,对于中美电影合拍,一个好电影和好故事是最基本的前提,然而一个导演可能会拍出一部中国观众喜欢,但是美国观众没办法领会的故事。又或者说,一部作品在中国获得成功,却没有办法在美国获得青睐。由此,张艺谋认为"有这种机会时,找到一个好故事并且能适应两个市场是一件困难的事情。"③

马特还指出《长城》的五大缺点:翻译失效、明星效应未能发挥、奇观重于剧情和人物、白人英雄主义和跨文化的大杂烩。而作为 The Wrap(杂志)的首席影评人,阿隆索·杜拉尔德(Alonso Duralde)撰文称:"《长城》所呈现的愚蠢冒险之旅是最适合 8 岁儿童观赏的怪物恐怖片。"④如此负面的评价在另外两

① Peter Travers. "The Great Wall" Review: Matt Damon Battles Monsters, Blockbuster-Audience Boredom-"Bourne" star and an international cast take on giant 12th-century beasties in D. O. A. action-adventure [EB/OL]. http://www. rollingstone. com/movies/reviews/peter-travers-the-great-wall-movie-review-w466886, 2017 - 2 - 17.

② Matt Pressberg. Why Matt Damon's "The Great Wall" Became a Great Big Bomb [EB/OL]. http://www.thewrap.com/great-wall-matt-damon-china-why-bomb-box-office, 2017 - 2 - 19.

③ 周哲浩.《影》海外口碑不俗,张艺谋借机谈了谈他的创作理念[EB/OL]. https://www.qdaily.com/articles/56252.html, 2018 - 9 - 10.

④ Alonso Duralde. "The Great Wall" Review: Matt Damon Battles Scary Chinese Monsters [EB/OL]. http://www.thewrap.com/the-great-wall-review-matt-damon-zhang-yimou/, 2017 -2 - 17.

大著名杂志《好莱坞报道者》与《综艺》中也有报道。《好莱坞报道者》从电影故事情节到演员表演皆加以"炮轰"，并指出"电影严重缺乏逻辑，为什么饕餮只是每60年攻击一次人类？为什么军队是由像蹦极一样俯冲下城墙杀怪兽的女战士所组成的鹤军？"①"什么时候就已经有了机关炮？为什么每个人都卷着舌头讲话？"②对于这部电影的国际市场定位，《好莱坞报道者》认为这部电影可以定位在那些喜欢怪兽片的粉丝们以及对张艺谋异域电影文化品牌有兴趣的观众群体。

邓腾克系美国俄亥俄州立大学资深教授，国际知名学术期刊《中国现代文学与文化》(Modern Chinese Literature and Culture)主编，也是公认的美国学界在中国现当代文学、文化、电影研究领域的领军人物，在与他进行访谈时曾谈及张艺谋的《长城》，他的态度很明确，在他看来，中国电影想要实现更好的海外传播，《长城》这条路线是肯定行不通的。而且他从不认为中国导演应该用英语制作"中国电影"，而《长城》恰恰就是这种想法主导下的一个糟糕产品。③ 在他看来，《长城》纯粹模仿好莱坞而丢弃中国的民族特色，这种做法无疑是在"扬短避长"，放弃了自己的优势，用自己的劣势去跟好莱坞电影的优势做碰撞，结果可想而知。邓腾克教授的观点可算是美国一部分专家学者观点的代表，值得我们思考。

《长城》在国内外受到的批评都可谓是严厉的，然而从电影产业层面审视，《长城》有其特殊意义，限于本章节主题，在此不展开分析。

当前中国电影的市场还局限在本土，有些电影在本土市场创造票房奇迹到了海外却遇冷。一方面这是由电影本身创作决定的，同时更是受到大国地位的影响。当前中国观众对好莱坞明星及超级英雄如数家珍，而美国观众对中国电影认知非常有限，这种"不对等"的电影接受情况是当下中国电影面临的现实，且局面一时难以扭转。中国电影海外传播的征程还需要走很长的路，而且遇到的情况复杂。

谈及中国电影"走出去"的话题，张艺谋曾提出三个问题：首先，"是不是讲好了故事，或者你个人认为讲好了故事，就能在全世界被大家所看到呢？"

① 在电影情节上，"鹤军"的设置备受外国媒体诟病，USA TODAY认为花季少女成群结队往下跳的情节让人琢磨不透，BBC直接评价电影这段很像是奥运会开幕式。

② Clarence Tsui. "The Great Wall" ("Chang Cheng"): Film Review [EB/OL]. http://www.hollywoodreporter.com/review/great-wall-review-956341, 2017-2-17.

③ 详见附录，与邓腾克访谈记录。

其次,"讲中文的电影,(国际上)有没有那么多人愿意看?"最后,"好莱坞每年大约有 20 部电影可能全世界的人都会看,我们有没有一部在全球层面上大家都会看的电影? 什么时候能有?"①这是张艺谋导演的实践经验之谈,同样值得研究者思考。

第二节　中国电影海外传播内容特征与接受

根据 Box Office Mojo 网站的统计,从 2000 年至 2019 年在北美市场中国电影票房排行榜上排名靠前的影片有:《长城》《一代宗师》《美人鱼》《叶问 3》《老炮儿》《港囧》《夏洛特烦恼》《寻龙诀》《心花路放》《西游记之孙悟空三打白骨精》《匆匆那年》《有一个地方只有我们知道》《唐人街探案》《咱们结婚吧》《北京爱情故事》《非诚勿扰 2》《捉妖记》等。这些影片大致可以分为三种:一种是功夫武侠古装题材的大片,如《长城》《一代宗师》《叶问 3》《狄仁杰之神都龙王》《龙门飞甲》《捉妖记》等;一种是偏向中国社会政治或底层群体生活题材的影片,如《天注定》《老炮儿》《归来》《一九四二》等;再就是中国当下背景的爱情喜剧题材的影片,如《北京爱情故事》《匆匆那年》《北京遇上西雅图》等。

从上述三类影片在北美市场上票房的表现来看,大致可将当下中国电影海外传播内容划分三种:一是"奇观中国",借古装、武侠、功夫等元素满足海外观众对中国的想象;二是"政治叙事",通过展现中国近现代或当下的社会问题及底层、边缘人物的生活而激发海外观众的观影兴趣;三是"爱情喜剧",这类影片基于当下中国环境,往往融合青春、爱情和喜剧元素,向海外观众展示"轻快"与"当下"的中国。

海外影评人对中国电影的关注度日增,有关中国电影的评论频繁出现在《纽约时报》《洛杉矶时报》《华盛顿邮报》《好莱坞报道者》《综艺》和《银幕》等权威报纸期刊上。也有一些中国电影是因为在国内红火而引起海外关注,如《捉妖记》《小时代》等。在此,作者将从大众传媒层面推进,基于以上三种内容分类,以案例分析方法审视海外影评人视野中的中国电影,进而初

① 新华每日电讯.“时代给了你机遇,要对得起这个命运”[EB/OL]. http://www.xinhuanet. com/mrdx/2018-06/01/c_137221730.htm, 2018-6-1.

步辨识中国电影海外传播内容与评价现状。

一、奇观中国

作为当代消费社会快感文化的产物,奇观电影强调影像产生的观赏快感与视觉冲击,电影伴随叙事的肢解而成为影像的狂欢。

周宪指出,电影中的奇观概念源于居伊·德波的"景观"(spectacle)的说法,并认为奇观是具有非同一般视觉吸引力的影像画面,或是借助高科技电影手段而创造的奇幻影像画面。[①] 作为一门视觉艺术,传统叙事电影强调电影的故事性与文学性,注重人物性格与故事情节的塑造与刻画,视觉为叙事服务。伴随着数字技术发展,20 世纪 90 年代以后,电影越来越走向奇观呈现,视觉冲击逐渐超越传统叙事手法,吸引越来越多观众注意。

当今中国奇观电影的转变,一方面是数字技术发展的推动,另一方面则是受到以《星球大战》《大白鲨》等为代表的好莱坞电影的影响。在中国电影海外传播过程中,奇观电影向全球观众呈现着一个场面独特、动作惊险、充满魅惑的奇观中国。

从电影《卧虎藏龙》《英雄》到《寻龙诀》《捉妖记》《长城》,一系列电影构筑出元素杂糅的中国奇幻类型电影画面。以《捉妖记》为例,该电影可谓是中国电影学习或模仿好莱坞电影工业的典型化产品,该片导演许诚毅曾在美国梦工厂(Dream Works)打拼多年,参与制作过像《怪物史莱克》(Shrek)等动画电影,《捉妖记》是许诚毅回到中国导演的处女作。

《捉妖记》在中国上映 63 天累计收获票房 24.4 亿元,该电影上映以后,一直在打破中国电影票房纪录。首日票房 1.72 亿元,单日最高票房 1.83 亿元,上映 8 天即破 10 亿元,24 天达到 24 亿元,将当年不温不火的暑期档带往高峰,最终在当年超过《速度与激情 7》,荣登年度票房榜榜首,并一度成为中国历史上总票房排名第一的电影[②]。《捉妖记》在当年获得中国电影历史上总票房冠军的位置,意义非凡。因为自从 1994 年中国电影市场开放以来,

① 周宪. 论奇观电影与视觉文化[J]. 文艺研究,2005(03):18-26,158.
② 截至 2019 年 8 月 13 日,《捉妖记》在国内总票房排名第 11 名。

中国电影"与狼共舞",国产电影从未得过历史总票房排名冠军。这二十多年来,中国电影产业迅猛发展,票房纪录频频被打破,先有《阿凡达》在 2010年创造了 13.8 亿元的票房纪录,后来又被《变形金刚 4》刷新,而到了 2015年,《速度与激情 7》获得 24.27 亿元票房更是其他中外电影所不能比拟的。一直到《捉妖记》上映以前,中国大陆历史总票房的前 5 名完全被进口片占据,所以在当年,随着《捉妖记》票房成绩的攀升,不断刷新票房纪录,逐步打破进口大片所创造的票房纪录,这一路飙升的数字对于中国电影人来说也是莫大鼓励。

　　近年,中国电影市场火热发展,越来越受到海外的关注。《捉妖记》在国内大卖的同时也吸引了不少国外媒体、专家学者的兴趣。美国的《石板》(Slate Magazine)刊发的大卫·埃瑞克的文章在一开始就发问:"好莱坞能够向中国影史上最高票房电影《捉妖记》学些什么?"(What can Hollywood learn from Monster Hunt, the highest-grossing film in Chinese history?)①这个提问是有意思的,因为长期以来我们总在考虑"中国应该向好莱坞学习些什么?"《捉妖记》的出现,竟鲜见地让美国影评人提出了在电影层面如何向中国学习的问题。不少影评人,诸如《洛杉矶时报》的查尔斯·所罗门(Charles Solomon)也提道:"《捉妖记》打破中国票房纪录,但是美国观众也许会好奇为什么让人觉得迷茫的、混乱的冒险喜剧可以让中国观众如此着迷?"②

　　英国的 BBC NEWS 在 2015 年 7 月 27 日就专门刊发题为"为什么中国爱上一个萝卜宝宝一样的怪物?"(Why China has fallen in love with a baby radish monster)的文章,文章开头对这个萝卜宝宝怪物胡巴简要介绍:"一只和猫一样大小的,有四肢和一对尖耳朵,绿头发的类似萝卜的生物。"③而后对《捉妖记》在中国大陆的成功原因从四个方面做了分析:首先,这部电影是

① David Ehrlich. The ＄400 Million Baby Vampire Radish-What can Hollywood learn from Monster Hunt, the highest-grossing film in Chinese history? ［EB/OL］. http://www. slate. com/articles/arts/movies/2016/01/review_of_monster_hunt_the_highest_grossing_film_in_china_s_history. html,2016 - 1 - 22.
② Charles Solomon. Review "Monster Hunt" is a monstrous mess of borrowed ideas ［EB/OL］. http://www. latimes. com/entertainment/movies/la-et-mn-mini-monster-review-20160122-story. html,2016 - 1 - 26.
③ China. Why China has fallen in love with a baby radish monster ［EB/OL］.http://www.bbc.com/news/world-asia-china-33671555,2015 - 7 - 27.

一部"超现实的闹剧"（surreal slapstick），讲述倒霉的村民天荫"怀上"妖后的孩子，生下了胡巴，而后天荫成为各路妖怪以及捉妖师的目标。而"超现实的闹剧"对中国观众来说本身就很熟悉，并且具有很强的吸引力。《捉妖记》的幽默很符合中国喜剧电影的传统，而这类电影最为经典的代表当属 20世纪 90 年代香港的"无厘头"喜剧电影，其风靡则始于周星驰，而作为该类型电影代表性演员的吴君如、曾志伟也在《捉妖记》中颇有戏份。而事实上，《捉妖记》与 2008 年周星驰大卖的电影《长江七号》也的确有非常多的相似之处，他们都是科幻喜剧主题，都是由一个笨手笨脚的男主人公去保护一个可爱的小怪物的故事，并且真人演出与电脑成像混合。其次，就是"功夫武侠"（Kung Fu fighting）元素的使用。《捉妖记》服装、场景、武打场面以及古老中国的背景设置等都经过精心设计，电影包含历来最受欢迎的中国经典的武侠与英雄功夫元素。与其他电影相同的是男主角历经史诗一般的旅程境遇，不同的是《捉妖记》中的天荫看上去并不像传统的英雄，他反而被一个训练有素的女捉妖师小岚所保护，而保护的前提便是天荫需要卖掉出生后的胡巴。再者，"外国电影限制"（foreign restrictions）也是该电影可以取得高票房的原因之一。按照中美之间的协议，中国大陆每年只能引进 34 部进口电影放映，从而实现对国产电影票房份额的保护。①《捉妖记》上映的同一周内，只有一部外国电影同时上映。最后，就是"富有争议的结局"（controversial ending）。电影结尾，胡巴最终离开男女主人公，回到妖界，而这在新浪微博引发热议，因为很多人希望电影能够有一个大团圆的结局，一条"胡巴被放弃真的让我感到痛苦"的微博被转发 9 000 余次，吸引几百条回复。社交网络的活跃讨论帮助《捉妖记》积攒人气，保持热度，吸引更多观众走进影院一看究竟。

除了对《捉妖记》在中国大陆的票房奇迹予以关注之外，不少国外影评人对电影本身展开评论，然而有关电影的国外评论却并不温和，没有了对其票房成绩的欣赏，更多呈现的是一种批评。从《波士顿环球报》（The Boston Globe）、《洛杉矶时报》、《村声》三家美国媒体所发表有关《捉妖记》的影评标题来看，其内容见表 3 - 1。

① China. Why China has fallen in love with a baby radish monster [EB/OL].http://www.bbc.com/news/world-asia-china-33671555，2015 - 7 - 27.

表 3 - 1 有关《捉妖记》的外国影评标题

报　　纸	作　　者	标　　题
《波士顿环球报》	彼得·克亚芙 (Peter Keough)	《〈捉妖记〉：愚蠢但又具想象力的怪兽电影》 ("Monster Hunt" is a wacky, imaginative monster mash)
《洛杉矶时报》	查尔斯·所罗门 (Charles Solomon)	《〈捉妖记〉：由借来的点子堆成的大杂烩》 ("Monster Hunt" is a monstrous mess of borrowed ideas)
《村声》	雪琳·康纳利 (Sherilyn Connelly)	《儿童电影〈捉妖记〉是中国影史票房最成功 电影，但是你可以不用看》 (Kiddo-Flick "Monster Hunt" is China's biggest-ever movie — but you can miss It)

　　影评人西蒙·艾布拉姆斯对《捉妖记》可谓极尽嘲讽之意。评论开始就指出电影是"愚蠢的"(silly)及"笨拙的"(ungainly)，并且有暴力元素，但是依旧"鼓励"家长带着自己上小学的孩子去看看，因为这些上小学的孩子对电影"没有那么挑剔"(not-so-picky)。① 但是这部电影的故事情节有些繁琐，并不能很容易看明白，而且电影中很多有关"吃"的段落充满血腥与暴力。另外，"电影中也充斥很多愚蠢的闹剧，而这些笑点并没有什么效果"②，电影故事情节也丝毫没有惊喜之处，一切都难逃观众意料。

　　电影的情节、故事以及逻辑性是多位影评人所批评的焦点。大卫·埃瑞克指出"电影情节不合乎逻辑，显得非常古怪且难以理解"③。而且故事转向突然又生硬，最终"一厢情愿"地煽情起来。《洛杉矶时报》认为《捉妖记》一开始是搞笑的闹剧，到后来突然变成浮夸的武术打斗，肢体搞笑且伤感煽情。"角色和情节点都是无缘无故地出现又消失，妖怪的电脑动画动作设计不够逼真，还显得笨拙。曾经联合执导过《怪物史莱克 3》的导演，从《卧虎藏龙》《少林足

① Simon Abrams. Monster Hunt. ［EB/OL］. http：//www. rogerebert. com/reviews/monster-hunt-2016，2016 - 1 - 22.
② Simon Abrams. Monster Hunt. ［EB/OL］. http：//www. rogerebert. com/reviews/monster-hunt-2016，2016 - 1 - 22.
③ David Ehrlich. The ＄400 Million Baby Vampire Radish-What can Hollywood learn from Monster Hunt，the highest-grossing film in Chinese history? ［EB/OL］. http：//www. slate. com/articles/arts/movies/2016/01/review_of_monster_hunt_the_highest_grossing_film_in_china_s_history. html，2016 - 1 - 22.

球《夺宝奇兵》等电影以及梦工厂的动画电影借鉴了不少想法。虽然这部电影的某些片段还是有趣的,但是总体来说在很多方面仍然有明显不足"①。

《好莱坞报道》的影评人伊丽莎白·克尔(Elizabeth Kerr)同西蒙·艾伯拉姆斯(Simon Abrams)一样,对《捉妖记》多有不满,指出电影种种"缺点"(flaws),称这是"一部让人迷茫的又难以理解的幻想冒险片",且"充斥着煽情的道德说教意味,甚至都不是凭借角色的充分表现去阐述那么不疼不痒的观点"②。当然,伊丽莎白·克尔还是对电影的技术有所肯定,但提及电影可能的市场表现时,她还是不免尖刻地认为:"电影的电脑三维动画效果看起来比预想的好,就票房来说,至少在《头脑特工队》开画以前,电影在中国和亚洲的一些地区是有其利基市场的。"③但说到电影的海外市场时,伊丽莎白·克尔则认为《捉妖记》很难取得成功。

《捉妖记》在北美最终成了"一周游"(2015 年 1 月 22 上映,2015 年 1 月 28 下映)电影,总共获得约 3.3 万美元票房,而相比其国内票房(按美元算 3.85 亿美元),真是连零头都算不上。电影在 45 家影院上映,平均单个影院票房仅仅有 468 美元。

总体看来,外国电影评论对于《捉妖记》的贬低远远大过褒奖,甚至可以说基本无褒奖可言,批评的重点大致可以归结为叙事差劲、表演浮夸、情感不真实、笑点不好笑等方面。除了电影本身质量被诟病,"喜剧不挪窝"的定律丝毫没有被打破,中国式的"笑点"跨越大洋后全部沦为"槽点"。但是作者在与南加州大学教授戴维·克雷格交流时,提及《捉妖记》,这位在美国影视行业有 30 年发行制片经验的发行人却有另一番见解。在他看来,《捉妖记》是值得中国认真开发的一个有潜力的巨大 IP,值得好好挖掘,有成功打造系列电影的可能。

二、社会政治

从某种程度上来说,中国电影在海外的接受度历来与政治、意识形态挂

① Charles Solomon. Review "Monster Hunt" is a monstrous mess of borrowed ideas [EB/OL]. http://www. latimes. com/entertainment/movies/la-et-mn-mini-monster-review-20160122-story. html,2016 - 1 - 26.

② Elizabeth Kerr. "Monster Hunt": Film Review [EB/OL]. http://www.hollywoodreporter.com/ review/monster-hunt-film-review-807058,2015 - 7 - 7.

③ Elizabeth Kerr. "Monster Hunt": Film Review [EB/OL]. http://www.hollywoodreporter.com/ review/monster-hunt-film-review-807058,2015 - 7 - 7.

钩,电影成为不少国外观众了解中国社会的一种重要方式,亦是海外研究者、影评人对中国电影的重要批评路径。以作者参与美国南加州大学暑期课程"中国电影与社会"(Chinese Cinema and Society)获得的经验来看,课程正式开始以前对选课的外国学生进行调研,学生普遍反馈希望看到更多严肃的有关中国政治、历史、社会的中国电影,无疑"政治叙事"是他们对中国电影的重要期待视角。课程中放映了包括《北京遇上西雅图》《泰囧》《小时代》等十余部不同题材的中国电影,课程结束后,学生比较喜欢且印象比较深刻的电影,多集中在《霸王别姬》《活着》与《天注定》这一类型的影片上。

作为早期"走出去"的一批中国影片,《红高粱》《活着》《大红灯笼高高挂》《菊豆》《黄土地》与《霸王别姬》等都是颇具民俗特色、容易被解读为有"政治寓言"的影片。海外观众对中国电影的接受从最初就颇具猎奇色彩,或者说是一种"东方主义"性质的观赏。在那个年代,中国电影作为全球文化地缘上的一块"新大陆"而被西方"重新发现"/"重访"。这批电影在国际扬名,在全球电影文化博弈中取得胜利,并且收获较好的海外票房,实现中国艺术片在海外的商业突破,进而提升了中国电影知晓度,并将中国电影的国际影响力从国际电影节展拓展到西方主流商业市场上。然而正是这批"特色"电影,招致国内褒贬不一的评价,尤其是有一些批评者指责这批电影着重"审丑",以中国落后、边缘与阴暗的层面迎合海外观众的想象视野与期待视野。

除却单纯艺术交流外,国际电影节展本身也是一种政治活动,"政治性"一直是国际电影节展选片与评审难以绕开的一项重要的维度,深刻影响中国电影海外传播。相比对《大红灯笼高高挂》等影片的责难,其在风格形式、文学改编、市场拓展以及跨文化传播等层面的意义更值得肯定。

伴随着中国综合国力的提高,与国外交流日益频繁、密切,海外观众对中国的了解程度也不断加深,海外观众对中国电影的期待视野逐渐不再像以往那么刻板。如果说以前他们想通过影像看到一个古老的、"东方的"陌生化中国,如今越来越多的海外观众更希望通过影像了解当下的中国正在经历着什么,而《天注定》《老炮儿》等影片也由此受到海外观众、影评人与研究者的关注。

《天注定》由四个相对独立的故事构成,"每一个故事都至少以一个人的死亡结尾,而且这些故事都是基于最近刊登在中国媒体上的真实事件改编,由此电影具有很强的时事讽刺性,但是这样一来,对其他地方的观众来说就

并不是那么简单易懂。虽然每个故事相对独立,但是贾樟柯让这些故事及主人公都产生一定关联,以至于这部电影有点像一场'叙事接力赛',从山西平原地带开始讲述,而后经过重庆、湖北,一直到珠三角那边的东莞"①。

从电影的英文名称"A Touch of Sin"来看,不免让人联想到胡金铨导演电影《侠女》(A Touch of Zen)。而"武侠类型电影在 1971 年上映胡金铨导演的《侠女》时就达到高潮,这比《卧虎藏龙》还要早 30 年。"②贾樟柯用他的这部兼具严肃与野心的作品向胡金铨的经典之作致敬。"电影中的四个主人公都在试图寻求平静、达到某种目的,而这正如胡金铨导演的《侠女》一般,是围绕着一个女性逃亡者,探讨公平正义,而外在的合力将他们打压进泥土"③。其实《天注定》并不是一部功夫或武侠电影,完全没有侠客飞檐走壁的奇观场面,电影中不乏充满暴力的镜头,更多对准其产生时代、社会所关注的问题,往往表达的不只是导演的观念与情感,同时怀着时代与社会的情绪,社会的冲突与矛盾在某种程度上都反映在了银幕之上、电影之中,"暴力"成为一种人们宣泄不满的手段。而《天注定》则透过变形式的"寓言化"描摹中国当下社会的矛盾问题。影评人罗比·科林(Robbie Collin)看罢电影,称他看到了昆汀·达伦蒂诺(Quentin Tarantino)的印记。

"一个故事的主题居于整个故事的统领地位,决定了整部电影结构与情节的进行。"④"我想用电影来关注普通人,首先需尊重世俗生活。在缓慢的时光长河中,感受每个平淡生命的喜悦与沉重"⑤。普通底层甚至边缘的人及日常琐碎的生活在贾樟柯的电影中获得了新的意义,然而电影所呈现的并非就是真实的日常生活,叙事结构隐藏在真实以下,普通人不再普通,边缘人被放置在聚光灯主场,琐碎的生活也拼接出新的意义,进而电影关乎人性、关乎生命。

在贾樟柯的电影中,通常很难找到人物真正实现救赎的路径,似乎命运的困境都如"天注定"一般,而非人力打拼所能扭转或改变。就好比《天注

① Robbie Collin. A Touch of Sin [EB/OL]. http://www.telegraph.co.uk/culture/film/filmreviews/10063426/A-Touch-of-Sin-review.html, 2013-10-11.
② Robbie Collin. A Touch of Sin [EB/OL]. http://www.telegraph.co.uk/culture/film/filmreviews/10063426/A-Touch-of-Sin-review.html, 2013-10-11.
③ Robbie Collin. A Touch of Sin [EB/OL]. http://www.telegraph.co.uk/culture/film/filmreviews/10063426/A-Touch-of-Sin-review.html, 2013-10-11.
④ C. R. Reaske. 戏剧的分析[M]. 林国源,译. 台北:书林出版社,1977:21.
⑤ 贾樟柯. 贾想[M]. 北京:北京大学出版社,2009:99-117.

定》中暴力反抗的主人公,他们出走后的未来便难以想象,很难看到希望,只留下无奈的荒凉。《天注定》的每个故事都充斥荒凉、悲伤的意味,暴力与血腥的镜头之下隐含的是对主人公艰辛人生的怜悯与无奈,而这种悲悯的情怀恰恰最能触动人心底的情感,触动观众的神经。

"当我拍一部电影,我是有话要说的,是要表达一些东西的。我认为现在中国电影反映当下中国的方式实在太缓慢了。记录生活不应该仅仅是记者的工作,艺术家也应该有所担当,当代人拍电影应该对准当代故事,当代人写东西应该对准当代事件,我认为这是我们最基本的责任。"①中国社会的高速发展让人们享受了更充裕的物质生活,然而也让人们受到"被抛弃感"的冲击,不同于第五代导演的国族寓言与宏大叙事,成长于中国社会主义市场经济体制转型时期的第六代导演更加关注市场化、现代化进程中所产生的社会现象,注重个人经验、情感与意识的深度描摹。贾樟柯擅长在其电影中设计一个个"被否定"的人物角色,或设置一个看似"荒诞"的叙事主题,进而展开对社会问题的隐晦批判。《村声》首席影评人斯蒂芬妮·扎克雷克(Stephanie Zacharek)对《天注定》的评析着笔于中国飞速发展的经济,"过去的一些年,我们眼中的现代中国(起码是从新闻报道中看到的现代中国)是一个经济近乎疯狂发展的国家。换句话说,一个国家的居民怎么可能买那么多名贵奢侈的包? 中国的经济、财富可能已经开始有略微下降趋势,然而又有一个更加重要的问题就是,那些被发展所遗忘的人们都在经历着什么? 贾樟柯的《天注定》则通过四个相对松散的但又相互交织的、基于发生在中国的真实事件改编的故事,让人思考中国飞速发展的经济对穷人意味着什么"②。

贾樟柯作为历来备受国外学者、电影节所青睐的中国电影导演,其电影同样多受肯定。《天注定》亦不例外,而且因为电影的特殊选题,让不少西方观众、学者等产生浓厚观影兴趣,甚至被作为了解当下中国政治、社会的案例被搬到西方大学课堂,例如美国南加州大学政治系在 2016 年夏季开设"中

① Tom Phillips. Chinese media "ordered to ignore celebrated director Jia Zhangke"［EB/OL］. http://www. telegraph. co. uk/news/worldnews/asia/china/10457249/Chinese-media-ordered-to-ignore-celebrated-director-Jia-Zhangke.html,2013－11－18.

② Stephanie Zacharek. Touch of Sin Shows What it Means to be a Have-Not in Modern China ［EB/OL］. http://www. villagevoice. com/film/a-touch-of-sin-shows-what-it-means-to-be-a-have-not-in-modern-china-6439618,2013－10－4.

国电影与社会"(Chinese Cinema and Society)这门课程,该课程教授骆思典对该电影很是肯定,赞其有勇气通过影像呈现当下中国非常敏感的社会现实问题与矛盾,并在课堂上向选课的外国学生进行放映。看罢,外国学生围绕电影展开热烈讨论,但是碍于对所呈现事件比较陌生,学生们认同电影摄制手法与艺术呈现,但普遍表示难以产生"共鸣"。

一些外国电影评论围绕《天注定》展开的讨论都围绕电影所呈现的"事件"。亦不乏影评人,从纯粹电影欣赏及艺术处理角度对电影进行评价,如斯蒂芬妮对此就持相对批判的态度,认为电影故事松散(loosely),认为《天注定》"不像《世界》那样平和,对贾樟柯来说,这部电影的残忍野蛮,那种来自绝望的哭喊,是很让人惊讶的。因为《天注定》看起来有些无聊,所以观影体验并不够好"[1]。

《天注定》获得了 2013 年法国《电影手册》年度十佳电影、第 66 届戛纳国际电影节最佳编剧,并在 2014 年获得美国国家影评人协会奖的最佳外语片第二名以及法国影评人协会奖的最佳外语片。海外票房方面,以其在北美市场的表现来看,《天注定》经由美国独立公司奇诺洛伯(Kino Lorber)在北美发行,自 2013 年 10 月 4 日到 2014 年 10 月 30 日连映 21 周(147 天),总计获得 154 120 美元票房。在其首映周,该电影仅仅在两家影院上映,获得 9 934 美元票房,位居同一周上映的 122 部电影中的第 59 位。且该电影票房成绩在奇诺洛伯公司历年发行的 120 部电影中排名第 10。在美国,当衡量票房成绩的时候,发行商不仅看重总票房,对单馆票房同样看重,因为这可以更加客观地反映电影的市场表现。《天注定》虽然放映规模有限,却取得了 9 934 美元这样还算不错的单馆收入成绩,已是难得。据北美相关发行人员介绍,当年在北美上映的华语片中,有 64% 的单馆票房收入是低于 5 000 美元的。

管虎执导的《老炮儿》,在国内收获 9 亿元人民币高票房,同时收获高口碑。2015 年 7 月,该电影入围第 72 届意大利威尼斯国际电影节展映单元,并作为闭幕电影放映。在当地公映以后,诸如《银幕》(Screen)、《综艺》(Variety)等国际权威杂志上均有刊发对该电影的赞誉文章。而该电影 2015

[1] Stephanie Zachareck. Touch of Sin Shows What it Means to be a Have-Not in Modern China [EB/OL]. http://www. villagevoice. com/film/a-touch-of-sin-shows-what-it-means-to-be-a-have-not-in-modern-china-6439618,2013 - 10 - 4.

年 12 月 24 日经由北美华狮电影发行公司引进在北美发行,放映至 2016
年 1 月 31 日,为期 39 天,在 30 家影院获得 1 415 450 美元票房。这个数量
虽然只占《老炮儿》海内外全部票房总和的 1‰,也应了毒舌影评人李·马夏
尔(Lee Marshal)所估计的"华狮公司打算将这部电影与中国大陆完全同步
上映。作为威尼斯国际电影节的闭幕电影,《老炮儿》也许会在华人观众基
础上吸引更多国际观众,但是它的核心市场依旧还是在中国(大陆)。"①然而
这却并不妨碍它成为当年华狮公司发行成绩最佳的电影,而且这个成绩是
华狮公司迄今在北美发行的所有电影中算非常好的成绩。② 作者在与华狮
公司首席运营官罗伯特·伦德伯格(Robert Lundberg)访谈时了解到这部电
影也被他视为公司最成功发行案例的代表,被多次提及。

 冯小刚的表演作为视觉呈现最直接的部分,备受国外影评人肯定。如
《好莱坞报道者》所评价的:"电影节奏紧凑,角色形象鲜活,尤其是作为北京
作家、导演、演员的冯小刚的表演层次丰富,令人难忘","比如暴脾气的六爷
与不耐烦的儿子在餐馆中的那场和解戏,表演十分动人、精彩。"③

 《老炮儿》从电影名称、台词到空间设计等都充斥着"京味儿",按照电影
宣传片所介绍的那样,"老炮儿"是北京俚语,原指老北京中行为粗野、性格
暴烈、有出进监狱历史的一类人,带有贬义色彩,而当下这个词更多指的是
曾经在某行业有过辉煌经历的又上了年纪的人,时过境迁,依旧遵守道义、
讲究规矩、保持自尊。如此丰富含义显然是"Mr. Six"(六爷)无法全面、精确
传达的,难被外国观众理解,容易产生翻译折扣。然而一些影评人还是细心
地对电影名称和"老炮儿"做出了更贴近原意的诠释,如《纽约时报》的尼古
拉斯·拉帕德(Nicholas Rapold)将"老炮儿"称为"former tough guy"(曾经
很厉害的家伙),《西雅图时报》的汤姆·基奥(Tom Keogh)将"老炮儿"称为
"an old/ageing-gangster"(上了年纪的匪徒)。当然,这些说法都无法地道、
精准传达出北京话"老炮儿"的本质含义,但这些评论者至少已经努力做出
尽量让读者、观众在跨文化层面理解"Mr. Six"的尝试,帮助观众更好地理解

① Lee Marshall. "Mr Six": Review [EB/OL]. http://www. screendaily. com/reviews/mr-six-
 review/5092709.article,2015 - 9 - 9.
② 截至 2019 年 8 月 13 日,《老炮儿》位居华狮公司在北美发行电影票房榜第 2 名。第 1 名是冯小刚
 导演的《芳华》(票房约 1 892 万美元)。数据来源:Box Office Mojo 网站。
③ Deborah Young. "Mr. Six": TIFF Review [EB/OL]. http://www. hollywoodreporter. com/
 review/mr-six-tiff-review-827205,2015 - 9 - 25.

电影及人物。

　　被质疑电影北京色彩过于浓重是否会影响到其他地域观众的跨文化理解时,导演管虎表示电影的北京地域特色属于外在的东西,一切都是为了符合作品的现实感,因为电影的故事就发生在北京这个空间,有一些北京特色自然难免。"在今天这个全球化的时代,在电影这种大众艺术之中,根本不算什么重要的问题。电影当中涉及的人的生活经验、人生体会等等,肯定都是人类普遍性的。否则人类的文化交流和情感共鸣从何谈起? 所以,我相信肯定存在稳定的情感,不容否认。当然,有一种情况除外,除非有一个地域的人特别抗拒另一个地域的人或文化;但这种情况,已经不是文化交流的问题,而是文化对抗或政治对立的问题。作为导演,我不喜欢总是强调文化的差异"①。另外,他也表示自己已经努力避免《老炮儿》过于地域化,"避免让这样一部作品陷入京腔京韵自多情的状况",因为"电影是给全国观众,乃至世界观众看的"②。由此看来,导演在拍摄起初就已考虑到不同文化背景的观众对电影的跨地域、跨文化的理解与接受。

　　《老炮儿》关注代际情感经验的讲述,也不乏通过镜头和叙事的方式对中国社会飞速运转下暗藏的某些社会问题予以揭露。就叙事层面来说,最外层的一个矛盾冲突就是两个世界、一个"江湖"、两套规矩、两种秩序的碰撞。"当下的中国,金钱至上,江湖道义已成历史"③。

　　导演管虎在介绍电影拍摄的时候说:"影片人物身上的很多品质正是当前这个时代所缺乏的。中国社会在最近三四十年间快速运转,几乎赶上了欧洲四百年的发展。在一个看似太平的年代,一定暗藏着各种各样的问题。面对这种问题,不同的导演有不同的处理方式。我的创作,首先把镜头对准各种各样的底层小人物,这也是整部电影拍摄的重点和初衷。"④《综艺》首席影评人彼得·德布鲁格(Peter Debruge)也认识到这一点,在六爷感叹"现在这帮小孩"(kids these days)时,他将六爷看作如同克林特·伊斯特伍德(Clint Eastwood)电影中英雄迟暮的形象,并用伊斯特伍德的《老爷车》(Gran Torino)等经典电影做类比,将冯小刚在本片中塑造的六爷评价为

① 管虎,赵斌. 一部电影的诞生:管虎《老炮儿》创作访谈[J]. 北京电影学院学报,2015(6):37.
② 管虎,赵斌. 一部电影的诞生:管虎《老炮儿》创作访谈[J]. 北京电影学院学报,2015(6):34.
③ Deborah Young. "Mr. Six": TIFF Review [EB/OL]. http://www.hollywoodreporter.com/review/mr-six-tiff-review-827205,2015-9-25.
④ 管虎,赵斌. 一部电影的诞生:管虎《老炮儿》创作访谈[J]. 北京电影学院学报,2015(6):35.

查尔斯·布朗森(Charles Bronson)式的银幕动作硬汉。

《好莱坞报道者》认为《老炮儿》是一部值得看的中国电影,电影在威尼斯和多伦多等电影节参展,为中国电影赢得赞誉。导演管虎历来喜欢将正剧(drama)跟喜剧(comedy)混搭,这一点从他之前两部以二战为背景的历史片《斗牛》和《厨子戏子痞子》就可以看出来。《老炮儿》一开始,主人公六爷游荡在北京胡同,管着一些"闲事儿",当地警察对他也给足面子,其生活以及电影节奏可算平稳舒缓,而到"六爷救子"拉开序幕,六爷的平衡生活随之被打破,他不得不走出原来的空间,到新的区域跟新的一群人(或者说"新一代人")打交道。以谭小飞为首的家境富裕的"小混混",不仅与胡同长大的同一年龄段的六爷的儿子晓波对比鲜明,与六爷这一代"讲规矩"的"老混混"更是差别巨大。冯小刚饰演的年逾五十的六爷,像是一个邻里之间的秩序维护者,"一直到自己的儿子被一群匪徒绑架才开始明白北京的青年一代已经不遵守他的那套老规矩"[①]。"很难相信这群朋克党是真的危险的,因为他们看上去和传统电视剧里面的叛逆青年一个样,迷恋'速度与激情'。可是他们的父亲却有足够的钱找来真正的流氓无赖,而这才是六爷一行人会吃苦头的地方。很显然,这里是一个隐喻:往日的江湖规矩早已经被中国新经济(背景)下的无良赢家残酷践踏"[②]。而后,一直骄傲的六爷在这群小混混面前也不得不忍气吞声,"服从"新的规矩,只能为了赎回儿子四处筹钱。

《老炮儿》的主题首先是关于人的尊严问题。以六爷为代表的老混混们有一套自己坚守的道德准则。六爷需要筹钱,而当往日旧友洋火儿提供帮助的时候,他竟然拒绝了,这也是因为"他觉得自己没有受到尊重,往日的规矩没了"[③]。

当然,也有部分评论者对电影的情节等方面进行批评,诸如电影时间太长而显得节奏拖沓,许晴饰演的话匣子作为主人公的女朋友却没有得到充分塑造与完整呈现,电影动作场面刚要开始就要完结以至于看得不够过瘾,电影的剪辑和慢镜头尤其是结尾的冰湖决战段落用力太猛、感情牵强、故意

① Peter Debruge. Venice Film Review: "Mr. Six" [EB/OL]. http://variety. com/2015/film/festivals/mr-six-film-review-venice-1201587717/, 2015 - 9 - 9.

② Deborah Young. "Mr. Six": TIFF Review [EB/OL]. http://www. hollywoodreporter. com/review/mr-six-tiff-review-827205, 2015 - 9 - 25.

③ Deborah Young. "Mr. Six": TIFF Review [EB/OL]. http://www. hollywoodreporter. com/review/mr-six-tiff-review-827205, 2015 - 9 - 25.

煽情等。但是《老炮儿》让西方影评人看懂了六爷这个人物,看懂了人的尊严,看懂了代际的冲突,同时也看到了中国经济飞速发展之下的一种潜在的阶层矛盾。尤其是六爷形象的成功塑造,使得越来越多的外国观众"移情"中国电影。

电影《老炮儿》在威尼斯国际电影节展映期间,就有评论称"六爷不仅是北京的六爷,也是东京、巴黎和纽约的六爷,他属于这个时代,属于这个世界"①。从这个角度来看,《老炮儿》的难得之处便是实现了一种跨文化的接受与认同,而这也正是中国电影海外传播中一直以来最渴望也最需要解决的关键问题。

三、爱情喜剧

近年,国内电影市场不断涌现出中小成本电影"黑马"。这批电影主要以"爱情+喜剧"为特征,在国内市场获得高额票房,且不惧与好莱坞商业大片同档展开竞争。自从《泰囧》《北京遇上西雅图》等"中小成本电影齐登银幕,除了接连交出喜人的票房成绩单外,更引发了强烈关注,话题效应不断。而这些电影所引发的问题已远远超过电影本身,形成了一种'泛电影现象'。"②伴随中小成本电影的崛起,不少专家学者发出中国电影"以小博大"的感叹,并对这批电影在海外市场能"分杯羹"予以期待。

中小成本电影在国内市场的成功,得益于国内观众的满足感。使用与满足理论强调受众的能动性,推翻了受众被动论。基于使用与满足理论分析,具体到电影中,观众在电影中的地位是权威的,观众并非一直是被电影"魔弹"击倒的"靶子",在很大程度上掌握看片的自主选择权。可以说,一部电影对观众所产生的期待视野与满足感的强弱,在很大程度上容易影响影片上座率,最终这个影响也将体现为票房的具体数字。"纵观电影发展历史,我们可以发现观影兴趣和观影心理有着流变的特点,时代因素对观众的观影心理有很大的影响作用。这是由于不同时代的社会背景不同,大众的观影心理实际上也是不同时代的审美观念和娱乐消费观念的反映。市场总

① 管虎,赵斌. 一部电影的诞生:管虎《老炮儿》创作访谈[J]. 北京电影学院学报,2015(6):37.

② 高凯. 热现象·老问题·冷思考:2013年国产中小成本电影崛起现象透析,载《中国电影、电视剧和话剧发展研究报告》(2013卷)[M]. 上海:复旦大学出版社,2014:365.

是这些变化最直接的反应"[1]。自 2002 年，张艺谋的《英雄》开启了中国电影的"大片时代"，数量繁多的所谓"高概念"国产影片相继问世，代表如《无极》《满城尽带黄金甲》和《十面埋伏》等，无一不是追求明星效应与视觉奇观。在此期间，很多中小成本电影甚至连进院线的机会都没有，国产中小成本电影生存处境一度艰难。而后，随着《疯狂的石头》和《失恋 33 天》等电影的出现，"大片独大"的格局逐渐被改变，直至《泰囧》赚得盆满钵满，后又有《北京遇上西雅图》《致我们终将逝去的青春》等片力压中外大片，不少人不禁感叹"以小博大"、中小片的"春天"真的来了。

中国观众历经几年"眼热心冷"的国产大片轰炸之后，逐渐产生审美疲劳，而一批轻松有趣且温情脉脉的国产中小片从而获得生机。《致青春》《北京遇上西雅图》《中国合伙人》等电影适时调剂观众口味，在为观众提供休闲娱乐之外，满足其情感诉求，引发一批已经成长起来并成为当下电影市场消费中坚力量的观众享受了一次集体回忆的狂欢。而这批电影因为在国内的红火，引起国外媒体关注，并进入海外观众视野。

下面主要以《北京遇上西雅图》与《中国合伙人》为例，基于海外影评人的评价，考察其在海外的传播与接受状况。

《北京遇上西雅图》从电影类型来讲，是一部典型的爱情片。爱情片主要以男、女主人公的相识作为开端，发展的情节便着重在两人如何从相知到相爱。然而对于一部电影的表现来讲，仅仅有这个过程是绝对不够的，还需要有阻碍爱情因素的呈现，经历一番跌宕起伏，观众便会更容易对这段来之不易的爱情产生深刻的认同，也会更愿意相信这种爱情的力量确实能战胜一切。

《北京遇上西雅图》的名字很容易与《西雅图不眠夜》联系起来。而外国影评人也很容易看出来《北京遇上西雅图》在向经典致敬，并且对电影的尝试给予肯定，"《金玉盟》对于《西雅图不眠夜》来说就好比一盏指路明灯，而这样的比喻同样适用于《西雅图不眠夜》对于《北京遇上西雅图》的作用。这个春天，《北京遇上西雅图》在中国获得极大票房成功。在这三部电影里，恋人都团聚或将要团聚在美国帝国大厦的顶楼。但《北京遇上西雅图》可不是

① 余莉. 1995 年以来中国电影市场中高票房商业电影的观众消费研究[D]. 北京：中国艺术研究院，2007.

一部低档的山寨电影,而是同好莱坞流水线上下来的所有产品一样光鲜,给人留下深刻印象"①。1993年上映的《西雅图不眠夜》凭借其纯情浪漫的气质与贴近生活的表达,以及对观众心理与需求的满足,在后来大制作大投入的"高概念电影"的票房下也占据了一席之地(《西雅图不眠夜》在当年百部最卖座影片中名列第七)。影片中"一听钟情"的爱情故事和浪漫华丽的台词更是让人印象深刻,而在电影结尾的段落,男女主人公在帝国大厦最终相遇的场景,也成了无数影迷心中美好爱情的象征。毫无疑问,《北京遇上西雅图》中的文佳佳是一个十足的《西雅图不眠夜》的影迷,当在美国海关被问及去西雅图旅行的原因的时候,她兴奋地喊着:"《西雅图不眠夜》。"而后在她带郝志的女儿朱莉到市中心玩的段落里,两人在电影院里看的也正是《西雅图不眠夜》。《北京遇上西雅图》的英文名字是"*Finding Mr. Right*",而《西雅图不眠夜》中的女主角也是在被广播里一个伤感的故事深深触动后,决定去寻找那个"西雅图未眠人"。在爱情的道路上,两部电影的女主角都是主动的爱情寻求者。在《北京遇上西雅图》里面,总是很容易发现《西雅图不眠夜》的投射。

《北京遇上西雅图》里文佳佳的扮演者汤唯一改往日电影塑造的文艺形象,也开了粗口,文佳佳可谓是"出得厅堂、下得厨房",这样的"窈窕淑女",自然是"君子好逑"。郝志可称为"好好先生"的完美代言,他是文佳佳所认定的"世界上最好的男人"。这样的爱情没有海誓山盟,没有接吻,更没有"滚床单",传达的是一种可触摸的朴素和极可贵的忠贞。然而,马丁·蔡(Martin Tsai)认为:"《北京遇上西雅图》算是一块还不错的甜点,但却并非你所一直渴望的那个。"②劳伦·米勒(Lauren Miller)在美国密尔沃基电影节(Milwaukee Film Festival)看完参展的《北京遇上西雅图》后评价:"《北京遇上西雅图》自定位是一部浪漫喜剧电影,然而实际上却没那么浪漫。电影中没有一个场景让我相信两位主人公是真实爱过,因为他们从来都没有接吻过。我一直在等待有些浪漫的事情出现,然而留给我的是巨大的失望。

① Martin Tsai. Review: "Finding Mr. Right" a quest worth taking [EB/OL]. http://www.latimes.com/entertainment/movies/moviesnow/la-et-mn-finding-mr-right-review-20131108-story.html,2013-11-8.

② Martin Tsai. Seeking a Gateway to a Passport in Seattle "Finding Mr. Right" Stars Tang Wei [EB/OL]. http://www.nytimes.com/2013/11/08/movies/finding-mr-right-stars-tang-wei.html,2013-11-8.

两个小时的电影看下来，我只能说文佳佳从没有真正找到意中人，而只是遇到一个让她表面上害怕过于亲近的男人而已。"[1]提到该电影在中国的高票房，劳伦·米勒表示很不理解，而且认为电影的英文名字有问题，不应叫"寻找意中人"（Finding Mr. Right），应改为"寻找不合拍先生"（Finding Mr. Wrong）。[2] 在电影中男女主人公彼此始终没有接吻会不会影响电影是否浪漫这个问题方面，绝大多数中国观众应该不会认同米勒的观念，而这样的评价差异也缘于中西方对爱情、浪漫等概念的不同理解和接受。中国式的浪漫并非只是"你侬我侬，忒煞情多"，更为浪漫的或许就是默默地守候、陪伴和付出。中国式的爱情表达通常显得含蓄、婉转，而西方则更加直接，因此对于《北京遇上西雅图》两主人公虽已彼此"心知肚明"却都不点破，持续"拖沓"的节奏令这位外国影评人感到倦怠。

以往谈及国产电影，尤其是国产大片，往往都是将其定性为"眼热心冷"——奇观化叙事下是空洞、乏力、虚假的感情，观众看了热闹，电影却没在观众的心里泛一丝涟漪。眼下电影市场竞争激烈，尤其是 2012 年中美电影新协议签订后，中国电影更面临进口大片，尤其是好莱坞电影的进一步冲击。2012 年我们的 170.73 亿票房中，国产片 80 亿出头，占比 48.46%，低于进口片。我们在试图"与狼共舞"，但倘若在这过程中我们只是一味地单纯与之拼财力、拼技术、拼噱头的话，这"共舞"的结果将无疑是惨烈的。我们很可能在中国电影无法走出国门的同时，还丧失了中国电影在中国观众心中的位置，失去本土观众的掌声。《北京遇上西雅图》显示了当下"中国大陆对于真实的当代喜剧电影的渴求"。虽然电影并无太大创意，然而"它对浪漫喜剧传统的坚持，使得它在一个投资都涌入颂扬或戏说古代将军和传奇人物类的历史片、史诗片的电影工业中独树一帜、脱颖而出"[3]。

与《北京遇上西雅图》只谈论爱情不同，《中国合伙人》更多关乎事业、梦想。《中国合伙人》可以提炼出几个关键词，诸如"主流""本土""改变""励

① Lauren Miller. 2013 Milwaukee Film Festival：Finding Mr. Right Review［EB/OL］.http://uwmpost.com/fringe/2013-milwaukee-film-festival-finding-mr-right-review，2013 - 10 - 12.

② Lauren Miller. 2013 Milwaukee Film Festival：Finding Mr. Right Review［EB/OL］.http://uwmpost.com/fringe/2013-milwaukee-film-festival-finding-mr-right-review，2013 - 10 - 12.

③ Elizabeth Kerr. Finding Mr. Right：Film Review ［EB/OL］. http://www.hollywoodreporter.com/review/finding-mr-right-film-review-470211，2013 - 5 - 6.

志""青春""创业"和"中国梦"等,而这些关键词在所见的相关外国电影评论中也有出现。

《中国合伙人》故事时间跨度是 30 年,讲述了三个青年从大学读书到毕业,再到后来创办英语培训学校的故事。"电影很像是一则关于成长的故事,三个年轻人在成长的过程中,在或感动或幽默的时刻,逐渐懂得生活、懂得爱情"①。从类型角度来讲,算一部"创业励志片",此类型电影在中国国内电影市场数量较少。《好莱坞报道者》有评论就将《中国合伙人》称为中国版的《社交网络》。②

《中国合伙人》在"改变"的呈现有两方面:一方面,就导演陈可辛来说,他一直导演或监制历史片、动作片,如《投名状》《十月围城》《血滴子》《武侠》等,此次电影拍摄的视角回到现代。伊丽莎白·克尔对此评价:"《中国合伙人》是在他丰富的经验基础上而精心计划、拍摄的一部目标在生机勃勃的中国大陆市场的电影,而(转向中国大陆市场)这个尝试从 2005 年导演的浪漫气息十足的《如果·爱》就已开始。"③另一方面,从电影叙事来看,三个主人公学英语都是明确地为了改变自己的命运,而他们所创立的"新梦想"也是服务于要通过学英语改变命运的中国学生。在影片跨度的 30 年里,在电影中逆袭成功的三兄弟是被改变的个体,然而也正是这样一代"被改变的个体"也改变了中国,深刻影响了中国的发展进程。

"随着中国新任国家领导人习近平提出'中国梦',这个词随后就成为全球新闻报道的热门标语,一些在西方的中国观众可能将对这部电影的注意力放在如何将电影的商业梦想翻译到美国本土"④。而就电影的英文名"American Dreams in China",也引发一些论者的兴趣,有论者就说:"外国电影人制作有关美国的电影已经有很长的历史传统了,从比利·怀德到萨姆·门德斯,他们都为美国观众制作电影。《中国合伙人》是一部关于美国的中国电影,但是却为中国观众制作。所以,看看中国人怎么看待美国梦是

① Steven Mark. HIFF Review: American Dreams in China [EB/OL]. http://www. honolulupulse.com/2013/10/hiff-review-american-dreams-in-china/, 2013 - 10 - 15.
② Maggie Lee. Film Review: "American Dreams in China"[EB/OL]. http://variety. com/2013/film/reviews/film-review-american-dreams-in-china-1200483632/, 2013 - 5 - 18.
③ Elizabeth Kerr. American Dreams in China: Film Review [EB/OL]. http://www. hollywoodreporter.com/review/american-dreams-china-film-review-524792, 2015 - 5 - 17.
④ Maggie Lee. Film Review: "American Dreams in China"[EB/OL]. http://variety. com/2013/film/reviews/film-review-american-dreams-in-china-1200483632/, 2013 - 5 - 18.

一件很有趣的事情。"①

　　尽管导演陈可辛在历史和政治等信息传达方面尽可能做淡化，只是将一些体现时代特征的事件放置在电影中，如 1992 年肯德基进入中国，而黄晓明饰演的成东青最早的英文教学点就是在肯德基，1999 年南斯拉夫中国大使馆被北约军机轰炸，"新梦想"面临困境，2000 年北京申奥成功，"新梦想"遇到空前的发展机遇……然而即便有所淡化，《中国合伙人》仍旧透露着中国崛起的民族意识。另外，因为电影英文名及电影故事内容对美国有所涉及，这容易让外国影评人从中美两国关系的角度出发对电影进行评价。《中国合伙人》类似于一个强调中美关系的传话筒，电影中主人公们因为曾经所受到的（不公正）对待和评价而要求美国政府道歉。我们由此看到主人公们拼命努力学习和工作希望能在美国出人头地，他们到美国是寻找美国梦，可是现实生活中遭遇的歧视等不公平待遇，使他们感受到了欺骗。② 谈及电影的"美国梦"，中间有一处小细节很有趣，佟大为饰演的王阳在被问及对美国的印象时，说在中国 America 是被称为"美国"，就是美丽的国家的意思，在日本就被称为"米国"，就是有米吃的国家，这应该算得上是那个时代一部分人对美国的印象了。可见在这部分人的心里，美国是一个既有"表"又有"里"的梦幻国度。然而，就是这三个青年，两个被美国拒签，一个成功地到了美国，最后却还丢失了尊严，"美国梦"落败，终究还是应了当初课堂上老师的那句"太年轻、太天真"（too young, too naive）。

　　电影在人物塑造方面可圈可点，"在处理三个主人公友谊方面处理得相当巧妙"③。人物各自具有鲜明性格特点，如黄晓明饰演的成东青开始的时候显得呆头呆脑，甚至带着傻气，而后成长为干练决断的老板，佟大为饰演的王阳是个文艺气质十足的少女杀手，邓超饰演的孟晓俊则是具备天赋、野心十足、充满自信的青年。但是比较之下，成东青的人物变化过渡并不那么可信。"王阳这样敏感的角色，被演员佟大为拿捏得非常好，他夹在日益对

① Steven Mark. HIFF Review：American Dreams in China ［EB/OL］. http://www. honolulupulse. com/2013/10/hiff-review-american-dreams-in-china/, 2013 - 10 - 15.

② James Marsh. Review：AMERICAN DREAMS IN CHINA Insists on Being About More Than Just Friendship ［EB/OL］. http://screenanarchy.com/2013/06/review-american-dreams-in-china. html, 2013 - 6 - 2.

③ James Marsh. Review：AMERICAN DREAMS IN CHINA Insists on Being About More Than Just Friendship ［EB/OL］. http://screenanarchy.com/2013/06/review-american-dreams-in-china. html, 2013 - 6 - 2.

立的两个朋友之间,作为中间人他经常力不从心,但是佟大为能恰当地传递出这份挫折感和疲倦感"①。

《中国合伙人》中有相当比重的英文台词,这也成为电影在海外传播时被诟病的一个问题。有影评人指出:"主人公的语言能力是令人质疑的,演员英文水平很逊,有不少场合,包括电影结尾戏剧性的、带有哗众取宠意味的结尾,还有当他们必须要讲英文的时候(更别提有很多他们教学生英文的场景),他们表现得都很差劲。而且所有的英文台词都是后期所加,这对电影也有所影响。"②

《中国合伙人》开篇运用快剪与多线叙事来处理主人公签证和校园生活的段落,虽然增强了戏剧性,但是看起来也略显凌乱,直到创业阶段,电影才进入线性发展。片中三人打乒乓球的段落比较精彩,通过剪辑在短时间内将矛盾的解决简洁地呈献给观众。另外,电影画外音轮番上阵,以至于"旁白叙述者不统一,表述令人困惑,导致观影体验受挫"③。可是,从艺术处理角度来看,这样的三人视角,让影片的叙述避免单一、主观,三个人共同交代事情的发展使得叙事全面而完整。纵观陈可辛的电影,这样的处理也是他在影片视角选取上的一大特点,诸如《双城故事》以阿伦的独白串联全片,《投名状》用姜午阳的视角架构全片,《如果·爱》更是设置了一个全知全能型的人物 Monty。电影中的兄弟情谊很戳泪点,影片结尾,成冬青为孟晓俊赢回曾经迷失的尊严,让人动情。

《中国合伙人》引发海外影评人的解读兴趣,他们中有对电影的肯定亦不乏批评,但是在所见的几篇美国主流媒体所刊登的评论文章中,他们都共同指出一个问题:在中国大陆,或因为导演陈可辛,或因为电影主题,这部电影可以吸引很多人去观看,进而实现商业上的成功。可是即便陈可辛在西方有一定辨识度,其作品也经常受到西方电影节的青睐,《中国合伙人》却在北美市场难以复制在中国大陆的票房奇迹。

① Elizabeth Kerr. American Dreams in China：Film Review[EB/OL].http://www.hollywoodreporter.com/review/american-dreams-china-film-review-524792，2015－5－17.
② James Marsh. Review：AMERICAN DREAMS IN CHINA Insists on Being About More Than Just Friendship [EB/OL]. http://screenanarchy.com/2013/06/review-american-dreams-in-china.html，2013－6－2.
③ James Marsh. Review：AMERICAN DREAMS IN CHINA Insists on Being About More Than Just Friendship [EB/OL]. http://screenanarchy.com/2013/06/review-american-dreams-in-china.html，2013－6－2.

第四章

中国电影海外传播推广模式分析

　　根据作者实地考察和与外国专家学者访谈结果可以看到,外国观众了解、观看中国电影的方式呈现多样化特征。经过整理发现,外国观众获知中国电影的信息主要来自电影院所播放的电影预告片、专业电影杂志、名人推荐、周边朋友或其他人的推荐、电影广告(户外及杂志上的)、国际电影节、社区活动、社会活动和专业教材等方面,而他们所选择观看中国电影的渠道则主要是电影院、电视频道、在线网站、DVD及其他数字媒体播放应用程序(如iTunes 等)。而电影院凭借其大银幕的独有观影体验优势一般会被列为首要的观影渠道。另外,随着技术的进步,出于便利性层面考虑,网络观影也越来越受观众的青睐。总的看来,外国观众接触中国电影的主要渠道是国际电影节(展)、商业(院线)放映、互联网、中国电影交流活动(如"中英文化交流年""中泰影视交流周")等。以下,笔者将中国电影海外传播推广模式归为三类并作分析。

第一节　政府推广模式

一、推送优秀中国电影参选国际电影节(展)

　　国际电影节(展)作为中国电影海外传播路径的历史并不算短暂,早在 1935 年 2 月,蔡楚生执导的《渔光曲》就在苏联举办的莫斯科国际电影展获奖,这部电影被认为是中国第一部在国际上获奖的故事片。1959 年,沈浮

导演的《老兵新传》获得莫斯科国际电影节技术成就银质奖章。然而中国电影真正实现"走出去"的突破，并收获世界范围关注则要追溯到第五代导演群在世界各大国际电影节上崭露头角、频繁获奖。

以张艺谋、陈凯歌为代表的中国第五代电影导演"把握住中华民族优秀美学传统的丰富内涵，得心应手地运用现代话语体系与叙述方式，进而将西方美学的再现、模仿、写实与中国美学的表现、抒情、写意有机融合，塑造出民族性与国际性兼备的文化品格，由此而获得了世界影坛的认同"①。《黄土地》造型、语言大胆，用祭神求雨、打腰鼓、唱民歌等具有浓厚东方民俗仪式感的镜头，竭力展示"人与土地这种自氏族社会以来就存在的古老而又最永恒的关系"②。并在东京国际电影节、美国夏威夷国际电影节、英国伦敦国际电影节、洛迦诺国际电影节等收获相关奖项及肯定。此后，《红高粱》《霸王别姬》《风月》《大红灯笼高高挂》《菊豆》等作品，相继在世界各大国际电影节大放异彩。

时至今日，中国电影所获得的国际荣誉可谓不计其数，包括戛纳国际电影节、威尼斯国际电影节和柏林国际电影节等在内的所有 A 类电影节的奖杯上，都已镌刻中国电影的名字。而《菊豆》《大红灯笼高高挂》《霸王别姬》和《英雄》等也获得美国奥斯卡最佳外语片奖提名。张艺谋、陈凯歌、姜文、巩俐、章子怡、贾樟柯等也已经成为国际知名的电影艺术家，并出任国际电影节评委，其中巩俐更是在 1997 年担任戛纳国际电影节评委后，于 2000 年和 2002 年分别担任柏林国际电影节和威尼斯国际电影节的评委会主席，成为至今为止唯一包揽欧洲三大国际电影节评委、评委会主席工作的中国女演员。

中国电影在国际电影节展上的精彩呈现，不仅引起了西方电影观众及电影人的关注，亦激发西方学术界介入对中国电影的研究。在著名电影史学家乔治·萨杜尔鼎鼎大名的著作《世界电影史》中缺席的中国电影，后来也开始逐渐出现在欧美大学的课堂。而中国电影作为文化研究、历史研究、政治研究等研究的对象，更有不少系科专门开设中国电影研究课程及专业研究方向。

① 王晓玉. 中国电影史纲[M]. 上海：上海古籍出版社,2003：240.
② 罗艺军. 中国电影理论文选(下册)[M]. 北京：文化艺术出版社,1991：566.

"电影具有穿越时空的艺术魅力和引领风尚的独特作用,是一个民族的生动面孔,是一个国家的文化名片。而电影节则是传播文化的重要桥梁和中介,对保护文化多样性和促进经济发展具有战略性意义,可以作为国家进行文化输出和扩大国际影响力的有效途径"①。当前世界上电影节种类繁多,数量更不胜枚举,然而最著名也最具国际影响力的莫过于由国际电影制片人协会(FIAPF)划分的 15 个国际 A 类电影节,其中,威尼斯国际电影节、戛纳国际电影节、柏林国际电影节最权威。国际电影节是展示各个国家、地区电影成就的国际性盛会,在电影作品宣传、本国文化推广方面作用显著,是中国电影海外传播的一条有效途径。

二、在境外积极举办中外电影交流活动

在海外举办中国电影节(展),通过电影节(展)的形式实现跨域电影交流,为提升中国电影海外"可见度"提供更多可能,并促进与国际电影组织的交流合作,日益成为中国电影海外传播的一条重要拓展路径。"国家广电总局电影局充分利用在国外举办的中国文化年、与各国建交重要年份等机会,配合外交部、文化部等部门先后在土耳其、印度尼西亚、以色列、白俄罗斯、日本举办中国电影展映活动。目前已与一些国家相关机构建立了长效交流机制"②。包括中美电影节、中澳电影节、中英电影节、巴黎中国电影节、俄罗斯中国电影节、匈牙利中国电影周、爱丁堡中国电影日等。

在中国导演凭借国际电影节进军海外市场以前,国际电影交流展已经更早地为中国电影"被发现"和"走出去"提供契机。

1980 年 10 月,英国电影资料馆等单位在伦敦举办"中国电影 45 年"回顾展;1982 年,意大利国家电影资料馆等单位在意大利举办"中国电影回顾展",在这次电影展上,"我国影片《马路天使》被交口齐赞为早于意大利新现实主义电影十年出现的新现实主义影片,意大利著名影评家卡西拉奇说:'意大利引以为豪的新现实主义,还是在中国的上海诞生的。那么,为什么

① 刘汉文,陆佳佳. 电影节:意义、现状与创新对策[J]. 当代电影,2016(5):20.
② 丁亚平,储双月,董茜. 论 2012 年中国电影的国际传播与海外市场竞争策略[J]. 上海大学学报(社会科学版),2013(4):20.

呢? 我以为是值得研究的一个问题'"①。这次展映了从 1927 年拍摄的《一串珍珠》到 1981 年拍摄的《喜盈门》共计 135 部影片。"回顾影展期间,以中国电影家协会副主席陈荒煤为团长的中国电影代表团一行十人应邀访问了意大利。这次中国电影回顾展,映出影片数量之多,规模之大,超过了过去任何一次在国外举办的中国电影周或电影展览"②。参加此次回顾展的不仅有前来学习的各路电影评论家、史学家及理论家,还有电影制作者,更有包括华侨在内的普通观众,专家学者们纷纷惊叹于中国早期电影的制作水平,而"由于有同声翻译(如果无声片,就对字幕进行解说),观众看到精彩之处时哄堂大笑,有时全场活跃,剧场效果很好"③。在都灵 12 天的回顾展中,有八万多观众看到了中国电影,因为展映影片数量多,而仅有三家影院展映,所以每天排场密集,多时达七场一天,最晚的一场甚至排在凌晨以后,而即便如此,观众观影依旧十分踊跃,接连出现影厅爆满的场面,甚至过道都站着观众。而后又有谢晋导演应邀赴美参加其个人影片回顾展,这次回顾展是美国第一次为中国大陆导演举办的个人影展,谢晋当时在美国的个人影展影响力虽然比不上意大利的"中国电影回顾展",但依旧引起来自美国电影市场、电影专家学者及观众的一定关注。"这些影展和交流活动在当时西方的学术界还是引发了不小的轰动,不仅开拓了中国电影在西方的能见度,也让很多西方的学者有机会看到一些中国早期的电影,并激发了他们进一步了解、研究中国电影的兴趣"④。

此外,在我国与其他国家建交纪念日时,中国驻外领馆、国家新闻出版广电总局等联合在海外国家、地区举办的中国电影节展也是重要的文化交流项目,由此形成了"电影外交"。2016 年 10 月 20 日,为庆祝中国与苏里南建交 40 周年,于苏里南首都帕拉马里博 TBL 影院举行了"中国电影节"开幕式。中国电影节作为两国文化交流活动的一项重要安排,长达 1 个月,陆续展映了《夜莺》《百鸟朝凤》《推拿》《匆匆那年》《重返 20 岁》等 12 部中国影片。"为苏里南人民更全面、更深入了解中国打开一扇窗口,为丰富中苏人文交流搭建有效平台,为促进中苏友好合作关系奠定更加坚实的民

① 封敏.《马路天使》与新现实主义:兼论三十年代左翼现实主义[J]. 当代电影,1989(5):95.

② 马石骏. 意大利都灵中国电影回顾展随笔[J]. 电影,1982(7):22.

③ 马石骏. 意大利都灵中国电影回顾展随笔[J]. 电影,1982(7):23.

④ 吴鑫丰. 国际节展与中国电影的海外传播研究[D]. 杭州:浙江大学,2013.

意基础"①。中俄互办电影节已有十多个年头,各自都已经有上百部电影作品推介给对方国家观众。2019 年 6 月 6 日至 14 日,俄罗斯中国电影节先后在圣彼得堡与莫斯科举办,恰逢新中国成立 70 周年及中俄建交 70 周年,中国外交部也将两国互办电影节项目列为双方建交 70 周年的重要人文交流项目之一。电影节展映的中国电影包括《流浪地球》《长城》《功夫瑜伽》《从你的全世界路过》和《非凡任务》。中俄双方不断加强电影合作,以电影文化促进文明对话交流。

三、利用本土国际电影节推介中国电影

我们历来重视中国电影在海外的获奖情况,积极"擒熊""冲奥",进一步有效加强本土国际电影节建设,充分利用本土国际电影节助推中国电影海外传播,这同样是中国电影海外传播在实践与研究方面需要关注的问题。"在好莱坞垄断全球电影市场的当下,电影节的重要性不言而喻。按照电影理论家大卫·鲍德威尔的说法,当代电影现存有两个重要的发行体系,一个是以好莱坞为主导的发行体系,另一个就是通过各大电影节进行影片发行的体系。电影节在为普罗大众提供嘉年华会的同时,也为塑造所在国的国际文化形象发挥举足轻重的作用。"②

本节将以目前中国用"国际"命名的三个有代表性的电影节,即上海国际电影节、北京国际电影节和丝绸之路国际电影节为例,探讨本土国际电影节应该如何发挥"桥头堡"功能,为中国电影海外传播开拓新的广阔空间。

(一)上海国际电影节

20 世纪 80 年代中期,上海的老一辈电影艺术家张俊祥、徐桑楚、谢晋、白杨、秦怡和吴贻弓等就纷纷倡议在中国举办国际电影节。1992 年,上海市人民政府向国务院提出申请举办上海国际电影节,同年 6 月 4 日得到复函同意,后经一年多筹备,于 1993 年 10 月举办第一届上海国际电影节。第一届

① 外交部. 庆祝中国苏里南建交 40 周年"中国电影节"开幕[EB/OL]. http://aalco-beijing.mfa.gov.cn/web/zwbd_673032/gzhd_673042/t1407920.shtml, 2016 - 10 - 22.
② 陈犀禾. 回顾与展望:国际化语境下的上海电影节[J]. 艺术评论,2007(9):26.

上海国际电影节为期一周,主会场设在上海影城,大光明影城等其他八家电影院为分会场。来自全球的1 100多名来宾出席,评委会主席由中国大陆导演谢晋担任,另外中国香港导演徐克、美国导演奥利弗·斯通、澳大利亚导演保罗·考克斯、日本导演大岛渚、巴西导演郝克托·巴本科、俄罗斯导演卡伦·沙赫纳扎罗夫等担任国际评委会委员。20部参赛电影角逐四尊金爵奖和一项评委会特别奖。最终,由中国台湾中影公司出品、王童导演的《无言的山丘》获最佳影片。20余万观众观摩了来自30多个国家、地区的167部参赛或参展电影及评委个人电影回顾展。国际影片交易市场共计有海内外16家制片商设立展示台,200余名中外记者对这一盛事进行采访报道,第一届上海国际电影节获得成功,而后经国际制片人协会对上海国际电影节各项标准进行严密考察论证,于1994年得到国际电影制片人协会承认,上海国际电影节跻身国际A类电影节。当时上海国际电影节定为每逢单年举办一届,而进入21世纪后改为一年一届。虽然年轻,但是上海国际电影节被誉为"全球成长最快的国际电影节"。

表 4 - 1　2019 年上海国际电影节"金爵奖"获奖影片

奖　项	获　奖　影　片	国　家
最佳影片奖	雷萨·米尔卡里米《梦之城堡》	伊朗
评委会大奖	迪托·钦察泽《呼吸之间》	格鲁吉亚/俄罗斯/瑞典
最佳编剧奖	亚历山大·龙金、帕维尔·龙金《兄弟会》	俄罗斯
最佳导演奖	雷萨·米尔卡里米《梦之城堡》	伊朗
最佳男演员奖	常枫《拂乡心》 哈迈德·萨贝里·贝达德《梦之城堡》	中国 伊朗
最佳女演员奖	莎乐美·戴谬莉亚《呼吸之间》	格鲁吉亚/俄罗斯/瑞典
最佳摄影奖	杰克·波洛克(包轩鸣)《春潮》	中国
艺术贡献奖	比朱·达摩达兰《木生日光下》	印度
最佳纪录片奖	克里斯特·布赖德、奥德里乌·斯通尼斯《时间之桥》	拉脱维亚/立陶宛/爱沙尼亚

奖　项	获　奖　影　片	国　家
最佳动画片奖	汤浅政明《若能与你共乘海浪之上》	日本
最佳真人短片奖	韩京志《无处安放》	中国
最佳动画短片奖	卡洛斯·贝纳《恐怖摩天轮》	西班牙

资料来源：上海国际电影节官方网站

2018 年,第 21 届上海国际电影节发起了"一带一路"电影节联盟(该联盟由最初的"一带一路"沿线的 31 个电影节机构成立,在 2019 年进一步扩容至 38 个电影节机构),电影节联盟机构之间相互推介电影到对方国家展映。比如本次展映的匈牙利电影《创世纪》便由匈牙利电影节推荐到上海国际电影节。"一带一路"电影节联盟的成立,将有益打造更为通畅的电影文化交流线,积极搭建电影走出去的文化桥梁,通过互办电影节、互放电影增进观众对各国民族文化、社会民俗的了解。

2019 年第 22 届上海国际电影节吸引了 112 个国家和地区的 3 964 部影片报名参赛,值得一提的是,在本届 500 部展映电影中,有六成是首映新片,同比增长明显。同时,15 部剧情片、5 部纪录片和 5 部动画片参与金爵奖角逐,参赛影片质量更高。评委阵容更强大,其中,主竞赛单元评委由土耳其"国宝级导演"努里·比格·锡兰出任。从 2019 年主竞赛单元"金爵奖"获奖影片可以看出,参赛地区分布比较广泛(见表 4－1)。此外,在类型与题材方面,较之以往也更加多元。

时值新中国成立 70 周年,金爵电影论坛开幕论坛定题"光影七十年,共筑强国梦"。此外,围绕产业发展、影视创作、人才培养的话题,金爵电影论坛设立"电影行业如何构建有效的工业化指标体系""电影·科技·未来—科幻电影的想象空间""'一带一路'电影文化圆桌论坛:我们需要什么样的电影节?""复兴之路:主流电影的传承与创新""电影教育创新论坛:如何培养全球影视创新人才"等主题论坛。

历经近 30 年发展,上海国际电影节定位与特色逐渐明晰,不断深化内涵、延伸外延,在助推华语电影、扶持新人等方面均有探索尝试。当然,对于上海国际电影节的主办方来说,每年如此盛会的举办在人力、物力,尤其

是财力上都负担沉重。但是上海国际电影节的意义重大：从文化方面来看，上海国际电影节让更多不同国家的不同影片进入中国，风格迥异而类型多样，使得观众不再拘泥于每年定额引进的分账大片，为观众提供了美国电影以外的另一种观影选择，同时上海国际电影节通过评比，尤其是主竞赛单元评比，并辅以市场活动与项目创投等，这都有助于推动中国电影走向国际；从产业经济方面来看，电影节本身可以成为一项盈利的产业，除了电影节展映等带来的票房收益以外，与电影节相关的广告、转播等皆可"变现"，另外，如同戛纳国际电影节对于戛纳、柏林国际电影节对于柏林等，一个好的国际电影节可以被打造成其举办城市的烫金名片，进而带动当地第三产业发展。

从 2017 年上海"文创 50 条"明确将上海建设成为全球影视创制中心的目标后，上海这座光影之都的影视发展脉络变得越来越清晰。在这一目标的指引下，近些年上海电影无论是市场还是作品均交出一份漂亮的成绩单，也进一步增强了把上海建设成为全球影视创制中心的信心。"文创 50 条"第 33 条明确提出，要巩固和提升上海国际电影电视节等文化创意重大节展活动在国际同类活动中的领先地位。上海国际电影节的国际影响力建设不仅将为进一步打响"上海文化"品牌迈出坚实一步，同时也将极大助推中国电影海外传播的发展。

（二）北京国际电影节

北京国际电影节前身系创办于 2011 年的北京国际电影季，是在国家电影局指导下，由北京市人民政府和中央广播电视总台共同主办的电影主题交流活动。2012 年更名为"北京国际电影节"，明确每年举办一届并设立评奖单元，2013 年主竞赛单元"天坛奖"正式设立。北京国际电影节秉承"共享资源、共赢未来"的宗旨，倡导"天人合一、美美与共"的核心价值理念，严格遵循国际 A 类电影节模式运行。

第九届北京国际电影节于 2019 年 4 月 13 日至 20 日在北京举办，本届电影节以"家·国"为主题，主竞赛单元"天坛奖"吸引了来自 85 个国家和地区的 775 部影片报名参选，类型丰富，风格多元。经过初选、复选之后，共有 20 个国家和地区的 15 部影片脱颖而出（最终获奖名单见表 4-2）。评委会主席由美国著名导演罗伯·明可夫担任，中国导演曹保平、中国香港演员

刘嘉玲、俄罗斯导演谢尔盖·德瓦茨沃伊、智利导演西尔维奥·盖约齐、伊朗导演马基德·马基迪和英国导演西蒙·韦斯特担任评委。

表 4 - 2　2019 年第九届北京国际电影节获奖名单

奖　　　项	获　　　奖	国家、地区
最佳影片奖	《幸运儿彼尔》	丹麦
最佳编剧奖	《第十一回》	中国
最佳导演奖	《日暮》	匈牙利/法国
最佳男主角奖	《侍者》阿里斯·瑟夫塔利斯	希腊
最佳女主角奖	《德黑兰：爱之城》弗鲁格·凯哲贝格里	英国/伊朗/荷兰
最佳男配角奖	《战火球星》约翰·亨肖	德国/英国
最佳女配角奖	《第十一回》窦靖童	中国
最佳摄影奖	《恐惧》	印度
最佳音乐奖	《侍者》	希腊
最佳视觉效果奖	《流浪地球》	中国

资料来源：北京国际电影节官方网站

　　北京国际电影节自创建以来，创投项目数量逐年增长，在泛华语地区影响力日益凸显。2019 年第九届的项目数量达到 735 个，创下新高（见图 4 - 1）。

　　北京国际电影节北京市场项目创投不断挖掘与扶持具备良好市场潜力的华语类型电影，并努力打造具有国际视野的专业化创投平台。北京国际电影节虽然极为年轻，但因位居政治文化中心北京，加上北京汇聚了中国当下最优质的各项电影资源，起步高端，资源优越，所受期待亦高，形成了独具特色的"大师（master）""大众（mass）""大市场（market）"的"3M"定位风格。天时地利人和，经过多年的发展，其国际化水准、品牌影响力得到大步跨越式提升，取得瞩目成绩，已成为中外电影交流的优质平台，推动了中国电影的海外传播。

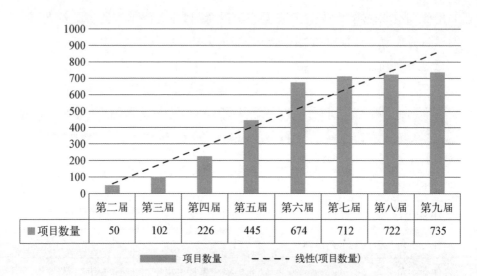

	第二届	第三届	第四届	第五届	第六届	第七届	第八届	第九届
■ 项目数量	50	102	226	445	674	712	722	735

■ 项目数量　－－－－ 线性(项目数量)

图 4‑1　北京国际电影节创投项目数量增长情况

资料来源：艺恩数据

（三）丝绸之路国际电影节

习近平主席于 2013 年 9 月和 10 月出访中亚、东南亚国家期间，先后提出共建"丝绸之路经济带"和"21 世纪海上丝绸之路"（两者合称"一带一路"倡议），得到国际社会高度关注。2014 年 3 月，"丝绸之路影视桥"工程启动，该工程旨在推出一批"一带一路"题材的电影、电视剧和纪录片。"'丝绸之路影视桥'将逐步形成中国与丝路国家广播影视政策交流沟通、节目贸易互通、人员往来流通的区域广播影视合作大格局"[①]。2015 年 3 月，国家发展和改革委员会、外交部、商务部联合发布了《推动共建丝绸之路经济带和 21 世纪海上丝绸之路的愿景与行动》，本着恪守联合国宪章的宗旨和原则、坚持开放合作、坚持和谐包容、坚持市场运作、坚持互利共赢原则，明确合作重点："沿线国家间互办文化年、艺术节、电影节、电视周和图书展等活动，合作开展广播影视剧精品创作及翻译，联合申请世界文化遗产，共同开展世界遗产的联合保护工作。深化沿线国家间人才交流合作。"以及"支持沿线国家地方、民间挖掘'一带一路'历史文化遗产，联合举办专项投资、贸易、

① 苏锐. 搭建中外文化交流桥梁[N]. 中国文化报，2013 - 1 - 8(004).

文化交流活动,办好丝绸之路(敦煌)国际文化博览会、丝绸之路国际电影节和图书展"①。"传统全球化由海而起,由海而生。沿海地区、海洋国家先发展起来,陆上国家、内地则较落后,形成巨大的贫富差距。传统全球化由欧洲开辟,由美国发扬光大,形成国际秩序的'西方中心论',导致东方从属于西方、农村从属于城市、陆地从属于海洋等一系列负面效应。如今,'一带一路'正在推动全球再平衡。"②由此,电影被正式纳入"一带一路"规划中,这无疑为中国电影海外传播提供新语境与新机遇。

为了促进"一带一路"沿线国家文化之间更好地相互交融,实现"一带一路"战略构想,国家新闻出版广电总局和陕西省人民政府、福建省人民政府联合举办以陆、海丝绸之路沿线国家为主体的"丝绸之路国际电影节",致力于搭建电影交流交易国际平台,促进丝路沿线各国文化交流与合作,提高中国电影的国际影响力。同时作为"丝绸之路影视桥工程"的重点项目,丝绸之路国际电影节将每年举办一次,由陕西、福建两省轮流主办。

20世纪,经过电影评论家、美学家钟惦棐先生点拨,西安电影制片厂在吴天明导演领导下,高举"西部电影"大旗,诸如《老井》《变脸》《野山》《野妈妈》和《红高粱》等一批优秀中国电影问世,并在国际获得荣誉。吴天明、张艺谋、陈凯歌、顾长卫、巩俐等中国电影的代表性人物从这里走向国际,钟惦棐先生还断言:"中国电影的太阳有可能从西部升起!"西安电影制片厂对中国电影"走出去"的贡献卓著。福州不同于西安,以商贸港口城市著称,早在东汉时就与海外有贸易往来,是中国古代"海上丝绸之路"的重要门户。选择西安和福州作为丝绸之路国际电影节的举办地,自有文化传承、国际交流的意味在。

2014年10月,首届丝绸之路国际电影节在西安举办,为期5天,主要活动包括开闭幕式、影片展映、电影论坛、电影交易市场、电影主题音乐会等。根据大众评审的结果,当年选出147部展映影片,其中,汉语片73部,外语片74部,涵盖25个国家、18个语种。评出《百鸟朝凤》《画皮2》等20个故事片奖、《考鼓记》等5个纪录片奖、《铁轨冬日》等5个国际短片奖。2015年

① 中华人民共和国商务部. 国家发展改革委、外交部、商务部联合发布《推动共建丝绸之路经济带和21世纪海上丝绸之路的愿景与行动》[EB/OL]. http://www.mofcom.gov.cn/article/resume/n/201504/20150400929655.shtml, 2015 - 4 - 1.
② 王义桅. "一带一路"的中国担当[J]. 前线,2015(7): 27.

9月22至26日,第2届丝绸之路国际电影节在福州举办,活动包括开闭幕式、电影展映、电影论坛、电影版权交易、明星见面会和电影惠民专场等,此外值得注意的是,第2届丝绸之路国际电影节引入电影主竞赛单元,这是丝绸之路国际电影节首次举办电影奖项评选。而且2015年丝绸之路国际电影节与北京放映合作,承办"北京放映·丝绸再起航"电影推介活动,并邀请来自美国、日本、法国、德国等国家的购片商、发行商、选片人等集中观看了《归来》《捉妖记》等中国电影,并就购片、合作等事宜洽谈。2016年第3届丝绸之路国际电影节与威尼斯国际电影节签署两个电影节的战略合作协议,可谓亮点,在此之后双方将在相互宣传、项目合作、人员互访、影片推广等领域加强合作交流,这是丝绸之路国际电影节走向国际化迈出的重要步伐。

2018年,第5届丝绸之路电影节又回到西安,恰逢西部电影集团成立60周年。著名电影理论家钟惦棐曾提"西部电影"概念,并称"太阳有可能从西部升起",西部电影集团在助推中国电影海外传播道路上功不可没。在第5届丝绸之路电影节开幕式上,带有浓重"西影色彩"的《人生》《老井》《红高粱》等蜚声海内外的经典国产影片被剪辑成MV视频,以"致敬经典"之名拉开电影节大幕。此次电影节共设14个展映单元,如"与往事干杯——纪念改革开放四十周年特展""致敬影人""西部电影""东南亚力量"等。

丝绸之路国际电影节刚刚设立,经验不足,尚有很多待发展之处,然而作为一个旨在贯彻落实"一带一路"倡议,以"丝绸之路影视桥工程"建设为契机的国际电影交流平台,在促进"一带一路"沿线国家文化交流合作、提升中国电影在"一带一路"所跨亚欧非地区的国际影响力等方面存在较大潜力。在"'一带一路'建设中,电影不可或缺,电影艺术应当率先承担起历史使命,以电影为纽带传承丝路精神,促进不同文明之间的共同发展,提升中国文化的国际影响力,让命运共同体意识在沿线国家落地生根。"①丝绸之路国际电影节有望成为中国电影海外传播新的有效路径,也为中国电影继续开发共享文化圈中的亚太市场提供崭新机遇。

第二节　商业推广模式

21世纪以来,经济全球化背景下,中国电影市场的迅猛增长对世界电影

① 侯光明."一带一路"与中国电影战略新思考[J].电影艺术,2016(1):73.

市场格局产生重要影响,中国作为世界高票房产地,吸引了各国家(地区)投资者的注意力。而中国电影海外传播的商业推广模式得以拓展,一方面是借助以美国韦恩斯坦、米拉麦克斯等为代表的海外销售代理商;另一方面依靠以中国电影海外推广公司、中国电影集团为代表的国有集团以及以华谊兄弟、新画面公司等为代表的民营电影企业;再者,借助资本合作,通过电影合拍、海外院线收购等形式推动中国电影实现海外传播;还有,值得关注的就是 2010 年底成立的北美华狮电影发行公司,该公司系中国第一家在海外专门从事中国电影海外发行的公司,专门致力于在北美地区推广优秀华语电影。

一、借助海外销售代理商

中国电影传统的海外销售一般是通过海外的销售代理商,由它们负责电影的全球营销与海外发行。海外代理一般有两种形式:一种是销售代理商的主体业务是电影制作与发行,同时兼营海外电影的代理业务。此类代表如美国的韦恩斯坦国际影业公司(Weinstein Company)、米拉麦克斯影业公司(Miramax Films)、索尼公司(Sony)、电影协会公司(Cinema Guild)等。诸如《卧虎藏龙》《英雄》《美人鱼》《一代宗师》《二十四城记》等中国电影均依托此类销售渠道进入北美市场。另外一种就是影业公司的主营业务为海外代理,同时兼顾制片业务,此类代表如美国灰狗扬声公司(Well Go USA Entertainment)及极光影业(Arclight Films),这种海外代理公司的销售渠道更为专业化。

美国灰狗扬声公司作为一家美国本土电影发行公司,专注于亚洲电影的北美发行,《哪吒》《影》《刺客聂隐娘》《超时空同居》《我不是潘金莲》《功夫瑜伽》等中国电影都是由该公司发行。从该公司目前所发行电影票房历史前 50 名看来[1],中国、韩国电影占据绝对比例,其中中国电影(包括香港电影、台湾电影)就占据 26 席,高达 52％(见图 4 - 2)。

再以极光影业为例,该公司于 2002 年成立,是开展国际电影发行销售业务历史最久的公司之一。其主要业务不仅涵盖电影的全球发行以及营销,

[1] 数据来源:Box Office Mojo. 截至 2019 年 10 月 7 日。https://www.boxofficemojo.com/studio/chart/?view2＝allmovies&view＝company&studio＝wellgo.htm.

	中国电影	韩国电影	越南电影	美国电影	美国-加拿大合拍电影
■ 数量	26	21	1	1	1

图 4 - 2　美国灰狗扬声公司(Well Go USA Entertainment)所发行电影票房 TOP50

亦包括参与国际电影项目的策划、融资与制作等工作。作为华纳兄弟、环球影业、米高梅电影公司(MGM)等的全亚洲总代理公司,极光影业是全球电影代理商中运作华语电影最成功、收益最高的公司,拥有超强的华语电影库。此外,极光影业旗下拥有"极光"(Arclight)①"异光"(Darclight)②"韩光"(Joylight)③与"东方之光"(Easternlight)四个品牌,其中下属的"东方之光"则主要参与中国电影的海外营销与发行。

这类海外电影发行公司对本土文化、观众及市场有深入把握,且有外国电影发行经验,拥有比较成熟的发行与营销模式,善于挖掘可以吸引本地观众的中国元素,并结合本土文化及潮流,因地制宜地组织素材并制作电影宣传材料,迎合本土观众偏好,吸引其观影,从而有助于中国电影更平稳、更有效地走向海外市场。如由索尼经典电影发行公司所发行的李安导演的《卧虎藏龙》、周星驰主演的《功夫》及张艺谋导演的《十面埋伏》都在北美获得不错的票房成绩,《卧虎藏龙》至今保持着外语片在北美票房的冠军地位。凭借 5 371 万美元票房排名外语片北美票房第三名的张艺谋导演的《英雄》则

① 主营高成本的美式商业独立片,旗下代理过很多脍炙人口的商业大片,如尼古拉斯凯奇的《战争之王》、奥斯卡最佳影片《撞车》,金球奖提名影片《鲍比》等。
② 主要负责恐怖惊悚、悬疑等类型影片的国际发行业务,曾运作过国际上脍炙人口的恐怖系列影片《狼溪》《墓地邂逅》等项目的国际发行。
③ 是由与韩国著名电影制作发行公司 Joy N Contents 合资,致力于韩国电影的全球销售,每年有约 10 部新片。

由米拉麦克斯电影公司负责发行。

　　《卧虎藏龙》至今仍居于外语片在北美票房冠军的位置。该片极具中国文化风格，情感表达含蓄，索尼经典营销团队最初亦无从下手，而后制定了一系列的整合营销计划，通过网络、观众座谈及赞助电影节目等系列活动，提高电影在北美的影响。电影一方面使用中文对白，另外配上英文字幕，如此一来，既保证了电影原汁原味的"中国风"，又提升了电影对异域文化观众的吸引力。再者，依靠影评人好评、电影节效应等，电影的话题热度持续发酵。而后纽约的电影活动营销专家西格尔亦加入电影营销队伍，对《卧虎藏龙》予以"功夫版《泰坦尼克号》"的定位，并在多地举办电影试映会，并邀请当地名人助阵，为电影造势。

　　明星是吸引观众走进影院的重要因素，目前国内明星众多，然而拥有国际知名度的则十分稀缺，更毋谈海外票房号召力。《英雄》与《霍元甲》两部电影虽然由不同导演执导，经由不同海外电影发行公司发行，但都是内地、香港或台湾一线大腕参演的电影，在北美宣传时，演员阵容方面却主打李连杰的旗号（见图4-3、图4-4）。以《英雄》在北美宣传的电影海报为例，多位主演中选取李连杰、张曼玉、章子怡、梁朝伟与甄子丹登上海报，李连杰为国际功夫明星，早年便开始闯荡好莱坞，被北美观众所熟悉，毋庸置疑居于中间

图4-3　《英雄》北美宣传海报　　　　图4-4　《霍元甲》北美宣传海报

位置,张曼玉拥有多个国际电影节影后的身份,亦具备一定熟悉度与吸引力,而当时资历尚且不比其他几位主演的章子怡,虽初出茅庐,但凭借在北美大热的《卧虎藏龙》中的表现,亦不被小觑,由此张曼玉与章子怡分列李连杰左右两侧。《霍元甲》的海报则被李连杰一人占据。另外,两部电影在北美宣传时的英文名也十分凸显李连杰的地位,《英雄》在"Hero"(英雄)之前加了李连杰英文名"Jet Li"为前缀,《霍元甲》则直接隐去电影本身主人公"霍元甲"的名字,索性改为"Jet Li's Fearless"(无畏的李连杰)。

二、依托国内国有或民营电影企业

成立于 2004 年的中国电影海外推广公司,致力于组织中国电影参加国际电影节和电影市场活动,并协助国家电影主管部门办理在各个国家(地区)的中国电影节、电影周等电影交流活动,服务中国内地电影制作机构,为中国的电影制片机构提供海外发行信息,搭建中国电影海外发行的网络,推动中国电影海外销售。该路径有"半官方"色彩,"旨在传播电影的同时传播中国文化。因此,其传播策略主要是用于挖掘和培养中国电影在国外的潜在受众。"[①]

另外,"在商业化及市场化浪潮的驱使下,国内大中型电影企业,尤其是民营企业,也开始重视海外市场的开发。以华谊兄弟、保利博纳、银都机构等为代表的民营电影企业有志于把中国电影传播到世界各个角落,是中国电影海外传播的真正市场主体。"[②]2008 年,华谊兄弟在中国香港成立专门从事海外发行的全资子公司"华谊国际发行(香港)公司",在中国港台地区以及东南亚为主的亚太区域拓展电影市场版图。由华谊兄弟出品的电影《大腕》也是中国第一部实现全球票房的影片,虽然最终未能实现期望的海外票房的既定目标,然而与哥伦比亚电影等公司的合作方式为华谊兄弟带来巨大利益,自此一条将中国电影推向全球的道路展现在华谊兄弟面前。2011年,华谊兄弟参股北美华狮电影发行公司,并且积极与美国福克斯、华纳等

① 中国文化国际传播研究院课题组. 银皮书:2011 年中国电影国际传播研究年度报告[M]. 北京:北京师范大学出版社,2012:58.
② 黄会林,杨远婴. 银皮书:2013 中国电影国际传播年度报告[M]. 北京:北京师范大学出版社,2014:106.

联合进行电影项目研发,除了推动更多中国电影走向海外,同时注重与好莱坞的深度合作。2008 年,保利博纳集团成立由施南生、陈永雄执掌的海外电影发行公司,该公司在戛纳国际电影节等电影节展中与多个国家(地区)达成海外销售协议。此外,保利博纳也重视投资好莱坞主流商业大片制作,并争取电影的同比例全球电影分账,已经投资过《火星救援》《好莱坞往事》等多部卖座影片。

三、资本合作,借船出海

在全球化背景下,中国电影海外传播亦得益于跨国资本合作。一方面一批有实力的电影机构主动出击,收购海外院线、电影公司;另一方面随着中外电影合作交流的不断深入,尤其是电影合作政策和院线改革的开放与推进,中外合拍影片"借船出海",逐渐成为中国电影"走出去"的一条捷径。

收购海外院线、影视企业,成为当下中国电影海外传播的一种资本运作模式。2012 年万达集团收购美国第二大院线 AMC,此举不仅展示了中国企业的实力,为中国企业海外并购指出方向,更为中国电影海外传播增强信心,拓宽中国电影海外传播路径。AMC 已试水发行《泰囧》《狄仁杰之神都龙王》等国产影片,并有计划每年在美国上映 3～5 部中国电影。而目前,AMC 已经保持中国电影的持续放映,为中国电影提供放映时间与空间。2016 年 1 月,万达集团并购美国传奇影业公司,这也是迄今中国企业在海外的最大一桩文化并购,这有利于中国电影海外话语权与竞争力的提升。此外,保利博纳影业获得默克多旗下新闻集团战略投资,成为我国第一家吸纳海外产业资本的民营电影公司。上海东方传媒等三家企业与美国梦工厂动画公司合资组建东方梦工厂。这一系列举动都有益于促进中外电影市场的良性互动,为中国电影海外传播搭建桥梁、提供机会。

中国电影企业挺进国际市场的步伐越来越快,外国电影企业想进入中国市场的愿望也越来越强烈,而中外合拍则是一个中国电影"走出去"与外国电影"走进来"的重要的、便捷的路径。"中国电影的全球化进程将迎来一个跨越性发展的关键历史时期。中外合拍片的发展对此具有预示性,即跨越中国电影走出去的单向诉求,进入到一个与世界主流电影市场和世界主流电影受众的价值观相融合的阶段。这个融合不是趋同一致,而是具有独立特

性的大融合、大促进。中外合拍片具有自身独特的发展规律和电影美学,能够爆发出较强的文化整合力量。作为文化商品进入全球市场,电影需要考虑全球主流观众的文化需要。为全球观众拍片是中外合拍片的方向。"①

　　根据中国电影合作制片公司统计,2016 年获准立项的合拍、协拍故事影片 93 部(见表 4-3)。

表 4-3　2006 年获准立项合拍、协拍故事片数量国家/地区分布

国家/地区	数　量	国家/地区	数　量
美国	10	澳大利亚	1
英国	4	新加坡	1
法国	2	印度	1
韩国	3	英属	2
俄罗斯	1	意大利	1
新西兰	1	中国香港地区	54
马来西亚	1	中国澳门地区	1
德国	1	中国台湾地区	8
加拿大	1		

资料来源:中国电影合作制片公司

　　中外合拍片作为中国电影海外传播在资本合作方面的一种重要模式,不仅可以使中国电影获得外资投入,更为重要的是可以获得合拍的国外制片方在其本土进行营销推广、市场宣发的支持,日益成为中国电影"走出去"的一条捷径。

　　除了考虑到市场落地因素以外,再往源头追溯,合拍片自拍摄初便带有"文化混合"的基因,其创作理念方面文化互渗,不同国家合拍方都努力尝试将其自身元素拼凑进电影,这将提升不同文化背景的观众对电影理解、接受与欣赏的可能性。从近年销售到海外的中国电影来看,合拍片占据多数,从

① 王凡. 中外合拍片与中国电影全球化战略[J]. 当代电影,2012(1):16.

现在可以掌握的详细数据来说,以 2013 年为例,海外销售的 45 部中国电影中有 33 部为合拍片,而这 33 部合拍片海外销售总收入约 13.1 亿元,占据 2013 年中国电影海外销售总额的 93%。诚然,合拍片具备很多本土电影所不能比拟的优势,然而影片是否真的可以"合拍",尚属于有待解决的问题。目前在中外合拍电影中,中外合拍的主流是与外国资本合作,在投拍决策、故事框架等方面欠缺充足的主动权,而且合拍片起初就要"讨好"两边观众、文化及市场,最后可能导致两边都"不讨好"的尴尬结果,因此而赔本的合拍片亦不在少数。如何让合拍片取得文化与商业的双重"合拍"是需要继续考虑、实践与研究的重要课题。

四、北美华狮电影发行公司"海推"实践

"中国国内虽然有'华谊'等公司以及贾樟柯等影人已有海外国际销售代理商,但绝大部分电影企业还未能与这种当下全球流行的国际销售代理制度接轨,更没有固定的海外的国际销售代理商。因此,中国电影企业在这方面要努力和世界接轨,培育自己的国际销售代理商,这当是中国电影成功实现海外商业推广的有效途径之一。"[①]而成立于 2010 年 10 月的北美华狮电影发行公司则是对这一愿景的初步实现。

在该公司发展的近十几年时间里,其致力于为优秀的中国电影在北美地区的同步上映提供便利与途径,实现电影在国内外院线的同步上映,以及附属版权的发行。北美华狮电影发行公司总部设立于全球电影娱乐产业之都——美国南加州的洛杉矶,此外华狮在加拿大的多伦多、澳大利亚的悉尼及国内的北京等城市均设立了分部。

海外华人数量庞大,专家学者接受采访时亦表示中国电影想要实现海外传播,首要抓取的核心观众群依旧是华人观众群。华狮发行部首席运营官罗伯特·伦德伯格(Robert Lundberg)在接受作者采访时,被问及其公司所发行中国电影的目标观众/市场时,就明确表示"定位在以中文作为第一语言使用者及非中文语言使用者的西方艺术电影爱好观众"[②]。北美华狮电

① 赵卫防. 中国电影海外推广的路径与主体区域研究[J]. 当代电影,2016(1):14.
② 详见附录,笔者对北美华狮公司副总裁罗伯特·伦德伯格(Robert Lundberg)的采访内容。

影发行公司秉承"为北美的华人观众带来亲切的国产电影、为厌倦好莱坞大片的美国观众带来多样的文化选择、为中国电影在北美提供一片栖息之地、为中国电影在全球的发展提供传播途径"的信念,长期致力于将优秀的中国电影带往北美。作为中国唯一一家在美国的中国发行公司,北美华狮电影发行公司在北美的电影发行实践与经验值得我们关注与探究。

（一）北美华狮电影发行公司历年发行影片分析

自北美华狮电影发行公司于 2010 年末成立以来,公司已经发行了 92 部中国院线电影(见图 4-5)。

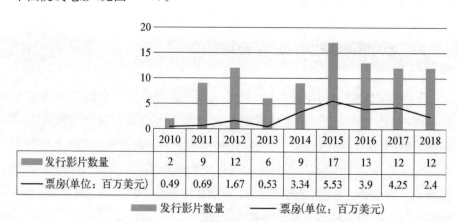

	2010	2011	2012	2013	2014	2015	2016	2017	2018
■发行影片数量	2	9	12	6	9	17	13	12	12
—票房(单位：百万美元)	0.49	0.69	1.67	0.53	3.34	5.53	3.9	4.25	2.4

■ 发行影片数量　　— 票房(单位：百万美元)

图 4-5　北美华狮电影发行公司历年发行影片数量及票房
资料来源：BOXOFFICEMOJO

根据北美华狮电影发行公司所发行电影,以下从类型、内容、明星及与国内院线电影表现对比等方面展开分析、讨论。

北美华狮电影发行公司负责具体运作的首席运营官罗伯特·伦德伯格(Robert Lundberg)在谈及每一部电影在北美的票房成绩时表示这要取决于发行院线数量、电影的类型及发行时机。根据从 Boxoffice Mojo 网站所统计的相关电影数据来看,自 2010 年至今[①],北美华狮电影公司发行的 92 部电影,按照类型划分主要有剧情片、喜剧片、动作片、惊悚片、恐怖片、战争片、纪录片等。

其中,剧情类、喜剧类和动作类电影占据公司发行电影绝对数量优势,高达 89.47%。根据北美华狮电影发行公司历年发行电影及票房情况来看,

―――――――――――
① 统计截至 2019 年 10 月 8 日。

内容偏向优质的电影日渐受到北美观众喜爱，其票房有逐渐攀升趋势。除了电影类型外，北美华狮电影发行公司在选片的时候也非常重视电影的故事设计是否聪明、有趣，是否能够打动观众。另外，拥有重量级（国际）明星参与演出的中国电影更容易在北美市场获得成功。

中国电影在北美的观众主要还是以年轻的华人为主，从北美华狮电影发行公司发行过的中国电影来看，除了《桃姐》《失孤》《黄金时代》和《唐山大地震》等少数片子以成年华人观众为主，其余电影的主要观众依旧是年轻华人。现代喜剧、爱情题材无疑与年轻华人观众的审美更加接近。这一方面在北美电影市场上已得到验证，如 2016 年 9 月 30 日在北美上映的《从你的全世界路过》在 50 家影院总共获得 74 多万美元票房，票房成绩是《桃姐》的 4 倍、《唐山大地震》的 12 倍。此外，《夏洛特烦恼》《前任 3：再见前任》《比悲伤更悲伤的故事》《有一个地方只有我们知道》《咱们结婚吧》《匆匆那年》和《北京爱情故事》等电影也有不错的卖座，在北美的票房成绩均超过 40 万美元。

明星一直是刺激观众主动掏钱买票进电影院的一个重要吸引力因素。《火锅英雄》《西游记之孙悟空三打白骨精》和《老炮儿》等电影的成功，除了故事设计以外，重要明星的参演亦是其在北美市场获得成功的原因。《火锅英雄》中的演员陈坤、白百合等在年轻人群体中拥有很高的人气与识别度。《西游记之孙悟空三打白骨精》更是有巩俐这位国际影星的加盟，另有郭富城、冯绍峰、陈慧琳等一线明星，可谓"星光闪耀"。而《老炮儿》的参演演员更具有"跨世代性"，从中生代的中国第五代电影导演代表人物冯小刚、硬汉演员张涵予及文艺女神许晴到一众新生代演员，不可不说是照顾到了不同年龄段的粉丝需求。

而与其他海外本土电影发行公司相比，作为专注于在北美地区推广中国电影的华狮公司，其在电影发行选择等方面均有自身特色。从 2010 年以来部分在北美发行的中国电影来看，虽然有一些外国电影发行公司也在做中国电影的发行，但是经华狮公司所发行的电影数量占据绝对优势，远远高于美国灰狗扬声公司、韦恩斯坦国际影业公司（Weinstein Company）、AMC影视公司（AMC Theatres）、方差影视（Variance Films）、索尼公司（Sony）等其他海外电影发行公司。

而除了数量方面的差别以外，北美华狮电影发行公司与其他外国电影

发行公司的选片标准、类型等方面亦有所不同。灰狗扬声公司是中国电影在北美发行量仅次于华狮公司的另外一家做中国电影发行的公司,华狮公司与灰狗扬声公司两家可谓负责了大部分的中国电影在北美的院线发行,比例高达80%。在此,以美国专门进行电影海外发行销售的灰狗扬声公司为例进行研究。

灰狗扬声公司是一家旨在提供优质内容的跨平台的美国电影发行公司,除了电影发行之外,还包括电影制作、版权等业务,目前该公司可谓是亚洲电影的"领导者",带领亚洲电影走进北美、拉美和欧洲市场。该公司目前保持每月发行3到5部电影。总部设在得克萨斯,并且在中国大陆及台湾地区等设有办事处。以该公司截至目前所发行电影排名前50的电影看来,中国电影占52%,可看出其对中国电影的青睐。然而经过梳理不难发现,美国灰狗扬声公司对中国电影的选择标准集中在动作类、武侠类商业大片,类型较为单一。相比之下,华狮所发行影片则涵盖青春片、爱情片、文艺片与综艺片等更多类型,选片时不仅考虑大片,亦顾及中小成本类型电影。这方面的差异自然是不同公司的目标发行对象不同而导致的。诸如灰狗扬声公司等外国公司,重在选取其认为有代表性的中国电影,发行布局欲辐射尽可能大范围的北美观众,尤其考虑到其本地观众。然而华狮目前引进的中国电影主要还是依靠华人区的影院放映,吸引华人观众走进院线欣赏电影,所以对于外国观众而言,背景、内容、故事等诸方面会产生很多理解障碍的中国电影(尤其是喜剧片)反而会受到华狮的青睐。

造成如此选片的差别原因,终究还是市场目标定位的差异。与华狮特别考虑华人观众不同,灰狗扬声公司对英语观众有更多的考虑,从而会倾向带有方便外国观众识别的"中国元素"的中国电影,如武打片、功夫片等。华狮目前可以做到与中国大陆电影同步上映,这也成为华狮的一大特色及市场竞争优势。

(二)北美华狮电影发行公司经营问题与经验

当下,作为中国电影在北美的主要发行商,华狮在市场开拓等方面面临诸多困难。华狮老总蒋燕鸣曾表示,在公司创立的前几年,"中国电影在北美可以用'消失匿迹'来形容,就算销售到了北美,也基本上不了院线,以卖DVD为主。但是近年网络发达,大家都选择在网上看电影,因此DVD销售

也不行了,所以买华语影片的人就更少了。"①

在北美,作为中国电影历来引以为豪的标志性片种——武侠片,当下已很难再获得很大关注度,如今想要复制当年张艺谋的《英雄》所创造的5 371万美元的票房成绩,已不敢想象,这其中的问题既是因为北美市场坚固,也与发行渠道依旧狭窄、中国电影缺乏国际发行意识、电影盗版与版权问题、难与中国大陆同步发行放映等有密切联系。现在中国电影在北美的发行主力就是北美华狮电影发行公司,其公司所发行中国电影数量占据每年中国电影在北美发行数量的60%左右,然而华狮公司所能发行的院线数量也是相当有限的,最低时也就只有1条,最高时约50条,这与福克斯探照灯公司的116条相距甚远,可见其在北美主流电影市场的影响力尚且虚弱。并且从票房成绩组成来看,与在中国国内收获的票房相比,基本上所有电影的海外票房占比几乎可以忽略不计。一方面面对国内市场的火热,另一方面面对北美市场的持续萎缩低迷,如此态势很可能会对中国电影海外发行的积极性有所打击。

另外,版权问题一直也是阻碍中国电影海外发行的因素之一,如蒋燕鸣曾谈及想发行《越来越好之村晚》,但是却没有电影中歌曲的海外播放版权,使得该片不具备出口条件。后来他看好《北京遇上西雅图》,然而电影中有五首歌也只是拥有亚洲版权,电影的进口遭遇困难。诸如此类问题,北美方面一般都会提前半年多就开始妥善准备,然而国内目前在这方面欠缺规划。

盗版电影的网络观看亦是阻碍电影出口与收获票房成绩的重要原因。华狮电影发行公司定位观众为华人,然而部分华人群体有观看盗版的习惯,而且当下盗版资源的出现速度很快,且获得盗版资源的渠道也比较方便。如曾在国内大热的《泰囧》在国内尚未上映的时候,国内制片方就找到华狮公司想在当年12月21日同步上映,然而后来国内制片方将电影的上映时间提前到了12月12日,当时恰逢华狮公司在北美放映冯小刚的《一九四二》,考虑到档期问题,华狮公司想将《泰囧》延迟到元旦上映。但是当时网上都已经出现了高清版的《泰囧》,由此,华狮最终放弃该电影在北美的上映计划。

① 电影网. 中国电影海外票房惨淡《泰囧》等均遭冷遇[EB/OL]. http://news.mtime.com/2013/02/19/1506977.html,2013-2-19.

　　当然，诚如罗伯特·伦德伯格所言，在北美发行中国电影是需要经验的，而经验又需要慢慢地积累。在公司经营实践的近9年时间里，华狮公司一直在积累经验，也一直在尝试突破。

　　如今电影市场的竞争日益激烈，国内外每周都有很多新电影上线，挤压着上周末才刚刚上线的电影。如何争夺观众的注意力就变得尤为重要。"观众从来都是不留情面的，一旦他们都有第一选择，那么其余的就都是'陪跑者'，而这个榜单每周都会发生变化。电影市场营销工作由此也是很痛苦的，这需要付出巨大艰辛在上映的那个周末就得吸引到观众。"[1]华狮同样重视电影的广告营销宣传，注重市场调研，以期准确锁定目标观众群。

　　采访中，当被问及如何在北美发行中国电影的时候，罗伯特·伦德伯格介绍，要"竭尽所能（Any way you can!）"，同时也要考虑到不同类型电影而有所差异。"每部电影都有着迥然不同的人物设计及故事线索（除非是续集系列），如此一来，对电影发行方来讲并没有一个所谓整齐划一的标准。"[2]然而考虑到上映时间、电影类型和演员的类型，发行方依旧可以通过很多方式去锁定这些喜欢某类型的电影观众。传统用来广告宣传的媒介有报纸、杂志、电视、广播和户外广告牌等，新的媒介有网页、社交网络（如微博、微信、Facebook和Twitter）等。华狮会充分利用所有的宣传元素和手段去根据不同的电影做尽可能多的宣发工作。以北美华狮电影发行公司于2015年发行的《老炮儿》为例，该片当年在北美获得140多万美元票房，居于华狮当年发行全部电影票房的首位。除去该片本身质量及明星吸引力等因素，全面、多样的宣传推广对电影票房的贡献亦不可忽视。《老炮儿》在北美上映时，除了有9块高速公路的广告牌这类硬广告形式以外，公司借助专门开设的"北美华狮电影"新浪微博账号实时发布电影的放映时间与购票渠道等信息，此外还举办了抽奖活动，由此抓住了主要观众群——华人年轻人尤其是留学生们的注意力，提升了电影的舆论热度，为电影营造了比较好的市场氛围。

　　在访谈中，"观众"是罗伯特·伦德伯格一直挂在口头上的关键词，他重视观众的反馈，认为市场与观众调研"是相当昂贵和花费时间的，但是却可以从中得知如何更好地接触到自己的观众群，并且通过宣传让观众知道他

[1]　Jason E. Squire. *The Movie Business Book*, Third Edition. Touchstone, 2004, 284.
[2]　详见附录，笔者对北美华狮公司副总裁罗伯特·伦德伯格的采访内容。

们将会享受在影院观看电影的时光(从而吸引他们走进影院)。"①因此,他们通常会雇佣专业公司进行专业的市场调研。

"电影批评的发展并非与电影同步,然而就在电影发展成一种成熟的艺术形式时,出现了这样的一门'辅助性'的艺术——影评艺术。电影批评一直以来就是电影学或电影艺术研究中重要的组成部分,它的意义就在于,与电影创作相互推动,促进影视艺术发展。"②罗伯特·伦德伯格亦强调影评及影评人意见的重要性。他认为"一个有影响力的影评人可以帮助一部没有收获其所应得到关注度的电影更好地被'看见'或得到相应的提升。"③而这种影响可能会直接影响票房,也或者会吸引更多的人通过其他渠道去主动接触这部电影。

(三)"中国电影·普天同映"计划

确保电影的及时发行一直是华狮公司面临和需要解决的一个重要问题。此问题之所以重要是因为一方面尽最大可能地与国内保持电影同步发行,可以确保国内的观众及时的与海外的亲友共同讨论有关电影的话题,使他们主动走入影院观影,或出于社交需要,或从情感角度出发;另一方面,争取同步发行也是与盗版资源"争分夺秒"。如此一来,保证电影的及时、同步发行已成为获得观众的一项重要举措。

2016年,由国家新闻出版广电总局策划指导,华人文化产业控股集团(CMC)和华狮公司共同搭建的"中国电影·普天同映"全球发行平台成立。在当年春节期间,在北美、欧洲、澳洲和亚洲的共9个国家的57座城市的89家主流院线,观众看到了与中国内地同步上映的《西游记2之孙悟空三打白骨精》,截至2016年3月1日,该片取得海外票房约计660万元,观影人次将近12万人。之后,每个月都至少有一部国产电影在这些城市的主流院线与国内同步上映。据悉,该平台的发行规模还将会继续扩展到全球的百余所城市。因此,处于这些地区的电影观众将会有机会与中国大陆观众一起,同步欣赏到更多的中国电影。此举措令人发出"国产电影的海外发行的转折点已经到来"④的感叹。

① 详见附录,笔者对北美华狮公司副总裁罗伯特·伦德伯格的采访内容。
② 高凯. 观当下中国电影批评之困境[N]. 文学报,2012-6-7(023).
③ 详见附录,笔者对北美华狮公司副总裁罗伯特·伦德伯格的采访内容。
④ 刘阳."普天同映",启动中国电影海外新征程[N]. 人民日报,2016-1-14(017).

华狮作为国内第一家在北美专注于中国电影海外发行的公司,其总裁蒋燕鸣曾表示,之前因为国产电影缺乏国际化发行基因,海外观众对国产电影的观影习惯尚未建立,导致国产电影海外发行困难,但即便如此,他始终看好国产电影的海外市场,根据华狮在海外市场拓展的实践经验,现在已经到了市场转折点。在《港囧》《老炮儿》《夏洛特烦恼》等电影的带动下,公司于2015年一改以往持续亏损的局面,实现盈利。当然,从华狮公司的整体来看,公司整体尚未走出亏损状态,然而年度的盈利也让其看到了中国电影海外发行的更多希望,这也是海外华人观影需求有待释放的一种喻示。

对于"中国电影·普天同映"计划,张宏森的评价是:"新的海外发行业务的启动,就像十几年前中国电影产业化改革之初一样,我们面对的基础虽然是薄弱的,但是我们对未来的发展充满信心,并且也正在累积和具备这样的实力。从全球同步上映中国电影到建设自己的全球发行体系,主要覆盖人群由华人群体逐步扩展到全球影迷,'普天同映'的最终目标,就是要运用资本的力量、市场的手段,进一步提升中国电影的国际影响力,增进全球华人的认同感,增强中华民族的凝聚力,显示中国文化的亲和力。这正是中国电影下一个十年应当肩负的责任。"[1]

第三节 网络推广模式

互联网作为一种新兴的工具,对整个电影产业链的改变有目共睹,从版权、投资到制作发行、市场营销、票务,再到衍生品开发及销售,互联网都参与其中,发挥重要作用。而互联网最大的特点就是"跨域",实现了对空间界限的突破。在全球化的今天,"从地理上讲,世界的界限已经打破了。不仅在文学、绘画、雕塑、音乐这些传统框架之外的艺术范围,就是这些框架之内的艺术范围也几乎是无边无际的。事态的发展不仅仅限于艺术市场的国际化,也不仅仅导致了跨国戏剧。更有甚者,文化自身的范围也大大地混淆了。"[2]文化在全球的旅行促使地域边界的模糊,而互联网在全球的普及对此过程更是推波助澜。"互联网+电影"为电影产业的改革带来新的

① 刘阳."普天同映",启动中国电影海外新征程[N]. 人民日报,2016-1-14(017).
② 丹尼尔·贝尔. 资本主义文化矛盾[M]. 赵一凡,蒲隆,任晓晋,译. 北京:生活·读书·新知三联书店,1989:149-150.

思考,也为中国电影的海外传播打开新思路,催生新的推广模式。

当然,上文提及的政府推广模式、商业推广模式当中自然不可缺少互联网因素,然而考虑到互联网对于整个电影产业链条的重要影响,值得认真总结,并考虑到互联网在中国电影海外播放平台与市场营销方面的全新重要开拓,在此展开单独讨论。

一、基于网络平台实现电影海外播放

当下观众对电影的接受早已不局限于影院播放或电视频道播放,越来越多的观众选择通过网络,借助各种网络平台、终端设备观看电影。诺曼·霍林(Norman Hollyn)教授在访谈时便多次提示"需要重视利用网络平台放映中国电影的可行性及便利性"。中国电影的海外传播不应再局限于传统的国际电影节展交流、院线放映,而需要充分利用互联网、新媒体而进一步拓宽中国电影的海外传播渠道,尤其是面对当下中国电影进入国外商业院线的机会及渠道依旧有限的现实,更应利用好国内外视频网站资源实现中国电影的海外播放。

首先,应当利用好国内视频网站资源,诸如优酷土豆、腾讯视频、乐视网、爱奇艺、搜狐视频、电影网、酷6网、风行网等视频网站,这些网站都可以提供电影播放服务,且相当部分资源都还是免费的,而这些网站逐渐地已为部分海外观众尤其是熟悉中国的海外观众所熟知。他们或是自己发现,或是因为周围的中国朋友、同学推荐,加上该方式又便于观众自由控制时间且减少花费,而将其作为观看中国电影的一种渠道的外国观众数量逐渐有所增长。当然,一种理想化的想法就是网络的全球覆盖及强普及,这可以使得对中国电影有观影兴趣的海外观众把中国国内的视频网站作为电影播放平台,然而现实是受制于带宽、版权等系列问题,不少在中国国内被中国观众作为电影观看网络平台首选的视频网站却并不能为海外观众所完全使用。此外,更多数的海外观众对中国视频网站了解不够,甚至完全不了解,而且很多国内视频网站上的中国电影资源并无英文字幕,这也造成了使用的困难。所以,国内视频网站可以作为中国电影海外播放的一类平台,但其效能多有受限。在此情况下,结合国外观众日常观影的平台选择习惯,海外的网络平台诸如 Netflix、Amazon TV、Hulu 等则应该被重视起来。

以 Amazon TV 为例,该平台除了提供亚马逊视频(Amazon Video)、原创节目(Originals)及电视节目(TV Shows)等播放服务以外,同时提供电影(Movies)播放服务。而在电影播放的下拉菜单中,也是分门别类、条缕清晰地列出热门电影(Popular Movies)、喜剧片(Comedy Movies)、佳片(Best of Movies)等类型,更有专门的外语片(Foreign Movies)条目。影片可租借,可一次性购买,通常来说,租借一部影片的价格区间在 1.99 美元至 4.99 美元,一次性购买一部影片的价格区间在 9.99 美元至 14.99 美元。Amazon TV 上有较充足的中国电影资源,在其搜索框输入"Chinese Movies"(中国电影)可搜索到 1 300 余条目,新近电影如《致我们终将逝去的青春》(2013)、《人再囧途之泰囧》(2012)、《一九四二》(2012)、《归来》(2014)、《刺客聂隐娘》(2015)、《捉妖记》(2015)、《美人鱼》(2016)、《火锅英雄》(2016)等都在列,更不乏《新流星蝴蝶剑》(1993)、《胭脂扣》(1988)、《飞刀手》(1969)、《体育皇后》(1934)、《银汉双星》(1931)等经典老电影。而且可贵的是,这些资源基本都有英文字幕匹配,方便海外观众观看。

二、借力新媒体实现电影海外营销

电影营销是提升电影可见度的重要手段,在电影产业链中的作用日益得到重视。如果说电影的质量决定了电影可以飞行的距离长短,那么电影的营销则决定了电影可以飞行的高度。伴随互联网的发展,传统的营销理念受到冲击,从而发生许多变革。

中国电影海外传播能力薄弱与中国电影在海外的营销、宣传与推广力度不够有直接关系,海外观众本身对中国电影有"刻板成见",加之接触中国电影的机会亦十分有限,而文化差异又导致了海外观众对中国电影的接受与认知偏差。由此,加强中国电影的海外营销,无疑有益于提升中国电影在海外的能见度,改善中国电影在海外的接受度、认知度。如果说在传统的纸媒、电视媒体时代,中国电影在海外的营销可利用空间、时间及渠道等均相当有限,难以有效铺展,那么新媒体时代的到来则为中国电影的海外营销带来多样可能。

谷歌公司与市场份额公司曾对电视、视频、社交网络等不同广告渠道如何影响美国暑期档的动作电影的票房表现问题进行专门研究,而该研究的

核心问题就是：对于世界范围的动作电影，数字化营销是否比其他传统营销模式更加有效。针对美国市场电影营销的现状，其出具的研究报告经分析指出 8 个要点，而其中两点就是：在线视频广告为当前最具成效的电影营销渠道，虽然其只占电影营销总成本的 4％，却贡献出了营销驱动票房收益的 16％；对于一部 PG13 级电影，如果可以将总营销成本的 10％从电视广告转向在线视频广告，营销驱动票房收益会增加 16％。由此可见，在线视频广告相较传统电视广告有一定优越性。

　　"互联网＋"环境下，电影的营销手段日趋丰富多样，网站、网络活动、电子邮件、社交网络等都可被用来发起营销活动。美国早先就已经开始了"病毒营销"（viral marketing）的电影宣传方式，借助网络平台实现电影信息如"病毒"一般传播扩散。《女巫布莱尔》《鬼影实录》等都是受益于这一营销模式的票房黑马。另外，好莱坞电影也开始习惯使用此宣传方式，索尼出品的《第九区》一开始在街头张贴电影海报，并"警告"附近某个位置是外星人出没或居住的地方，"告诫"市民最好不要前往，之后在网上开通多个虚拟网站，营造电影的神秘感，不透露任何有关电影故事、情节等方面的信息，相信电影所宣发的"外星人"信息的人很少，可渐渐地知道《第九区》这部电影的人越来越多。《盗梦空间》可谓互联网背景下"玩转"病毒营销的代表性成功案例。2009 年，华纳开通《盗梦空间》官方网站，网站首页是一个旋转的陀螺，点击进入以后，该网站会呈现四大板块，每一块都有与电影有关的海报、预告片等内容，但是如果想要顺利看到这些内容，就需要像网络游戏玩家一样"打通关"，完成所有迷宫解谜游戏才可以获得浏览权限。经过持续病毒营销，《盗梦空间》在上映前一个月就获得 Spike 颁出的"最值得期待电影奖"，该片最后在北美地区获得 2.7 亿美元票房，互动性极强的营销在其中的贡献是不可忽视的。

　　2013 年，《人在囧途之泰囧》得益于在国内所收获的高票房奇迹而高调亮相海外电影交易市场，却并未在新媒体平台投放广告；华狮在北美发行《唐山大地震》时主要运用海报、传单、展台等手段。中国电影在海外传播过程中的宣发历来过于依赖传统媒体，而忽视新媒体优势。当下，中国在互联网建设方面位居世界前列，如何充分利用互联网大力实现中国电影的海外推广、扩大中国电影的海外影响、积极有效地传播中国文化是有关部门、从业人员需要深入研究的问题，应根据实际情况寻求可行策略，从而助推中国电影的海外传播。

第四节　中国电影海外传播推广模式

　　经过前文分析,对于中国电影海外传播推广模式已经有所了解,并对每种推广模式下的主要渠道进行了介绍。但是,中国电影海外推广的过程或渠道的总体"面目"究竟如何? 综合前面内容可以发现,中国电影海外推广过程中至少存在三大环节,即推广内容、推广渠道与观众,这是中国电影海外推广的三个基本要素,然而,对于中国电影海外推广过程的把握不能仅停留在这三个词语的字面上,需要进一步拓展。

　　综合以上分析,可以发现当前中国电影主要通过政府推广、商业推广与网络推广三种模式进行海外推广,其推广过程为:中国电影→政府推广、市场推广与网络推广模式→海外观众→电影评价。这是一条文字模式,同时可以形成图像模式(见图4-6)。由此,构建了中国电影海外传播基本推广模式。

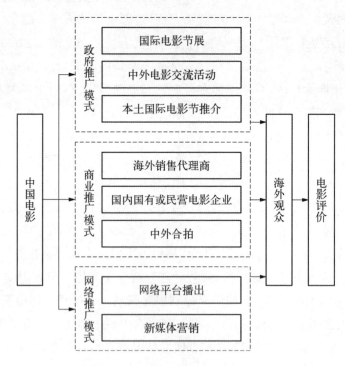

图4-6　中国电影海外传播推广模式

　　中国电影海外传播推广模式的构建主要目的在于尽量详细分解中国电影海外传播结构与过程,并能够对各要素之间的相互关系有所认知与把握,明确中国电影海外传播研究领域,以期之后的相关研究可以分门别类地将该研究具体而深入地开展。

　　当然,对于中国电影海外传播推广模式的研究,难免有其他要素有所遗漏,在此提出的模式无论在科学性、详尽性还是深度性等方面难免存在局限,有待进一步完善、补充、发展与论证。

第五章
中国电影海外传播满意度实证研究

　　"现代营销观念认为,企业和消费者之间是双赢的关系,企业利润最大化建立在充分满足消费者需求的基础上,企业的一切营销活动都必须围绕着消费者展开。也就是说,市场是整个营销活动的出发点和归宿,市场营销的核心就是研究如何更好地满足消费者的需求。"①了解消费者需求,提升消费者满意度对企业成功是至关重要的。而就中国电影的海外传播而言,海外观众满意度是除了票房、获奖等指标外衡量中国电影海外传播能力的一项重要标准,提升海外观众对中国电影的满意度也是中国电影海外传播有效实现的关键所在。

　　目前已有不少成熟研究论证企业顾客满意与忠诚等方面的关系,并有一系列相关的成熟模型。然而在电影产业领域,相应的研究显得稀缺,鲜有被论及。本章将顾客满意度理论引入中国电影海外传播效果研究中,以"海外观众"为调查对象,在调查问卷、数据收集的基础上,对中国电影海外传播满意度进行实证研究,以期深化传播效果理论,并为中国电影的海外传播提供更多决策依据。

第一节　研究模型与假设

一、相关维度分析

　　早在 20 世纪 30 年代,霍普等人就在实验心理学、社会学领域开满意度

① 吕一林,陶晓. 市场营销学[M]. 北京:中国人民大学出版社,2014:44.

理论研究先河,他们的研究发现满意度与自尊、信任以及忠诚有关系。而后伴随对顾客满意度的不同理解与研究,一批专家学者推出众多顾客满意度模型。"在目前 30 多个国家和地区的 CSI 模型中,SCSB、ACSI 和 ECSI 是最有影响力的三个模型"。① SCSB 涵盖 5 个变量与 6 个关系,并提出了消费者满意度弹性的概念。ACSI 是美国的费耐尔教授基于 SCSB 发展而来的,较之 SCSB 模型的主要区别就是 ACSI 模型增加了一个变量——感知质量。"费耐尔教授认为模型中感知质量的增加有两个优点:一是价值与质量的区分给我们提供了二者(价值与质量)驱动满意程度相对强弱的相关信息;二是质量结构变量的增加有助于我们探求产品的特色和可靠性在决定顾客感知质量中的相对重要性。"②ECSI 的提出基于 SCSB 模型与 ACSI 模型,消费者满意有 5 个前因变量和 1 个结果变量。

本章研究依据以上模型,并充分考虑文献分析结果,综合外国专家咨询与访谈信息,经过梳理最终在中国电影海外传播中形成 6 个维度。

（一）文化价值（Cultural Values）

文化价值作为一种关系,包含可以满足一种文化需求的客体和某种具有文化需求的主体,当一定的主体发现可以满足自身文化需求的对象,并可以通过某种途径或方式获得时,这种文化价值关系便由此产生。文化价值是在民族、国家发展的过程中形成的,承载独特的地域特性。本研究中的文化价值主要包括中国电影中所展现的思想、语言(台词等)、传统习俗、历史和社会等内容。

（二）感知绩效（Perceived Performance）

感知绩效主要指消费者在购买及使用时对产品本身质量的感受。在本章研究中,感知绩效主要指电影产品质量本身,包含故事情节、视觉效果、声音效果、明星表演和导演水平等元素。

（三）观众满意（Audience Satisfaction）

观众满意即海外观众在观看中国电影以后,产生的满意或者不满意的态度。

① 霍映宝. 顾客满意度测评理论与应用研究[M]. 南京:东南大学出版社,2010:44.
② 霍映宝. 顾客满意度测评理论与应用研究[M]. 南京:东南大学出版社,2010:23.

（四）观众保留（Audience Retention）

观众保留主要包含中国电影在海外观众流失与海外观众忠诚建立方面的问题。

（五）观众忠诚（Audience Loyalty）

观众忠诚指海外观众在观看中国电影结束以后，愿意再次观看或者向他人推荐中国电影的可能性。

（六）观众承诺（Audience Commitment）

承诺是一种关系缔结的最高阶段，中国电影海外传播的理想状态就是与海外观众建立起来一种承诺与信任。观众承诺主要指海外观众从中国电影的观看转向其他国家、地区电影观看时所面临的成本，以及其与中国电影保持关系的意愿等。

二、研究模型构建

根据上述分析，初步提出中国电影海外传播满意度概念模型（见图 5-1）：

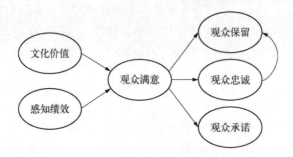

图 5-1　中国电影海外传播满意度概念模型

三、研究假设

基于以上中国电影海外传播满意度概念模型的建立，现提出以下假设：

H1：文化价值与观众满意显著正相关；

H2：感知绩效与观众满意显著正相关；

H3：观众满意与观众保留显著正相关；

H4：观众满意与观众忠诚显著正相关；

H5：观众满意与观众承诺显著正相关；

H6：观众忠诚与观众保留显著正相关。

第二节 研究方法与设计

一、样本选择

对中国电影海外传播的研究，海外观众的接受与反馈是至关重要的一环。当前中国电影在海外的主要观众仍集中于华人，但是中国电影海外传播终究是以外国观众的接受为理想目标，下一步亟待突破华人观众群。鉴于当前相当部分海外观众对中国电影知晓度较低，无法从其处获得对中国电影较为全面、客观的评价信息。在此，本研究向上海高校的留学生、外国游客等发放纸质英文调查问卷，问卷对象主要涵盖了高学历、年轻化的外国观众，他们对中国电影有所接触与了解，适合本研究。

二、变量设计与测度

概念模型包括6个变量，各个变量采用多项指标进行测度，每个变量设计了6个测度项。考虑到设计的便捷性、适用范围的广泛性及信度等情况，采用李克特五级量表进行测度。

三、调查问卷与数据收集

经过向外国专家咨询以及预调研所收集到的反馈信息对问卷测度项进行修改，最终形成本研究所使用的正式调查问卷（见表5-1）。

本研究共发放调查问卷850份，共回收问卷812份，回收率为95.53%。经过审核并去除无效问卷，最终得到有效问卷789份，有效率为92.82%。

经过对样本的描述性统计分析可以发现，以性别划分，男性491人，占62.2%，女性298人，占37.8%；以年龄划分，18到24岁332人，占42.1%，

表 5 - 1　问卷调查对象来源国家分布

国　家	频率	有效百分比	国　家	频率	有效百分比
阿尔及利亚	22	2.8	孟加拉国	46	5.8
阿联酋	9	1.1	秘　鲁	2	0.3
阿塞拜疆	3	0.4	摩尔多瓦	6	0.8
澳大利亚	2	0.3	墨西哥	20	2.5
巴基斯坦	61	7.7	尼泊尔	12	1.5
巴　西	12	1.5	挪　威	1	0.1
德　国	26	3.3	日　本	1	0.1
俄罗斯	26	3.3	瑞　典	8	1
厄瓜多尔	10	1.3	苏　丹	9	1.1
法　国	44	5.6	泰　国	61	7.7
芬　兰	3	0.4	坦桑尼亚	3	0.4
哈萨克斯坦	5	0.6	土耳其	26	3.3
韩　国	61	7.7	乌兹别克斯坦	5	0.6
黑　山	5	0.6	西班牙	12	1.5
吉尔吉斯斯坦	5	0.6	新加坡	1	0.1
加拿大	19	2.4	新西兰	2	0.3
加　纳	23	2.9	匈牙利	24	3
柬埔寨	17	2.2	也　门	3	0.4
老　挝	3	0.4	伊　朗	21	2.7
卢森堡	6	0.8	意大利	17	2.2

续　表

国　家	频率	有效百分比	国　家	频率	有效百分比
马来西亚	10	2.4	印　度	26	3.3
马其顿	3	0.4	英　国	5	0.6
美　国	93	11.8	赞比亚	1	0.1

25 到 34 岁 410 人，占 52.0％，35 岁到 44 岁 35 人，占 4.4％，45 岁到 54 岁 9 人，占 1.1％，55 岁到 64 岁 3 人，占 0.4％；以学历划分，高中 27 人，占 3.4％，未取得学位的大学生 11 人，占 1.4％，本科生 432 人，占 54.8％，研究生 319 人，占 40.4％；以月收入划分，0～499 美元 202 人，占 25.6％，500～999 美元 207 人，占 26.2％，1 000～1 499 美元 185 人，占 23.4％，1 500～1 999 美元 80 人，占 10.1％，2 000～2 499 美元 21 人，占 2.7％，2 500～2 999 美元 39 人，占 4.9％，3 000～3 499 美元 28 人，占 3.5％，3 500～3 999 美元 20 人，占 2.5％，4 000 美元以上 7 人，占 0.9％；[①]从调查对象的职业来看，涵盖学生、公司职员、教师、媒体工作者等；调查对象来自美国、阿尔及利亚、阿联酋、巴西、德国、意大利、法国、巴基斯坦、韩国、日本、柬埔寨、黑山、俄罗斯、加拿大、泰国、墨西哥、伊朗、印度和瑞典等 46 个国家（见表 5-1）。

第三节　数据处理

一、信度检验

本研究采用克朗巴哈系数（Cronbach's Alpha，α）为测量信度的方法，结果显示，所有的克朗巴哈系数都大于 0.7，并且其中的 5 个 α 系数都大于 0.8，达到内部一致性、稳定性比较高的程度，整个问卷具有很高的可靠性与有效性（见表 5-2）。

① 数据缺失，总和为 99.8％。

表 5 - 2 问卷信度检验

变量	Cronbach's Alpha	测度项	变量	Cronbach's Alpha	测度项
观众保留	0.800	AR1	文化价值	0.819	CV1
		AR2			CV2
		AR3			CV3
		AR4			CV4
		AR5			CV5
		AR6			CV6
观众忠诚	0.844	AL1	感知绩效	0.799	PP1
		AL2			PP2
		AL3			PP3
		AL4			PP4
		AL5			PP5
		AL6			PP6
观众承诺	0.876	AC1	观众满意	0.856	AS1
		AC2			AS2
		AC3			AS3
		AC4			AS4
		AC5			AS5
		AC6			AS6

二、效度检验

本研究采用两种测量效度：内容(专家)效度和结构效度。

内容(专家)效度方面,由于调查对象皆为海外观众,所以整个问卷设计使用英文。在问卷设计之初便与国外知名专家、学者沟通,进行意见采集,

在此基础上形成问卷。问卷又经外国专家学者修订,并与部分在中国学习电影、媒体类专业的留学生进行小组访谈进行预调研,对个别题项进行再次调整,最终形成本研究所使用的问卷。

经过专家咨询、小组访谈等环节,本调查问卷所选择的题目都符合测量的目的与要求,效度较高。

结构效度方面,主要是考察测度项的载荷系数。如表 5-3 显示,所有变量的 KMO 值都大于 0.7,且有 4 个大于 0.8,这说明数据适合做因子分析,并且所有载荷系数均大于 0.5,说明每个测量题目都能够较好反映构念内容,意义明确,无需改变或删除,这些概念之间有较好的效度。

表 5-3 问卷效度检验

变量	KMO 值	测度项	载荷系数	变量	KMO 值	测度项	载荷系数
观众保留	0.789	AR1	0.798	文化价值	0.819	CV1	0.704
		AR2	0.674			CV2	0.654
		AR3	0.613			CV3	0.818
		AR4	0.779			CV4	0.741
		AR5	0.571			CV5	0.773
		AR6	0.799			CV6	0.640
观众忠诚	0.844	AL1	0.797	感知绩效	0.799	PP1	0.599
		AL2	0.590			PP2	0.811
		AL3	0.653			PP3	0.699
		AL4	0.797			PP4	0.685
		AL5	0.790			PP5	0.765
		AL6	0.849			PP6	0.618
观众承诺	0.876	AC1	0.614	观众满意	0.856	AS1	0.719
		AC2	0.676			AS2	0.810

续 表

变量	KMO 值	测度项	载荷系数	变量	KMO 值	测度项	载荷系数
观众承诺	0.876	AC3	0.603	观众满意	0.856	AS3	0.789
		AC4	0.508			AS4	0.765
		AC5	0.642			AS5	0.672
		AC6	0.702			AS6	0.738

三、相关分析

相关分析旨在研究各个变量之间关系的密切程度。在统计学中,常常利用相关系数定量描述两个变量之间线性关系的紧密度。

（一）文化价值、感知绩效与观众满意之间的相关分析

从表 5－4 可以看出,文化价值与观众满意的 Pearson 相关系数为 0.592,相伴概率小于 0.01,表示在 0.01 的显著性水平上显著,这说明文化价值与观众满意呈显著正相关,即文化价值越高,观众满意越高。

表 5－4　文化价值、感知绩效与观众满意之间的相关分析

		文化价值	感知绩效	观众满意
文化价值	Pearson 相关性	1	0.606**	0.592**
	显著性（双侧）		0.000	0.000
	平方与叉积的和	556.560	292.365	295.671
	协方差	0.595	0.313	0.316
	N	789	789	789
感知绩效	Pearson 相关性	0.606**	1	0.665**
	显著性（双侧）	0.000		0.000

		文化价值	感知绩效	观众满意
感知绩效	平方与叉积的和	292.365	417.824	287.449
	协方差	0.313	0.447	0.307
	N	789	789	789
观众满意	Pearson 相关性	0.592**	0.665**	1
	显著性(双侧)	0.000	0.000	
	平方与叉积的和	295.671	287.449	447.560
	协方差	0.316	0.307	0.479
	N	789	789	789

**. 在 0.01 水平(双侧)上显著相关。

感知绩效与观众满意的 Pearson 相关系数为 0.665,相伴概率小于 0.01,表示在 0.01 的显著性水平上显著,这说明感知绩效与观众满意呈显著正相关,即感知绩效越高,观众满意越高。

(二)观众满意与观众保留之间的相关分析

从表 5-5 可以看出,观众满意与观众保留的 Pearson 相关系数为 0.673,相伴概率小于 0.01,表示在 0.01 的显著性水平上显著,这说明观众满意与观众保留呈显著正相关,即观众满意越高,观众保留越高。

表 5-5　观众满意与观众保留之间的相关分析

		观众满意	观众保留
观众满意	Pearson 相关性	1	0.673**
	显著性(双侧)		0.000
	平方与叉积的和	447.560	305.947

		观 众 满 意	观 众 保 留
观众满意	协方差	0.479	0.327
	N	789	789
观众保留	Pearson 相关性	0.673**	1
	显著性(双侧)	0.000	
	平方与叉积的和	305.947	461.942
	协方差	0.327	0.494
	N	789	789

**. 在 0.01 水平(双侧)上显著相关。

(三)观众满意与观众忠诚之间的相关分析

从表 5-6 可以看出,观众满意与观众忠诚的 Pearson 相关系数为 0.698,相伴概率小于 0.01,表示在 0.01 的显著性水平上显著,这说明观众满意与观众忠诚呈显著正相关,即观众满意越高,观众忠诚越高。

表 5-6　观众满意与观众忠诚之间的相关分析

		观 众 满 意	观 众 忠 诚
观众满意	Pearson 相关性	1	0.698**
	显著性(双侧)		0.000
	平方与叉积的和	447.560	353.551
	协方差	0.479	0.378
	N	789	789
观众忠诚	Pearson 相关性	0.698**	1
	显著性(双侧)	0.000	

续　表

		观 众 满 意	观 众 忠 诚
	平方与叉积的和	353.551	572.782
观众忠诚	协方差	0.378	0.613
	N	789	789

＊＊. 在 0.01 水平(双侧)上显著相关。

（四）观众满意与观众承诺之间的相关分析

从表 5 - 7 可以看出,观众满意与观众承诺的 Pearson 相关系数为 0.680,相伴概率小于 0.01,表示在 0.01 的显著性水平上显著,这说明观众满意与观众承诺呈显著正相关,即观众满意越高,观众承诺越高。

表 5 - 7　观众满意与观众承诺之间的相关分析

		观 众 满 意	观 众 承 诺
	Pearson 相关性	1	0.680＊＊
	显著性(双侧)		0.000
观众满意	平方与叉积的和	447.560	331.017
	协方差	0.479	0.354
	N	789	789
	Pearson 相关性	0.680＊＊	1
	显著性(双侧)	0.000	
观众承诺	平方与叉积的和	331.017	528.999
	协方差	0.354	0.566
	N	789	789

＊＊. 在 0.01 水平(双侧)上显著相关。

（五）观众忠诚与观众保留之间的相关分析

从表 5 - 8 可以看出，观众忠诚与观众保留的 Pearson 相关系数为 0.793，相伴概率小于 0.01，表示在 0.01 的显著性水平较高，这说明观众忠诚与观众保留呈显著正相关，即观众忠诚度越高，观众满意度越高。

表 5 - 8　观众忠诚与观众保留之间的相关分析

		观 众 忠 诚	观 众 保 留
观众忠诚	Pearson 相关性	1	0.793**
	显著性（双侧）		0.000
	平方与叉积的和	572.782	407.817
	协方差	0.613	0.436
	N	789	789
观众保留	Pearson 相关性	0.793**	1
	显著性（双侧）	0.000	
	平方与叉积的和	407.817	461.942
	协方差	0.436	0.494
	N	789	789

**. 在 0.01 水平（双侧）上显著相关。

经相关分析得到以上所有相关矩阵，从相关系数中可以发现，在 0.01 的显著水平上，文化价值与观众满意、感知绩效与观众满意、观众满意与观众保留、观众满意与观众忠诚、观众满意与观众承诺、观众忠诚与观众保留的 P 值均小于 0.01，具有相关性，且维度之间的相关系数都大于 0.5。因此，维度之间存在显著正相关关系。

相关分析为假设检验奠定基础，在接下来的回归分析中，将对维度之间的关系做进一步深入的研究与检验，从而达到模型验证的目的。

第四节 分 析 讨 论

本小节将先通过线性回归分析对子假设进行验证,而后根据路径系数、因变量解释的比例及显著性水平完成模型验证,最后对得出的结论展开讨论。

一、子假设线性回归分析

在对子假设验证过程中,对假设 H1 与 H2 将综合进行多元线性回归分析,并得出文化价值、感知绩效对于观众满意的回归方程,其余假设将通过简单线性回归分析进行验证。

（一）文化价值、感知绩效与观众满意之间的多元线性回归分析

在线性回归分析中,回归的决定系数用 R^2 表示,来评价线性回归方程的拟合程度。"所谓拟合程度,是指样本观测值聚集在样本回归线周围的紧密程度。判断回归模型拟合程度优劣最常用的数量尺度是样本决定系数(又称决定系数)。它是建立在对总离差平方和进行分解的基础之上的。"[①]决定系数越大,模型的拟合程度就越高,相反,决定系数越小,模型的拟合程度就越低。R^2 是自变量个数的非递减函数。在简单线性回归模型中,所有模型包含的变量数目皆相同,如果所用样本容量亦相同,决定系数则可以直接作为拟合程度评价的标准。然而在多元线性回归模型中,各个回归模型包含变量的数目未必一样,以 R^2 作为评价拟合优劣程度的尺度并不恰当。因此,在多元线性回归中,更常用的拟合程度评价指标是调整后的 R^2。

以文化价值、感知绩效作为自变量,以观众满意作为因变量,构建多元线性回归方程,具体结果见表 5 - 9、表 5 - 10、表 5 - 11。

从表 5 - 9 可以看出,模型的拟合程度为 0.499,调整后的拟合程度为 0.498,即文化价值、感知绩效解释了观众满意的总变异性的 49.8%;表 5 - 10 与表 5 - 11 中提供了预测变量的显著性检验,文化价值、感知绩效的显著性概率均小于 0.01,说明该回归方程系数显著,两项因素可以进入回

① 曾五一. 统计学[M]. 北京:中国金融出版社,2006:209.

归方程。另外,自变量的容差为 0.632,大于 0.1,VIF 为 1.581,小于 10,所以不存在共线性问题。因此,假设 H1、H2 得到验证。

文化价值、感知绩效对于观众满意的回归方程为:观众满意＝0.299×文化价值＋0.483×感知绩效。

表 5‑9　文化价值、感知绩效与观众满意之间的多元线性回归模型汇总[b]

模　型	R	R 方	调整 R 方	标准估计的误差	Durbin-Watson
1	0.706[a]	0.499	0.498	0.490 44	1.863

a. 预测变量:(常量),感知绩效,文化价值。
b. 因变量:观众满意

表 5‑10　文化价值、感知绩效与观众满意之间的多元线性回归 Anova[b]

模　型		平方和	df	均方	F	$Sig.$
1	回归	223.144	2	111.572	463.858	0.000[a]
	残差	224.415	783	0.241		
	总计	447.560	785			

a. 预测变量:(常量),感知绩效,文化价值。
b. 因变量:观众满意

表 5‑11　文化价值、感知绩效与观众满意之间的多元线性回归系数[a]

模　型		非标准化系数		标准系数	t	$Sig.$	共线性统计量	
		B	标准误差	试用版			容差	VIF
1	(常量)	0.341	0.080		4.242	0.000		
	文化价值	0.269	0.026	0.299	10.274	0.000	0.632	1.581
	感知绩效	0.500	0.030	0.483	16.574	0.000	0.632	1.581

a. 因变量:观众满意

（二）观众满意与观众保留之间的线性回归分析

以观众满意作为自变量，以观众保留作为因变量，进行简单线性回归分析，具体结果见表 5－12、5－13、5－14。

表 5－12　观众满意与观众保留之间的回归模型汇总[b]

模　型	R	R 方	调整 R 方	标准估计的误差	Durbin-Watson
1	0.673[a]	0.453	0.452	0.520 25	1.664

a. 预测变量：（常量），观众满意。

b. 因变量：观众保留

表 5－13　观众满意与观众保留之间的回归 Anova[b]

模　型		平方和	df	均方	F	$Sig.$
1	回归	209.141	1	209.141	772.696	0.000[a]
	残差	252.801	784	0.271		
	总计	461.942	785			

a. 预测变量：（常量），观众满意。

b. 因变量：观众保留

表 5－14　观众满意与观众保留之间的回归系数[a]

模　型		非标准化系数		标准系数	t	$Sig.$	共线性统计量	
		B	标准误差	试用版			容差	VIF
1	（常量）	0.935	0.069		13.452	0.000		
	观众满意	0.684	0.025	0.673	27.797	0.000	1.000	1.000

a. 因变量：观众保留

从表 5－12 可以看出，模型的拟合程度为 0.453，调整后的拟合程度为 0.452，即观众满意解释了观众保留的总变异性的 45.3％；表 5－13 与表 5－14 中提

供了预测变量的显著性检验,观众满意的显著性概率均小于 0.01,说明该回归方程系数显著,因素可以进入回归方程。因此,假设 H3 得到验证。

（三）观众满意与观众忠诚之间的线性回归分析

以观众满意作为自变量,以观众忠诚作为因变量,进行简单线性回归分析,具体结果见表 5－15、表 5－16、表 5－17。

表 5－15　观众满意与观众忠诚之间的回归模型汇总[b]

模　型	R	R 方	调整 R 方	标准估计的误差	Durbin-Watson
1	0.698[a]	0.488	0.487	0.56056	1.769

a. 预测变量：（常量），观众满意。
b. 因变量：观众忠诚

表 5－16　观众满意与观众忠诚之间的回归 Anova[b]

模　型		平方和	df	均方	F	$Sig.$
1	回归	279.289	1	279.289	888.797	0.000[a]
	残差	293.493	784	0.314		
	总计	572.782	785			

a. 预测变量：（常量），观众满意。
b. 因变量：观众忠诚

表 5－17　观众满意与观众忠诚之间的回归系数[a]

模　型		非标准化系数		标准系数	t	$Sig.$	共线性统计量	
		B	标准误差	试用版			容差	VIF
1	（常量）	0.458	0.075		6.116	0.000		
	观众满意	0.790	0.026	0.698	29.813	0.000	1.000	1.000

a. 因变量：观众忠诚

从表 5 – 15 可以看出,模型的拟合程度为 0.488,调整后的拟合程度为 0.487,即观众满意解释了观众保留的总变异性的 48.8%;表 5 – 16 与表 5 – 17 中提供了预测变量的显著性检验,观众满意的显著性概率均小于 0.01,说明该回归方程系数显著,因素可以进入回归方程。因此,假设 H4 得到验证。

（四）观众满意与观众承诺之间的线性回归分析

以观众满意作为自变量,以观众承诺作为因变量,进行简单线性回归分析,具体结果见表 5 – 18、表 5 – 19、表 5 – 20。

从表 5 – 18 可以看出,模型的拟合程度为 0.463,调整后的拟合程度为 0.462,即观众满意解释了观众保留的总变异性的 46.3%;表 5 – 19 与表 5 – 20 中提供了预测变量的显著性检验,观众满意的显著性概率均小于 0.01,说明该回归方程系数显著,因素可以进入回归方程。因此,假设 H5 得到验证。

表 5 – 18　观众满意与观众承诺之间的回归模型汇总[b]

模　型	R	R 方	调整 R 方	标准估计的误差	Durbin-Watson
1	0.680[a]	0.463	0.462	0.551 60	1.716

a. 预测变量:(常量),观众满意。

b. 因变量:观众承诺

表 5 – 19　观众满意与观众承诺之间的回归 Anova[b]

模　型		平方和	df	均方	F	$Sig.$
1	回归	244.822	1	244.822	804.650	0.000[a]
	残差	284.177	784	0.304		
	总计	528.999	785			

a. 预测变量:(常量),观众满意。

b. 因变量:观众承诺

表 5-20　观众满意与观众承诺之间的回归系数[a]

模　型		非标准化系数		标准系数	t	Sig.	共线性统计量	
		B	标准误差	试用版			容差	VIF
1	（常量）	0.251	0.074		3.403	0.001		
	观众满意	0.740	0.026	0.680	28.366	0.000	1.000	1.000

a. 因变量：观众承诺

（五）观众忠诚与观众保留之间的线性回归分析

以观众忠诚作为自变量，以观众保留作为因变量，进行简单线性回归分析，具体结果见表 5-21、表 5-22、表 5-23。

表 5-21　观众忠诚与观众保留之间的回归模型汇总[b]

模　型	R	R 方	调整 R 方	标准估计的误差	Durbin-Watson
1	0.793[a]	0.629	0.628	0.428 61	1.573

a. 预测变量：（常量），观众忠诚。
b. 因变量：观众保留

表 5-22　观众忠诚与观众保留之间的回归 Anova[b]

模　型		平方和	df	均方	F	Sig.
1	回归	290.363	1	290.363	1580.613	0.000[a]
	残差	171.579	784	0.184		
	总计	461.942	785			

a. 预测变量：（常量），观众忠诚。
b. 因变量：观众保留

从表 5-21 可以看出，模型的拟合程度为 0.629，调整后的拟合程度为 0.628，即观众忠诚解释了观众保留的总变异性的 62.9%；表 5-22 与

表5-23中提供了预测变量的显著性检验，观众满意的显著性概率均小于0.01，说明该回归方程系数显著。因此，假设H6得到验证。

表5-23 观众忠诚与观众保留之间的回归系数a

模 型		非标准化系数		标准系数	t	Sig.	共线性统计量	
		B	标准误差	试用版			容差	VIF
1	（常量）	0.940	0.049		19.194	0.000		
	观众忠诚	0.712	0.018	0.793	39.757	0.000	1.000	1.000

a. 因变量：观众保留

二、模型验证

综上线性回归分析，所有假设的路径系数、因变量被解释的比例（R^2值）及显著性水平见表5-24。由表5-24可知，所有假设都得到支持，变量的可解释能力均较高，因此所有假设均成立。

表5-24 中国电影海外传播满意度模型验证

假设	因 果 关 系	路径系数	R^2值	显著性水平	检验结果
H1	文化价值→观众满意	0.299	0.498	显著	支持
H2	感知绩效→观众满意	0.483		显著	支持
H3	观众满意→观众保留	0.673	0.453	显著	支持
H4	观众满意→观众忠诚	0.698	0.488	显著	支持
H5	观众满意→观众承诺	0.680	0.463	显著	支持
H6	观众忠诚→观众保留	0.793	0.629	显著	支持

三、结论与讨论

　　本章在文献分析、外国专家咨询与访谈、外国留学生小组访谈等基础上确定了海外观众对中国电影满意度模型的六个维度，即文化价值（cultural values）、感知绩效（perceived performance）、观众满意（audience satisfaction）、观众保留（audience retention）、观众忠诚（audience loyalty）和观众承诺（audience commitment），并构建概念模型，提出六个基本假设，通过线性分析验证了这些假设，且假设均成立，通过研究得出以下结论。

　　经对子假设检验后得出，文化价值、感知绩效两个因素均对海外观众对中国电影的满意度呈现显著的正相关关系：即中国电影的文化价值越高，海外观众的满意度越高，中国电影的感知绩效越高，海外观众的满意度也越高。这两个因素对观众满意的变化有 49.8％ 的解释力，这说明文化价值、感知绩效对观众满意有着重要的影响。这其中，双因素的影响效应分别为 0.299 和 0.483，即感知绩效对观众满意的影响比文化价值的影响要更大。并建立了回归方程：观众满意＝0.299×文化价值＋0.483×感知绩效。而且其他假设也均通过验证，这说明成立概念模型对本领域的研究具有一定借鉴意义。该分析结果与外国专家访谈所获得的信息保持了高度一致，尤其是在文化价值与感知绩效对观众满意的影响程度方面。

　　在与外国专家访谈的过程中，他们普遍表示电影的国际竞争最终依靠的还是"一部好电影"（a good film）和"高质量"（high quality），正如北美华狮电影发行公司首席运营官罗伯特·伦德伯格所反馈的那样，任何电影在北美都可以被发行，但是终究来说，高水平制作的电影才是一部电影有可能获得市场竞争力的核心原因。并且，就当下很多中国电影，尤其是中国大片越来越"好莱坞化"的制作，海外专家学者也多持否定意见，大多认为这并非中国电影海外传播的可持续发展之路，当下中国电影需要重新考虑的问题是"如何中国""如何电影"。

　　中国电影制作需要坚持民族特色，善用中国元素，而非"照搬"西方，由此才能屹立世界电影之林。但是需要注意的是，不同国家、地区的观众对中国电影满意度的差异。将调查对象国籍、观众满意等变量相关题项进行比较均值分析后，其结果见表 5-25。总体趋势看来，日本、韩国和

泰国等周边的国家对于中国电影的满意度高于美国、意大利、墨西哥等国家。

表 5 - 25　不同国家对中国电影满意度排名

排名	国　家	均　值	标准差	极大值
1	厄瓜多尔	3.541 7	0.829 16	4
2	秘鲁	3.5	0	3.5
3	日本	3.5	0	3.5
4	乌兹别克斯坦	3.416 7	0.091 29	3.5
5	卢森堡	3.333 3	0.182 57	3.5
6	新西兰	3.333 3	0	3.33
7	伊朗	3.291 7	0.641 27	4
8	瑞典	3.277 8	0.833 33	3.83
9	苏丹	3.166 7	0.615 46	4
10	巴西	3.133 3	0.492 81	3.83
11	英国	3.083 3	0.639 01	3.67
12	印度	3.066 7	1.085 96	4.33
13	泰国	3.006 4	0.969 76	4.5
14	阿尔及利亚	3	0.510 75	4
15	挪威	3	0	3
16	新加坡	3	0	3
17	加纳	2.979 2	0.232 15	3.17
18	韩国	2.971	0.450 09	4.33
19	摩尔多瓦	2.916 7	0.273 86	3.17
20	巴基斯坦	2.892 9	0.627 7	3.83

排名	国　家	均　值	标准差	极大值
21	孟加拉国	2.864 6	0.684 73	4.5
22	芬兰	2.833 3	0	2.83
23	老挝	2.833 3	0	2.83
24	马其顿	2.833 3	0	2.83
25	赞比亚	2.833 3	0	2.83
26	柬埔寨	2.738 1	0.631 51	3.5
27	匈牙利	2.708 3	0.204 12	3
28	阿联酋	2.666 7	0.381 88	3
29	尼泊尔	2.666 7	0.715 48	3.33
30	坦桑尼亚	2.666 7	0	2.67
31	法国	2.552 1	0.597 63	3.5
32	土耳其	2.516 7	0.493 93	3.5
33	黑山	2.5	0.547 72	3
34	也门	2.5	0	2.5
35	俄罗斯	2.463	0.787 64	3.67
36	马来西亚	2.458 3	0.606 43	3.67
37	西班牙	2.416 7	0.398 86	2.83
38	美国	2.374	0.595 73	3.83
39	加拿大	2.354 2	0.429 34	2.83
40	德国	2.35	0.457 69	3
41	哈萨克斯坦	2.333 3	0	2.33
42	吉尔吉斯斯坦	2.333 3	0	2.33
43	意大利	2.222 2	0.471 4	2.83

续 表

排名	国　家	均　值	标准差	极大值
44	墨西哥	2.190 5	0.334 52	2.83
45	阿塞拜疆	1.833 3	0	1.83
46	澳大利亚	1.666 7	0	1.67

　　将这些国家按照所属洲进行分类,再次进行比较均值分析,从表5-26可以发现,不同大洲观众对中国电影满意度排名由高到低依次是:南美洲(3.333 3)、非洲(2.979 9)、亚洲(2.855 0)、欧洲(2.572 6)、大洋洲(2.500 0)、北美洲(2.351 0)。

表5-26　不同大洲对中国电影满意度排名

排名	所属洲	均　值	标准差	极小值	极大值
1	南美洲	3.333 3	0.657 55	2.17	4.00
2	非　洲	2.979 9	0.409 53	2.33	4.00
3	亚　洲	2.855 0	0.722 26	1.00	4.50
4	欧　洲	2.572 6	0.596 50	1.17	3.83
5	大洋洲	2.500 0	0.912 87	1.67	3.33
6	北美洲	2.351 0	0.538 29	1.00	3.83

　　总体看来,海外观众对中国电影满意度与国家发展水平、文化等具有相关关系。由此,中国电影制作要保持文化价值的高水平制作,但是也要注意如何进行"传而通"的表达,进而提升海外观众满意度。

　　在对子假设进行验证时,可以发现观众满意与观众保留、观众忠诚、观众承诺呈现较显著的正相关关系,其中观众满意对观众忠诚影响最大,具有48.8%的解释力。观众忠诚与观众保留呈现显著正相关,解释力高达62.9%。提升观众满意是未来中国电影海外传播所追求的重要目标,伴随着海外观众对中国电影的满意度提升,中国电影与海外观众的"默契关

系"才有可期待,从而形成一种"发行—观看—满意—忠诚—保留/承诺—持续观看"的理想化的中国电影海外传播状态。

受研究时间、空间及成本等制约,本研究仍存在不足。首先,研究尚未将海外观众的性别、年龄、国别、学历、收入等人口统计学变量作为控制变量纳入模型之中,缺乏对不同层次海外观众满意度的对比分析;其次,问卷调查对象主要以上海的外国留学生为主,难以与尚未到过中国的海外观众进行对比分析;最后,高达 99% 比例的调查对象都完全不懂中文,就缺乏对懂中文与不懂中文的不同观众群体满意度进行对比分析。以上问题将在后续研究中进一步完善。

第六章

中国电影海外传播能力
提升未来之路

综合以上研究结果,本章节将首先分析中国电影海外传播遇到的问题及成因,进而就具体问题具体分析,提出与前文在逻辑线索上密切关联的有针对性的对策与建议。

第一节　中国电影海外传播遇到的
问题及成因分析

中国电影产业发展速度令世界瞩目,中国国内电影市场的巨大潜力使其日益成为世界其他国家都想争夺的国际市场。然而与国内市场的火爆呈对比的则是中国电影在海外市场的遇冷情景尚未转变,许多在国内取得不俗票房的"神片",到了国外则纷纷"水土不服"而"走下神坛",许多在国内获得好评的国产电影,到国外以后则遭遇口碑滑铁卢。

经过上文的分析可以发现,当下中国电影海外传播主要面临"客体制约"与"主体困惑"双重问题,即从外部竞争环境来看,"外强我弱"的全球电影竞争格局难以突破,中国电影海外传播备受客体制约;从内部竞争实力来看,中国电影主体竞争力偏弱,在全球电影竞争中难以脱颖而出。具体表现及成因如下。

一、知晓度、满意度与忠诚度低，海外传播面临结构性障碍

北京师范大学黄会林教授带领的课题组曾对来自美国、英国、法国、德国等国家的 1 450 位外国观众进行调研，结果发现，有 1/3 的外国观众完全不了解中国电影，近 1/2 的外国观众对中国电影有些许了解，仅 1/5 的外国观众对中国电影较为关注。[①]

基于前文所做的中国电影海外传播满意度研究调查所获得数据，单就"观众满意"维度而言，789 位调查对象回答统计的频率均值为 2.739 3（小于 3），总体偏向"不满意"。而从具体百分比分数据分布来看，抽掉"中立"选项比例，偏向"不满意"的高达 66.5%，而偏向"满意"的则仅占据 4.2%，两项数据的对比可谓悬殊。就"观众忠诚"这一维度而言，均值为 2.621 8（小于 3），总体偏向"不忠诚"（见图 6-1、图 6-2）。

图 6-1 "观众忠诚"频率分析

从表 6-1 经过统计可以看出，68.6% 的调查对象表示"不会将中国电影作为观影首选"，只有 7.1% 的调查对象同意考虑将中国电影作为观影首选。而经过与表示愿意将中国电影作为观影首选的 20 余位对象进行焦点小组访谈，结果发现，他们选择的原因呈现一致性，即主要出于学习中文、了解中国

① 黄会林，刘湜，傅红星，等. 2011 年度"中国电影文化的国际传播研究"调研分析报告（上）[J]. 现代传播（中国传媒大学学报），2012(1)：9-16.

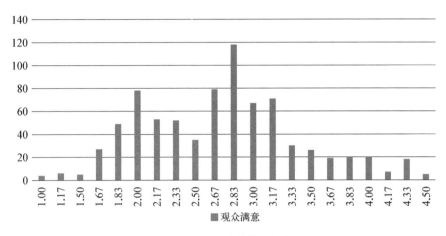

图 6-2　"观众满意"频率分析

的目的,或者是社交需要,这其中鲜有对象是因为喜欢中国电影或者因为中国电影高质量才做此选择。

表 6-1　"观众保留"题项 2 频率分析

		频　率	百分比	有效百分比	累积百分比
有效	Strongly Disagree	201	25.5	25.5	25.5
	Disagree	340	43.1	43.1	68.6
	Neutral	192	24.3	24.3	92.9
	Agree	31	3.9	3.9	96.8
	Strongly Agree	25	3.2	3.2	100
	合计	789	100	100	

从表 6-2 可以看出,有 29.8% 的调查对象对"我认为观看中国电影是做了一个正确的选择"(I think I did a right thing that I selected Chinese films to watch)偏向"不同意",有 25.6% 的调查对象选择偏向"同意"。由此可见,相当一部分海外观众观看中国电影后的好感度偏低。

就"观众忠诚"维度的个别测度项来看,36.6% 的调查对象平时不愿意向周围的朋友等人推荐中国电影(见表 6-3),27.9% 的调查对象表示观看中

国电影后的愉悦感很低(见表 6-4),更有高达 57.4% 的调查对象直接明确表示自己对中国电影"不忠诚"(见表 6-5)。

表 6-2　"观众满意"题项 2 频率分析

		频　率	百分比	有效百分比	累积百分比
有效	Strongly Disagree	59	7.5	7.5	7.5
	Disagree	176	22.3	22.3	29.8
	Neutral	352	43.6	43.6	74.4
	Agree	164	20.8	20.8	95.2
	Strongly Agree	38	4.8	4.8	100
	合计	789	100	100	

表 6-3　"观众忠诚"题项 1 频率分析

		频　率	百分比	有效百分比	累积百分比
有效	Strongly Disagree	65	8.2	8.2	8.2
	Disagree	224	28.4	28.4	36.6
	Neutral	268	34.0	34.0	70.6
	Agree	197	25.0	25.0	95.6
	Strongly Agree	35	4.4	4.4	100
	合计	789	100	100	

表 6-4　"观众忠诚"题项 5 频率分析

		频　率	百分比	有效百分比	累积百分比
有效	Strongly Disagree	42	5.3	5.3	5.3
	Disagree	178	22.6	22.6	27.9

		频　率	百分比	有效百分比	累积百分比
有效	Neutral	269	34.1	34.1	62.0
	Agree	237	30.0	30.0	92.0
	Strongly Agree	83	8.0	8.0	100
	合计	789	100	100	

表 6 - 5　"观众忠诚"题项 6 频率分析

		频　率	百分比	有效百分比	累积百分比
有效	Strongly Disagree	204	25.9	25.9	25.9
	Disagree	249	31.6	31.6	57.4
	Neutral	187	23.7	23.7	81.1
	Agree	111	14.1	14.1	95.2
	Strongly Agree	38	4.8	4.8	100
	合计	789	100	100	

从全球电影票房增长幅度看来,亚太地区等新兴电影市场的引领作用愈发显著,然而发展的速度却难以与庞大的市场相抗衡,好莱坞依旧牢牢地占据全球电影产业主导地位。例如在 2016 年上映的所有影片中,占据全球电影票房前 20 名影片中,除了中国电影《美人鱼》以外,其余无一不是好莱坞主导或者合拍的影片。而即便是跻身于前 20 名的《美人鱼》,其全球票房构成中,美国本土票房仅仅占据微末的 0.60％,影片全球票房 99.40％由北美以外地区贡献,而这其中又是中国占据最主要票房贡献。反观其余影片,其票房构成中北美本土以外的海外市场贡献比例都占据 49％以上。《魔兽争霸 3：冰封王座》与《冰川时代 5：星际碰撞》更是占到 89.10％和 84.30％。

从全球历史电影票房前 20 名影片看,则无一不是好莱坞电影或好莱坞

合拍电影,并且这些电影全部出自好莱坞制片厂。可以说,北美电影票房近年来增长虽然呈停滞状态,甚至在某些年份(如 2011 年)出现较大幅度的倒退,然而好莱坞传统强势地位保持稳固,且从其电影海外市场表现看来,好莱坞电影的国际传播能力之强劲是其他国家和地区电影所不能比较的。

对于整个北美电影市场而言,好莱坞电影或美国电影占 92%,欧洲电影占 6%,剩余的 2% 的市场份额留给了中国、印度、韩国和日本等其他国家和地区。因此,"走不出去"也不仅仅是中国电影才有的问题,除了美国以外,世界其他国家都面临如此困境。作者曾与美国南加州大学政治系中国电影研究专家骆思典教授就"中国电影走出去"问题访谈,他明确表示,从市场角度来说,他并不看好中国电影,即便中国电影可以把这 2% 的北美电影市场份额全部拿下,其效益亦并非可观。况且,如骆思典教授所言,外语片进入美国市场存在结构性障碍(structural obstacles),以中国电影进入美国电影市场为例,中国电影面临美国电影尤其是好莱坞电影对电影市场绝对控制的障碍。

二、海外观众受刻板印象影响,跨文化审美接受困难

曾在华纳兄弟(Warner Bros.)、梅斯·纽菲尔德(Mace Neufeld)和迈克尔·道格拉斯(Michael Douglas)等公司担任行政制片人工作的皮特·埃克斯莱恩(Peter Exline)教授在与作者交流时表示:"美国人对其他国家的电影基本没有特别大的兴趣",拥有 30 年影视发行工作经验的好莱坞电影研究专家戴维·克雷格(David Craig)教授也表示:"美国人大多更愿意看有关美国/美国人的故事。"因此,作者发现初始研究设计的失误,即在一开始就"想当然"地认定外国观众(尤其是具备渊博知识的著名大学教授,而且是文化研究领域的教授,以及电影专业的外国大学生)至少看过一部中国电影,并对中国电影有一定了解,而这种"想当然"很快就被预调研结果的惨淡现实无情打破。

此后,作者对研究问题顺序有所调整,第一个问题更替为"Have you ever seen any Chinese films?"(你是否看过中国电影?)。这个问题的回答对于外国观众来说并没有那么"困难",但是对于想获知外国观众对中国电影评价的研究者来说,这依旧是一个令人沮丧的问题,因为真正可以积极又

热情地回复"Yes"（看过）的调查对象可谓稀有，而更多调查对象给出了"Sorry，no"（不好意思，没看过）的答案。并且在为数不多的看过中国电影的调查对象里面，他们的观影数量也极为有限，不少人只是看过一部或者两部（而且还不确定看过的是不是一定为"中国电影"，只是他们觉得那些电影里有亚洲面孔和非英语台词），至于对中国电影导演或者演员的印象，最多的反应是"Bruce Lee"（李小龙）、"Jackie Chan"（成龙）、"Ang Lee"（李安），再之后就是张艺谋和王家卫了，连我们历来称为"国际明星"的梁朝伟、巩俐、张曼玉、章子怡等都少被提及，而且这当中还经常面临"无法命名"（一些调查对象表示有印象，但是又叫不出来名字）的情况，甚至经常有调查对象会给出韩国或者日本电影演员或导演的名字。而且，在为数不多"真正地"看过中国电影的群体中，除了一些对中国动作片和武侠片感到很新奇、有趣的观众以外，更多的则反馈"看不懂""很奇怪""教育意味太强烈"（有调查对象表示"看电影只是想放松娱乐，并不想去上课"）或"不是特别有兴趣"。

　　以上是作者在美国进行了一段实地调查后所发现的，其结果显然远远没有当下国内很多相关调研报告所呈现的那么"乐观"。作者所接触到的现实是：外国观众对中国电影的接触率、知晓度非常低，缺乏客观认知，更毋庸谈及"审美"；相当部分外国观众对中国电影的兴趣度也很低，甚至没有兴趣观看中国电影，更不用谈有所"期待"；再者，中国电影的海外认知十分固化，依旧停滞在功夫武打层面，而且多认为中国电影"政宣"意味强烈，极易对中国电影产生意识形态化评价。作者意识到，关于"中国电影走出去"研究最大的问题，也是最难克服的问题就是外国观众对中国电影"没有兴趣"，而"中国制造"（Made in China）的电影更是受到"品牌偏见"影响而难以被顺利接受，甚至一开始便遭到"排斥"。如此一来，中国电影想要实现"走出去"便不仅仅是需要提升作品质量这么简单，因为即便电影是好的，而观众没有兴趣观看，其余也是徒劳。中国电影容易被"想当然"地认为强加了政治宣传因素，这使中国电影缺失应有的评价，由此造成中国电影国际亲和力的缺失，这一切因素都极大阻碍了中国电影有效的海外传播。

　　以美国市场为例，一部分的美国观众认为非英语电影是"民族志电影"（ethnographic film），与"艺术电影"（art house film）直接对等，而"艺术电影"则只能在艺术院线发行放映。相对于规模巨大的商业发行，艺术院线的发行范围十分有限。由于观众的"刻板印象"，外语片被北美观众"想当

然"地作为"艺术电影"对待,因此中国电影在其海外传播过程之初就面临一个难以扭转的刻板印象阻碍。

　　"早期的受众被看作毫无差别的个体之和、劝服和信息的被动接受者、媒体产品的消费市场。研究媒体效果的学者很快就认识到,受众实际上是由真实的社会群体所构成,并以相互之间的人际关系网络为特征,而这些人际关系网络又对媒体的影响起了中介作用。受众对外来影响的抵御,部分原因在于他们根据自己不同的理由而有选择地注意媒体讯息。"①这种"有选择地注意"相当程度上也因"刻板印象"(stereotype)而产生。自 1922 年李普曼(Walter Lippmann)在其著作《公众舆论》(*Public Opinion*)指出刻板印象具有的"公认的典型、流行的样板和标准的见解,都会在人们接受信息的过程中产生阻碍作用"②以来,刻板印象就一直是心理学研究的热点,既有的刻板印象会扰乱对他国的想象。

　　"一般来说,当消费者面临本国和来自不同国家的产品时,原产地信息往往是消费者直接用来推断产品质量的'信号'因素,最终间接地影响消费者的购买意向。同时,也有部分消费者直接将原产地属性作为衡量产品综合价值的影响因素"。③ 最早着手于原产地对消费者购买行为影响的研究可以追溯到 1965 年罗伯特·斯古乐(Robert D. Schooler)以危地马拉大学生作为调查对象,让他们对中美洲几个不同国家的产品做出评价,调查结果显示消费者因不同原厂地而对产品的评价有所差异,整体特征为发达国家的产品比发展中国家的产品更受青睐,因此他指出:"原产地形象会影响消费者对产品的认知及评价,进而影响消费者的购买意向。"④此后,一批营销学及其他学科研究学者在此研究成果基础之上对原产地形象(country-of-origin image)开展更为广泛、深入的研究。由此可见,产品原产地形象或原产地效应会使消费者因生产国家不同而产生一种"刻板印象",而这种刻板印象存在于消费者群体对产品潜在的认知与期待之中,对他们的购买判断影响力最大。而这种刻板印象也使得消费者往往容易产生粗简化评价,从

① 丹尼斯·麦奎尔,斯文·温德尔. 大众传播模式论(第2版)[M]. 祝建华,译. 上海:上海译文出版社,2008:116.
② 沃尔特·李普曼. 公众舆论[M]. 阎克文,江红,译. 上海:上海人民出版社,2006:65.
③ 何小洲. 国外消费者对"中国制造"的感知研究[D]. 重庆:重庆大学,2009.
④ Robert D. Schooler. Product Bias in the Central American Common Market, *Journal of Marketing Research*, Vol. 2, No. 4 (Nov. 1965), p. 396.

而"以偏概全",影响对产品的有效认知,阻碍对产品的客观评价,甚至容易对产品做出错误评价,形成"品牌偏见"(brand bias)。具体到电影层面,外国观众对中国电影的"刻板印象"和"品牌偏见"便十分明显。

早在本研究正式开始之前,作者曾在美国南加州大学电影学院学习期间对外国观众做过关于"中国电影海外认知情况"调研,调研对象主体为在美国南加州大学进行学习的来自美国、加拿大、墨西哥、英国、法国、德国、澳大利亚、瑞典等国家的学生,此外也包括美国当地的出租车司机、教师、博物馆工作人员、超市及酒店餐厅服务员等不同群体。在研究开始,第一个测试问题设置为"Do you like Chinese films?(你喜欢中国电影么?)"然而不久以后就遗憾地发现调查很难继续深入,因为他们基本"无法"回答这个问题,就像美国南加州大学人类学教授拉尼塔·雅各布斯(Lanita Jacobs)回答的那样:"这个问题对我来说真的很困难,因为我根本没有看过中国电影,没法谈论喜欢或者不喜欢。"

根据黄会林教授课题组的调查数据显示,外国观众不看中国电影的原因中有40.5%的选择了"没机会看",31.3%选择了"在生活的地方不流行",另外选择"不感兴趣"和"不喜欢"的则分别占到20%和3.7%(见图6-3)。[①]

	没机会看	生活的地方不流行	不感兴趣	不喜欢
■比重	40.50%	31.30%	20%	3.70%

■比重

图6-3 外国观众没看过中国电影的原因

资料来源:黄会林课题组调研数据

① 黄会林,刘湜,傅红星,等. 2011年度"中国电影文化的国际传播研究"调研分析报告(上)[J]. 现代传播(中国传媒大学学报),2012(1):9-16.

可以发现,作为我们希冀提升国家软实力与塑造国家形象的中国电影,在国外的认识与接受程度远远低于我们的想象与期待。

中国电影海外传播遇冷的另一主要原因就是中国电影的跨文化表达之难,"特别是难以做到全球化生态下的国际化与本土化表达的完美结合,这已经成为中国电影的'阿克琉斯之踵'。长期以来,我们追求精英主义、看重作者表达,虽然这对于建立文化品格有一定的积极作用,但是,面对世界观众的众口难调,特别是对中国文化的隔膜,以为的'清高'就显得有些格格不入。"①目前,中国电影虽然得到了国际电影节展的认同以及部分国外专家学者的肯定,然而对于作为大众文化产品的电影所面向的世界观众群体来说,这仅仅是少部分人的文化品位,中国电影要实现海外传播需要得到更大范围的海外观众的欣赏与认同,跨文化语境之下海外观众对中国电影的审美之难,无疑是当下中国电影海外传播所面临的严峻挑战。

中国电影跨文化表达困难一方面源于"语言"。中文虽然是世界上使用人口数量庞大的语言,但主要集中于中国两岸三地及世界华人群体,真正的全球性语言则属英语,而且当下英语电影的国际流通度最高,在世界范围内有最大可能畅通的空间。另一方面,加之中国文化、历史自身的特质使中文中相当部分内容具有强烈的"不可翻译性"(untranslatability)而"不可通约"(uncommensurability),使中国电影在全球传播的路途上都难以摆脱"异域"与"他者"的陌生化标签。

美国斯坦福大学文学实验室创办人、文化地理学专家佛朗哥·莫雷蒂(Franco Moretti)曾发表题为"好莱坞星球"(Planet Hollywood)的研究,并在研究中对电影消费的"标准化"提出质疑。他通过分析 1985 年至 1995 年 10 年间 46 个国家的五大高票房电影,绘制出一份地图,在地图上不同国家的位置注明了不同电影类型的百分比。因此,他总结出一个对比非常强烈的电影消费现象:"马来西亚 1986 年至 1995 年之间 80% 的票房前五名电影为动作电影,10% 为儿童电影,其中一部喜剧片也没有。同一时期,奥地利票房前五名电影中只有 15% 是动作片,27% 是儿童电影,27% 为喜剧,还有 27% 是情节片。在美国市场,动作片占了票房前五名电影中的 46%,儿童

① 丁亚平. 全球化与大电影　中国电影海外市场竞争策略可行性研究 3[M]. 北京:文化艺术出版社,2016:41.

电影占 25％,喜剧占 20％。通过这项研究,佛朗哥·莫雷蒂强调了地缘文化的重要性:每个地区都是一个'文化生态系统',它根据自己的标准选择而排斥某些类型。所以通过解读这项研究而显现出来的是一个多样文化偏好的世界。"①而如何把中国民族内涵与主题特质融合到电影,并能汇入这个"多样文化偏好的世界"中,是中国电影海外传播需要实践与研究的问题。

"小成本电影和大制作影片可以按照更适合它们的类型来进行划分。在瞄准特殊类型的观众的同时,巨头们也在寻找与当地观众需求相符合的电影,而大制作电影是不可能符合这种需求的。"②中小成本电影展示的是一个更加贴近观众,尤其是本地观众日常生活的世界。中小成本电影在多元文化的电影制作方案中具有至关重要的作用,然而也因为其文化和表达属性,造成了中小成本电影海外传播的困难。大制作影片通常以科幻、动作类型为主,中小成本电影一般以喜剧类型为主,但是喜剧题材难以满足多个不同市场观众的口味。美国南加州大学资深教授诺曼·霍林(Norman Hollyn)在访谈时也多次说道:"喜剧很难'走出去'"(Comedy always cannot travel well),而这也正好对应好莱坞的一条金科玉律:"喜剧不挪窝(Comedy doesn't travel)。"③

《泰囧》当年在国内创下国产片影史票房纪录,吸引了国外媒体关注,该片曾在柏林国际电影节举办了两场放映,吸引众多观众关注,放映场地更是座无虚席,然而等《泰囧》真正在国外上线后,票房却遇冷。

作者曾参与《泰囧》在南加州大学东亚系的电影放映活动,当时除了作者以外,其余都是美国当地大学生,从电影开始到结束,全场始终保持安静。而在放映结束后与学生交流,他们大都表示"虽然有字幕,但是也没看懂",而有的学生表示"看出来有一些'笑点',但是全部都不好笑",更有不少学生表示要是真的选择去看中国电影,他们更倾向选择有关中国社会、政治类的严肃艺术片,或者是那种动作场面精彩的武侠功夫片,因为美国拍不出武侠电影。纽约大学电影系教授、好莱坞研究权威学者达纳·伯兰(Dana Polan)指出:"类似的喜剧类元素在好莱坞电影中俯首即是,同类型的外语片在美

① 诺文·明根特. 好莱坞如何征服全世界:市场、战略与影响[M].吕好,译. 北京:商务印书馆,2016:136.
② 诺文·明根特. 好莱坞如何征服全世界:市场、战略与影响[M].吕好,译. 北京:商务印书馆,2016:232.
③ Mark Olsen. Review:Jokes fly,but don't travel well,in "Lost in Thailand"[EB/OL]. http://articles.latimes.com/2013/feb/10/entertainment/la-et-mn-lost-in-thailand-20130209,2013-2-9.

国是不会有市场的。"而与邓腾克教授访谈时,提及《泰囧》,他也明确表示:"《泰囧》是对美国宿醉电影类型的模仿,所以有人会期望这部电影可以在美国市场得到很好接受,但是我并不认为如此。对美国观众来说,《泰囧》可能看起来只是对《宿醉》苍白无力的模仿而已。而且,《泰囧》中的很多笑点在美国观众看来也只会'太囧'(much of the humor of Lost in Thailand would be 'LOST' on US audiences)。"①

因此,中国电影有效地将电影与外国观众的情感相联系,找出罗杰·伊伯特所说的"同等兴趣"(equal interest)②,实现跨文化表达,才有可能打破中国电影海外传播过程中所面临的接受壁垒僵局。

三、海外传播渠道有限,跨文化营销意识薄弱

目前,在北美地区发行中国电影的公司逐步增多,除了像温斯坦公司(Weinstein Company)、索尼(Sony Classics)、环球(Universal)等知名大型发行商,一些中等规模的发行商如美国灰狗扬声公司(Well Go USA)、奇诺·洛伯(Kino Lorber)及首映(First Run)等也在尝试进口中国电影。这些美国本土发行商选择发行中国电影自然为中国电影拓展了海外传播渠道,然而中国电影海外传播无法完全依赖国外本土发行公司,况且这些公司本身也不会把中国电影发行作为主要工作。北美华狮电影发行公司于2010年10月成立,系中国首家电影国外发行公司,成立至今已在北美发行95部中国电影,致力于扩展中国电影的北美市场。但是鉴于公司成立时间尚短,在资金、实力、经验等方面没有较强的竞争优势。此外,2015年5月万达集团收购美国第二大院线AMC,AMC也开始尝试跨界中国电影发行,至今为止,AMC已经发行了《狄仁杰之神都龙王》和《泰囧》。但总体看来,中国电影海外传播渠道依旧有限(见图6-4)。

中国电影的海外传播除了有跨文化语境下的表达障碍之外,还存在国外宣传报道不足等问题。根据"2011年中国电影国际影响力全球调研数据"显示,在关于中国电影需要改进的方面,受访者中有63.7%选择"宣传

① 详见附录,与邓腾克教授访谈。
② Roger Ebert. NOT ONE LESS [EB/OL]. http://www.rogerebert.com/reviews/not-one-less-2000,2000-3-17.

图 6 - 4　外国观众认为中国电影需要改进的方面

资料来源：黄会林课题组调研数据

发行"，有 35.1％选择"叙事方式"（见图 6 - 4）。美国国际数据集团（International Data Group）中国总裁熊晓鸽对此表示，60％以上外国观众通过口碑传播了解中国电影，可见中国电影在海外发行的宣传力度依旧不够。

在与几位好莱坞发行人访谈时，他们也指出中国电影目前在北美地区发行营销力度不够，无法充分调动观众的观影兴趣。尤其跨文化营销手段更是薄弱，即便有几部中国电影凭借资金、明星、发行方等优势获得宝贵的广泛营销机会，却十分欠缺针对性。"一部电影能否实现成功的跨国传播，不仅在于电影文本的特征，也在于营销传播的渠道和方法。美国电影之所以能够在世界各地广泛地占领市场份额，与美国渗透到世界各地的强大的发行体系有关。"①

好莱坞电影除了凭借电影本身质量在全球电影产业中占据主导地位，征服全球观众，另一方面也得益于"跨文化营销手段"来吸引全球观众。

跨文化营销的第一个关键便是营销。"看电影的欲望是由影片的销售模式创造出来的，所以营销是文化战略的第一个因素。"②电影营销的首要特征便是"考虑受众"（always take audiences into consideration），受众本来就是一个庞杂的概念，而当营销要运用在国际市场中，由于营销所面临的国际观众其文化背景不同，受不同的风俗习惯、法律法规、地理环境、国际历史及

① 薛华. 中美电影贸易中的文化折扣研究[D]. 北京：中国传媒大学,2009.
② 诺文·明根特. 好莱坞如何征服全世界：市场、战略与影响[M].吕好,译. 北京：商务印书馆,2016：64.

宗教信仰等多重因素影响,这个本就庞杂的概念则愈发复杂。《一代宗师》经由美国著名的奥斯卡推手公司韦恩斯坦(Wein.)负责发行,电影的宣发环节中,本身与电影无关的马丁·斯科塞斯的名字一直被"借用"做捆绑宣传,因为马丁·斯科塞斯曾对王家卫及《一代宗师》表示赞赏,电影在发行时也就特别强调"马丁·斯科塞斯推荐的《一代宗师》"(Martin Scorsese Presents *The Grandmaster*)。而早先《英雄》在北美能得以一刀不剪上映,并获得关注,昆汀·塔伦蒂诺的贡献不可忽视。昆汀·导论蒂诺称赞《英雄》是"大师级功夫片",像日本导演黑泽明的《罗生门》一样从不同人的角度讲述故事。发行方米拉麦克斯公司也担心电影主创在北美知名度不高,在电影的宣传海报及各种宣传品上也都打出"昆汀·塔伦蒂诺诚意奉献"的字样,昆汀·塔伦蒂诺也是尽职履行"宣传嘉宾"的义务,首先是跟《英雄》剧组一同亮相美国首映式,而在《英雄》获得北美周票房冠军后,又趁热打铁推出一张《英雄》和他的代表电影《杀死比尔 2》二合一的 DVD,这些举动都有助于带动美国观众走进电影院观看《英雄》。

跨文化营销的另一关键便是文化。"在有声电影到来之时,德国、意大利和法国等国家工业都已经得到蓬勃发展。好莱坞巨头担心习惯了用母语看电影的观众会因为字幕而对那些外国电影赌气。因此,在那些拥有健康的国内电影工业的重要市场,配音满足了好莱坞电影人入乡随俗的需求。"[①]《舌尖上的中国》这样一档作为旨在通过中国传统美食宣传中国文化的节目,最初连英文字幕都没配置,因此一开始便削弱其海外传播的能力,该节目最初制作时并没有考虑跨文化传播的问题。

四、电影制作水平有待提升,海外传播功能难发挥

相较于好莱坞电影、韩国电影、日本电影等电影,中国近年制作的电影水平明显不足。

根据本研究问卷调查所收集数据显示,将调查对象对中国电影所含"文化价值"中测度项的兴趣度均值从高到低排列,依次是社会(3.31)、历史

① 诺文·明根特. 好莱坞如何征服全世界:市场、战略与影响[M].吕好,译. 北京:商务印书馆,2016:71.

(3.25)、传统习俗(3.24)、语言(台词等)(3.12)、思想(3.03)，可见调查对象对于所具备中国文化特性的内容感兴趣度更高；将调查对象对中国电影"感知绩效"中测度项的兴趣度均值从高到低排列，依次是明星表演(3.29)、故事(3.28)、视觉特效(3.15)、导演技巧(3.08)、声音设计(2.90)(见表6-6、表6-7)。

表6-6　"文化价值"各题项均值分析

	N	极小值	极大值	均值	标准差
CV1	789	1	5	3.03	1.011
CV2	789	1	5	3.12	1.026
CV3	789	1	5	3.24	1.045
CV4	789	1	5	3.25	1.036
CV5	789	1	5	3.31	1.132
CV6	789	1	5	3.15	1.170
有效的 N（列表状态）	789				

表6-7　"感知绩效"各题项均值分析

	N	极小值	极大值	均值	标准差
PP1	789	1	5	3.28	1.087
PP2	789	1	5	3.15	0.947
PP3	789	1	5	2.90	0.967
PP4	789	1	5	3.29	1.017
PP5	789	1	5	3.08	0.884
PP6	789	1	5	2.82	0.871
有效的 N（列表状态）	789				

　　另外,根据黄会林课题组调研相关数据显示,吸引外国观众观看中国电影的主要因素是故事、了解中国文化、好口碑等(见图 6-5),而且根据受访者反馈的信息来看,他们观看中国电影最能够引发的兴趣点依次为中国历史、中国哲学及中国习俗等(见图 6-6)。此结果与作者所进行问卷调查的结果基本一致。

图 6-5　吸引外国观众的中国电影主要因素

资料来源：黄会林课题组调研数据

图 6-6　外国观众观看中国电影后引发的兴趣点

资料来源：黄会林课题组调研数据

　　基于以上研究分析及黄会林课题组调研数据，将从以下三个方面探讨中国电影制作理念水平的"缺失"。

　　首先是民族内涵及人文关怀的缺失。《一串珍珠》《马路天使》等中国早期电影在半个多世纪以后通过"中国电影回顾展"展映于意大利，并被意大利专家学者及观众称赞；李小龙电影将中国功夫传入美国，而且告诉美国观众"中国人不是东亚病夫"；《卧虎藏龙》在美国引发鲜有的外语片观看热潮，并为华语电影贡献了第一个奥斯卡最佳外语片奖。这三类电影风格各不相同，然而共通的地方便是对民族内涵的挖掘以及主体意识的把握。

　　著名电影史学家乔治·萨杜尔盛赞《马路天使》"风格极为独特，而且是典型中国式"[①]的一部电影，《马路天使》风格新颖独到，"袁牧之在许多地方以喜剧手法处理了这个主要是描写穷苦人民不幸生活的悲剧性内容，既饱含着眼泪与辛酸，又充满了欢乐和嘲笑。影片的整个艺术处理做到了明快、诙谐、隽永，充满了对生活的信心。"[②]而且，电影充分地运用电影艺术表现手段，"影片对话很少，情节都是通过人物的行为和动作来表达的。影片一开始，在片头字幕的衬景里就用连续溶化的一个个对当时的上海来说是富有特征性的画面，清楚地交代了时代背景，然后镜头从外滩华懋饭店的摩天大楼下降，推入'地下层'，接着就是马路上的迎亲场面，而在这个极富运动性而又有着典型意义的场景中，不用一句对话，影片中的主要人物如老陈、老王、小红等，就一个个被介绍上场了。"[③]

　　电影是一门视听结合的艺术，而又有一种不成文的说法，即视觉部分占70％，听觉部分占30％，所以电影是一门更偏向"视"的艺术。溯源影史，电影就是从"默片"起步，最初是100％的视觉产物，而也正是如此，早期电影呈现浓厚的"世界主义"特征，体现出一种"全球电影"（global cinema）的可能，如今依旧发人思考，即"是不是面部表情和富有表情的手势这一新兴的语言将会促进人与人或国与国之间的关系呢？"[④]《马路天使》富含"自由、民族、平等、革命、个人幸福、国家、民族利益等诸如此类的现代理念和思想意

① 乔治·萨杜尔. 世界电影史[M].徐昭,胡承伟,译. 北京：中国电影出版社,1982：547.
② 程季华. 中国电影发展史(第一卷)[M]. 北京：中国电影出版社,2012：446.
③ 程季华. 中国电影发展史(第一卷)[M]. 北京：中国电影出版社,2012：446.
④ 巴拉兹·贝拉. 电影美学[M]. 何力,译. 北京：中国电影出版社,2014：32.

识,并非毫无踪迹,它们存在于市井生活和人物身上,但其表现和表达一方面是世俗化的,一方面相对于左翼电影的沉重,显得浅白和平面化。譬如,将'才子佳人的一半',与'半个上海''半个天津''半个武汉'的一半儿糅合在一起,国家和民族利益体现在一个不无机巧的拆字游戏中。"①同样都有"喜剧元素",《马路天使》当年在意大利放映时让满场的专家学者、影评人及观众笑声不断,而当下的《煎饼侠》《夏洛特烦恼》等电影在国外公映时,却招致观众"排斥",从而不被接受、理解,这其中差异值得研究。

在国内火爆银幕的《小时代》电影系列,在北美上映后不仅票房遇冷,更是遭到了影评人强烈批评。《小时代1》《小时代2》经由北美华狮电影发行公司发行,2013年在北美上映,《小时代1》获得2.35万美元票房,《小时代2》获得4.3万美元票房,随后的《小时代3》及《小时代4》虽然没有在北美上映,但因其在中国大陆的热门及高票房效应,依旧引发影评人关注,但是对其的评价基本持负面态度,如《好莱坞报道者》影评人徐匡慈(Clarence Tsui)对《小时代4》则批评"撕逼、癌症、职场钩心斗角、整容、拉斯维加斯一样的猛男秀,郭敬明把一切能丢的都丢进了电影,唯独没有现实""在前几部电影里,无数的漏洞与裂缝被郭敬明用近乎物质最大化的铺设给遮掩过去。"②再看以《英雄》为代表的中国大片,这一类大片厚视觉、轻内容,厚技术、轻情感,显得形式与内容严重不协调、不均衡,在不断提高形式美的同时却丢失了内容美。《英雄》上映的时候,时值美国"9·11"事件前后,出于市场宣传的考虑,有意避开武力战争问题,选择"天下和平"主题,这一点在后来影片的呈现中就显得站不住脚。与之相比,残剑与飞雪的爱情故事反而感人许多。电影作为一门艺术,本来就是可以被假设和虚构的,探讨秦国一扫天下、刺秦王等也是有很多文章可做的,可是《英雄》的表现让这一段历史变了味,甚至有所扭曲,这是对历史的不负责。影片画面以黑白为底,中间穿插红、绿、蓝三种颜色,飞雪和如月在胡杨林的决斗场面美得让人如痴如醉。森严的皇宫、辽远的大漠等都成了影片的场面记忆。然而影片空有场面和形式的精彩,却丧失中国传统文化中对人性真善美本质的强调。而在此后的《十面埋伏》等影

① 袁庆丰.《马路天使》:新市民电影的经典之作:基于左翼电影和国防电影背景的审视[J]. 汕头大学学报(人文社会科学版),2011(1):38.

② Clarence Tsui. "Tiny Times 4.0" ("Xiao Shi Dai 4: Ling Hun Jin Tou"): Film Review [EB/OL]. http://www.hollywoodreporter.com/review/tiny-times-40-xiao-shi-807825,2015-7-10.

片中,这个问题更是凸出。对比美国好莱坞电影,从表现形式层面上看,好莱坞大片善于使用技术特效手段,结合流畅的叙事和强烈有力的画面制造奇观,给观众带来观影快感,让观众沉浸其中。探究背后,我们会发现这些影片背后都有着强烈的"美国精神",传达了一种美国的价值观和民族意识。无论是大事件还是小故事,经过细心包装,都成了缔造"美国梦"的"个人神话"。《美丽心灵》是第 74 届奥斯卡最佳影片,内容是关于一位患有精神分裂症却在博弈论和微分几何学领域潜心研究,最后获得诺贝尔经济学奖的数学家奈什的故事。主角从学生演到晚年,在不同阶段把人物的性格、内心和挣扎都表现得淋漓尽致,在形式和内容上,该影片是兼备的。

其次是讲故事能力的缺失。张艺谋多次表示,中国影视产业真正的发展和兴旺必须以文学的发展和兴旺为前提。回想张艺谋当年《红高粱》《菊豆》和《大红灯笼高高挂》等影片接连获奖,探究背后的深层原因,无疑是因为有深厚的文学素养支撑。好的文学作品为影片立意,为人物和情节等方面预先铺就好道路,占据高点。在拍《满城尽带黄金甲》时,张艺谋开始注意弥补以往武侠片在电影文学上的缺憾,走上了以名著为基础重新改编、创造的道路。当然,这一方法未尝不是一条弥补电影文学缺陷的路径。然而改编并非易事,恰好文学改编处理又是目前中国电影的弱项。不少批评认为《满城尽带黄金甲》把《雷雨》弄得"血肉模糊"。电影理论家劳拉·穆尔维(Laura Mulvey)认为,20 世纪 80 年代以来,电影经历了一种从"叙事电影"向"景观电影"模式的转变,在这一阶段,"看"本身已经成为快感的源泉,成为一种观影目的。奇观打断叙事展现给观众,叙事本身变得薄弱空乏。"对于国产大片来说,观众最满意的往往是影片的视觉冲击力,即精美的画面。观众最不满意的常常是影片的故事和人物,也就是粗糙的剧本。不难发现,剧本已经成为国产大片发展中面临的一个大问题。"[1]而且,目前我们缺乏具有国际视野的编剧,这也是中国电影海外传播的一大瓶颈。

最后是创新意识的缺失。自李安的《卧虎藏龙》获得奥斯卡奖以来,中国电影在国际上开辟出一块武侠市场,国内导演纷纷转向武侠功夫片的制作,目的就是顺风走上国际。于是一大批大制作、大场面又有仿制嫌疑的影片纷纷上市。张艺谋的《满城尽带黄金甲》就是《雷雨》的翻版,冯小刚也放

① 彭吉象. 电影美学[M]. 北京. 北京大学出版社,2009：354.

下自己的"幽默"开拍"严肃"的《夜宴》,活脱就是一个似是而非的《哈姆雷特》,最具人文大师气质的陈凯歌也参与进来,拍了一部与社会错位的《无极》。2005 年奥斯卡颁奖礼时,音乐总监丹尼尔·沃克(Daniel Walk)就说,奥斯卡评委已经厌倦中国的武侠电影,《卧虎藏龙》让世界观众见识了中国武侠电影,后来看到的中国电影几乎就都是这个类型。当年的大师到底哪去了? 如此的复制出品是中国电影创新道路上的可悲图景。

"电影是什么? 电影的潜能我们发掘了多少?"[①]中国电影还有很多地方有待深入挖掘。

第二节　提升中国电影海外传播能力关键策略

通过以上分析可以看出,中国电影海外传播面临最大的两个问题就是跨文化认同与电影自身质量问题。综合 20 余位外国专家学者、影评人及发行公司负责人、运营官的访谈信息,就"如何有效提升中国电影海外传播能力"问题沟通时,得到多种回答。但经梳理,不难发现所有回答具备较为统一的指向性,甚至可以用三个关键词概括,即中国电影海外传播能力提升的关键在于打造兼备"国际吸引力"(universal appeal)与"高水平制作"(high production value)[②]的"跨国电影"(transnational cinema)。

基于"国际吸引力"与"高水平制作",提出以下提升中国电影海外传播能力的关键策略。

一、提高电影叙事能力

2012 年 2 月,中美两国就如何解决 WTO 电影相关问题的谅解备忘录达成协议,"此举应该说是中美双方多年博弈的必然结果,大势所趋,不可逆转,至此,电影大门进一步为美国打开,之后的竞争亦将在新的平台上进行,

[①] 李建强,章柏青. 中国电影批评[M]. 上海:上海交通大学出版社,2007:299.

[②] 就此英文词的翻译问题,笔者在最初想将其翻译为"高生产价值"或"高创作价值",但是在与一些学者沟通,尤其是与北美华狮电影发行公司的发行人 Bo An 交流后,发现其主要还是指电影的制作水平,由此将其译为"高水平制作"。

中美电影交流跨入全新的多元、开放时期。"①此举一出,可谓"搅动一池春水",迅速引起业内外讨论。当时一批专家、学者纷纷撰文,专业学术期刊甚至开辟专栏,从多方面对"中美电影新政策"进行解读,并纷纷预测该项政策对中国电影产业产生的可能性影响。② 2012年,引进片从2011年的62部增至76部,其中分账片占34部,而当年全国170.73亿元人民币票房中国产片的份额只占据48.86%,这也是自2002年中国电影市场化改革以来国产片票房份额全年总票房占比首次低于50%。因此,不少研究者指出是增量的引进片挤占了更多的中国电影市场份额。不过,这个局面在接下来的2013年就得以扭转,《西游降魔篇》《致我们终将逝去的青春》以及《北京遇上西雅图》等国产电影在激烈的市场竞争中,凭借电影质量与口碑效应,不惧与"好莱虎"对头碰撞。根据国家新闻出版广播电影电视总局相关数据显示,当年全国总票房为217.69亿元,同比增长27.51%,国产片票房127.67亿元,同比增长54.32%,占总票房的58.65%。美国《华尔街日报》中文网对此专门做题为"2013中国电影票房:国产片反超进口片"报道,指出国产片"又从进口片手中夺回了头把交椅"。③ 这一场博弈给予我们的启示是:想要振兴中国电影市场,最关键的还是要制作出高水平的"好电影"。

"好电影不重出处,品质才是电影成功的关键。只有影片自身质量过硬,才有可能获得好口碑。中国电影自产业化改革以来,一批又一批的中国式大片涌现,而这一批电影也一直被诟病'眼热心冷',如何从'高概念'(high concept)转向'高品质'(high quality)成为中国电影创作的重要问题。"④提高电影品质的核心是需要提升电影的叙事能力。

"好故事"(a good story)是作者在与多位外国专家学者访谈时所被提及频率最多的词汇,他们大都认为当下中国电影在故事性及情节设置方面存

① 李建强,高凯."中美电影新政"的影响及对策研究[J]. 电影新作,2012(3):2.
② 此类代表性文章诸如李建强的《"中美电影新政"的影响及其对策研究》(《电影新作》2012年第3期)、刘汉文的《中美电影协议影响蠡测与应对思路》(《电影艺术》2012年第5期)、刘藩的《好莱坞新攻势之下中国电影的宏观战略和创作策略》(《当代电影》2012年第5期)、贾磊磊的《中国电影产业的战略变局:增加美国影片进口配额对中国电影未来的影响》(《当代电影》2012年第5期)和聂伟的《后"协议"时代中国电影的"产业自救"》(《艺术评论》2012年第9期)等。
③ 环球网. 美媒:2013中国电影票房国产片反超进口片[EB/OL]. http://oversea. huanqiu. com/economy/2014-01/4731064.html, 2014-1-7.
④ 高凯,郑婧艺."中美电影新政"实施后的若干思考[J]. 东南传播,2014(4):42.

在欠缺,甚至已经丢掉了曾经初涉国际时的优秀传统。综合上文海外影评人对中国电影的评价可以发现,无论对于哪种内容特征的影片,在叙事方面都被诟病"愚蠢"(dull、silly、stupid)和"没有创意"(predictable)。

"狭义的叙事指具体的故事讲述。广义的叙事则指叙述、表现、结构呈现等整体艺术认知。也就是说,叙事既包括对于创作者而言的讲好故事、述说动人、出乎意料的惊奇情节创意等,也还包括作品对象富含情感内涵的显露方式,具有新鲜奇异的构造形态和抓准观众心绪跌宕起伏的效果。"①狭义上的叙事主要强调故事的呈现能力,而广义上的叙事则看重故事的整体呈现效果。究其本质,叙事就是一种创作者将其生活体验与感悟融入艺术表达而产生的"有意味的形式"。

从某种意义上来说,电影其实就是电影创作者与观众之间进行的一种斗智斗勇的博弈游戏。创作者不能高高在上地俯视观众,"不要觉得观众档次就是低,我们绝对不能再用这种思路去想问题。关键是电影怎么做的问题,拍这个电影的人应该理解观众会要这个故事的什么地方,并琢磨怎么给他们。"②亦不能曲意迎合、仰视观众,需要保持充分的戏剧张力,引导观众走进剧情,使观众注意力时刻聚焦在银幕上,而这就要求电影在第一时间就有悬念的铺设、戏剧张力的展示,这样才有可能完成叙事的目的。"电影剧本的前10分钟必须提出戏剧性前提、戏剧性情境和主人公的戏剧性需求。'戏剧性前提'指的是这个电影剧本讲的是什么,即这个电影剧本讲的是一个什么样的故事,它提供了一种戏剧性冲动,而且促使故事指向最后的解决。"③"实践证明,走进电影院里看电影的观众对电影的要求是很苛刻的,耐心也是很有限的,如果一部电影放映了十几分钟还没交代清楚要讲一个什么样的故事,还没有营造出充满戏剧张力的悬念,观众很可能选择离开"。④ 因此,即便后面的故事多么精彩有趣,甚至蕴含丰富的人文思想内涵,观众一旦选择离开,那么这一切的后置蕴含便没有意义。

① 中国电影博物馆. 受众需求与当下中国电影叙事能力:中国电影博物馆 2010 年学术年会论文集[C]. 北京:北京出版集团出版社,2011:242.
② 张建亚. 我是挺爱玩的人[J]. 电影艺术,2000(2):24.
③ 悉德·菲尔德. 电影剧本写作基础:从构思到完成剧本的具体指南[M]. 鲍玉珩,钟大丰,译. 北京:中国电影出版社,2002:11.
④ 中国电影博物馆. 受众需求与当下中国电影叙事能力:中国电影博物馆 2010 年学术年会论文集[C]. 北京:北京出版集团出版社,2011:220.

　　拍摄于 1986 年的《北京故事》与张艺谋的《长城》是一对可以对照研究的有趣文本,相隔 30 年,两个文本之间经过比对竟然可以生发一种有趣的"间性"效果。

　　《北京故事》英文名为"*A Great Wall*",与张艺谋的《长城》英文名"*The Great Wall*"仅一词之差,主体都是"长城"(Great Wall)。《北京故事》中虽然没有像《长城》中变形金刚一样的智能机械化长城,整部电影只在一家人游览长城时才有长城的镜头,此外并未对长城做更多描写与展示,仅作为其中一段场景存在,长城在电影中的镜头比重显然没有张艺谋的《长城》那般强烈,然而《北京故事》却挖掘到了长城所代表的深层文化含意,十分匹配电影的英文名,城墙相隔的两家人向对方了解与学习,这本身就是一段生动且有意义的跨文化交往经历。

　　《北京故事》由王正方导演,王正方、王霄和李勤勤等主演,不同于《长城》的大制作,《北京故事》的摄制与呈现完全是简单的、质朴的、生活的。导演王正方采用自传性的拍摄手法(导演小时候真的在北京生活过),把北京的特色都表现在电影之中,太极、澡堂子、胡同、乒乓球、公交、四合院、遛鸟、长城、骆玉笙京韵大鼓等等,京味十足,并通过方莉莉等的经历展示了中国高考。而这一切都并非为了展示而做展示,符合叙事空间真实性,最终服务于电影情感表达。

　　在《北京故事》中,王正方饰演的方立群,10 岁离开中国,在美国已经生活 30 年,步入中产阶级。妻子蕾丝(莎朗·岩井饰)是美国出生华人,儿子保罗(余朝汉饰)更是美国出生,妻儿都不懂中文,他们一家在美国的生活已然全盘西化。然而在朋友尤其是公司老板眼里,方立群始终还是作为黄皮肤的"异类"存在,并由此在工作上遭遇歧视与不公,一怒之下,方立群辞职,带妻儿回北京投奔姐姐(慎广兰饰)一家,住进北京胡同里的四合院,由此,叙事空间从美国转向中国。

　　《北京故事》是一个充满了"文化冲撞"(culture crash)的故事,电影中的矛盾冲突虽不是强烈戏剧化的,却细腻真实且层次丰富,这种冲突主要有三方面呈现,一方面是尚未完全被美国"归化"的方立群在自我身份认同上的自我冲突;一方面是父母辈与子女的代际冲突(这种冲突不仅存在于方立群与儿子之间,也存在于方立群的姐姐、姐夫及其女儿之间,姐姐女儿的男朋友与其父亲之间);最后一方面是方立群归来所携带的美国文化习惯与老北

京的姐姐一家的中国传统文化习惯之间的冲突。这些矛盾冲突被巧妙地镶嵌在电影日常生活叙事中，丝毫不显得突兀，并与剧情恰当融合，推动情节合理发展，为人物的行为、改变等提供合适动机。这些冲突在电影中很多琐碎的生活化场景中都得以细致体现。

电影开始段落，方立群一家尚在美国，早餐他用筷子吃牛肉面，妻子喝咖啡，儿子则是喝鲜榨果汁。在得知儿子对中文学习毫无兴趣的时候，方立群则呵斥儿子"没有人可以否认自己的文化背景"（Nobody could deny his own culture background）。方立群一家住进北京四合院以后，因为姐姐、姐夫对美国的好奇，通过他们的询问与方立群的回答，自然地交代了那一代中国人"想象中的美国"（如在女儿方莉莉出国留学问题上，妈妈一开始是同意的，可是父则劝妈妈应该三思，反问妈妈"你了解美国么？"并称"美国是一个充满犯罪和男女关系混乱的地方，而且大街上都是同性恋"，母亲听后有所"领悟"）是什么样的，并同时交代了一个"实际意义上的"美国。借由方立群及其妻儿视角，对姐姐一家等"中国人"有所审视，因为方立群本身的中国文化身份，如此视角并非是以往来自西方的猎奇与扭曲，反而更加客观可信。

姐姐家的女儿方莉莉（李勤勤饰）每次收信都会经过妈妈拆阅，而一旁的表哥保罗对此感到惊讶无比，连问方莉莉知不知道什么是"privacy"（隐私），方莉莉并不知道这个词的含义，而隐约间方莉莉意识到妈妈拆阅她信件的行为不妥，并明确地跟妈妈表明自己的态度，而妈妈则以"你是我的女儿"为由，认为拆阅女儿信件天经地义、合情合理。由"privacy"一词自然引发的一段戏，很能体现中美文化差异。如此精彩有趣的细节在电影中俯首即是，如方立群的姐姐与其妻子之间的交流都是聊丈夫、化妆和衣服，她们彼此都不懂对方的语言，然而却通过表情与肢体语言达到女性间的"默契"沟通。通篇看来，《北京故事》是一部典型携带跨文化基因的跨国电影。

著名影评人罗杰·伊伯特（Roger Ebert）对《北京故事》赞赏有加，给电影打出三星（四星满），认为"电影通过一种幽默的方式逐渐展开，中美双方都在逐渐地去发现和了解彼此。电影无意于做成风光旅行片，当然，我们也确实通过电影看到了长城以及对中国的其他景色也有所一瞥，北京城区的高楼大厦和车来车往真是让人惊讶。尽管照理来说北京这样一个东方大国

的首都肯定会有高楼大厦,然而想象中的北京依旧还是有很多塔和黄包车的样子。"①至此,电影在跨文化交流层面就已经产生重要意义,在这位影评人的认知中,一个"想象的北京"与"现实的北京"已经开始发生碰撞,重塑了他对"真实的北京"的印象。电影向外国观众传递了一个真实的北京、真实的中国,也为如今的我们保留了一份生动的记忆,留下了老北京城的珍贵影像。

电影中没有刻意为之的英语台词(方立群一家使用英语交流,符合其文化身份,方莉莉等有时候讲英文也是因为学英语,更重要是为了满足高考英语考试的需要),没有所谓的"民族大义",以小见大,生动勾勒出一幅跨文化交流的图景。电影聚焦乡愁、亲情和爱情,而这样的感情总是容易让人产生共鸣。

据称《北京故事》是"第一部在中国拍摄的美国电影"②和在美国上映的第一部新中国故事片,电影凭借对美籍中产阶级华人心态的准确反映,对中国人所特有传统文化与生活习惯的细致描摹,展现了中美文化的差异与冲突,尤其受到了美国观众与美籍华人的欢迎,加拿大等国家都纷纷购买其放映权,票房成绩不俗。该电影获得 1987 年堪萨斯市影评人协会奖最佳外语片奖(Kansas City Film Critics Circle Awards Best Foreign Film),1987 年独立精神奖(Independent Spirit Award)的最佳电影和最佳剧本提名。电影至今在烂番茄(Rotten Tomatoes)上还保持 83% 的新鲜度,可谓在美国实现了难得的"叫座又叫好"。

中国历史悠久,文化资源丰富,就像访谈中奥斯卡评委、美国南加州大学电影学院资深教授诺曼·霍林(Norman Hollyn)所说的那样:"中国拥有一个相当庞大的故事库,这是美国所不具备的。"然而现实是尽管我们拥有丰富的故事源,在很大程度上却并未加以开发利用,更没有把如此优势有效地转化为中国电影的生产力和竞争力。欲有效地实现此过程转化,需要提高叙事技巧。

对待中国传统文化资源,在电影创作时应该注重对传统美德的弘扬,而

① Roger Ebert. A Great Wall [EB/OL]. http://www. rogerebert. com/reviews/a-great-wall-1986,1986 - 6 - 18.

② Roger Ebert. A Great Wall [EB/OL]. http://www. rogerebert. com/reviews/a-great-wall-1986,1986 - 6 - 18.

非简单地回到历史。要立足当下，在现代文化的观照下，重新诠释传统文化。"对传统文化的吸收借鉴不是简单地模仿照搬，必须有和现代文化的逻辑对接和融会贯通的层面，要让接受继承变成一个开放的重新创造和诠释体系。"①让中国故事镌刻民族之魂，走向国际市场，"讲好中国故事，传播好中国声音"。

二、善用"他者"元素，取"最大公约数"表达

文化是特定族群、国家的所有成员所共享的，往往以"本地化"的形式出现。"文化不仅仅是我们赖以生活的一切：在很大程度上，它还是我们为之生活的一切：感情、关系、记忆、亲情、地位、社群、情感满足、智力享乐、一种终极意义感。"②我们的一切价值观念、行动、感情等都是我们所属文化背景的产物。

刘禾(Lydia Liu)在《跨语际实践》(*Translinguistic Practice*)中指出不同的语言之间是否可以进行"通约"(incommensurable)，如果可以，那么人们怎样通过不同的词语以及词语意义之间建立并维持虚拟的等值关系(hypothetical equivalences)。霍米·巴巴(Homi Bhabha)在《文化的定位》(The Location of Culture)中提及一个重要概念，即"混杂性"(hybridty)，这个概念试图通过消除自我与他者的对立，使得后殖民(post-colony)研究摆脱僵化模式。在文化交流与翻译层面，我们大概永远无法逾越巴别塔，不同文化、不同语言无论如何翻译都难以对等。正如一句意大利谚语，即"Tradutore，traditore"，用英文翻译过来就是"The translator is a betrayer"，中文的意思就是"翻译者就是背叛者"。任何试图翻译的行为，其实在起初便背叛了原意。从这个层面来看，跨文化交流无疑是令人沮丧的、失望的，但这同时为中国电影海外传播提供启发。

中国电影海外传播的实现不可忽视对"异质文化"的思考，对目标市场元素的借用。在此还是不得不提到好莱坞的成功实践。

好莱坞善于借用中国元素，从《花木兰》到《功夫熊猫》系列，好莱坞完美

① 丁亚平. 大电影的互动：中国电影海外市场竞争策略可行性 2[M]. 北京：文化艺术出版社，2015：457.
② 特里·伊格尔顿. 文化的观念[M]. 方杰，译. 南京：南京大学出版社，2003：131.

地打造了一个个以美国价值观念为内核、中国元素为装点的产品。就以《花木兰》为例，迪斯尼为了拍好这个中国家喻户晓的民间故事，启动了700多位动画师、技术人员和艺术指导等进行合作，而且包含相当部分华裔人员担任创作工作，投入上亿美元，花费整整一年时间。而为了让电影更加"地道"，迪斯尼还派出制作组到中国实地考察学习，在敦煌、洛阳、北京、西安等地美术馆、博物馆进行参观，收集大量资料。而倘若对好莱坞电影做更广泛观察，可以发现，好莱坞的"他者"元素借用对象不仅善于对准中国，而且广泛撒网世界其他国家。"《埃及艳后》便发生在印度尼罗河畔，讲述了古埃及文明的故事。《艺妓回忆录》则将场景设置在一家日本的艺妓馆，讲述了一个'日本小女孩'（虽然小百合由中国演员章子怡饰演，但在电影中假定其身份为日本身份）如何成为头牌艺妓的故事。善于借用其他国家、地区元素也是好莱坞通行全球的秘密之一。"①

　　回顾中国电影发展史，中国电影从早期创作阶段就对跨文化改编进行积极地尝试，将西方经典文学、戏剧、话剧或其他艺术形式通过改编"移植"到中国，让中国观众有机会通过银幕欣赏到经本土化改编的"舶来"故事。代表如长城画片公司1924年出品的第一部电影《弃妇》，该片由侯曜改编，李泽源导演，取材于挪威戏剧家易卜生的《玩偶之家》和《人民公敌》。这部电影描写了一个由王汉伦饰演的豪门家庭媳妇被另有新欢的丈夫抛弃后，带着自己的随身丫头踏进社会自力更生的故事。她找过不少工作，后在一家书局找到工作，然而遭受经理侮辱，她的随身丫头到学校读书，却因出身卑贱，遭受歧视。她后来觉悟，妇女需要争取自己独立公平的社会地位，就参加女权运动，并在其中担任重要工作。抛弃她的丈夫又想跟她重归于好，遭到拒绝，于是恼羞成怒，勾结恶霸破坏她的工作，并诬告陷害她，迫使她隐居，后又遭受抢劫，最终在惊吓中死去。王汉伦饰演的媳妇其实就是一位中国版的"出走的娜拉"，易卜生原剧中未对娜拉出走后的结局有所展开，而引发读者想象"出走后的娜拉怎么样了"，中国版的娜拉故事却给出了明确的悲哀的结局。改编根植于中国当时的社会现实，"这里，作者是接触到当时的社会现实的，看见了妇女的被压迫和被侮辱的地位，也反映了一些妇女要

① 高凯. 中国电影提升国际吸引力的三条进路[J]. 民族艺术研究，2017(3)：194.

求社会平等的愿望。"①而后 1925 年,还是侯曜编剧、李泽源导演,《一串珍珠》问世,这部电影主要取材于法国现实主义作家莫泊桑的短篇小说《项链》。长城画片公司出品的不少电影其题材都明显带有西方文学艺术的色彩,并结合当时中国社会现实,提出社会问题。这与其公司人员构成及成立目的不无关联,毕竟"长城画片公司最初是由几位旅美的华侨知识青年,激于爱国义愤而创办起来的。"②

　　除了长城画片公司出品的这两部代表性作品以外,如此跨文化改编现象在当时的其他影片公司中亦不少见,如亚细亚影戏公司 1913 年出品的、张石川导演的《新茶花》,改编自小仲马的《茶花女》;商务印书馆活动影戏部 1926 年出品的、杨小仲导演的《不如归》,改编自日本作家德富芦花同名小说;明星影片公司 1925 年出品的、包天笑编剧、张石川导演的《空谷兰》,改编自日本黑岩泪香译本小说《野之花》;1934 年出品的、李萍倩导演的《三姊妹》,则是改编自日本菊池宽的小说《绿珠》;新华影业公司 1937 年出品的、马徐维邦导演的《夜半歌声》则明显是中国版的《歌剧魅影》;华新影片公司 1939 年于上海孤岛时期出品的、李萍倩导演的《少奶奶的扇子》,则脱胎于英国王尔德的同名舞台剧;中企影艺社于 1947 年出品的、孙敬和马徐维邦导演的《春残梦断》,则改编自俄国屠格涅夫的《贵族之家》;大同电影企业公司于 1949 年出品的、郑小秋导演的《欢天喜地》,则脱胎于法国腊比施的舞台剧《眯眼的沙子》……如今看来,这一系列改编都是积极跨文化对话的一种努力尝试。

　　此外,现在可见最早的中国影片《劳工之爱情》亦存在明显的"世界主义"特征,比如"影片中对于南洋和东南亚的暗示也不可忽略,它隐约显示出那个时代南洋作为中国最大的电影市场的重要性。"③可以看出电影制作者试图去娱乐更广大人群,并试着努力搜寻他的观众。

　　融入目标市场元素,实现跨文化传播,合拍片也不失为一种"借船出海"的捷径。"合拍片作为一种跨地域、跨文化制作,由于其资金来源较充足,影片的市场较宽广,又能汇聚多方面的创作人员和技术人员,体现出较明显的

① 程季华. 中国电影发展史(第一卷)[M]. 北京:中国电影出版社,2012:93.
② 程季华. 中国电影发展史(第一卷)[M]. 北京:中国电影出版社,2012:90.
③ 张真. 银幕艳史:都市文化与上海电影(1896—1937). 沙丹,赵晓兰,高丹,译. 上海:上海书店出版社,2012:149.

人才优势,并得到了不少国家和地区有关政策的扶持,所以近年来合拍片的数量不断增长,影响也越来越大,已逐步成为中国电影创作生产的一种十分重要的电影形态。"①合拍片有利于合拍国家之间更好地了解彼此的文化,促进广泛交流,在作者与专家及外国电影制作人、发行人访谈时,他们亦表示合拍片进入目标国家时,会更容易得到目标国家的接受,进而有可能达到市场与文化双赢。

"理论上,合拍是在找到两种文化甚至是多种文化的共同点和连接点的基础上求最大化的受众,确实是中国电影进入另一个国家和另一种文化的有效方式和途径,但是在合作中却也是问题重重。合作双方都希望在制作过程中掌握主动权,并在影片中融入本国观众的喜好与口味,而最终的结果却是双方的观众都不满意。"②合拍片在创作实践中,如果参与合拍方可以充分发挥特长、优势,使得电影拍摄前期、中间及后期都能够有机一体,便更有可能收获理想效果。中法合拍片《狼图腾》就是一个比较好的例子。

《狼图腾》取材于中国作家姜戎颇具人气与好评的同名小说,电影主演则由中国演员冯绍峰、窦骁担任,导演则是曾获奥斯卡最佳外语片的法国人让·雅克·阿诺(Jean Jacques Annaud)。导演本身就擅长拍摄人与自然、动物关系的电影,并且颇具国际影响力和熟悉度,同时他还组建了一个颇具全球化特色的摄制队伍,包括邀请美国的传奇音乐人詹姆斯·霍纳(James Roy Horner)负责作曲,配乐演奏也是来自英国爱乐乐团、伦敦交响乐团等乐团的优秀音乐家。演员队伍方面除了对中国颇具人气青年演员的启用,还选用了来自蒙古的女演员昂哈尼玛。此外,邀请到来自加拿大的素有"狼王"之称的业内最顶级的驯兽师安德鲁·辛普森(Andrew Simpson)。电影筹备长达7年,拍摄了16个月,仅仅驯狼这项工作就花费3年。从中文小说到合拍电影,经法国导演让·雅克·阿诺之手,在保留原著叙事脉络及结构的基础上,做出跨文化特质的修改,诸如爱情戏的加强、戏剧冲突的强化、小狼结局的改变等。"可以说,上述改动是非常成功的,因为原小说是一部夹叙夹议的小说,它的议论非常多,叙事比较缓慢,而电影做到了非常成功的'瘦身',阿诺不仅使得叙事冲突更为集中,叙事节奏更加紧凑,也使得主

① 周斌. 合拍片的现状、问题与策略[J]. 电影新作,2016(2)：85.
② 丁亚平. 大电影的拓展：中国电影海外市场竞争策略分析[M]. 北京：文化艺术出版社,2014：124.

题—价值观的呈现变得更为单纯、更具普适性。换句话说,汉民族应不应该具有狼性,似乎并不能引起其他各国、各民族的兴趣。所以,阿诺把原小说中的'双箭头'变成了'单箭头',并使其增强了穿透力,也正是在这一点上,阿诺作为一个法国导演,有效规避了中国导演所无法割舍的那些自身的重负。"①电影在法国首映当天,观影人次达到 8 万,排在当日 16 部电影首位,创下近年中国电影在法国的最好成绩,而且战胜了刚摘得奥斯卡最佳电影的《鸟人》。

《狼图腾》对于中外电影合拍创作有很大的启发意义,中国如何与世界对接,票房市场与文化传播如何平衡,这些问题都是很难解决的,但是《狼图腾》做出了有意义的尝试。此外,对当下国内如何做大片也有启示意义。

当然,并非所有中外合拍片都有如此"蜜月",更多的合拍片往往并未能集合拍双方优势,反而暴露彼此短处,从而不能达到预期效果。比如中美合拍片《功夫侠》《太极侠》等,这些故事内容大都具有明显的好莱坞痕迹,而在技术支撑方面又无法与好莱坞商业大片匹敌,无论电影海外口碑或者海外票房,都可谓惨淡。

"任何一部影片要在国际市场上受到欢迎,先决条件之一是要有为全世界人民所能理解的面部表情和手势。"②由于地理距离、历史、社会等原因,不同地域的人在价值观念、宗教信仰和审美习惯等方面都存在很大差异,而这种差异在东西方之间体现得尤为突出。东西方观众对电影的期待、接受与理解存在相当程度的差异。面对这个问题,取"最大公约数"表达是获取海外受众的好办法。

不同国家之间存在一定的文化差异,一定的文化细节碰撞很正常,电影拍摄实践应该适当运用文化共通点,适应不同文化背景下观众的审美习惯,合理运用异质文化元素,而非刻意地、生硬地曲意迎合。在中外电影合拍过程中,中方应该坚持"以我为主、为我所用"的原则,创作高质量、高标准的精品电影呈现给国内外观众。"值得肯定的是,很多合拍片的确在一定程度上让中国元素在海外市场红火起来,但仅仅是形式上的合拍,并不能解决中国电影走向海外的根本性问题,中国电影要走向海外,从电影题材创意、生产创作之初就要解决跨文化语境的问题,克服文化差异造成的

① 万传法.《狼图腾》的跨文化制作及其界定:兼对"跨主体—地域间性"中文电影的命名[J].当代电影,2015(12):135.
② 贝拉·贝拉兹.电影美学[M].何力,译.北京:中国电影出版社,1979:33.

解读障碍。"①这就要求创作者及时了解与把握海外电影市场,尤其是海外观众的审美动向、接受习惯,这将有利于降低电影创作的风险,进而做到有的放矢,适应海外观众的期待视野与审美需求。

需要注意的是,在国外,尤其是北美电影市场,外语片通常都会被当作艺术片对待,观众欣赏传统亦是如此。无论是中国本土电影制作还是中外合拍电影制作,都应该注意到这个传统,应该意识到北美电影市场留给外语片的空间是相当有限的,单纯凭借本国创作概念中的"商业大片"是难以与美国本土的好莱坞大片相抗衡的。所以,要打开海外市场,不应该单纯依靠大成本、大投入、大制作的高概念电影,也需要将创作注意力倾注给能够体现自身文化差异性及个性的艺术电影方面。"因此,合拍片的创作拍摄既要有若干大制作的商业片,也要有一些能体现编导个性化创作追求和美学风格的艺术片。在创作中要坚持题材、类型和风格的多元化,避免单一化和同质化等的不良创作倾向。"②

作为一种文化与意识形态传播的载体,电影在跨文化传播中有报纸、图书等不可比拟的自身优越条件,因为电影凭借可观可感的视听语言规避了很多含混的、暧昧不清的复杂诠释,进而容易被海外观众理解。善用"他者"元素在一定程度上可以增强文化亲近性并有助于拓展文化对话空间,不失为一种降低"文化折扣"的办法。

虽然当下的全球化浪潮让人类生活的世界隔膜越来越稀薄,不同国家、区域之间在政治、经济和文化等诸方面互相依存度也随之提高。全球电影观众的接受和审美越来越多元、复杂、开放,对异域文化的符号解读相对之前也已不再那么困难。但是越往深层次层面观察,便越会发现文化差异和隔阂从未消失。不过简单的文化背景、共享的文化圈、相同的编码符号、共通的情感体验和共通的价值观念等,却可以增加中国电影在全球得以传播的可能。中国电影融入全球化生产的进程中固然要保持民族的差异性、个性,但是这却并非是在着重强调单一民族化、本土化的立场,从而导致盲目的排外或者是对海外观众的忽视。曾经我们所坚守"越是民族的,就越是世界的"的观念,如今或许也需要重新加以考量,从而进一步思考如何"民族",

① 丁亚平. 大电影的拓展:中国电影海外市场竞争策略分析[M]. 北京:文化艺术出版社,2014:124.
② 周斌. 合拍片的现状、问题与策略[J]. 电影新作,2016(2):91.

才能更好地"世界"。

"国际间的文化交流,因文本的异质性等问题,在传播的过程中,很容易出现'被误读'或'不可读'的问题。'越是民族的'程度的深浅及表达则会直接关联'越是世界的'这一传播效果的大小。中国电影在'走出去'的路上遇到诸多不如意的问题,其中一个便是如何在全球语境下讲述自己本土的故事,如何在电影中向国际受众去展示民族审美、情感、理想和思维方式等。"①"一般来说,不同民族之间的语言障碍、文化障碍、习俗障碍、价值观障碍、审美障碍等等,均会导致'文化折扣',这也成为中国电影'走出去'必然碰到的一道坎。"②所谓"文化折扣",具体到影视方面即"扎根于一种文化的特定的电视节目、电影或录像,在国内市场很具吸引力,因为国内观众拥有相同的常识和生活方式;但在其他地方吸引力就会减退,因为那里的观众很难认同这种风格、价值观、信仰、历史、神话、社会制度、自然环境和行为模式。"③

中国电影倘若一味地过于死守民族本土特色,就势必会影响传播范围的扩展,导致"传而不通"。而如果盲目抛弃民族本土特色,那么中国电影就可能只剩下迎合海外观众的"奇观"元素,从而遗憾地失去了自身的文化稀缺性、差异性。

功夫片和武侠片向来是中国电影的类型化标签,此类电影,诸如《英雄》《十面埋伏》等,继《卧虎藏龙》之后向世界不断发出"武侠中国"名片。此类电影炫目的动作打斗场面削弱了因文化差异带来的"折扣"以及语言不通的障碍,实现"观看即可满足",受到部分海外观众群体的喜爱。然而此类电影却因在制作过程中往往过于强调场面和动作,而忽视了对电影人物、主题、思想、故事等方面的深度挖掘,以及对中国其他文化元素的展示,在电影质量上饱受诟病。"从某种程度上,中国电影中对于古装、武侠、功夫等中国元素的过度开发,一方面会影响海外受众对于影片深层次的接受和理解;另一方面各种武侠电影不断出口海外,海外受众对中国元素产生审美疲劳使这类电影的市场接受度不断降低,对于中国文化的输出并无益处。"④而这点在

① 高凯. 全球化语境下的中国电影跨文化传播思考[J]. 浙江万里学院学报,2014(5):85.
② 李亦中. 为中国电影"走出去"工程解方程[J]. 当代电影,2011(4):117-121.
③ 考林·霍斯金斯,斯图亚特·迈克法蒂耶,亚当·费恩. 全球电视和电影:产业经济学导论[M]. 刘丰海,张慧宇,译. 北京:新华出版社,2004:45.
④ 丁亚平. 大电影的拓展:中国电影海外市场竞争策略分析[M]. 北京:文化艺术出版社,2014:121.

作者与外国专家访谈时亦被反复提及,正如美国俄亥俄州立大学邓腾克教授在被问及中国电影未来在北美的市场前景时,他就表示中国电影未来在北美市场的表现依旧值得期待,有出现爆款的可能。过去的《卧虎藏龙》就已经受到了欢迎,只是希望下一个热门的作品不会再仅仅是武侠片、动作片。

"长期以来,中国文化界知识界,在核心价值表达方面,在对外交流中,基本使用政府定位的统一语言语调,以一致性、整体性、彰显的政治性为特征。如何以个体性、个别性、灵动生命状态,在千变万化中呈现、体现核心价值,以引导不同文明渊源的人们不同乃至最大限度的差异认同,是我们需要思考、实践的。"①中国电影海外传播过程中,其内容生产需要寻求文化"平衡点",取"最大公约数",即竭力寻求人类、人性的共通点与共鸣点。照顾到可被跨文化翻译的部分,由此尽量减少由观众认知、文化差异所带来的理解问题。

电影《团圆》于 2010 年获得第 60 届德国柏林国际电影节"银熊奖",该片取材于海峡两岸亲人跨世纪重逢的一段真人真事。内容"以小见大",通过讲述三位老人的命运,折射出大陆、台湾同胞渴望团圆的历史主题。有论者言,该片之所以可以获奖,且在德国获奖,正值"柏林墙"推倒 20 周年,其故事情节及人物命运牵动了德国观众的情感,这个猜测无法论证,然而作为一家之言亦不无道理。共同的分离情感,让这段"乡愁"走出中国,跨越民族、国界。德国的专业影评人马尔·阿德勒在看完电影后表示,《团圆》用平缓镜头表达人物间张力,配合演员细腻的表演,感人而贴近人心。历史背景对于异域或异质文化观众来说是很容易造成文化接受障碍与理解难度的,然而《团圆》却因"带有深厚历史背景"打动观众,收获情感认同。如此同样收获他国观众情感认同的,还有如霍建起导演的《那山那人那狗》。

由于政治、历史等因素,中国电影在日本市场向来不容易被其观众广泛地接受,而《那山那人那狗》却在日本走俏,而且成为鲜有的"墙内开花墙外香"的中国电影。该电影最初并不被看好,被以 8 万美元低价卖给日本发行,而后在日本经过半年多宣传后上映。电影上映后观众就超过了 40 万人次,

① 颜海平. 文化发展和文化外交[J]. 电影艺术,2012(6):16.

并且卖出 23 个拷贝,取得 850 万左右美元的票房收入,比购买成本高出了 100 倍。后又荣获"日本电影笔会"最佳外国电影第一名的荣誉和 2002 年"日本电影艺术奖"的最佳外国电影等多项奖项。并无"国际卖相"的《那山那人那狗》在日本的火爆引起了国内电影人及研究者的好奇,而究其原因发现,日本人在买下电影版权以后,在宣传发行上做了充分"功课",由于日本对邮递员这一职业是非常尊重的,所以就将电影改名为《山间的邮递员》,后在艺术院线独家放映。再者,这部电影实现了日本观众的情感满足,父亲的角色让日本四五十年代的父辈人产生共鸣,儿子的角色让年轻观众看到父辈不易之处。对于普通日本人来说,他们喜欢这部电影自然的亲情、淳朴的民风,一些政府机构和个别政党把这部电影作为教育材料,要求下属职员观看、学习。据悉,日本邮政事业厅的工作室外墙上就贴了很长时间的《那山那人那狗》的电影海报。通过这个案例我们了解到,中国电影海外传播过程需要因地制宜的跨文化营销。同样如《辛亥革命》当初在美国宣发时,电影片名就被改为《1911》,海报重点突出演员成龙,如此直白、熟悉、简单,更容易使美国观众理解电影信息。

伊朗是具有特殊宗教、文化背景的国家,其电影《一次别离》当年与张艺谋的《金陵十三钗》同时被选送为奥斯卡最佳外语片参与奖项角逐。然而两部电影无论是电影制作层面还是跨文化叙事层面,差异明显。美国最负盛名的影评人罗杰·伊伯特(Roger Ebert)对于两部电影皆有评论,给出前者四颗星评价,这在其"电影星级评价体系"中已属最高质量电影范畴,即"上乘之作(a great movie)",后者则仅仅得到两颗星,被其视为"平庸"。

《一次别离》没有过于倾注于文化历史背景,而重点讲述人与人、家庭、法律和社会之间的复杂关系,讲述普通人都会面临普遍困境(universal dilemma),[①]用个体的困境和命运去感动观众。黛博拉·扬(Deborah Young)评价该电影,首先就肯定"当人们都还认为伊朗电影制作者受到严格审查制度束缚而无法做出更丰富、有意义的自我表达的时候,阿斯哈·法哈蒂(Asghar Farhadi)的《纳德与西敏:一次别离》的出现推翻了这个观点。电

① Roger Ebert. A Separation[EB/OL]. http://www. rogerebert. com/reviews/a-separation-2012, 2012 - 1 - 25.

影叙事虽然简单,但是却在道德、心理和社会层面是有丰富蕴含的,电影成功地将伊朗社会带到大众视野,这是一般其他电影都没做到的。"①而黛博拉又从表演和节奏方面对电影予以高度肯定:"导演对演员的表演予以最大关注,而演员真实化的表演也使得人物塑造颇具深度。在穆罕默德·卡拉利里(Mahmood Kalari)的镜头下,五个主要演员都十分出彩。尽管电影全长超过 2 个小时,然而哈耶德·萨非雅力(Hayedeh Safiyari)的快节奏剪辑使得电影从始至终一直保持行动紧凑。"②知名影评人肯尼斯·图兰(Kenneth Turan)也撰文肯定《一次别离》,评价电影"是一部非常让人有亲近感的外国电影。这是一部激动人心的家庭剧,对人物动机和行为皆有犀利洞察,(提供了)正如在一个几乎从不拉开的帷幕背后所发生的迷人一瞥。"③肯尼斯·图兰的评价尤为值得我们思考,他提到《一次别离》是一部纯粹的外国电影,但是却令人产生亲近感,而这样的传播效果不正是中国电影抑或是其他任何国家电影所渴望的最理想的跨文化传播效果么?《一次别离》最终被评为第 84 届奥斯卡最佳外语片,第 69 届金球奖最佳外语片,并成为第一个获得洛杉矶影评人奖最佳剧本奖的外国电影④,同时这部电影在第 61 届柏林国际电影节主竞赛单元大放异彩,是鲜有的一部同时获得"三只熊"(最佳影片"金熊奖"、男女主角都获得影帝、影后"银熊奖")的电影,从商业的北美到艺术的欧洲,《一次别离》一路"旅途"顺利。如何在跨文化语境之下把电影打造得"极具亲近感",《一次别离》为电影人提供了有意义的启示。

三、注重海外观众的研究与培养

进入海外观众视野是中国电影海外传播的首要目标。研究海外观众的期待视野、欣赏口味和审美心理是中国电影海外传播能力提升的关键。

早在 20 世纪 30 年代,美国政府已经意识到电影及其他(大众)文化产品

① Deborah Young. A Separation：Film Review[EB/OL]. http://www. hollywoodreporter. com/review/a-separation-film-review-99930，2011 - 2 - 15.

② Deborah Young. A Separation：Film Review[EB/OL]. http://www. hollywoodreporter. com/review/a-separation-film-review-99930，2011 - 2 - 15.

③ Kenneth Turan. Movie review："A Separation"[EB/OL]. http://articles. latimes. com/2011/dec/30/entertainment/la-et-separation-20111230，2011 - 12 - 30.

④ Kenneth Turan. Movie review："A Separation"[EB/OL]. http://articles. latimes. com/2011/dec/30/entertainment/la-et-separation-20111230，2011 - 12 - 30.

输出的强大威力,一定程度上来讲,好莱坞一开始就在向世界的其他国家、地区倾销美国,美国电影很早就具备"世界主义基因"和"全球视野",或者可以说好莱坞电影很早就具有访谈中多位外国专家、学者口中所提到的国际吸引力(universal appeal)。

20世纪20年代开始,好莱坞就开始重视中国市场,环球、华纳兄弟、米高梅、派拉蒙、福克斯、雷电华和联美等八大电影公司都先后在中国设立办事处,这些办事处多是聘用中国人或者长期居住在中国的外国人处理向中国出口电影的事务。"美国相关部门早在20世纪20年代就要求驻外代表调查世界各国家的电影市场。美国意识到中国是最巨大的电影市场,也曾出具《中国电影市场》专业报告,专门研究中国人的电影喜好。可见美国电影对观众兴趣的重视程度。可是中国无论在国内还是国外都没有这方面的调研,在中国,本国观众一定程度上都是被动的接受体,缺乏对其了解,更何谈国际受众的口味。"①

就对外国观众研究方面,韩国的实践与经验亦值得中国学习。历经亚洲金融风暴之后,韩国政府决心大力发展文化产业,并提出"文化立国"方针,从1999年开始,先后制定《文化发展五年规划》《二十一世纪文化产业的设想》以及《文化产业发展推进规划》等政策方针,并于2001年8月成立韩国文化产业振兴院(KOCCA),旨在通过文化内容出口的产业化,实现文化内容强国,使韩国成为世界有影响力的文化内容生产国。韩国政府在1973年7月4日成立电影促进会(KMPPC),1999年5月28日将其更名为电影振兴委员会,旨在提升韩国电影质量,谋求韩国电影产业发展,该机构在海外多个国家城市设立研究中心,专门从事目标国家的电影市场研究,以期了解其他国家观众的电影消费习惯、偏好及心理,以便实现国际分众营销。如在电影出口方面,韩国面向欧美市场主要出口奇观式的灾难片、战争片,而针对中国及其他亚洲国家市场,则更多偏向爱情片、家庭伦理片。由此,根据不同国家、地区观众的喜好而分门别类地"投其所好"。

"中国电影要想走向世界,就要符合国际电影观众对电影的品位和需求。目前我们有些电影就是拍给中国观众看的,但是有些电影还是要给世

① 高凯. 全球化语境下的中国电影跨文化传播思考[J]. 浙江万里学院学报,2014(5):85.

界观众看的。要想扩大中国电影的市场份额,就要研究国际市场,生产出符合国际电影观众的品位和需求的作品。"①中国电影海外传播的直接对象就是海外观众,中国电影想要开拓海外空间,不仅需要加强对海外观众的研究,还要加强对海外观众的培养。不少海外观众通过中国电影在其头脑中构建出来一个"想象的中国",因此对中国电影有其独特期待视野与审美,而中国电影需要对海外观众有所满足与适应,也要有主动的引导,而非一味地迎合。迎合的结果一方面是固化一个刻板的中国形象,另一方面会造成对中国电影的审美疲劳,阻碍海外传播的可持续性。在 2014 年美国洛杉矶举行的第 4 届中外合拍影展上,美国电影协会(MPAA)主席克里斯托弗·多德尔(Christopher J. Dodd)声称中国培养的电影观众,那也将是我的电影观众,并坦言享受培养观众就是与观众建立良好关系的过程。中国电影目前非常需要与海外观众建立起良好关系。

其实,在海外观众培养方面,中国电影已有成绩,从李小龙开始,到成龙,再到后来的《卧虎藏龙》等,中国的功夫片、武侠片已经成为中国电影的海外代名词,在海外拥有一批忠实观众,这批电影让部分海外观众了解中国、了解中国文化,扭转了此前电影传播中那个有关陈查理、傅满洲等扭曲的、恶魔的、虚弱的中国形象,让其冲破刻板成见而接受一个有力的、正义的中国形象。到如今,无论是基于市场开拓,还是基于国家形象塑造与传播要求,中国电影则需要打造出新的名片。当然,这个过程会是长期的,观众需要慢慢地培养。然而只有通过这一步的努力,中国电影才有可能有更为丰富的海外传播形式与类型,才能吸引更多海外观众,从而打造出进军海外市场的优秀品牌。

"面对全球化浪潮冲击,中国电影制作应在不牺牲民族文化及认同的前提下,加强海外电影观众研究,积极与世界语境相适应,增进文化交流与对话,向世界传播民族文化。"②

四、确认文化自我,保持中国特色

无论是海外汉学权威专家邓腾克(Kirk Denton)教授,或当下媒介文化

① 杨步亭,周铁东,沈芸,等. 60 年来中国电影海外推广工作的繁荣与发展[J]. 当代电影,2009(10): 14.

② 高凯. 中国电影提升国际吸引力的三条进路[J]. 民族艺术研究,2017(3): 193 - 194.

领军学者亨利·詹金斯(Henry Jenkins)教授,在与其采访时谈及中国电影海外传播的进路问题时,他们都不约而同地提出了中国电影应该对中国特色元素有所保留、选取和挖掘,即"中国电影"应该如何"中国",这样才能生产出并非一味模仿和复制好莱坞的真正的中国电影。在与美国奥斯卡奖评委、电影制作人诺曼·霍林(Norman Hollyn)进行访谈时,他表示中国拥有比美国更为源远流长的文化,这是非常珍贵的财富,可好好地用来作为电影故事的取材。而且处于市场以及观众接受层面考虑,美国观众也并不需要或渴求其他国家为其提供一个所谓的标准的"好莱坞产品",中国的故事和元素可以帮助实现"差异化"电影产品的打造,这样才能在国际电影市场竞争中有突围的可能。

诚然,在当下全球化背景下,文化的趋同性特征越来越突出,而这点在电影方面的体现尤为明显。电影作为"舶来品",其规则、语法本身就遵循西方的规范,我们始终处于努力学习、追赶或贴近的阶段。且伴随美国好莱坞电影大规模地、强有力地渗透到中国市场,受资本影响和市场导向,国产电影制作也开始跟随好莱坞电影的脚步。自1994年,《亡命天涯》以分账形式在大陆上映,后来詹姆斯·卡梅隆的《泰坦尼克号》在1998年狂卷3.6亿元人民币,这个数字几乎与当年100部国产电影票房总和等值,这些一方面激发了中国电影市场的活力,另一方面也让中国电影制作者看到了中国观众对电影、商业大片的热情。2000年后,华语武侠大片《卧虎藏龙》与《英雄》相继问世,凭借东方的景象奇观及中国民族文化所独有的武侠情结结构,在北美市场辉煌登场。先是《卧虎藏龙》在北美收获1.28亿美元票房,开创了所有外语片在北美市场的最高票房纪录,该片至今依旧保持着北美市场华语电影的最高票房位置,此片亦获得当年最佳外语片奖。而后的《英雄》浓墨重彩,坐拥5 371万美元票房,并获得奥斯卡最佳外语片提名,至今《英雄》还被称作是"最成功的一次中国文化输出"。由此,这两部电影带队,率先迈出中国电影海外传播征程的第一步,为中国电影打开北美市场推开有希望的"门缝儿"。此后,中国电影人制作商业大片的热情也进一步被点燃,"中国电影产业元年"由此开启,中国商业大片时代到来,中国电影产业在经历持续低迷之后逐渐显露雄风。而后《满城尽带黄金甲》《夜宴》《无极》《投名状》《十面埋伏》等中国大片相继出现。

伴随中国电影产业化热度与中国电影市场繁荣,中国式大片的"病症"

日渐凸显。大多数中国大片"剥离了民族文化的根脉,其民族文化的原创性贫瘠,一味地追求视觉奇观的营造,创作主体遭遇'他者'解构,竟一步步沉陷于被好莱坞大片蚕食与同化的困境。而到了《赤壁》《金陵十三钗》,则呈现出一个文化的拐点,自此一蹶不振。"①《夜宴》在制作层面精美华丽,从卖相上来看可谓是一部合格的"大片"。考虑到西方观众与中国观众的审美平衡,电影借用在全球熟悉度和辨识度相当高的《哈姆雷特》故事,将历史和现实抽象化,用中国古装加以包装。在这出假定的"情节剧"中,西方的故事蕴含丰富的中国元素,既希望让中国观众品位到西方味道,又让西方观众产生猎奇,并能够得到认同。为了降低内容理解的障碍,电影竭尽"奇观"之所能,简化了故事、背景、人物及关系等方面的设计,更多依赖动作、画面、造型等视觉元素与观众沟通,然而却在故事细腻性、人物动机性以及情感逼真性等方面备受诟病。美国权威杂志《综艺》在当年刊登了影评人艾德礼(Derek Elley)关于《夜宴》的评论,开篇就提及虽然电影致谢名单没有提及莎士比亚,但是依旧容易发现《夜宴》有《哈姆雷特》和《麦克白》的印记,而且直接说明,从专业方面考虑,即便在亚洲凭借章子怡的明星效应,这部电影看起来还是会非常难卖出去。"谭盾巴洛克式的音乐是有力量的,然而在全片129分钟里面,音乐却显得不够有起伏,缺少变化。袁和平的动作场景设计零散、简短,并缺乏独到之处而不够新颖。"②之后,艾德礼对电影的剧情做了简单介绍,并对一些细节提出疑问,对演员的表演进行评点。艾德礼对于影片导演冯小刚的批评也是犀利的,指出《夜宴》"主线和台词都非常慢,缺乏表演生动的化学效应(而这此前通常是冯小刚电影的强项),并且人物始终一幅令人沮丧的样子。"③《夜宴》号称要讲述一个"东方的哈姆雷特"的故事,而电影也的确借用了《哈姆雷特》的故事架构或形式,然而却完全丧失了原本故事中最精华的内核。"哈姆雷特的悲剧来源于他本来不愿意承担对所谓国家、所谓人民的责任,就像《狮子王》里的辛巴一样,但是,他却别无选择地陷入到了这种'责任'的陷阱之中。为了这种责任,他不仅必须战胜敌人,而且必须战胜自己。这个故事中所包含的那种文艺复兴的人文精神,在《夜

① 厉震林,万传法. 中国电影的跨文化制作与海外传播研究[M]. 北京:中国电影出版社,2016:36.
② Derek Elley. Review:"The Banquet"[EB/OL]. http://variety. com/2006/film/awards/the-banquet-1200513774/, 2006 - 9 - 3.
③ Derek Elley. Review:"The Banquet"[EB/OL]. http://variety. com/2006/film/awards/the-banquet-1200513774/, 2006 - 9 - 3.

宴》中显然没有。这个故事,一个'被观看'的女人成为中心,欲望和复仇成为主题。这些都是商业娱乐的需要,也是当今社会主流情感和价值匮乏的一种时代症候。影片中除了青儿的爱情还散发一点人性光辉以外,其余所有的人在一定程度上都可以说是被自己的个人欲望驱使的行尸走肉。"①"再如《哈姆雷特》和《夜宴》中,二位王子得悉父亲被杀细节一事,在《哈姆雷特》通过'鬼魂'的使用,充分做到了'西方化'效果。但在《夜宴》中,飘下的锦帛,则显得分量轻而又轻,并且一点也不'中国化'。其孰优孰劣,立见分晓。"②《夜宴》相较于《哈姆雷特》无论是戏剧性文本改写,再或是戏剧性细节描摹方面,都存在表述的缺失,未能做到真正的"东方化"书写,遗憾地失去了"东方魅力"。

中国电影在市场化进程中面临诸多复杂性问题,历来备受关注、争议。一方面,中国电影市场持续火爆,"据联合国教科文组织调查机构统计,预计到 2020 年,中国电影票房收入将达到 128 亿美元,有望超过美国而跃居世界首位。"③而另一方面则是中国电影质量与口碑持续走低的尴尬事实。中国电影发展至今,似乎已经步入一个"怪圈":票房与口碑习惯性地呈现强烈的反比态势。"中国式大片的问题已有诸多讨论,不再展开,但究其原因,不得不说中国式大片在模仿好莱坞的路上丢掉了自己最本真的特性,放弃了对民族文化和现实资源的挖掘,从而导致了中国式大片的人文精神缺失和创作力匮乏等问题。"④

"如果不隔断历史,中国电影以文明互鉴而走向世界,早在 20 世纪八九十年代就迎来了一次凯旋之旅。以张艺谋、陈凯歌为代表的'第五代'年轻人,冲破了以往的历史局限性而横空出世,他们与当时改革开放、思想解放的大潮保持着时代的同步性。从《黄土地》《黑炮事件》《红高粱》到《秋菊打官司》《霸王别姬》等融合中国智慧的力作,跨文化而在世界影坛引发了文化的轰动效应,被誉为来自'东方新大陆'的启迪,生动地谱写了一曲革故鼎新的现代性乐章。尽管在国际电影市场上并未拿到高端的票房,但却首度跨

① 尹鸿.《夜宴》:中国式大片的宿命[J]. 电影艺术,2007(1):19.
② 万传法. 论"中国式戏剧性表述"在中国大片中的缺失与错置:以《夜宴》和《满城尽带黄金甲》为例[J]. 当代电影,2011(1):81.
③ 中华人民共和国商务部. 2020 年中国将成为世界最大电影市场[EB/OL]. http://www.mofcom. gov.cn/article/i/jyjl/j/201310/20131000342312.shtml, 2013 - 10 - 11.
④ 高凯. 全球化语境下的中国电影跨文化传播思考[J]. 浙江万里学院学报,2014(5):85.

界走出国门,赢得了我们民族的话语权。"①

　　回顾第五代中国电影导演发轫期的代表作品,多以批判的视角去体察中国人的生存状态以及由这种生存状态所体现出来的民族文化传统,充满了可贵的文化自觉意识。回溯影史,推及民国时期的中国早期电影,诸如《小城之春》《马路天使》等无一不是因为洋溢浓郁的民族美学风格而独具审美魅力。就这点,外国同行也多有建议,如奥利佛·斯通(Oliver Stone)就表示"中国电影不应该一味地去学习美国电影,或者只是为了票房而变成那种所谓的国际合拍片",意大利电影资料馆负责人认为"张艺谋等的成功很大部分是缘于对本国文化的重视和展现,文化身份在其中占据重要地位"。视线转向他国,日本、伊朗电影在世界上备受瞩目,韩国电影的有力崛起,也是值得中国电影学习的。日本电影通常对当下现实及人的情感世界予以强烈关注和思考,日本电影人始终追求用影像化方式呈现本民族传统文化,而不盲目崇拜或模仿他国,对本民族文化保护的同时也为世界银幕贡献多样性风格化影像。韩国电影擅长或惊悚或惊艳的视觉呈现与故事表述,更重要的是韩国电影通过影像向观众展示其民族的复杂人性、伦理,并通过电影将其升华到对人类本性的思考与探讨,其电影虽然民族个性张扬,然而思想深刻,且具备一定的全球认同价值。

　　正如诺曼·霍林在接受作者访问时提及的那样,中国历史久远,远远地长于美国,绝不会缺乏好的故事素材、题材,当下中国电影资金、技术、科技等方面也都占据优势地位,缺乏的其实是"真正的'中国电影'"。"真正的'中国电影'"是值得我们好好反思的。

　　根据2013年黄会林教授领衔统计的"中国电影文化的国际传播研究"数据显示,所受访外国观众观看中国电影的理由相对比较集中,选择"理解中国文化"的受访者有680人,占据总数的64%,选择"学习中文"的受访者占据635人,占据总数的59.7%,选择希望"了解中国社会"的受访者447人,占据总数的42.1%。② 鉴于电影的双重(产品与意识形态)属性,电影的功能绝非仅仅为了满足大众的娱乐需求或精神想象,作为提升国家"软实力"的重

———————————

① 厉震林,万传法. 中国电影的跨文化制作与海外传播研究[M]. 北京:中国电影出版社,2016:35.
② 黄会林,封季尧,白雪静,等. 2013年度中国电影文化的国际传播调研报告(上)[J]. 现代传播(中国传媒大学学报),2014(1):14-22;黄会林,封季尧,白雪静,等. 2013年度中国电影文化的国际传播研究调研报告(下)[J]. 现代传播(中国传媒大学学报),2014(2):9-14.

要载体、工具,中国电影的海外传播不能仅仅是"奇观式"的空壳传播,而应致力于让世界观众领略中国民族的文化个性与艺术魅力,让世界观众了解一个"正面的""全面的"中国。如果一部内容丰富的中国电影得到积极有效的全球传播,那将不仅是对中国电影工业发展做出的贡献,更是对中国文化传播、国家形象提升做出的重要贡献。

当下的中国电影需要在全球化背景下的文化竞争舞台上找到自己的位置,纠正传播内容与电影技术的错位。中国电影的真正特色应该是内涵式的,而非单纯的、外在的长袖起舞、飞刀枪剑,也非仅仅是色彩感官、明星效应。中华民族文化博大精深、源远流长,孕育了伟大民族文化精神,这是中华民族对人类文明所做出的伟大的、不可替代的贡献,也应该是我们电影创作的独特优势与宝贵资源。"要征服国际受众,中国电影就应该用独特的视角去展现本民族的特有风貌。要立足本土文化,观照中国民族在不同发展阶段的人所生活的状态,展示人的情感和精神,保持中国特色,而非成为文化奴隶,去争取文化认同与外国观众的尊重。融入全球化的过程中还需保持'本真',创建有民族特色的电影品牌,从而有效增强文化软实力。"①当在展示中国文化的时候,需要确认文化自我,而非"反认他乡为故乡"一般地文化自我放逐,从而造成文化的主体流失。

五、重视电影教育的国际化

"电影业的'国际化',不仅包括电影的制片、发行、放映等环节,也应当包括电影教育的国际化。因为,教育是电影行业最为基础的部分。"②一个完善的电影教育国际化的概念不仅包括中国人才到海外学习,也包含吸引海外人才到中国学习。

"人才,是文化经营最为关键的因素之一。国外企业有大批文化经营与文化贸易方面的专业人才,对国际文化市场的研究非常深入、细致,大到一个地区的文化产品的竞争格局,小到一个具体产品应该怎样投放,都有专门的人进行具体的研究。而国内,文化经营方面的人才稀缺,既懂外语、懂影

① 高凯. 全球化语境下的中国电影跨文化传播思考[J]. 浙江万里学院学报,2014(5):85.
② 刘正山. 当代中国电影教育国际化的状况、问题与对策:基于北京电影学院 19 年的数据分析[J]. 北京电影学院学报,2015(10):216.

视文化产业制作、懂营销，又熟悉国际文化市场，并且与国际发行渠道有着密切关系的国际文化贸易人才更是凤毛麟角。没有专门的人才，没有翔实的数据资料，没有细致的实证研究，没有国际市场运作方面的经验，使得国内文化企业对国际文化贸易市场的认知不足，竞争力也受到很大的局限。在这种情况下，要想在文化产品的出口方面有所突破，是十分困难的。"①电影从创意到拍摄完成，再到后期的衍生品开发等一系列的链条上，都需要专业人才的投入，而中国电影海外传播能力的提升对国际影视人才更是有着针对性的、特殊性的需求。

电影产业作为文化创意产业门类的一种，其核心竞争归根结底是人才的竞争，而国际影视人才是中国参与国际电影市场竞争最有力的智力支撑与创意保障。加强高素质、国际型的电影人才培养有利于提升电影艺术水平，更好实现跨文化语境传播，激发电影企业管理运作以及国际市场的开拓等。

在电影产业大发展背景下，目前全国上千所大学都开设了电影类专业，而在此情况下，一方面是相当部分的电影专业毕业生找不到本领域的工作，电影学及广播电视艺术学等影视类相关专业已有多年被列为"红牌"或者"黄牌"专业，显现"电影人才过剩"的形势；而另一方面，又常有电影导演或企业哭诉"缺人才"。如此强烈的反差，值得反思。

谈及当下中国电影教育的问题，多有研究者或行业人员提出学生的在校学习与实际操作有脱节，如2016年冯小刚导演就曾在中国电影投资高峰论坛上提到开办"影视蓝翔技校"的必要性，冯小刚认为当下中国电影产业人才培养在录音、服化道等方面是缺失的，国内并不缺乏学习电影专业的人，而是欠缺真正能够投入电影创作、产业的人才。能够适应国际化、全球化的电影人才更加缺乏。比如，在当下电影技术革新日新月异的年代，3D、4D、4K和IMAX技术逐渐已经普及到电影制作中，一直以来，我国的高技术电影制作技术人员多依靠从外国引进，或者与外国合作，借用外国团队，虽然近年这个问题有所好转，然而中国本土电影技术人才的缺失依旧是阻碍中国电影整体制作水平提升的一块短板。同时，缺乏优秀影视翻译人才，导致中国电影译制障碍，从而难以降低文化折扣，不便于外国观众理解

① 韩俊伟. 国际电影与电视节目贸易[M]. 北京：中国传媒大学出版社，2008：3.

与接受。再者，既懂外语，又了解甚至精通国际文化（尤其是电影）贸易流程的复合型国际人才更是稀少，更妄谈具有丰富操作的此类型人才。

电影作为文化产业中极具高风险且投入大的门类，不仅制作过程复杂，而且对于创意等方面要求更高，因此对于从业人员的综合素质便有相应更高的要求。在电影全球竞争背景之下，一个优秀的电影人才不仅需要扎实的专业知识及文化底蕴，需要敏锐的艺术感觉和文化底蕴，还要对先进的科技理念熟知并能运用，同时，还需要能够很好地运作电影复杂的营销发行体系。因此，为更有效实现中国电影海外传播，提升中国电影海外传播能力，需要重视国际电影人才的培养。就此提出以下建议。

首先，在国内无论是综合性大学影视类专业或专业影视艺术类大学的课程教学中，应该合理开设国际影视类相关专业理论课程及实践课程，目前由于师资及硬件条件的不足，国内的影视系科课程设置多偏向传统人文学科型，除了传统影视学专业课程《中国电影史》《外国电影史》《剧本写作》《电影评论》《导演艺术》等之外，多设置文艺理论和文化研究方面的课程，而这无法满足业内实践需要，更难谈及满足国际影视人才的培养需求。考虑到当下国际电影产业的激烈竞争，除了重视影视专业学生实践操作技能的提升以外，可以尝试推行"影视专业英语""国际文化贸易""国际影视市场营销"类课程。

其次，加强中外联合办学、交流，可以通过聘请专职人员进行短期交流培训等形式，吸引外国优秀电影制片、导演、编剧、教授等加入我国的国际影视教育建设中。这方面目前已有可喜尝试，仅以上海为例，上海纽约大学、上海大学温哥华电影学院等学校、机构相继成立，在跨文化理念下对学生进行专业培养。前者与纽约大学合作，而纽约大学的电影研究专业素来闻名，后者更是以"建设一流的电影人才教育机构"为己任，并有第六代导演代表人物贾樟柯亲自挂帅担任院长，重在培养影视制作人才。另外，上海科技大学与世界顶级电影学院美国南加州大学电影学院合作，开办影视制片人、编剧、导演培训班，课程由美国南加州大学电影学院教师教授，并邀请诸多中美影视业内人士进行交流，这都为当下国内国际影视人才的培养提供了更多有效途径。

再次，加强国内师生的派出学习也是加强人才国际化培养的重要途径，例如目前国家留学基金委员会将人文社科及艺术类专业列为重点扶持的出国交流学习专业之一。

最后，需要建立人才长效机制，引进人才、培养人才、能留住人才也是应

该充分重视的问题。

国际影视人才的缺失是中国电影海外传播的一大制约。要真正走入国际市场，还必须培养出一批"学贯中西"的既通晓中国传统文化又熟悉西方经营体制的杂糅型复合人才。只有这样，才可能更有效解决文化隔阂问题，推动中国电影的海外传播之路走得更远、更好。

就该问题，当下可喜的是 2016 年 11 月 7 日，十二届全国人大常委会第二十四次工作闭幕会议上表决通过了《中华人民共和国电影产业促进法》，系我国文化产业领域第一部法律，共六章 60 条，对电影创作、设置、发行、放映、产业支持、保障和法律责任等都做了详细规定，并于 2017 年 3 月 1 日起正式实施。其中第 42 条和第 44 条分别明确"国家实施电影人才扶持计划。国家支持有条件的高等学校、中等职业学校和其他教育机构、培训机构等开设与电影相关的专业和课程，采取多种方式培养适应电影产业发展需要的人才。国家鼓励从事电影活动的法人和其他组织参与学校相关人才培养。""国家对优秀电影的外语翻译制作予以支持，并综合利用外交、文化、教育等对外交流资源开展电影的境外推广活动。国家鼓励公民、法人和其他组织从事电影的境外推广。"①得益于新政策、法规的鼓励与支持，中国电影海外传播获得了更大支持。

六、"互联网＋"语境下的跨域资源整合

根据第 43 次《中国互联网络发展状况统计报告》显示，截至 2018 年 12 月，我国网民规模达 8.29 亿，全年新增网民 5 653 万，互联网普及率为59.6％，较 2017 年底提升 3.8 个百分点。我国手机网民规模达 8.17 亿，网民通过手机接入互联网的比例高达 98.6％，全年新增手机网民 6 433 万。网络视频、网络音乐和网络游戏的用户规模分别为 6.12 亿、5.76 亿和 4.84 亿，使用率分别为 73.9％、69.5％和 58.4％。② 如果说电视、DVD 曾给电影产业带来冲击的话，那么当下互联网对于电影产业的冲击则让我们更加无法忽视，

① 中国人大网. 中华人民共和国电影产业促进法(2016 年 11 月 7 日第十二届全国人民代表大会常务委员会第二十四次会议通过)［EB/OL］. http://www.npc.gov.cn/npc/xinwen/2016-11/07/content_2001625.htm，2016 - 11 - 7.
② 中央网络安全和信息化领导小组办公室，国家互联网信息办公室，中国互联网络信息中心. 中国互联网络发展状况统计报告［EB/OL］. http://www.cac.gov.cn/2019-02/28/c_1124175686.htm，2019 - 2 - 28.

尤其是对电影产业和互联网发展迅猛、观众数量及网民数量都极为庞大的中国来说。

2015年3月5日，在第十二届全国人民代表大会第三次会议闭幕会上，李克强总理在政府工作报告中的"新兴产业和新兴业态是竞争高地"部分提及："制定'互联网＋'行动计划，推动移动互联网、云计算、大数据、物联网等与现代制造业结合，促进电子商务、工业互联网和互联网金融健康发展，引导互联网企业拓展国际市场。国家已设立400亿元新兴产业创业投资引导基金，要整合筹措更多资金，为产业创新加油助力。"2015年7月4日，国务院发布标题为《国务院关于积极推进"互联网＋"行动的指导意见》文件，指出"'互联网＋'是把互联网的创新成果与经济社会各领域深度融合，推动技术进步、效率提升和组织变革，提升实体经济创新力和生产力，形成更广泛的以互联网为基础设施和创新要素的经济社会发展新形态。"①并明确"到2018年，互联网与经济社会各领域的融合发展进一步深化，基于互联网的新业态成为新的经济增长动力，互联网支撑大众创业、万众创新的作用进一步增强，互联网成为提供公共服务的重要手段，网络经济与实体经济协同互动的发展格局基本形成。""到2025年，网络化、智能化、服务化、协同化的'互联网＋'产业生态体系基本完善，'互联网＋'新经济形态初步形成，'互联网＋'成为经济社会创新发展的重要驱动力量"②等发展目标。"互联网＋"对于中国企业、产业等各个领域都是一次融合和重塑。

具体到中国电影产业，"互联网＋"促成了分享、开放与创新的新思维汇入，利用互联网聚集了更多优质资源进入电影行业。"当前，我国电影正处于产业升级的关键时期，同时又面临着好莱坞电影的巨大挑战，因此我们想要实现电影强国梦，必须借助一切有利资源，发展壮大自身实力。尤其是在当下互联网产业方兴未艾之时，更是需要借助'互联网＋'的政策，把握历史机遇，实现'弯道超速'，通过各种资源的跨界整合，助推电影产业全面升级。"③

① 国务院. 国务院关于积极推进"互联网＋"行动的指导意见[EB/OL]. http://www.gov.cn/zhengce/content/2015-07/04/content_10002.htm，2015-7-4.
② 国务院. 国务院关于积极推进"互联网＋"行动的指导意见[EB/OL]. http://www.gov.cn/zhengce/content/2015-07/04/content_10002.htm，2015-7-4.
③ 丁亚平. 全球化与大电影：中国电影海外市场竞争策略可行性研究3[M]. 北京：文化艺术出版社，2016：378.

当下,互联网逐步深入电影产业链的各个环节,除了以往视频网站为电影提供新的播放平台以外,网络 IP 成为电影创意的新来源,网络售票成为票务主流,社交媒体成为电影营销新途径,网络众筹成为电影投资新宠,网络大数据为电影产业发展提供重要参照,互联网电影公司纷纷进军电影行业,网络大电影概念也日渐火热,一幅电影产业的新图景呼之欲出(见图 6-7)。

图 6-7　在线票务平台对电影产业链的渗透

资料来源:艺恩网

互联网越来越多地影响电影的创意来源及内容供给,在"互联网+"热潮之下,依托"大数据"的开发与利用,"IP"在近年逐渐成为行业热门词汇,各大影视公司亦不惜成本对此展开争夺。2015 年被誉为"IP 电影"元年,出现一批现象级 IP 电影,诸如由《鬼吹灯》改编陆川导演的《九层妖塔》和乌尔善导演的《寻龙诀》,尤其是后者实现了口碑与票房的双赢,被认作是 IP 电影崛起的标志。"所谓 IP 电影,目前还没有一个明确的定义,概念边缘模糊,但它的两个构成要件是明晰的:一是改编,非原创;二是 IP 具有版权,改编需购买版权。"[①]网络小说、网络剧、网络综艺节目、网络游戏及网络动漫等是 IP 电影的主要来源,而这批来源正是互联网的产物。就目前国内电影市场上热卖的一批电影,不乏 IP 电影,除了已经提到的《九层妖塔》及《寻龙诀》以外,诸如《何以笙箫默》《煎饼侠》和《万万没想到》等都在此范畴以内。如今,中国网络文学在海外逐渐走俏,影响力日增,中国电影未尝不可借此"东风"。

① 史兴庆."互联网+"生态下电影艺术与产业互动新趋势[J]. 现代传播(中国传媒大学报),2016(5):109.

　　"互联网＋"不仅为中国电影内容生产带来变化,同时为中国电影丰富了收入渠道、营销机会、展映平台、投资来源及衍生品的开发。美国每年约有 20％的电影票在线上完成购买,这个数字在中国更是高达 57.5％。在线票务平台通过在上游为制片方、在下游为影院提供各种服务外,已经成为电影宣传、发行及售票的最大入口,在产业上下游都拥有话语权。

　　网络用户可用大数据精准定位,这可以为特定用户提供营销服务,减少了营销资源浪费,使得营销策略更加明确精准。以乐视号称首个以生态形式运营的超级 IP 项目——《睡在我上铺的兄弟》为例,《睡在我上铺的兄弟》本身是高晓松创作的已风靡 20 余年的经典校园民谣,是一代人的青春记忆,在乐视的支持下,这一 IP 不仅被拍摄成一部电影,而且还被制作成一部周播网络剧,且在乐视视频独家播出,获得高点击量和高话题效应。电影上映以前,网络剧已经热播,凭借强大的明星阵容及高质量拍摄获得观众肯定,而后以同一阵容的演员拍摄电影,而电影则号称是网络剧《睡在我上铺的兄弟》的"结局篇",由此一来两个文本产生互动,并且实现观众的"转移"与"借用"。此外,电影《睡在我上铺的兄弟》举办了"全开放围观日",粉丝探班团可以一对一地跟随明星拍戏,并进行了"全景航拍＋全民弹幕＋定制式互动"直播。并且让大量品牌(如楚楚街、新东方、康师傅等)参与其中,由此开拓电影投资回收渠道,迅速确认收入,创新电影衍生品,衍生品从实体物品走向节目制作,更有效带动电影与粉丝互动,实现前置营销。

　　电影《万万没想到》通过网络 IP 价值延伸、明星制造等,顺利实现从小屏幕到大银幕的逆袭。动画电影《西游记之大圣归来》改编自超级 IP《西游记》,电影通过微信朋友圈发起众筹,其带来的营销价值已经远远高于资金价值。作为众筹发起人,路伟说:"这样一部动画电影,能做出一个成功的众筹案例,是很幸运的一件事情。其成功离不开中国电影市场发展良好的背景和移动互联网、社群经济迅猛发展的环境。"①而该电影最终得益于网络上的宣传,形成观影热潮,创造票房奇迹,并成为中国动画电影的新标杆式作品。

　　新媒体时代,电影传播不拘泥于传统影院银幕而向多屏幕、多渠道方向

① 中国经济网. 路伟:《大圣归来》的众筹成功是偶然而又幸运的[EB/OL]. http://www.ce.cn/culture/gd/201508/11/t20150811_6191731.shtml, 2016-5-11.

发展,互联网为中国电影海外传播渠道的拓展提供新机会。外国诸如 YouTube、Netflix 等视频网站应当引起我们重视,应该作为大银幕之外传播中国电影的重要渠道。然而目前中国电影的互联网海外推广渠道显然没有得到充分重视。现在大量的热门海外影视内容,凭借中国建设完善的视频网站,通过版权交易进入中国观众视野,从美剧《纸牌屋》到韩剧《孤独又灿烂的神:鬼怪》,海外影视作品在中国互联网上热播,受到中国观众追捧。但是,如何利用外国视频网站实现中国电影的海外传播、推广,似乎尚未提上日程。

近年,互联网公司高调进入电影业,纷纷开展电影业务,对中国传统电影产业格局影响巨大。一方面,互联网思维为中国电影海外市场竞争提供新思路,另一方面诸如百度、阿里巴巴、腾讯(BAT)为首的互联网公司具有开阔国际视野的目标及国际知名度与影响力,各公司都制定了不同的国际发展策略,如乐视影业在一众公司中向国际化发展方面先行一步,并一直走在国际电影合作前沿。2013 年乐视影业就公布了中美电影产业合作战略,其中包括设立北美分部、洛杉矶子公司、好莱坞运营机构,以及成立中美合资电影视觉知识产权研发机构(Visual IP — Radical Vision China)等。2014 年,洛杉矶子公司正式以"LeVision Pictures USA"问世。仅 2014 年,乐视影业出品或发行电影 13 部,票房收益约 24 亿元人民币,增幅 130%,其中电影有《敢死队 3》等好莱坞制作,也有张艺谋导演的中国首部 4K,IMAX 文艺片《归来》。2014 年乐视影业在韩国首尔举办"中韩乐视之夜",并宣布成立韩国分公司,计划与多位知名韩国导演开展合作。如此纵深布局,在可预计范围内,乐视影业有望成为中国电影海外拓展与国际化发展的重要领军企业。

乐视影业洛杉矶子公司副总在南加州大学演讲时,曾明确他们的目标就是要拍出一部奥斯卡最佳外语片。而这不禁让人联想到亚马逊公司。2015 年,在亚马逊工作室(Amazon Studios)刚成立之时,公司首席执行官杰夫·贝佐斯(Jeff Bezos)就提出一个目标:每年制作或购买 12 部电影,还要赢下一座奥斯卡。在当年看来,这个目标的提出显得有些"遥不可及",然而就在亚马逊工作室成立刚满一年时,不仅把电影买齐,而且其发行的电影《海边的曼彻斯特》(Manchester by the Sea)获得第 89 届奥斯卡最佳原创剧本奖,本片主演卡西·阿弗莱克(Casey Affleck)斩获"最佳男主角",而亚

马逊买下美国地区发行权的伊朗电影《推销员》(*Salesman*)则拿下最佳外语片。由此,亚马逊一口气拿下三座奥斯卡奖杯,并成为第一家获得奥斯卡奖的互联网公司。他山之石,可以攻玉,对于国内诸多意在往国际化方向发展,尤其渴望像乐视影业洛杉矶子公司那样有争夺奥斯卡奖目标的公司来说,亚马逊工作室是很好的参考案例。

百度、阿里巴巴和腾讯等国内互联网公司跨界电影业为传统电影业带来了"互联网思维"或"互联网基因",与此同时国际上的互联网巨头如谷歌、亚马逊、苹果和脸书等投身电影业则纷纷尝试在科技、智能技术方面发力。谷歌公司曾向南加州大学、美国电影学院、加州艺术学院、罗德岛设计学院以及加州大学洛杉矶分校的影视专业大学生发出邀约,让他们帮助探索"谷歌眼镜"这一可穿戴计算设备在电影拍摄方面的潜力。而上述学校将会用谷歌眼镜在纪录片拍摄、人物形象塑造、基于地理位置讲故事等方面尝试探索。其中负责此项目的南加州大学电影学院教授诺曼・霍林就表示,他会鼓励学生借助谷歌眼镜拍摄第一人称电影(first person perspective film)。并且诺曼・霍林介绍,学生们可能会尝试一种类似于导演麦克・费格斯(Mike Figgis)在电影《时间密码》(*Timecode*)①中所采用的拍摄手法。诺曼・霍林希望可以探索到谷歌眼镜的叙事潜力,而不只是带着谷歌眼镜去游乐场游玩。

电影本身是科技发展的产物,科技发展推动电影形态、观影方式的不断变革,电影业需要与科技深度融合,尝试将最新的科技应用到电影制作中,丰富电影表现形式,将科技与艺术结合,为观众带来观影享受。此外,观察北美本土历史总票房榜单,如表 6 - 8 所示,排名靠前的基本是科幻类视觉特效大片,而近年中国国产电影《画皮 2》《捉妖记》《寻龙诀》《流浪地球》《中国机长》等特效电影也陆续打破票房纪录。《电影产业促进法》第六条内容规定:"国家鼓励电影科技的研发、应用,制定并完善电影技术标准,构建以企业为主体、市场为导向、产学研相结合的电影技术创新体系"②,此举有益于促进中国电影技术进步。

① 影片讲述了 4 个人关于一段孽缘、一宗谋杀案和一个好莱坞不为人知的故事。这部影片利用四台摄像机,同时捕捉 4 个不同人物的画面。
② 中国人大网.中华人民共和国电影产业促进法(2016 年 11 月 7 日第十二届全国人民代表大会常务委员会第二十四次会议通过)[EB/OL].http://www.npc.gov.cn/npc/xinwen/2016-11/07/content_2001625.htm,2016 - 11 - 7.

表 6-8　北美本土历史总票房榜单 TOP10[①]

排名	电　影	发行公司	票　房	年份
1	《星球大战：原力觉醒》 *Star Wars: The Force Awakens*	博伟 BV.	$936 662 225	2015
2	《复仇者联盟 4：终局之战》 *Avengers: Endgame*	博伟 BV.	$858 373 000	2019
3	《阿凡达》 *Avatar*	福克斯 Fox.	$760 507 625	2009
4	《黑豹》 *Black Panther*	博伟 BV.	$700 059 566	2018
5	《复仇者联盟 3：无限战争》 *Avengers: Infinity War*	博伟 BV.	$678 815 482	2018
6	《泰坦尼克号》 *Titanic*	派拉蒙 Par.	$659 363 944	1997
7	《侏罗纪世界》 *Jurassic World*	环球 Uni.	$652 270 625	2015
8	《复仇者联盟》 *Marvel's The Avengers*	博伟 BV.	$623 357 910	2012
9	《星球大战：最后的绝地武士》 *Star Wars: The Last Jedi*	博伟 BV.	$620 181 382	2017
10	《超人总动员 2》 *Incredibles 2*	博伟 BV.	$608 581 744	2018

在互联网环境下，电影技术水平的提升成为加速中国电影国际化的重要力量，而这就要求科技等元素更多地融入中国电影产业链，促进电影产业提质升级。

除了广大观众的支持，"互联网＋"亦成为中国电影起飞的重要助力。在与诺曼·霍林等外国专家访谈时，他们都指出在互联网发展方面，中国具

① 资料来源：BOXOFFICEMOJO，数据统计截至 2019 年 9 月 27 日。

备其他国家所不具备的基础和发展速度，中国电影无论在制作理念、方式还是发行推广等方面都应该对此优势善加利用。互联网拉近全球的距离，"互联网＋电影"为中国电影海外传播提供机遇，使中国电影以更为积极的姿态投入到全球电影市场竞争中。

第七章

结语：走向全球的中国电影

在外国知名专家访谈、问卷调查和文献分析等基础上，本书中国电影海外传播的研究从背景、研究目的与意义、理论基础及相关研究综述、中国电影海外传播的内容特征分析、推广模式分析、满意度实证研究、面临困境及成因分析，到基于以上分析有针对性地提出提升中国电影海外传播能力的关键策略，章节架构上总体受传播学经典的"5W"传播模式启发，即按照"内容分析—渠道分析—受众分析—效果分析"流程层层推进，以"内容—渠道—绩效—建议"为逻辑线索，运用相关理论知识，定性与定量相结合，对中国电影海外传播展开尽可能全面、系统、有效的研究。

通过研究可以发现，中国电影海外传播从最初的"无意识闯入国际"到如今的"有意识主动出击"，历经了不同阶段。而根据传播内容来看，具有明显类型特征。中国电影总体可以分为三大类型，即"奇观中国""社会政治"与"爱情喜剧"。将这三类电影代表放置于北美影评环境中予以观察，探究《纽约时报》《华盛顿邮报》《洛杉矶时报》《综艺》《银幕》等北美在影评方面比较有影响力的报纸、期刊的影评人对这批代表性电影的专业评价，初步完成中国电影在海外接受情况的现状扫描。

通过对相当数量的英文影评的细读与分析，可以发现自《卧虎藏龙》《英雄》在北美大热以后，武侠片热潮逐渐回落，加上中国式奇观电影叙事空乏、感情空洞，虽然视听层面豪掷千金，却依旧难以与好莱坞大片效果相媲美。看惯了"正宗"好莱坞大片的北美观众很难欣赏"中国式大片"，奇观电影难以在海外获得大票房回报。反映社会政治问题的中国电影无论在海外电影

节展或部分影迷处都拥有一定口碑，然而受制于题材与风格，注定难以搭上海外主流电影院线的车，海外影响力十分有限，即便个别电影在欧洲三大电影节上获奖，让部分海外观众群体注视，然而其带动力依旧有限。另一批爱情喜剧电影凭借国内红火，引得海外关注，不少研究者与电影人便寄希望于这批电影走向海外市场"分杯羹"。出人意料，与其在国内高歌猛进截然相反，其在国内与国外的市场表现可谓"冰火两重天"，旅行到海外之后只能落一个"知音难觅"的下场，而且按照好莱坞"喜剧不挪窝"（Comedy doesn't travel）的金科玉律，想用"笑点"打动全球观众纯属不切实际。

海外推广与营销对于中国电影海外传播的重要性不言而喻。在全球化时代，任何文化产品的全球销售都无法依靠"酒香不怕巷子深"，很难有海外观众基于对中国电影的热情而千方百计、想方设法地去观看中国电影，因为事实上怀有此"热情"的海外观众本就寥寥无几。

平台的搭建有利于中国电影海外传播。传统的中国电影海外传播推广模式主要有政府推广模式与商业推广模式，而伴随信息技术发展，网络推广模式日渐成为中国电影海外传播的另一重要模式。值得关注的是，无论是传统模式还是新兴模式，中国电影基于当前语境都可以发掘新的传播机会。当前我国综合国力日渐强大，外交实力提升，在境外举办电影交流活动的机会越来越多，而且伴随上海国际电影节、北京国际电影节的发展与兴旺，中国电影均可借力提升海外可见度、话题度与影响力。再者，与以往只能单纯指望海外营销代理商实现中国电影海外发行不同，现在越来越多的国有或民营电影企业在海外发行业务方面均有拓展，并且凭借资本的巨大吸引力，越来越多好莱坞大亨渴望与中国合作。合拍片凭借其跨国属性，借船出海。更有北美华狮电影发行公司这样专注于中国电影在北美发行的公司成立。而网络平台播放与新媒体营销为中国电影无国界旅行提供更大便利。以上无疑都为中国电影海外发行扫除障碍、搭建新路，助推中国电影海外传播。

电影作为一类产品，其销售的终端就是观众。中国电影海外传播的理想效果就是"全世界电影观众都愿意（进而喜欢）看中国电影"，而其前提就是海外观众对于中国电影有高满意度。诚然，如媒介效果研究专家彼得·达尔格伦（Peter Dahlgren）教授所言，受众是难以揣摩的。电影观众更是难以揣摩（unpredictable），而且电影作为一种面世前完全不可接触的产品，前期就需要投入巨资生产，而后经过长期制作投向市场，观众用"买票"这样的

具体行为表示对其喜好,倘若成功便可能收获高于成本的多倍利润,倘若失败便会惨遭影院抛弃而无更多露脸机会。由此,电影产业从一定程度上来说就是一场高风险(high risk)的"豪赌"。虽然,观众难以揣摩,然而并非完全无法研究与评测,而加强海外观众的研究与评测,就是试图健全中国电影海外传播风险防范机制的一种努力。

当前对于中国电影海外传播相关的国内外研究总体缺乏对海外观众的研究,缺乏采用量化数据,缺少利用实证方法对中国电影海外传播效果的科学研究。本研究则致力于对中国电影海外传播满意度进行实证研究,以期尽可能有效、准确、客观评测中国电影海外传播满意度的影响因素。结合文献综述、北美影评人视野中的中国电影分析及外国知名专家访谈结果,在构建中国电影海外传播满意度概念模型之初,将文化价值(cultural values)与感知绩效(perceived performance)作为影响观众满意度(audience satisfaction)的重要因素,而假设观众满意影响观众保留(audience retention)、观众忠诚(audience loyalty)与观众承诺(audience commitment)。经过统计分析软件 SPSS 进行检测,最终得到验证结果,模型成立。由此进一步与上文结合分析,并做有效论证,为之后的问题分析与对策建议提供有力基础保证。并且,本研究所建构概念模型在该领域也有一定的借鉴与参考意义。

针对以上分析,可以发现,当下中国电影在海外知晓度、满意度与忠诚度均偏低,且进军海外面临结构性障碍;再者,海外观众对中国电影刻板印象较深,跨文化审美接受有一定困难;另外,海外传播渠道依旧有限,而且电影跨文化营销意识薄弱;最后,中国电影本身质量存在硬伤,国际传播功能难以发挥。基于"国际吸引力"(universal appeal)与"高水平制作"(high production value),得出提升中国电影海外传播能力的关键在于:提高电影叙事能力;善用"他者元素",取"最大公约数"表达;注重海外观众的研究与培养;确认文化自我,保持中国特色;加强国际电影人才教育;以及积极利用"互联网+"语境而进行跨域资源整合。

有论者消极地认为,全球化有如幽灵一般威胁我们的民族文化,中国电影更是面对如此情境。但是我们更应该看到全球化流动的双向性,即全球化不单纯是趋同化、单声部的,而是"复数的"全球化,也就是说全球化的影响可以从西方流动到东方,也可以从东方逆流到西方。用时下流行的话来

形容,就是"逆袭"。就电影而言,一方面我们需要警觉伴随强势话语对弱势话语侵袭而导致的西方化或好莱坞化问题,另一方面也要看到全球化为中国电影的全球旅行所带来新的可能性。中国电影生产需要面向全球观众,我们既不要因为中国电影目前面临困境而失望悲观,亦不应强化与西方的对立。我们应该积极寻求"平衡点",进行跨文化对话,进而积极向世界讲好中国故事,传递中国文化价值,弘扬"中国梦",传播好中国声音。

综合看来,中国电影海外传播所面临的问题可谓纷繁复杂,"全球化背景下的中国电影海外传播"研究着实可谓一项宏大工程。而本研究所能收集到的论证素材依旧有限,至于所涉及研究的维度与内容,更是实在不敢称得上可以覆盖全部的命题。对于相关问题,仍需要更多的时间、更系统的材料阅读、更丰富的数据收集后才能更有效、更全面地回答。中国电影海外传播研究是一个涉及电影学、传播学、心理学、市场营销学、社会学、政治学等多学科的复杂研究命题,而且中国电影海外传播的现实与语境一直保持变化,对此命题的研究不仅亟须更多不同学科研究背景的学人加入探讨、献计献策,更需要持续更新,紧跟中国电影海外传播最新态势潮流,有效追踪评测而非停滞。

唯一能安慰作者的是,作者本人已经投入到这项需要政府、市场与个体协调配合的宏大的系统工程当中,而且研究刚刚撕开一角,对现状的评价及问题的提出只是解决问题的开端,而后对策与建议的提出也只是在分析所收集材料的基础上、考虑本书整体研究语境下的结果。期待本研究的结论与不足可以成为作者日后学术研究的基石与拓展空间,更希望对中国电影海外传播有实际性的助力和推动,同时希望引发更多研究者去投入到中国电影海外传播的研究中!

中国电影依旧在走向全球的路上,虽披荆斩棘,但终究可以拨云见日,让我们共同拭目以待!

附　录

附录 1　2010—2018 年北美华狮电影发行
公司在北美发行电影及票房[①]

附表 1　2018 年北美华狮电影发行公司在北美发行电影及票房

排　名	电　　　影	总票房
1	《前任 3：再见前任》 *Ex-File 3（Qian Ren 3）*	$ 838 959
2	《无名之辈》 *A Cool Fish*	$ 548 744
3	《芳华》 *Youth*	$ 312 241
4	《栋笃特工》 *Agent Mr. Chan*	$ 208 351
5	《你好，之华》 *Last Letter*	$ 180 946
6	《南极之恋》 *Till the End of the World*	$ 118 660

① 数据来源：https://www.boxofficemojo.com/.

<div align="right">续　表</div>

排　名	电　影	总票房
7	《天气预爆》 *Airpocalypse*	$ 90 758
8	《龙虾刑警》 *Lobster Cop*	$ 85 693
9	《解忧杂货店》 *Namiya*	$ 70 814
10	《新乌龙院》 *Oolong Courtyard*	$ 37 727
11	《人面鱼》 *Tag Along: The Devil Fish*	$ 20 726
12	《脱皮爸爸》 *Shed Skin Papa*	$ 13 331

<div align="center">附表 2　2017 年北美华狮电影发行公司在北美发行电影及票房</div>

排　名	电　影	总票房
1	《芳华》 *Youth*	$ 1 579 715
2	《嫌疑人 X 的献身》 *The Devotion of Suspect X*	$ 686 435
3	《记忆大师》 *Battle of Memories*	$ 594 552
4	《乘风破浪》 *Duckweed*	$ 471 575
5	《大闹天竺》 *Buddies in India*	$ 293 194
6	《前任 3：再见前任》 *Ex-File 3（Qian Ren 3）*	$ 125 291
7	《引爆者》 *Explosion*	$ 122 700

排　名	电　影	总票房
8	《明月几时有》 *Our Time Will Come*	$ 114 560
9	《情圣》 *Some Like It Hot（Qing Shung）*	$ 100 026
10	《罗曼蒂克消亡史》 *The Wasted Times*	$ 62 445
11	《美好的意外》 *Beautiful Accident*	$ 51 766
12	《二十二》 *Twenty Two*	$ 46 796

附表 3　2016 年北美华狮电影发行公司在北美发行电影及票房

排　名	电　影	总票房
1	《火锅英雄》 *Chongqing Hot Pot*	$ 779 818
2	《从你的全世界路过》 *I Belonged to You*	$ 744 541
3	《西游记之孙悟空三打白骨精》 *The Monkey King 2 in 3D*	$ 709 982
4	《唐人街探案》 *Detective Chinatown*	$ 474 252
5	《罗曼蒂克消亡史》 *The Wasted Times*	$ 386 540
6	《驴得水》 *Mr. Donkey*	$ 356 255
7	《致青春：原来你还在这里》 *So Young 2: Never Gone*	$ 96 421
8	《纽约纽约》 *New York，New York*	$ 92 377

排　名	电　影	总票房
9	《所以……和黑粉结婚了》 *No One's Life Is Easy: So I Married an Anti-Fan*	$ 89 282
10	《追凶者也》 *Cock and Bull*	$ 82 778
11	《夏有乔木雅望天堂》 *Sweet Sixteen*	$ 34 327
12	《快手枪手快枪手》 *For a Few Bullets*	$ 30 142
13	《过年好》 *The New Year's Eve of Old Lee*	$ 25 358

附表4　2015年北美华狮电影发行公司在北美发行电影及票房

排　名	电　影	总票房
1	《老炮儿》 *Mr. Six*	$ 1 415 450
2	《夏洛特烦恼》 *Goodbye Mr. Loser*	$ 1 293 626
3	《有一个地方只有我们知道》 *Somewhere Only We Know*	$ 482 341
4	《咱们结婚吧》 *Let's Get Married*	$ 462 918
5	《我是证人》 *The Witness*	$ 418 063
6	《奔跑吧兄弟（2015）》 *Running Man（2015）*	$ 310 978
7	《滚蛋吧！肿瘤君》 *Go Away Mr. Tumor*	$ 286 639
8	《怦然星动》 *Fall in Love Like a Star*	$ 212 508

排　名	电　影	总票房
9	《失孤》 *Love and Lost*	$ 188 817
10	《剩者为王》 *The Last Women Standing*	$ 163 406
11	《栀子花开》 *Forever Young*	$ 149 761
12	《恶棍天使》 *Devil and Angel*	$ 131 058
13	《陪安东尼度过漫长岁月》 *A Journey Through Time with Anthony*	$ 127 381
14	《华丽上班族》 *The Office*	$ 63 675
15	《命中注定》 *Only You*	$ 61 565
16	《少年班》 *The Ark of Mr. Chow*	$ 54 075
17	《一个勺子》 *A Fool*	$ 8 212

附表 5　2014 年北美华狮电影发行公司在北美发行电影及票房

排　名	电　影	总票房
1	《心花路放》 *Breakup Buddies*	$ 777 896
2	《匆匆那年》 *Back in Time*	$ 569 280
3	《一生一世》 *But Always*	$ 430 760

<div align="right">续　表</div>

排　名	电　　影	总票房
4	《北京爱情故事》 *Beijing Love Story*	$ 428 318
5	《撒娇女人最好命》 *Women Who Flirt*	$ 375 495
6	《微爱之渐入佳境》 *Love on the Cloud*	$ 271 734
7	《分手大师》 *The Breakup Guru*	$ 208 959
8	《魔警》 *That Demon Within*	$ 172 343
9	《黄金时代》 *The Golden Era*	$ 102 931

<p align="center">附表 6　2013 年北美华狮电影发行公司在北美发行电影及票房</p>

排　名	电　　影	总票房
1	《私人订制》 *Personal Tailor*	$ 375 892
2	《非常幸运》 *My Lucky Star*	$ 64 432
3	《小时代 2》 *Tiny Times 2*	$ 43 788
4	《小时代 1》 *Tiny Times*	$ 23 462
5	《致我们终将逝去的青春》 *So Young*	$ 11 186
6	《北京遇上西雅图》 *Finding Mr. Right*	$ 6 945

附表 7　2012 年北美华狮电影发行公司在北美发行电影及票房

排　名	电　　　影	总票房
1	《一九四二》 *Back to 1942*	$ 312 954
2	《LOVE》 *Love*	$ 309 200
3	《春娇与志明》 *Love in the Buff*	$ 256 451
4	《逆战》 *The Viral Factor*	$ 220 496
5	《桃姐》 *A Simple Life*	$ 191 826
6	《消失的子弹》 *Bullet Vanishes*	$ 117 629
7	《女朋友·男朋友》 *Girlfriend Boyfriend - GF BF*	$ 64 414
8	《低俗喜剧》 *Vulgaria*	$ 59 059
9	《八星报喜》 *All's Well，End's Well*	$ 47 919
10	《宝岛双雄》 *Double Trouble*	$ 44 788
11	《曼谷复仇》 *Bangkok Revenge*	$ 35 784
12	《星空》 *Starry Starry Night*	$ 10 033

附表 8　2011 年北美华狮电影发行公司在北美发行电影及票房

排　名	电　　　影	总票房
1	《3D 肉蒲团之极乐宝鉴》 *Sex and Zen 3D: Extreme Ecstasy*	$ 153 215

续　表

排　名	电　　影	总票房
2	《建党伟业》 *Beginning of the Great Revival*	$ 151 305
3	《我知女人心》 *What Women Want*	$ 123 526
4	《战国》 *The Warring States*	$ 68 961
5	《不再让你孤单》 *A Beautiful Life*	$ 66 171
6	《刀见笑》 *The Butcher, the Chef and the Swordsman*	$ 47 896
7	《大武生》 *My Kingdom*	$ 36 533
8	《全城热恋》 *Love in Space*	$ 34 787
9	《开心魔法》 *Magic to Win*	$ 10 697

附表 9　2010 年北美华狮电影发行公司在北美发行电影及票房

排　名	电　　影	总票房
1	《非诚勿扰 2》 *If You Are the One 2*	$ 426 894
2	《唐山大地震》 *Aftershock*	$ 62 692

附录2　专家代表访谈摘录之一：与华纳兄弟娱乐公司(Warner Bros.)前行政制片人彼得·埃克斯利访谈

访谈对象：彼得·埃克斯利

国家：美国

职业：制片人、编剧顾问、教授

履历背景：彼得·埃克斯利曾在华纳兄弟娱乐公司(Warner Bros.)、梅斯·纽菲尔德(Mace Neufeld)和迈克尔·道格拉斯(Michael Douglas)担任过行政制片人。在过去,他也曾担任过曼德勒娱乐集团(Mandalay Entertainment Group)和艺匠娱乐电影公司(Artisan Entertainment)等公司的电影剧本顾问。拥有丰富的好莱坞工作实践经验。

访谈主要内容(翻译版)：

问：您看过中国电影么？

答：大概十几部。

问：那是什么原因让您去看中国电影的呢？

答：我看的第一部中国电影是张艺谋的《活着》,电影的营销和市场宣传刺激我去看这部电影。

问：您通常会在哪里看电影？您比较倾向在哪里看电影？

答：首选当然是电影院,因为看电影的感觉没有其他地方会比在电影院观看得更加精彩。但是,我也会在家里的付费网站、有线或免费电视上看电影。

问：过去12个月,您大概看了多少部中国电影？

答：3部左右吧。

问：您对中国的演员了解么？对哪几位比较熟悉呢？

答：当然,但是通常很难叫出名字来。

问：您最喜欢的中国导演是哪位？

答：张艺谋。

问：您最喜欢他的哪部电影？

答：迄今为止，我最喜欢的还是张艺谋的《活着》。因为这部电影讲了一个赌徒在改革开放前因为赌博而倾家荡产，故事设计是非常精彩的。

问：那您看过的中国电影中，有没有哪一部是您比较不喜欢的？原因又是什么呢？

答：我对王家卫的《一代宗师》非常失望，最主要的原因就是这部电影专门为美国市场做了剪辑。

问：观看中国电影，你最想得到哪些收获或者体验呢？

答：好的观影体验、戏剧冲突、中国文化。

问：有没有哪种类型的中国电影是您比较喜欢的？

答：没有最喜欢的。但是，我想对于绝大多数美国观众来说，有动作的功夫片和武侠片应该还是更容易接受一些。

问：在您看来，与好莱坞大片相比，中国式大片最大的问题在哪里？

答：故事，很多中国大片的故事简直烂透了，非常糟糕。

问：您认为是什么让好莱坞电影可以成功地受到非本土观众的喜爱？

答：先进的技术和好的戏剧效果。

问：那么对于中国电影来说，您觉得阻碍中国电影被美国观众接受的因素有哪些呢？

答：这的确是个问题，而且是一个很难的问题。因为相当多的美国人是根本不关心其他国家的，对其他国家的电影也没太大兴趣。

问：除了英语电影，还有哪些国家的电影会让您有观看的欲望？

答：当下是没有的，当然，除了 20 世纪 50 年代的伯格曼和费里尼的电影。

问：您可否将中国电影与韩国、日本电影做一个简单的比较？

答：韩国电影通常没有那么多的故事，比较暴力，而且女性都是很柔弱的形象。但是我已经很久不看日本电影了。在我看来，中国电影往往在故事性方面做得比日本和韩国会稍微好一些。

问：中国电影近些年一直想冲击奥斯卡最佳外语片，但是一直失利，在您看来，什么类型的电影更会得到奥斯卡的青睐？

答：我们的文化传统大部分是承接欧洲的，我们的口味也反映了这个问题。

问：您认为中国电影会有机会在美国市场再获得《卧虎藏龙》式的成功吗？

答：很难讲，不过，可以期待由马特达蒙主演的《长城》的表现。

问：如果想要中国电影更好地在美国得到接受，需要有哪些方面的提升？

答：十分困难！总体来说，美国本土观众对外国电影本来就有一定抵抗和排斥的。美国人喜欢有关美国的故事，对于其他的国家（的故事）并不是那么容易去积极接受。

附录3　专家代表访谈摘录之二：与电影制片人、美国南加州大学电影学院教师亚历克斯·阿戈访谈

访谈对象：亚历克斯·阿戈

国家：美国

职业：电影制作人、美国南加州大学电影学院教师

履历背景：亚历克斯·阿戈是美国南加州大学电影学院电影放映特别项目主管，同时是担任跨国电影制作、意大利类型电影与社会等方面课程的教师，也有相关电影发行的经验。

访谈主要内容（翻译版）：

问：您至今为止大概看过多少部中国电影？

答：我看过很多中国电影，大概有几十部吧。仅仅去年我就看过将近 10 部中国电影。中国电影激发我成为一个国际电影的爱好者。我也希望从中国电影中了解一些政论和文化方面的内容。

问：您通常会在哪里观看呢？

答：当然，首先倾向去电影院，因为我喜欢在大银幕上看电影。另外，考虑到质量和方便性，我也会选择用 iTunes 或蓝光碟片观看。中国电影的话，通常都是在商业影院看的，比如 Laemmle，ArcLight 等。有时候也是在家里看的，当然，因为我承担电影学院的放映项目，借此机会也可以看到一些中国电影。

问：有哪些中国演员或导演是您比较熟悉的么？

答：有，很多。演员方面比如周星驰、徐静蕾、周润发、成龙、章子怡、杨紫琼、巩俐。导演方面比如张艺谋、王家卫、陈凯歌，这几个导演的电影风格、架构和所包含的政治信息都会让我觉得很有特点。

问：看过那么多中国电影，有哪部中国电影是您比较喜欢的？为什么？

答：《一个都不能少》是我比较喜欢的，这是一个讲中国偏远乡村的故事。另外，王家卫的大部分电影我也很喜欢，尤其是《花样年华》《重庆森林》和《2046》。

问：最近观看的中国电影里面，有哪些是您不太喜欢的？

答：《九层妖塔》，这个电影显得非常乱，特效非常低劣，整个电影都很无聊。

问：在看过的中国电影中，有没有哪种类型的电影是您比较喜欢的？

答：历史类型和当代类型的电影，尤其是有政治隐喻性的。同时，周星驰的喜剧片和邵氏兄弟的动作片我也很喜欢。而且，考虑到美国的市场，或许动作片和惊悚片会更容易让本地观众接受一些，比如《无间道》，再比如一些历史史诗类的电影。

问：您平常会通过哪些渠道去了解电影的信息？

答：电影节、本地电影院广告、他人推荐、对电影人早期电影的了解等。

问：好莱坞大片成功娱乐全球观众，相比较之下，中国大片有什么问题？

答：好莱坞电影是凭借市场营销和高水平制作而畅销全球。具体来说，比如很多中国电影的笑点都感觉很狗血，甚至有一些笨拙。或许也是因为翻译的原因吧，比如《捉妖记》。

问：那您认为是什么阻碍了中国电影在海外的有效接受或传播呢？中国电影又需要对此做哪些方面的改善呢？

答：院线发行、市场营销。市场营销应该对准更大范围的观众。如果不是要直接模仿周星驰的电影，那么中国的动作片还是应该更加严肃一些，而不是一味的搞笑。相比较韩国和日本电影，中国电影奇幻类型有很多，不过还是有些欠缺想法，不够有创意。韩国的惊悚片在讲故事、剪辑和概念方面都做得比较好。日本电影人更能大胆地触及一些中国电影人不敢问津的禁忌题材。

问：您怎么看待中国电影冲击奥斯卡最佳外语片？

答：中国电影要获得奥斯卡是一个跟时机、每年的竞争激烈程度有关的问题。王家卫和张艺谋还是可能有机会得到奥斯卡的。而且，不要忘了，李安已经拿了两次奥斯卡了。

附录4　专家代表访谈摘录之三：与美国俄亥俄州立大学教授、国际权威核心期刊《中国现代文学与文化》（*Modern Chinese Literature and Culture*）主编邓腾克访谈

访谈对象：邓腾克

国家：美国

职业：教授

履历背景：邓腾克教授是美国俄亥俄州立大学教授，是当下美国学界在中国现当代文学、文化、电影研究领域的领军人物。同时系国际权威核心期刊《中国现代文学与文化》（*Modern Chinese Literature and Culture*）的主编。

访谈主要内容（翻译版）：

问：您作为中国研究的权威，肯定也是看过不少中国电影吧？

答：是的，我看过非常多中国电影。因为我是研究中国现当代文学和电影的教授，并且经常会给本科生和研究生开设中国电影课程，所以自从20世纪80年代以后，我看过大量的中国电影。

问：您是如何涉及中国电影研究的呢？在这过程中遇到过什么问题？

答：我研究中国电影超过20年了。第一个面临的问题就是通过什么渠道接触到大量的电影。例如，我们可以看到的民国时期的电影都是左翼电影，给我们留下的印象就是中国电影制作由左翼控制，而事实并非如此。现在，渠道通畅很多。无论是DVD还是网络在线观看，都有机会看到一些早期中国电影。但是这其中又有很多没有英文字幕，这对以教学为目的来说的我是非常困难的一个问题。我注意到当下中国制作的很多新电影都会有英文字幕，这会更容易让这些电影被全球更多观众所理解和接受。

问：您平时通过什么渠道观看电影呢？又是通过什么渠道了解到电影信息呢？

答：首选是电影院，现在越来越多的人也会选择在线观看或者用DVD。我

在美国的电影院看过很多中国电影。同时当我在中国大陆和台湾开展研究的时候,也有机会看到很多中国电影。去年 12 个月,我大概就看过超过 10 部中国电影。通常,我都是从学术书籍获得有关中国电影信息,另外也通过朋友和学生推荐去看某部中国电影。

问:您有最喜欢的中国导演么?

答:贾樟柯。我喜欢他电影中缓慢的节奏,包括他对场面调度和音乐的关注,还有就是他对中国社会问题尖锐透彻的批评。

问:您最喜欢他的哪部电影?

答:《站台》。这部电影很巧妙地抓取了中国从计划经济时代到市场改革的转型特殊时期,电影也带有一丝迷惘和幻灭感。

问:有没有其他比较喜欢的中国电影?

答:姜文的《阳光灿烂的日子》,这是一个有关政治的故事。视点一方面对准社会政治状况,同时也有趣地将当下和过去的关系问题化。我想要看到精心设计的中国电影,或者是讲述激发兴趣的故事,或者做些社会批判,或者兼具两者。郭敬明的《小时代》我就不喜欢,十分枯燥乏味,毫无吸引力。

问:您看的第一部中国电影是什么?有印象么?

答:不太确定,但是应该是《马路天使》,这部电影我至今依旧喜爱。我是在 1981 年的时候在上海看到这部电影。

问:您最喜欢的中国电影类型是什么?

答:严肃的艺术电影。不过,我也越来越喜欢中国的纪录片。

问:那么,哪种类型的中国电影在您看来可以更好地实现海外传播呢?

答:我猜想,如果要想触及更广范围的观众,那么流行的类型电影应该会好一些。但是喜剧片是很难有这个效果的。或许像《烈日灼心》这类制作精良的侦探片会有希望。但是,像张艺谋的《长城》这类电影绝对是行不通的。

问:为何《长城》是绝对行不通的?另外,对以《长城》为代表的这类中国的商业大片,您怎么看?

答:美国观众通常不喜欢看字幕,也不喜欢配音电影。所以语言就是一个壁垒,可是对此又没有办法可以解决。我从来不建议中国导演用英语制作"中国电影",张艺谋的《长城》就是这种想法主导下的一个糟糕的产品。

另外，还有文化和政治历史方面的障碍，都会导致外国观众难以理解中国电影。而中国的很多商业电影通常制作不精良。相比较美国电影而言，美国电影是如今可以成功在全球畅销也是经历漫长的历史。好莱坞在过去也并不是一开始就占据主导地位的。美国电影的流行与巧妙的故事叙述有很大关系，让电影具备了一些广泛吸引力。

问：除了中国大陆电影以外，您还喜欢看哪些区域或者国家的电影呢？

答：中国的台湾和香港地区、法国、加拿大。我看中文电影是为了休闲，也是为了工作发展需求。我很久以前是法语专业的，所以我喜欢法语电影。至于观看加拿大电影，是因为我出生和生长在加拿大。

问：中国电影如果想要更好地在美国受到欢迎，需要有哪些方面改进？

答：电影人需要有更多的自由去追求他们电影的艺术和主题方面的独立性与完整性。

问：在中国大陆，越来越多的中小成本电影成为票房黑马，诸如《泰囧》。不少外国观众或专家都会说希望看到展示当下中国的电影，而这类电影不少也是与当下中国现实有密切关联的，或讽刺或幽默。您认为这类电影在北美电影市场上是否有前景？

答：《泰囧》是对美国电影《宿醉》类片子的模仿，所以有人会期望这部电影可以在美国市场得到很好接受，但是我并不认为如此。对美国观众来说，《泰囧》可能只是看起来是对《宿醉》苍白无力的模仿而已。而且，《泰囧》中的很多笑点对美国观众也不会有效果。

问：您怎么看待中国电影冲击奥斯卡？

答：奥斯卡评奖与艺术家本身有关，也与政治有关。当然，首先取决于艺术品质。

问：您怎么看中国电影未来在北美市场的表现？

答：肯定会有中国电影成为热门。过去《卧虎藏龙》就很受欢迎。但是我希望下一个热门的作品不会再单单是武侠动作类型。

附录5　专家代表访谈摘录之四：与北美华狮电影发行公司副总裁、首席运营官罗伯特·伦德伯格访谈

访谈对象：罗伯特·伦德伯格

国家：美国

职业：北美华狮电影发行公司副总裁、首席运营官（COO）

访谈主要内容（翻译版）：

问：您好！您对中国电影的总体印象是什么样的？

答：风格、故事和人物都很特别，也很有趣。

问：您最早是因为什么机缘会看到中国电影？

答：我从小就看外语片，包括中国电影，张艺谋的《大红灯笼高高挂》和《菊豆》都是我最喜欢的电影。

问：基于您的行业经验，普通外国观众会选择观看中国电影的原因有哪些呢？

答：了解或学习更多他们所不知道的文化，当然了，如果碰巧电影讲述普世性故事，他们还能从中得到情感共鸣。

问：作为中国电影在北美的资深发行专家，您认为中国电影的目标市场、观众在哪里？

答：我们公司会把第一语言是中文使用者和西方非中文使用者中的艺术电影爱好者作为主要目标。

问：作为一家在北美发行中国电影的公司，与其他电影发行公司有什么区别？

答：我们对目标观众有很明确的界定。同时，我们也会跟中国大陆同步上映（中国）电影。

问：在华狮发行过的电影中，哪几部在北美可以算作获得了成功？为什么？

答：《老炮儿》算是最大的成功，这部电影是跨代际的，不仅可以吸引到年轻观众，同时也可以吸引到年纪大一些的观众。除了高水平的电影制作与不错的市场营销，演员阵容既包含冯小刚，也包含李易峰与吴亦凡，这对

母语为中文的电影观众来说可以产生更为广泛的吸引。对我们来说，《夏洛特烦恼》也算是一个取得比较大的成功的电影，这部电影也是因为对更为广泛的、多样的电影观众群有吸引力，而且故事讲述方式很有趣，青年观众或年纪大一些的观众都是有可能产生共鸣的。

问：那失败的案例有哪些代表呢？

答：每个发行人手头都会有些失败案例，可是失败的原因千差万别。这主要取决于所提供的电影无法取得观众的情感共鸣导致电影的失败。另外，时机也很重要（发行时间、天气或者世界上发生什么大事件等都可能会对电影的市场表现产生影响）。还有就是对目标观众的错误定位也是原因之一。但是简单来说，一部电影会失败的原因还是因为"4 个差劲"，即：电影质量差劲、导演艺术差劲、剧本差劲和剪辑差劲（或者集合了全部"差劲"）。如果一部好电影市场定位失误，社交网络、电影评论和观众口碑都可以帮助矫正，当然，前提是电影可以有机会在影院持续存在（这是一个挑战，但是要交给发行人去解决）。

问：一般来说，哪些因素会阻碍外国观众对中国电影的接受呢？

答：你的这个问题应该是假定那些对中文电影并不持开放态度的外国观众。但是我们公司的主要目标观众或观众是以中文作为第一语言的人，当然，即便如此，这些人也不会接受所有的中国电影，同时我们也看到了一些中国电影被一些外国观众接受，实现跨文化交流。但是就这个问题而言，在我看来，不具备可以穿越国界的普世性主题的电影是很难被外国观众接受的，当然这样的电影也可能会有另外一个极端的效果，就是当外国观众看一些他们从来没看过的东西反而会觉得很有趣、很新鲜。

问：在您看来，怎样才能吸引更多的北美本地观众去看中国电影呢？

答：两个方面非常重要：讲一个好故事和高水平的电影制作。作家或者非编剧第一次转战大银幕通常会被证明成不了好的电影人，而且他们通常也不应该做导演。他们通常是无法筛选自己作品中最有价值的部分和闪光点，进而将其融入一部 90～120 分钟时长的电影。导演的工作是非常关键的，从一开始的调整剧本到后期剪辑，所有的环节都需要导演付出大量的时间。比如，只有一个专业的电影从业人员才懂得去删除一个在书中有必要存在，然而却在电影中不能贡献任何故事线索的人物，

而通常第一次做导演的作家就不会这么做,从而把电影拖得特别长。一个从来没有导演过电影(甚至微电影、短片)、只是写书或者写网络小说的人是无法胜任电影导演工作的。再者,高水平制作是非常关键的,如果做得不好,观众就会走神而无法进入故事情节,更糟糕的是,观众会产生厌烦心理。当然了,任何事情都有例外,但是至少这依旧是一条由我们电影发行公司所得出的值得被遵守的"金科玉律"。

问:你们公司是否重视观众的反馈?

答:当然,对要发行什么电影,我们会征求观众的意见,但是通常来说,我们的观众最好的反馈方式就是用他们的实际购买力去支持他们所喜欢的电影,或者看看他们是不是会为相似的电影买票。

问:除了普通观众的反馈以外,你们是否看重专业影评人的意见?

答:绝对看重!当一部电影被(市场)低估的时候,一个有影响力的影评人会帮助这部电影回到本该属于它的位置。这种效果或许未必可以在电影院见到成效,但是随着时间推移,影评人的意见会影响更多人到其他平台去观看某部电影。

问:你们在北美是如何推广中国电影的?

答:竭尽一切所能!(笑)当然了,这也取决于电影。不同的电影有不同的人物和故事(除非是续集系列),所以很难有一个标准的例子说明如何推广一部电影。但是通常来说,是要考虑发行时间、类型、演员,还有就是目标观众等因素,尽可能地多渠道推广。方式主要有:传统的媒体如报纸、杂志、电视、广播和户外广告牌,新媒体包括网页、社交媒体等。总之,我们会充分调动一切因素。

问:在您看来,有哪些因素会阻碍中国电影在北美的发行呢?

答:其实,并没有一个因素会影响中国电影在北美发行。任何电影都可以有机会在北美上映,但是有一个问题就是这部电影是否能够吸引观众。如果制片方不能说服发行商他的电影可以吸引观众,制片方都可以租下影厅去放映电影。当然了,这个方法是很费钱的。最好还是雇佣发行商去处理这个问题。

问:从发行商的角度来看,中国电影如果想要更好地被北美观众接受,让北美市场认可,需要在哪些方面有所提升呢?

答:其实不仅是中国电影,其他国家的电影在北美的空间也是相当有限的。

　　当然了,就这个问题而言,电影需要有更好的、更有创意的故事,有趣的且复杂立体化的角色,当然还需要高水平制作,这样才可以更好地被观众接受。如果一部电影只是有普通的或无聊的故事,单一乏味的角色形象,那么根本就不值得观众掏钱进电影院。

参考文献

［1］黄文达. 世界电影史纲［M］. 上海：上海古籍出版社,2003.

［2］托马斯·沙兹. 旧好莱坞·新好莱坞：仪式、艺术与工业(修订版)［M］. 周传基,周欢,译. 北京：北京大学出版社,2013.

［3］尹鸿. 世界电影发展报告［M］. 北京：中国电影出版社,2014.

［4］中共中央宣传部. 习近平总书记系列重要讲话读本［M］. 北京：学习出版社,人民出版社,2014.

［5］巴拉兹·贝拉. 电影美学［M］. 何力,译. 北京：中国电影出版社,2014.

［6］张国良. 传播学原理［M］. 上海：复旦大学出版社,2014.

［7］马克思,恩格斯.《马克思恩格斯选集》(第一卷)［M］. 北京：人民出版社,1972.

［8］王洛林. 全球化与中国［M］. 北京：经济管理出版社,2010.

［9］戴维·赫尔德,安东尼·麦克格鲁. 全球化与反全球化［M］. 北京：社会科学文献出版社,2004.

［10］王宁. 全球化时代中国电影的文化分析［J］. 社会科学战线,2003(5).

［11］R. Robertson. Globalization Social Theory & Global Culture［M］. Sage,1992.

［12］M. Miyoshi (Eds.). The Cultures of Globalization［M］. Duke University Press,1998.

［13］爱德华·霍尔. 无声的语言［M］. 刘建荣,译. 上海：上海人民出版社,1991.

［14］孙英春. 跨文化传播学［M］. 北京：北京大学出版社，2015.

［15］Stella Ting-Toomey. Communication across Culture［M］. The Guilford Press，1998.

［16］Fornell C. The Science of Satisfaction［J］. Harvard Business Review，2001(79).

［17］刘宇. 顾客满意度测评［M］. 北京：社会科学文献出版社，2003.

［18］霍映宝. 顾客满意度测评理论与应用研究［M］. 南京：东南大学出版社，2010.

［19］尹鸿，萧志伟. 好莱坞的全球化策略与中国电影的发展［J］. 当代电影，2001(4).

［20］DAVIS D. Market and Marketization in the China Film Business［J］. Cinema Journal，2010(49).

［21］Braester，Y. Chinese Cinema in the Age of Advertisement：The Filmmaker as a Cultural Broker［J］. The China Quarterly，2005(183).

［22］Aynne Kokas. Hollywood Made in China［M］. University of California Press，2017.

［23］WANG，N. Cinematic Cultural Diffusion：American and Chinese Films［J］. Intercultural Communication Studies，2016(25).

［24］Wagner，R. Film：Films about Communication［J］. Audio Visual Communication Review，1955(3).

［25］Wan Jihong，& Kraus，R. Hollywood and China as Adversaries and Allies［J］. Pacific Affairs，2002(75).

［26］Robertson，R. Globalization：Social Theory and Global Culture［M］. Sage. 1992.

［27］Robertson，R.，and J. A. Scholte (eds). Encyclopedia of Globalization［M］. Routledge，2007.

［28］戴锦华. 百年之际的中国电影现象透视［J］. 学术月刊，2006(11).

［29］高凯. 中国电影提升国际吸引力的三条进路［J］. 民族艺术研究，2017(03).

［30］李建强，高凯. 稳中有进　喜中带忧：2012 年度中国电影批评发展报告［J］. 上海交通大学学报(哲学社会科学版)，2013(02).

［31］李建强，高凯. "中美电影新政"的影响及对策研究［J］. 电影新作，2012(03).

［32］尹鸿,石惠敏. 中国电影与国家"软形象"［J］. 当代电影,2009(02).

［33］章柏青. 钟惦棐与电影观众学研究［J］. 艺术评论,2007(05).

［34］章柏青,张卫. 建构电影观众学批评［J］. 电影艺术,2001(03).

［35］尹鸿. 全球化、好莱坞与民族电影［J］. 文艺研究,2000(06).

［36］黄会林,李雅琪,马琛,杨卓凡. 中国电影在周边国家的传播现状与文化
形象构建:2016 年度中国电影国际传播调研报告［J］. 现代传播(中国
传媒大学学报),2017(01).

［37］丁亚平. 从商业到国家:典型的文本影片《长城》及其意义［J］. 北京电
影学院学报,2017(01).

［38］陈林侠. "华语电影"概念的演进、争论与反思［J］. 探索与争鸣,2015(11).

［39］陈林侠. 北美市场与当下中国电影的文化折扣分析［J］. 上海大学学
报(社会科学版),2015(04).

［40］黄会林,杨卓凡,高鸿鹏,张伟. 中国电影的国际传播渠道及其对国家形
象建构的作用:2014 年度"中国电影国际传播"系列调研报告之一［J］.
现代传播(中国传媒大学学报),2015(02).

［41］陈林侠. 文学性与当下中国电影的竞争力:以北美电影市场为样本［J］.
浙江学刊,2015(01).

［42］陈旭光. 中国电影大片的海外市场推广及其策略［J］. 现代传播(中国传
媒大学学报),2011(03).

［43］唐榕. 电影产业国际竞争力:国内现状·国际比较·提升策略［J］. 当
代电影,2006(06).

［44］刘正山,侯光明. 电影产业指数及国际比较研究(2009—2014)［J］. 当代
电影,2016(01).

［45］杨柳. 电影产业国际竞争力评价研究［D］. 上海:上海交通大学,2013.

［46］章柏青,张卫. 电影观众学［M］. 北京:中国电影出版社,1994.

［47］贾樟柯. 贾想［M］. 北京:北京大学出版社,2009.

［48］王晓玉. 中国电影史纲［M］. 上海:上海古籍出版社,2003.

［49］罗艺军. 中国电影理论文选(下册)［M］. 北京:文化艺术出版社,1991.

［50］丹尼尔·贝尔. 资本主义文化矛盾［M］. 赵一凡,蒲隆,任晓晋,译. 北
京:生活·读书·新知三联书店,1989.

［51］吕一林,陶晓. 市场营销学［M］. 北京:中国人民大学出版社,2014.

［52］吴明隆. 问卷统计分析实务：SPSS 操作与应用［M］. 重庆：重庆大学出版社，2016.

［53］曾五一. 统计学［M］. 北京：中国金融出版社，2006.

［54］沃尔特·李普曼. 公众舆论［M］. 阎克文，江红，译. 上海：上海人民出版社，2006.

［55］彭吉象. 电影美学［M］. 北京. 北京大学出版社，2009.

［56］厉震林，万传法. 中国电影的跨文化制作与海外传播研究［M］. 北京：中国电影出版社，2016.

［57］丁亚平. 大电影的拓展：中国电影海外市场竞争策略分析［M］. 北京：文化艺术出版社，2014.

［58］特里·伊格尔顿. 文化的观念［M］. 方杰，译. 南京：南京大学出版社，2003.

［59］悉德·菲尔德. 电影剧本写作基础：从构思到完成剧本的具体指南［M］. 鲍玉珩，钟大丰，译. 北京：中国电影出版社，2002.

［60］高凯. 电影的双向旅行：华莱坞电影对外传播路径的若干思考［J］. 中国传媒报告，2015(04).

［61］高凯. 华语电影"走出去"需要寻找"平衡点"［N］. 文学报，2012-6-21(001).

［62］高凯. 张艺谋电影"走出去"策略论［J］. 东南传播，2015(06).

［63］高凯. 全球化语境下的中国电影跨文化传播思考［J］. 浙江万里学院学报，2014(05).

［64］高凯，郑婧艺. "中美电影新政"实施后的若干思考［J］. 东南传播，2014(04).

［65］Wang, Ban. Trauma and History in Chinese Film：Reading 'The Blue Kite' against Melodrama［J］. Modern Chinese Literature and Culture，1999(11).

［66］Tonglin, Lu. Transnationalism and Glocalization in Chinese Language and East Asian Cinemas［J］. China Review，2010(10).

［67］Zhang, Yingjin, et al. Chinese Cinema in the New Century：Prospects and Problems［J］. World Literature Today，2007(81).

［68］Klein, Christina. 'Crouching Tiger, Hidden Dragon'：A Diasporic Reading［J］. Cinema Journal，2004(43).

索　引

后 记

文稿终于成书正式出版，内心有期待、有激动，而更多的或许是忐忑。自己研究电影，熟知"电影是一门遗憾的艺术"，而在出版社不断催稿的时候，却着实体会到"著作也许会是一门更遗憾的艺术"。因为有太多的字句、篇章想进一步地修改、完善，有一些内容还想删减，也有很多想增补，然而终究还是要面临"定稿"的时刻。而这些未修改的、未删减的、未增补的内容，着实让我增添很多不安，觉得有愧于自己的这本专著，更觉得或许会有愧于将来与之见面的读者。

有关中国电影海外传播的研究，在当下可谓热门，而就该题目本身来说，真是相当的宏大而广泛，难以做出精致又深刻的描述。

大概是在 2013 年 ICA 上海论坛结束后，与宋苏晨老师同行至饭店，宋老师问我在研究什么，当时我早已博士入学，然而对于这样"基本"又"简单"的问题，我却一时间难以给出"精准"的回答。这么多年过去了，我还一直记得宋老师当时告诉我的一句话，他鼓励我找到一块合适的领域去做"自我的深度描绘"。我一直都记得最初听到这句话时的心情，在那个上海初秋的夜晚，这句话仿佛突然间点燃了自己未来所有研究的激情，并一下子就想迅速投入到那块可以做自我深度描绘的田地，认真耕耘。也许，"中国电影海外传播"可以算作我研究道路上尝试耕耘的第一块田。庆幸的是，这几年积累了些许研究成果，并且以此为主题的十余万字的专著也将马上问世。而遗憾的是，自己在这块田地里依旧欠缺了"自我的深度描绘"……唯一能够自我安慰的也只能是自己留在了学术研究领域，未来还有机会继续精心耕耘。

　　其实,在书稿完成之际,曾考虑不要任何后记,乃至所有的致谢也都放在心里就好。然而,一旦想到这是自己第一本著作,却还是忍不住想把一些"絮叨"永远留存于书后。当然,也许太多感性的表达与要求理性的学术专著风格不协调,但我依旧愿意分享,或者说并不是分享,而只是单纯地为了纪念那一段已经逝去的在人生最青春时期的有关学习、有关研究的生活和岁月。

　　转眼间,我博士毕业竟然已经五年了,而这五年里还会偶尔忍不住恍惚,感觉好多的变化都是这么的"不可思议"。

　　在博士毕业以前,尤其是毕业论文还一筹莫展的时候,有多少个日子是在怀疑、焦虑、彷徨、纠结中度过,其中也少不了那些一度让我觉得非常难熬的苦闷的日日夜夜。现在想想那个时候的自己,仍旧觉得非常可怜,那是一段真正的夜不能寐、忧心忡忡的岁月,那段岁月在当时看来是那么的望不到尽头,下一个路口总是那么的遥遥无期。

　　在 2016 年末,临近跨年之际,我最大的念头竟然是可以直接完全地"跨越"或"跳过"2017 年,让这一尚未到来的新年直接"翻篇"。想来对于这个年龄的人来说,这样的想法在当时或者如今看来,都是那样的幼稚而可笑,而这样幼稚而可笑的想法不正恰好是那时心情的真实写照么。所幸那段苦闷的日子在后来被各种"鸡血"冲淡,没有长时间地叠加下去。而后的"夜不能寐"没有了"自怜",只剩下自我激励。还记得在那个冬天的深夜,正码文字时,我脑海突然冒出"竹杖芒鞋轻胜马,谁怕?"那句词,当时迅速发了一条朋友圈,而后自己还设计了一张图,用来做手机壁纸,也许有人会觉得很可笑,但是的确自此以后,博士毕业竟然成了一件非常热血的事。但即便如此,朋友圈打的字,也只是停留在"谁怕?",然后多加了一个感叹号。可是,依旧写不下"一蓑烟雨任平生"。

　　那时候,我买了一盏新台灯,只要是夜里,这盏灯总是亮着,无论是在我写作或者睡觉的时候,区别只是灯光的明暗度而已。我大概永远都会记得那时凌晨三点"不得不"上床休息,而又紧张地怕自己睡太久反而无眠,盖着被子,从缝隙依稀看到那盏灯微弱却依旧刺眼的场景……那个镜头时常还会出现在我脑海,依旧印象深刻,如今,那盏灯依旧伴着我。那个曾经被我无限放大恐惧的 2017 年,在如今看来,或者在未来回首,应该都会是我倍感珍惜、值得感激的一年。而事实上那个曾经被我无限"怨恨"的 2017 年并没

有那么"惨淡",反而是各种难得的收获与喜悦。感谢 2017 年!

　　每次读书最喜欢读别人写的"后记"或"致谢"部分,这种心理大概就跟很多人很喜欢读 QQ 空间日志的心理是一样的。每次自己也构想好多语句,想到过很多人,有好多事值得记录,有好多人值得感激。心里就一直期待着自己早日也出一本书,虽然书的内容尚无,然而"后记"早已有过 N 个版本。可是如今自己真的要出书,写下真正的"后记",却发现想表达的真的很多,却不知何处落笔,乃至还产生了如上文提到的直接省略后记的念头。

　　诚然,我的确需要致谢。没有爱我、关心我、帮助我的家人、老师、朋友,那段曾经难熬的日子大概是我个人打再多"鸡血"也难以度过的。

　　感谢我的导师李建强教授、李本乾教授。非常幸运,在上海交通大学求学期间承蒙两位导师教导。两位导师学术造诣深厚,乃上海学术界翘楚,师承名家,实乃荣耀。导师的熏陶与教导,学生终身受益。

　　感谢李建强教授,您不仅在我硕士起步阶段予以我真正意义上的学术启蒙,帮助我树立学术理想,这么多年,我在上海生活的时光,您更给予我父亲般的关爱。在学术方面,您始终提携、指导,并严格要求;在生活方面,您事无巨细,从我日常饮食、运动情况,到生活中面临的一切问题,您都件件关心、温暖叮嘱。在您的指导下,我研究电影评论,而后自己开始写电影评论,因为电影评论,我获得了一些奖项;因为电影评论,我正式开始了有关电影的写作……是您撮合了我与电影所有的缘分。

　　感谢李本乾教授,得以投入师门有着很多的偶然,然而偶然何尝不就是一种幸运与缘分。博士阶段的学习对我来说是一段转型的经历,无论是研究对象、方法及思维等方面都充满新的挑战与困难。坦白说,我曾经"不适应"过,然而工作这么久以后,更深刻地发现其实自己都还是因为那些曾经的"不适应"而深深受益。感谢您的指导与包容,是您让我逐渐走出一个已经习惯的"舒适圈",去寻求各种新的可能。然而不得不说,学生所谓的"突破"还是如此微末,且又多存不足,实在有愧。

　　感谢中国电影评论学会名誉会长章柏青教授,虽远在北京,却始终不忘对后辈关心与帮助。感谢复旦大学周斌教授,感谢您在我学术成长路上的支持与鼓励。感谢王雪婴老师,这么多年您始终在"电话的那头",学习或者生活中的种种困惑总是可以从您那里获得答案。

　　感谢师兄王大可,我从美国学习回来后便是艰苦的论文写作阶段,恰恰

是在这段时间认识你，而你陪伴我最多，我们无话不谈。你会在我最低沉的时候给我打气，在我最困惑的时候给我建议，在我有些许进展的时候给我祝贺，谢谢你在那段最难熬的日子里给予的所有陪伴与支持。

感谢来自俄罗斯的凯特琳陪伴我东奔西跑到处做问卷调查，感谢你对待我的研究就像对待你自己的研究一样投入，让我为你的热情感染。

感谢姜姜、夏夏、海海，与你们在 LA 的相遇，为我的人生增添更多阳光。感谢 Jing Gu，你一直是我的榜样，自你赴美，十年多来我们来回几百封邮件，你永远都可以在我迷茫的时候引导我走出困境。感谢我永远最铁的大学室友土豆、小贺、耗子、源源、坤坤，十几年的陪伴对我来说意义重大。

感谢我的美国导师，著名电影学者、导演、剪辑师诺曼·霍林教授，如果没有您，我怎么能有机会走进世界顶尖的南加州大学电影学院？还记得在美国时，我们每次在办公室谈论研究课题的场景，还记得我回国后您来上海，我们一起吃"外婆家"、在雨里一起等车、一起逛交大校园的场景，还记得送您离开上海时我们多次拥抱告别。没想到那次告别，竟然是永久的告别，至今难以接受您的离开，每次想到还是难过。永远想念您，我亲爱的 Uncle Norman！

感谢上海戏剧学院孙绍谊教授，我一直记得一起在美国看电影、吃饭的场景。感谢您在研究关键概念辨析方面给予的点拨。一直想着回上海后再约见面，但是一直拖延的结果竟然是再也没有机会再见。一切都好突然，只能在后记认真地再说一声：谢谢。

感谢骆思典、金麦克、彼得·埃克斯利、亚历克斯·阿戈、泰瑞·弗卢、戴维·克雷格、亨利·詹金斯、邓腾克等其他外国专家学者对访谈的支持。感谢美丽的安博为我论文研究资料收集及专家联系提供的帮助，你在我与罗伯特·伦德伯格中间架起桥梁，谢谢你们与我分享华狮的故事以及中国电影在美国发行的信息。正是得益于你们的支持，我获得了最鲜活的独家一手材料，我的研究才不会显得过于干瘪。

感谢我的妈妈，您是最伟大的！如果说过去、现在或未来我取得任何成就，那么这一切功劳都是且都将归功于您！感谢王二木，你大概是我几乎连呼吸一口空气都想赶紧打电话分享的人，感谢陪伴，其实一直以来，你都是我无比的荣耀！感谢我的姥姥，岁月积累智慧，您总是可以在不经意间就三言两语让我"大彻大悟"！感谢我的姨妈，当我很小的时候您就喊我"小博

士",如今我真的已经成为博士,感谢您的爱,您永远与我同在!感谢所有的家人,是你们最博大、无私的爱,让我有一切可能!

最后,也想感谢自己,曾经自我折磨过、挣扎过,谢谢自己始终没有放弃!

高凯

初写于 2019 年 10 月 10 日 于苏格兰住处

修改于 2022 年 8 月 23 日于上海外国语大学松江校区